粵劇藝壇
感舊錄

上卷
梨園往事

王心帆 著

朱少璋 編訂

商務印書館

粵劇藝壇感舊錄（上卷・梨園往事）（全二卷）

作　　者：王心帆

編　　訂：朱少璋

責任編輯：張宇程

封面設計：涂　慧

出　　版：商務印書館 (香港) 有限公司
　　　　　香港筲箕灣耀興道 3 號東滙廣場 8 樓
　　　　　http://www.commercialpress.com.hk

發　　行：香港聯合書刊物流有限公司
　　　　　香港新界荃灣德士古道 220-248 號荃灣工業中心 16 樓

印　　刷：美雅印刷製本有限公司
　　　　　九龍觀塘榮業街 6 號海濱工業大廈 4 樓 A

版　　次：2021 年 7 月第 1 版第 1 次印刷
　　　　　© 2021 商務印書館 (香港) 有限公司
　　　　　ISBN 978 962 07 4618 5
　　　　　Printed in Hong Kong

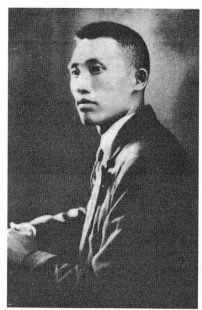

王心帆

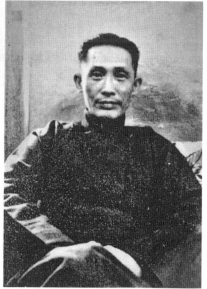

王心帆

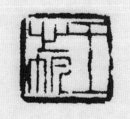

王心帆簽式　　　　　　　　王心帆用印

秋墳　　王心帆撰

（二泛）何何處、弔湘靈。楓林月冷。更惹人青燐亂走。
掩映在翠微間。坐前頭零落古墳。野花空絮。
尤可怕凄然山色。擁上烟蘿。我今徬暮訪朝雲。
望迷淚眼。遙看見墓門屏嶂。寂對橫山。

（白）海帳東去鶴唳天。墳上俄生碧草烟。寂寞遊人
寒食後。九原芫草葬嬋娟。棠梨萬樹花如雪。我願

（南音）飄殘紅淚。泣斷徊腸。都為你一杯哠飲紫霞
漿。正有明珠荒塚葬。要我薜衣蘿帶泣在斜陽。
我祇有秋菊寒泉來薦上。卿你芳魂來饗就要趁
住月微光。（乙反）卿呀自你死耗傳來我就魂魄喪。遺

容泣對似醉如狂。恨無妙藥令得卿無恙。因為難
尋駐景個紙神方。遊仙夢裡好事無希望。今日要

王心帆撰曲

太平戲院連演配景新劇廣告

啟者詠太平班各名伶於劇曲一途勇於改良專
心研究劇除陳腐爲宗旨前在省垣特聘大同
日報記者佛珠君及劇學家劍虹若排演新串醒
世劇本拜輯新曲加配特色新景增鏡景面新式
出品物色本院於木月初十晚演詠太平正第一
班是晚演梅花扇○十一晚○演配景社會新
劇名川官海潮○十二晚○通宵演新串配景
悲情依劇名日情淚上卷○十四晚○演配
景寫「新劇名日懺香客上卷以十各劇所佈各
景每韻不同非常特色其中悅目之處不能罄述
其妙俱川東生馳文仔新空玉太子卓蛇公禮王
者香常春染大太等拍演書續紀在各處排演
大爲閱者激賞今本院特聘其到演以供有劇癖
者之一都爲此備

己未十一月初十日　　　　太平戲院謹白

《華字日報》一九二○年一月一日廣告
「大同日報記者佛珠君」即王心帆

粵謳　絲線斷　心帆

絲線斷，試要續番彈，抱住個面琵琶，我都哭過幾番，指甲彈崩，明白可嘆，喉嚨唱破，咁正愁顏，做人如我，委實係愁無限，周郎雖有，自巳亦係覺得孤單，唱和無人，至多唔係同你打吓板，唉，好在淒涼奴巳慣，你睇我懊儂歌唱，大眾都重以為頑，

◎　◎　◎

粵謳　條路咁窄　心帆

條路咁窄，最怕遇着寃家，寃家遇着，好離奇，叫你做人，就噲想吓，平時做事，總要咪行差，冤家莫結，聽咪奴奴話，個陣路窄都唔慌，心噲亂似麻，望你想真，唔好咁霸迖（借用），唉，須恕化，免駛奴奴掛，自古都話寃家宜解，咁你就要仔細跟查，

王心帆粵謳
《燕語雜誌》一九三三年第六期

又多一歲

心帆

君你又多一歲。做事就咪再學往陣叮樣子嘅癩。要打醒精神，勇往直前。青春愛惜，唔好話隨隨便便，辜負個的韶光，日日走去食煙。唔係就濟入個處花叢，將個身子作賤。沉迷酒色，總冇聽吓人言。賭博個種生涯，係唔嚼幾詫。輸多贏少，你就要解脫爲先。如果你肯把呢幾種嗜好戒除，人正嚼豔羨。唉，眞要檢點。唔係就眞危險。嗽你就好趁呢一個新年，做過一個好少年。

花花相對樓聯語　心帆

一　菩薩聯 (二)

天下祠廟。武帝獨多。關夫子英名。古今同仰。「志在春秋功功在漢。忠同日月義同天。」幾無家不是。然關廟之聯佳者尚不少。以余所嗜者。恭錄如下。

奧尼山並稱夫子。
即諸葛亦仰將軍。
氣塞天地能配天地。
志在春秋長享春秋。
愧二心臣子。
羞同胞弟兄。
臨大節而不可奪也。
非聖人而能若是乎。
漢封侯宋封王明封大帝。
儒稱聖釋稱佛道稱天尊。

一

王心帆聯語
《廣州禮拜六》一九三四年第十六期

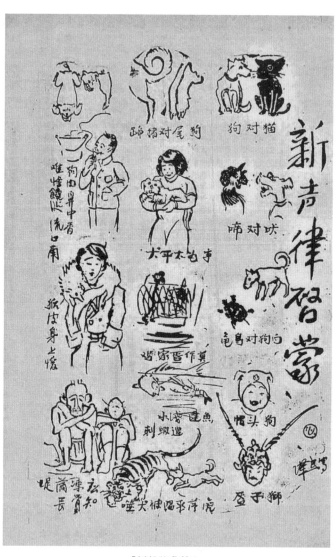

「新聲律啟蒙」
王心帆造對，黃澤民繪圖
《廣州禮拜六》一九三四年第五期

本雜誌經向西南出版審委會請領發給許可証

中華民國二十二年十二月三十日出版第四期

社長　鄧　正

主編　王心帆

發行　廣州禮拜六雜誌社　光復南路齊丘里五十號

印刷　穗源印務局　光復中路八十二號

代銷　廣州書報代銷社

投稿簡章

一　本刊各門歡迎投稿文言白話一概刊載

二　投寄之稿望繕寫楚並請注明姓名住址以便通訊

三　投寄之稿如長篇鉅著須全寄來用則函還不用亦寄還短篇則不在此例

四　登之稿酌致薄酬如下（甲）現金（乙）書券（丙）本雜誌

五　投寄之稿本刊有增刪之權但聲明不願增刪者可於來稿時聲明

六　投寄之稿請寄廣州市光復南路齊丘里五十號本社收

王心帆主編《廣州禮拜六》

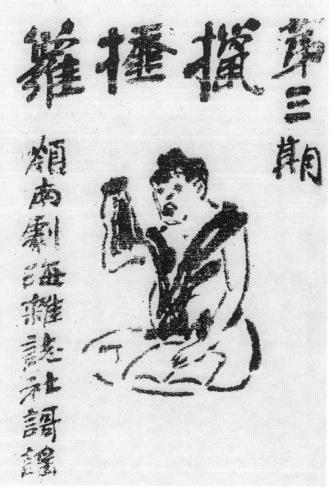

《攍捶籮》一九二一年第三期封面
王心帆編

民國十年辛酉九月十五　（第三期）

不許翻印

每期每冊　定洋一角

著作者　　王心颿
發行所　　嶺南剗海羅誌社
代發行　　省港五桂字書局
分售處　　各埠大書坊
印刷所　　省龍藏街羅洪記

《攬捶籮》一九二一年第三期版權頁

《紫霞杯》班本
王心帆參與創作

粉墨餘香

粵劇變遷與演進

初期粵劇，源出北京名伶張五，因北京名伶張五，因憤滿清專制，在當年最流行的班本，木刻板，是最，粉氍靡逄勃之際，即發揮革命宣詞，意味他不平之氣，乃發憤寫清廷，撰寫之抵網，他得到情報，馬上興眼花裝，逃亡海外寄居佛山員大，亦尾，察知粵劇遂未發達，五即以色會館，組綵雲圖，在各鄉村開演，由此廣東梨園，於是見津京劇邊腔投與紅船子弟，創立瓊花，京劇遂腔投與紅船子弟，創立瓊花，廣梅瑞麟，與梅巧親的母親妹妹，餉慰恩女兒，撫充皆府的干金小姐，伶易卅州開，於是見章，班，使廣東梨園頁萊。粵班始到粵蔡，實乃章伶之力。

復邁入和會館於黃沙，從此粵劇有興無替，由清末至到民國廿年間，一概是蓬逄勃勃，抗戰勝利後，現不景氣。且說粵劇的劇本多半時候班所演的戲劇亦是江湖十八本，與往昔十八本。因為，最大，到了現在，粵劇的編排也道四年間，變遷最大，而演進亦其時大戲院在城市的所有粵班，都是落鄉演戲神劇場，不過在省港演出後，各班不相類，以往的劇本，在今天的編排者所編的新劇，已沒有還樣好手了的。

字活版。范為「真好唱」之類的號每本，在當年最流行的班本，木刻板，是最稱銷的，算是「三氣周瑜」「山東場」「狡婦奇怨」「桂枝告狀」等，初期是木刻版，後期才改用石印給賣座之力，在營業上，在坊間印行的每劇班中佬倌，不受歡迎，就要剷本。因每在戲院演出，多幾分鐘，一回最佳的事總關乎。當時的自本不寶座更剷折。因此，各班希望在戲院演出，能收賣座之效，必須必求新戲，多開新戲，則價劇賣座之力，在營業上尤失。

材於民間傳奇，或從稗官野史中採各班的新戲，俱是在夜場演出。日場戲份仍是演古老劇本。日場是全費的，陷唐忠良，一直演王思臣，英雄卸甲，聰女，伸冤寶恨，面結局演至此，為止。如有在落幕之後，有各班伶令相關演全本夜場戲。由此，於是各班伶令相關演全本夜場戲。由此正本戲是大編大齣戲，拉鋸一唱打一唱，大鑼大鼓。後來班主見此，是真正本是大編大齣戲，拉鋸一唱。

「沙三少殺死阿四」「火燒大沙室」。民初年後期各班都以大編新劇越多，劇劇越多，「關目寧桿」「南征超師」「大鬧獅子樓」「十三少大鬧能仁寺」「高君保私探營房」「水淹金山「四海樂宮」「霸王別姬」「山東晌」那一地的戲劇編，都可以隨時變自米夫伯、薛覺先堅出，年隔一兩出，又有新劇上演，又不再停值逐一次，因每不再值歡迎，又不再停值一次。往時，戲劇越新越多，「山東晌」自米夫伯、薛覺先堅出，年隔一二出，又有新劇上演，又不再停值一次。

往時必有配景，戲台忽崇虛的上演。一沒有甚麼可觀，沒相形，「入榜」的「虎道門」與幾張桌椅的拈排搭而已。等到開幕，撤生花旦演出。各劇的故事，皆從出大鼓，一「嘩」的一聲，就知值老。

劇本，通稱為「班本」，卅年前的書坊，以文堂、璧經堂等號發行最多。初期是木刻版，即用石印給失。

在坊間印行的每劇。

20

王心帆《星韻心曲》一九八七年初版扉頁

喜見小明星名曲問世
王心帆高齡健旺勝前

林記

王心帆先生，是小明星歌曲的主幹撰隱者，小明星死後的數十年，我與王先生的碰頭只是十多二十次，他也會替僑日報寫過小明星軼事，連載幾近一年，是在星與小明星逸透所刊，談係當時在華僑刊出的訂正本，我與王先生訂交，早在一九三幾時期，不

其實王先生在廣州嘗「陰騭師爺」（絹劇者）人蔣年或同豐年時期，我即已知有王先生，其後，小明星在廣州已替她撰寫歌詞（？）身份，改行響歌，王先生即已替她撰寫歌詞，其中有一個通俗歌，名「發瘋仔自嘆」。

其後小明星是獲罪與羊城某一家「茶博士」（即所謂梆面，一茶樓似是永漢南路永漢戲院與舍山市場對面之延香茶樓）而被他們威脅老板聯合抵制，小明星於無補新區，多數由其自己天賦發揮出來，而矯我所知，徐福、盧家熾、梁以忠均有提出為生，可能因此激發其鬥志，所謂知恥近乎勇，也甚因於小明星對粵曲之酷愛，又加上其鬥志，尤其鍾僑生兄，更為小明星所敬重超頂聰明，更有王先生等多人悉心調護，歌，天不假年，一生一星俱已殞落，粵曲奇才男，可選擇之下，毅然來港長期定居，仍以罌歌，惟有期諸後起者了。（上）

藝大道，調護小明星之人，除王先生外，還有樂手徐福，白頭鄭華坂，梁以忠、盧家熾，鍾僑生，（英年卒近折於淪陷時期，如假以時日，則可能對粵曲藝術有巨大貢獻），此外撰曲者除王先生外，還有綠華詞人，及楊石渠、曾宏章（？）等多人，但與小明星歌唱個性，最為合拍者，仍推王先生，據說王先生最愛梆黃，對於同牌，因而不同於吳一嘯，卻與黎曼孫同調，以梆黃作全面主幹，間或以接近之詞牌入體

《華僑日報》一九八七年二月八日報道

電影《秋墳》於一九五一年十二月十一日首映
廣告上注明「原著王心帆」

目　錄

前言
梨園感舊說因緣

朱少璋

紅船臥虎一身存
皓首忘名曲聖尊
月寂星沉燈未炻
背人感舊話梨園

一

　　王心帆（一八九六年十一月二十二日至一九九二年八月二十一日），原籍廣西，於廣州出生，筆名心凡、佛珠、心園，世稱「曲聖」；其早年在廣州居處名曰「花花相對樓」，後定居香港居處名曰「無垢室」。先生少年時代即在報端發表粵謳、南音、班本以及戲班消息、戲曲評論，早年作品見諸《七十二行商報》、《廣州共和報》、《燕語雜誌》、《五仙漫話》、《廣州禮拜六》、《無價寶》、《香花畫報》、《新蜀夜報》、《粵江日報》；曾為「國中興」、「新中華」、「高陞樂」、「大寰球」、「大觀劇社」編劇撰曲，作品有《三氣自由男》、《藍橋會仙》。先生早年曾任職軍官，又

曾在「紅船」參與戲班工作，均未能適應，不久即轉為報章撰稿（如《羊城報》、《非非日報》），以及編辦報章雜誌（如《思潮》、《一號》），又曾任記者（如《大同日報》）；終其一生，與文字結不解緣。先生早歲結識羅劍虹、黎鳳緣、關笑樓、蔡了緣等人，加入「廣東劇學研究社」，協助編輯《戲劇世界》；又應廣州書坊之請，過錄輯寫班本名劇的唱詞（如《打雀遇鬼》、《賣花得美》、《芙蓉恨》、《夜吊白芙蓉》），暢銷一時。一九二一年在廣州編刊唱詞集《擸撠籮》，一九二五年曾在港辦《骨子》，翌年任職於《國民新聞》及丁卜印務館，並創辦小說雜誌《月宮》；港粵兩地都有他留下的文字影跡。

先生前半生往來港粵之間，光復後始正式定居於香港。五十年代先生在港曾與劉芳女士訂婚，惜劉女士病故，好事未諧。居港期間，曾在《小說精華》、《銀星》、《華僑日報》等報刊撰寫專欄。又從事與電影相關的工作：為《棒打薄情郎》、《血淚種情花》、《秋墳》撰寫劇本或提供原著；為《七月落薇花》當顧問；為《血淚種情花》、《百鳥朝凰》、《烏龍王》、《忠孝雙全並蒂花》、《小財神》、《光緒皇嘆五更》、《黃飛鴻傳》第三集、《黃飛鴻傳》第四集等電影撰曲（部分作品或與吳一嘯合作）。先生長年以撰稿、撰曲以及參與電影工作為生，一生澹泊低調；何叔惠在《王心帆與小明星》的序言中總結其性格為「孤芳自賞，安貧樂道」，確是貼切。

先生擅長撰曲，早年專為戲班所撰之「班曲」，有名劇《蔡鍔出京》（或云《雲南起義師》，待考）的部分唱段、《情劫》主題曲《情劫哭棺》、《紫霞杯》主題曲《訴情》，以及《寶玉逃禪》等名曲名段。名伶生鬼容、文武耀、陳醒漢、白玉堂、子喉七、靚

榮、薛覺先、廖俠懷都曾演唱過他的作品。而先生創作之「歌壇曲」，尤為世人所重。其「歌壇曲」多重組古典詩詞名句入曲，別開生面，典雅優美，世稱「心曲」，而與著名歌者小明星（鄧曼薇）合作，一撰一唱，配合尤為天衣無縫。心曲星腔，如《癡雲》、《秋墳》、《慘綠》、《故國夢重歸》者，至今繞樑未散，已成歌壇經典，顧曲者無不津津樂道，而「曲聖」之號，由是不脛而走，人所共知；與「曲王」（吳一嘯）、「曲帝」（胡文森）各領風騷，孰瑜孰亮，未易軒輊。張月兒、張瓊仙、小燕飛、梁瑛、陳錦紅等著名歌者，都曾演繹過先生的作品，對「心曲」亦推崇備至。一九八七年何耀光以「心曲」十數闋及小明星傳（王心帆撰），合輯成《星韻心曲》，出版成書。一九九〇年，先生九四高齡，猶應邀出席「粵歌雅詞六十年」（亞洲藝術節）活動，又為悼念小明星而撰寫新曲《薇花落後韻猶香》，並為「省港澳曲藝大匯唱」題寫賀詞。先生不忘故人，一九九二年六月十六日出席紀念小明星逝世五十週年的演唱會；同年八月十六日在龍門大酒樓中風暈倒，送院搶救，延至八月二十一日不治，享年九十六歲。身後事由招惜文、龍景昌、李銳祖、黎鍵、羅子芳、陳錦紅、黎佩娟、歐偉嫦、區文鳳辦理，遺體火化後骨灰存放於薄扶林道香港華人基督教聯會墳場，靈位一座安放於九龍鑽石山賓霞洞。二〇一六年香港中央圖書館為紀念先生誕辰一百二十週年，在「香港音樂家羣像系列」中安排展覽，展期由二〇一六年一月十一日至翌年五月三十一日，展品包括與王心帆有關的歌壇曲紙、曲本手稿、相片、書籍及場刊。

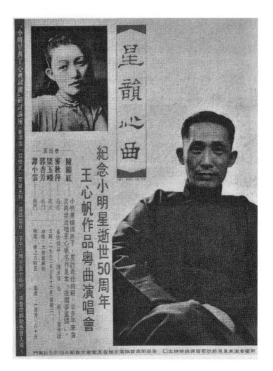

一九九二年紀念小明星逝世五十週年的演唱會

二

　　區文鳳在〈王心帆與粵曲曲藝〉中提出王心帆兩方面的藝術成就，即歌壇曲創作及粵謳創作的成就。王氏的歌壇曲，歷來傳唱不絕，部分名曲唱詞亦已見刊於《星韻心曲》及《王心帆與小明星》二書之中。至於王氏的粵謳，筆者只見過少量王氏在上世紀二三十年代創作的粵謳，而區文鳳說王氏的粵謳作品現存近萬首，如所說屬實，則數量極為可觀，期待掌握材料的有心人能把這批作品編刊成書，早日出版。

曲詞、粵謳都屬於歌曲創作，其實，王心帆對粵劇藝壇認識甚深，他在報章上發表過一批數量、質量都相當可觀的梨園掌故，這批掌故涉及的種種人和事，不單內容豐富，而且主題集中，極具參考價值，可惜鮮有論者提及；這批文章，就是《粵劇藝壇感舊錄》。

王心帆曾在紅船、戲班及歌壇工作，對業內的運作瞭如指掌；又與一眾伶人、編劇、班主、歌者、樂師相熟，所寫的往事不少是獨家的個人親歷或親聞，別具掌故價值。他又曾任編輯、記者，對寫作材料的剪裁，以及對讀者閱讀心理之掌握，都極富經驗；為報章撰稿，感舊憶往，可謂駕輕就熟，優而為之。「感舊錄」內容每能兼具專業知識與掌故趣味，是王心帆用心之作。《粵劇藝壇感舊錄》文章數百篇，極具分量，加上出自「曲聖」手筆，由行家談本行，文章內容絕對夠得上「專業」二字。這批文章，無論是回顧或感舊，或人或事，或曲或戲，由上世紀初的紅船戲班，一直寫到六十年代的粵劇藝壇，半世紀的種種人和事，無論是台前還是幕後，在他筆下都顯得既真實又具體，是早期粵劇史的重要材料。

筆者在一九六四年二月二日至一九六七年十月二十四日《華僑日報》的連載專欄中輯得四百多篇由王心帆執筆的「感舊錄」，此專欄初名「粵戲梨園感舊錄」、「粵劇梨園感舊錄」或「粵劇梨園回憶錄」，後正式以「粵劇藝壇感舊錄」為名；專欄作者署名是「心園」。以下為讀者詳細交代有關「感舊錄」的作者身份以及數量。

專欄作者

談到連載於《華僑日報》的《粵劇藝壇感舊錄》，鮮見粵劇研究者引用，這是十分可惜的（連民安編著的《粵劇名伶絕技》一書開列六種參考資料，當中有「《華僑日報》〈劇壇感舊錄〉」一種，未知是否即《粵劇藝壇感舊錄》，待考。）後人之所以忽略「感舊錄」，除了因為舊報專欄未經整理讀者搜集或閱讀都不方便外，未發現專欄作者「心園」就是鼎鼎大名的「曲聖」王心帆，相信也是原因之一。以下為讀者交代一下發現「心園」就是「王心帆」的曲折過程。

筆者幾年前因整理舊報中南海十三郎的專欄，開始留意舊報上其他有分量的戲曲專欄。《華僑日報》上的《粵劇藝壇感舊錄》內容既專業，文筆又流暢，筆者輯存用作個人參考之外，還定下計劃要好好整理、發表這輯材料。可惜專欄作者「心園」到底是誰，總不容易找到答案。單從專欄的內容來看，「感舊錄」的作者對上世紀初戲行的人和事所知又多、又詳細、又具體，說人說事歷歷如數家珍，信非戲行中的老前輩莫辦。上世紀六十年代在香港能寫出如此質高量多的戲曲專欄文章，從「專業知識」及「寫作能力」上講，極有可能是南海十三郎、陳鐵兒、羅澧銘或王心帆。筆者在整理「感舊錄」的初期，初步傾向相信「心園」就是「王心帆」；當時所據的一些「初步」、「表面」而「外緣」的理由，有如下三點：

1. 王心帆曾在《華僑日報》連載《小明星小傳》，與《華僑日報》關係密切。

2. 王心帆曾在五十年代的《小說精華》及《銀星》週報上

連載過談論粵劇的文章，文章性質與「感舊錄」極為相近。如《小說精華》第七期、第十八期（約一九五二年）「梨園感舊記」專欄的〈武生靚榮為識時俊傑〉及〈紅船班主話當年〉（而專欄名為「梨園感舊記」，與《華僑日報》上的專欄名稱極為相似）；又如《銀星》週報上王心帆的「藝園春秋」專欄第二十二期（約一九五八年）的〈蛇王蘇開戲名重梨園〉、第二十五期（約一九五八年）的〈黎鳳緣由開戲做到坐倉〉。王心帆這些發表於五十年代的專欄文章，主題或部分內容，都與「感舊錄」的內容頗為相似。

3. 最次要的一項，事涉聯想：筆名「心園」用上了「心」字，讓人直接聯想到「王心帆」的「心」字；而「園」字則讓人聯想到專欄初期名目「粵劇梨園感舊錄」。

可是，即使根據上述各項，也不能坐實「心園」就是「王心帆」；充其量只能算是個較合理的假設而已。於是筆者細讀輯存所得的數百篇「感舊錄」，看能否在當中找到與作者有關的其他線索。幾經查證，綜合不同線索，終於證實「心園」確是「王心帆」，相關理據分述如下。

「感舊錄」的作者似乎很有意識隱藏身份，在筆者所見的數百篇文章中，作者極少談及私事。雖然如此，筆者細閱各篇專欄，卻發現一些重要的關鍵線索，其中兩條材料都與《戲劇世界》有關。一九六五年三月五日的「感舊錄」說：

《戲劇世界》的編者就是王心帆、羅劍虹、蔡了

緣。黎鳳緣則為發行人。

再看一九六六年四月八日的「感舊錄」，有這樣的回憶片段：

> 當粵班全盛期中，黎鳳緣創設「劇學研究社」，所有名角及編劇者多是社員，因此，便刊行《戲劇世界》，每月出版一次，……主編的是我與蔡了緣、羅劍虹，黎鳳緣則為發行人，……。

此處清楚說明「我」（心園）曾與蔡了緣、羅劍虹等人合辦雜誌《戲劇世界》。讀者若單看其中一條材料，都無法知道「心園」是誰，但一經互證對讀，就發覺兩條材料說法前後相符，而對比「感舊錄」這兩段有關《戲劇世界》的回憶片段，按常識作合理推斷，即可以肯定「我」（心園）就是「王心帆」。再查王心帆刊於一九五九年《銀星》第二十五期的〈黎鳳緣由開戲做到坐倉〉，也有相同的回憶片段：

> 《戲劇世界》實為粵劇界刊物之第一種，開戲劇書報之先河……發行人就是黎鳳緣，筆者（王心帆自稱）也是編輯之一。

再參看《戲劇世界》原書封底內頁開列的工作人員資料，得知王心帆確曾出任該雜誌的編輯（編輯二人，另一位是蔡了緣），羅氏則任「校閱」。王心帆在《戲劇世界》第一期（一九二二年）的〈本刊大意〉中也提及他與羅氏交往的片段：

劍虹先生忽地走來找着我說：「現在黎鳳緣、關笑樓、蔡了緣這三位先生和一班同志，創辦一間廣東劇學研究社，宗旨是研究劇學真理，提倡互助精神的。每月把仝人所有的成績，編為雜誌，月初一冊，我現在已入了社，你也可以加入呢。」我聽了就滿心歡喜，於是我們就馬上去見他們，這冊《戲劇世界》即時就有了出世的日子。

用這段話對比「感舊錄」的兩段相關信息，以及《戲劇世界》原

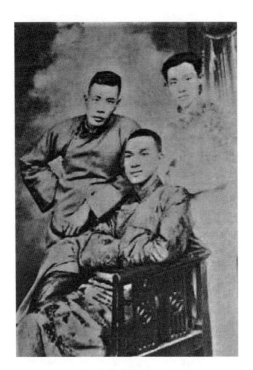

羅劍虹（左）、黎鳳緣（坐）、王心帆（右）
《戲劇世界》第四期

雜誌封底內頁所開列的編輯團隊資料，可以確認：一九六六年四月八日「感舊錄」中的「我」，就是王心帆。那是說，作者「心園」一直希望以抽離的身份撰寫「感舊錄」，除了極少在「感舊錄」中談及個人的事，下筆時總刻意隱藏真實的身份。但不知是有意還是無心，一九六六年四月八日的「感舊錄」在個人回憶片段中用上了「我」，就無形中撥開了一年前（一九六五年三月五日）「感舊錄」作者在個人身份上自佈的疑雲。

以上的發現，初步有力地為「心園就是王心帆」的假設提供了具體證據，唯孤證不立，筆者再利用一九六五年八月八日「感舊錄」的回憶片段，進行論證；這段回憶提及作者（心園）在「新中華」班與上手明、羅劍虹合編新劇的往事：

> 上手明有劇才，橋段新穎而曲折，便與羅劍虹斟酌，其時我亦有劇本在該班編出，因此共同度橋，完成這本好戲⋯⋯羅劍虹、上手明與我便想出「嬲緣」這個戲匭⋯⋯。

雖然筆者找到《嬲緣》的劇本（書坊班本，上下卷），可惜劇本上並沒有標注誰是編劇者。再查《粵劇劇目綱要》，《嬲緣》一劇下署「霍朗生」為「編者」；復再追查《南洋商報》一九三三年十月二十五日「肖麗章戲劇團」的演出廣告，廣告上的劇團工作人員注明「霍朗生」擔任「上手」（「上手」負責笛子、嗩吶、月琴的演奏工作），這位「上手霍朗生」與「上手明」卻未知是否同一人？這條線索只好擱下。筆者再細讀王心帆的《星韻心曲》，書中恰巧提及《嬲緣》的編劇者，謎團才終於得以解開。

《星韻心曲》合輯了王心帆為小明星撰寫的曲詞和《小明星小傳》，卷首有王氏自撰的序文，成書於一九八七年（王氏在世），材料相對現成、可信。《星韻心曲》的《小明星小傳》就有一條與《嬲緣》相關的重要信息，可以補足「感舊錄」的回憶片段；原文如下：

　　　　一夕，新中華棚面（原注：音樂員）上手明，走
　　　到詠觴，找尋女伶人入碟，梁以忠介紹小明星給他。
　　　　小明星與其母六嬸聽到，又驚又喜。時我亦剛
　　　剛在座，上手明在「新中華」曾與我合編一劇，戲匭
　　　為「嬲緣」，因此請我寫曲給小明星灌片。

《嬲緣》班本（下卷）

《星韻心曲》談及《嬲緣》

《小明星小傳》中的「我」就是作者王心帆。我們以「小傳」中這段話對比一九六五年八月八日「感舊錄」的回憶片段,「心園就是王心帆」的結論進一步得到了證實。

此外,筆者參考一九九〇年八月十五日王心帆為「粵歌雅詞六十年示範講座」活動親撰的〈我寫粵曲的開始〉,知道王氏早年為靚昭仔撰寫「哭棺」一曲,又曾為小生聰撰寫龍舟唱段;「感舊錄」中也正好記下這兩件事。有關「哭棺」一曲,〈靚昭仔《情劫哭棺》曲文武耀拾唱成名〉說:

> 關於《情劫》的曲詞,是我所撰,主題曲名為「情劫哭棺」,此曲曾刊登於《戲劇世界》。

有關小生聰唱的龍舟,〈小生聰與蛇仔生鬥唱板眼龍舟〉說:

> 小生聰與蛇仔生扮乞兒偵探一場,最多戲做,而且又最多曲唱。因聰與生也喜歡唱新曲,所以我便寫了兩支廣東的曲給他唱,一支是「板眼」,一支是「龍舟」。小生聰唱的是「龍舟」,蛇仔生唱的是「板眼」。

舉證至此,「感舊錄」作者「心園」的真正身份已十分明確。筆者一直關注「感舊錄」作者的真正身份,相關的搜證與論證過程都曲曲折折,至此得到圓滿的答案;這個重要而關鍵的發現 ——「心園」就是王心帆的筆名 —— 令《粵劇藝壇感舊錄》的出版計劃變得更有意義,也更有價值。

二十年代歌壇雅樂——王心帆詞曲研究

高齡九十五的王心帆親自出席這次講座，與盧家熾、黎紫君暢談詞曲創作及三十年代歌壇盛況等。盧家熾並逐段播出王心帆長曲名作《長恨歌》，詳述該曲在詞曲上的成就。

我寫粵曲的開始

粵曲，原是粵劇中的主題曲詞。當時的粵曲，是唱中州腔，所唱舞台官話，非用廣州話唱出。後來漸漸始改唱白話。以往的粵曲，今日已成爲古腔粵曲，與白話唱出是有別，因仍帶有中州腔味，伴奏的是用二弦，現在白話的音樂是由西樂小提琴，或中樂二胡伴奏，始得音韻悠揚。

我寫粵曲的開始，仍是古腔粵曲，其後改唱白話。白話粵曲是由黃魯逸作先駒，他的粵曲全是白話，而且是諧曲爲多，每曲都是有諷刺性的。

到了粵班全盛，演出的粵劇主題曲，我都是用白話唱出了，如《芙蓉恨》憶美句「自你會過佢個陣，夢中相逢疑咁親。」朱次伯唱出，我連連大讚。又如馬師曾之《苦鳳鶯憐》：「我係姓余，我老竇亦係姓余，俠魂就是我嘅名字」。又如白駒榮《拉車被辱》唱「兩粒嘢，拉到氣都咳」。這兩句士工慢板，唱工不佳，就難得悅耳。上述的白話粵曲，可算得正白話粵曲了。

我所寫的粵曲，雖是白話，但過於典雅，唱來如讀詩詞歌賦，文藝氣息，韻味頗深，我之能在歌壇，由小明星所唱的粵曲，其腔是她獨有，文人雅士，無不爭聽，就是女聽衆爲聽小明星的粵曲，也成了迷。

我寫粵曲的開始，第一闋是《雲南起義師》鬼馬容的《鴛鴦》一曲，其後就是靚昭仔《情劫》哭棺一曲。此曲女伶文武耀在歌壇唱出，茶客皆說好曲，可以一聽。

我開始寫粵曲，先在粵班寫給小生聽唱的是龍舟曲，再在新中華班「紫霞杯」訴情一曲是由白玉堂唱的。跟着我寫的粵曲，我人唱的陳醒漢《寶玉逃禪》，子喉又、靚榮、薛覺先、廖俠懷也有唱過。我已封筆不再寫，轉向報紙的副刊寫南音、班本、粵謳等歌曲作品，其後再拿起筆來，就是寫給與小明星唱的粵曲了。一氣爲小明星寫了二、三十闋，她一經唱出都是獲得星迷道好的，使她的星韻成爲獨特的星腔。

—— 王心帆

（寫於九零年八月十五日）

王心帆：〈我寫粵曲的開始〉

專欄數量

「感舊錄」在《華僑日報》連載整整三年多，早期連載差不多平均一日一篇，搜集材料初期筆者預計會有近千篇專欄；但後來專欄連載卻變得有點不定期，作者供稿斷斷續續，有時甚至相隔整整一個月才見續刊，因此連載三年多的專欄，文章數量比預期中要少。此外，在搜尋舊報材料時往往受制於客觀條件，甚難求全；如缺報、缺頁、殘頁等情況，在在影響搜尋成果的數量。又關於專欄終刊的一篇，一九六七年十月二十四日的「感舊錄」原文上並沒有注明是最後一篇，只因筆者續翻舊報至翌年（一九六八年二月一日止），仍未見專欄有新文章續刊，故推斷專欄收筆於一九六七年十月二十四日；日後如有新發現，當逐一補訂。

除上述情況外，更包括搜尋材料時少量因人為大意失誤而漏輯者，故目前雖已輯得數百篇「感舊錄」，但肯定尚有少量遺珠。又原文殘缺或濾漫情況嚴重者，編者經仔細斟酌或作合理節錄，盡量保存有用信息。經整理後，上卷「梨園往事」收錄文章二百篇，下卷「名伶軼事」收錄文章二百篇；全書合共文章四百篇。這四百篇「感舊錄」是經整理、挑選的成果，數量上只保留原稿總數的九成，一定不能夠得上一個「全」字；但這四百篇文章卻頗能多角度而較全面地保留、反映原作者王心帆的「感舊」心血——這點相信是可以肯定的。此外，本書在正文「感舊錄」後的附錄，都是六十年代前王心帆撰寫的「粵劇藝壇」主題作品：（1）發表於一九二二年《戲劇世界》的〈優界打油詩〉；（2）發表於一九二八年《香花畫報》的〈省港新組各班之我觀〉。輯錄這些王氏的早期作品，聊為寫於六十年代的「感舊錄」提供一

點「背景氣氛」，也同時讓讀者對王心帆不同年代的「梨園書寫」
有多一點了解。

<div align="center">三</div>

　　要認識粵劇歷史——尤其早期粵劇的歷史——須盡量從不
同渠道採集資料，再把材料排比、對照及整理，經理性分析後作
取捨，才會有收穫。王心帆的「感舊錄」既以「粵劇梨園」、「粵
劇藝壇」為主題，顧名思義，專欄的內容都與「粵劇」有關。合
共數十萬字的專欄，倘把當中的信息材料都連繫綜合起來，儼然
就是一部由梨園前輩現身說法的「早期粵劇史料匯編」。又因「感
舊錄」連載時間頗長，總篇幅可以說足夠而充裕，作者得以環繞
專題盡情發揮，筆下記錄與梨園有關的材料，均見密集而詳贍。
這數百篇「感舊錄」，作者隨寫隨刊，篇與篇之間的連繫雖然談
不上嚴整緊密——這固然是報刊連載專欄的「特色」——但「感
舊錄」每篇都能環繞「粵劇」主題，從不同角度呼應專欄的主題，
或以人為主，或以事為主，部分內容又融入作者個人耳聞目見的
新身經歷，又或加插作者個人的評價；感舊與月旦交織，記敍與
論說交疊，十分耐讀。

　　筆者編訂這批「感舊錄」時，為免欄目紛繁，決定採用大開
大闔的原則，把數百篇「感舊錄」按「以記人為主」及「以記事為
主」兩條大原則分成兩類；雖然如此，讀者若細讀全書，就不難
發現，這批文章還可以按不同研究角度，採用其他分類原則另作
分類。

比如談粵劇歷史，有關「紅船」的材料一向不多，寫得較詳細的參考材料有陳卓瑩的〈紅船時代的粵班概況〉、劉興國的〈戲班和戲院〉、新金山貞的〈紅船體制、戲棚後台衣箱制度及粵劇始源〉及褚森的〈紅船「坐艙」與班政制度〉；陳非儂在《粵劇六十年》中也有簡述紅船的來歷、結構及規矩的章節。由於王心帆曾在紅船生活，「感舊」所及，也記下了好些與紅船有關的材料，如「感舊錄」中〈一對紅船分為天地艇〉、〈紅船私伙菜與眾人盅燒〉、〈天后可以禍福戲班紅船〉、〈紅船生活是糜爛生活〉、〈戲班迷信紅船開行禁吃狗肉鯉魚〉、〈大老倌携眷落紅船歡度新春佳節〉、〈紅船過天后廟要演《八仙賀壽》戲〉及〈紅船生活戲人講飲講食全憑消夜一餐〉諸篇，讀者若用以結合其他紅船材料綜合比對而讀，對紅船當有更深入、更具體的認識。

　　又如「感舊錄」中〈戲班組織與戲班公司〉、〈何以有省港班與落鄉班之分〉，細談早期戲班組織，對戲班的運作與組合有清楚的說明。〈粵劇角色及日夜場戲〉、〈戲院演出與落鄉演出〉、〈初期新編粵劇不用全部口白〉、〈由三四十場戲說到七八幕戲〉、〈正本是眾人合演戲首本是個人對手戲〉、〈天后誕與《香山大賀壽》例戲〉、〈粵班散班埋班期中的戲人動態〉、〈六月散班期中名角必演大集會〉、〈古腔粵曲時代是沒有雞尾曲全是梆黃曲〉、〈歲晚小散班黃沙的熱鬧氣氛〉、〈未有畫景前的戲班與戲台〉及〈四十年前的劇本所用的排場戲與鑼鼓〉諸篇，則談及早期粵劇編演的情況，涉及不少「行規」與戲行習慣，內容具體翔實。

　　「感舊錄」有一些為粵劇發展中某些個案找「起點」的文章，這些「追源溯始」的信息，從嚴肅一面看，是粵劇發展史的重要材料；若由輕鬆一面看，卻是可資劇談的掌故。例如粵劇演清

裝戲乃由「祝華年」班開始，用喉管拍和唱粵曲的第一人原來是有花旦王之稱的千里駒，粵劇在現場演出時加插播放電影則由靚昭仔開始，粵劇有全曲始於陳天縱，而粵劇演員之自置私伙戲服乃由大和自置金線靴開始。這些「梨園第一」，部分內容或尚有商榷與考證的餘地，但無論如何，視之為粵劇發展中的某個討論起點，相關信息既有用，又有趣。

談到「感舊錄」中有趣味的材料，確實不少。梨園軼事趣聞向來都受讀者歡迎，作者走筆所及，也會涉及一些與名伶有關的軼事，例如〈千里駒是惠州班的小武〉、〈薛覺先不是朱次伯徒弟〉、〈小晴雯學戲是沒有師傅的〉、〈蛇仔禮聞雷失聲花旦變男丑〉、〈桂名揚與馬師曾的一件趣事〉及〈關影憐為嫁關謠親身往各報大登啟事〉等篇，喜愛打聽名伶軼事的讀者，一定讀得津津有味。「感舊錄」也有些滲入「即事即興」元素的文章，同樣有趣；作者配合某些時事或節日而寫的作品，內容同時兼顧「即事即興」及「粵劇藝壇」，讓梨園舊材料更貼近當時的生活。例如蛇年迎新歲，作者就發表〈蛇年談往粵班角色閒話蛇名〉、〈蛇與粵劇戲人喜結不解緣〉；翌年到了馬年迎新歲，作者就發表〈馬年談粵班關於馬的種種趣事〉。這些文章引用的其實都是舊材料，但經作者綜合重組，配合「即事即興」寫成文章，相信能為當時的讀者帶來閱讀趣味外，更能加強文章的親切感與生活感。

「感舊錄」當然也談及名伶，當中有後人熟悉的周瑜利、朱次伯、薛覺先、馬師曾、桂名揚；也有漸為後人淡忘的前輩名伶，如太子卓、肖麗章、靚少華、余秋耀、東生、蛇王蘇、小生聰、生鬼容、小晴雯、蛇仔利、靚顯、細杞、蛇公榮、新蘇仔、潘影芬、笑傾城、何少榮、小丁香、西施丙、揚州安、風情錦。

梨園人物，經歷各異，舞台上各有絕活，生平點滴經作者文筆點染，都顯得形象生動，令人印象深刻。前輩名伶風采得以保存，「感舊錄」應記一功。

不能否認，「感舊錄」中部分文章內容信息重複，如〈往時老倌戲戲不在多一兩齣便成名〉與〈往時戲人有一兩齣首本即成名角〉，兩篇文章不但主題相若，文章內容亦大同小異；但亦正因為材料有「小異」之處，編者在幾經斟酌後，決定兩篇文章都予以保留。而另一篇〈往時大老倌演得一兩本好戲運即走紅〉則因內容重複太多，故予刪除。其他如〈新細倫自朱次伯死後才抬起頭來〉與〈新細倫能演能唱朱次伯一死才得抬頭〉、〈大老倌寧願「燒炮」不願「收箱租」〉與〈老倌最怕收箱租認為比燒炮還慘〉、〈童班童角成年後加入大班當正者多〉與〈「采南歌」童班童角長成多在大班當正印〉，各篇的「小異」處都有參考價值，故盡可能予以保留。

此外，「感舊錄」內有少量錯誤信息，讀者須以理性、客觀態度待之。比如作者在〈黃種美有靚仔丑生之譽〉中談及《熊飛戰死榴花塔》一劇，說這齣戲是「廣東人抗清的歷史戲」；又說熊飛「領導東莞鄉民保明抗清，不幸地以孤軍抗戰，終死於榴花塔前的戰地」，這說法並不符合客觀事實。熊飛卒於公元一二七六年，是南宋末年的抗元義士，並不是「抗清」義士。事實上，榴花塔始建於明朝萬曆年間，因塔址附近正是熊飛故里榴花村，故塔亦名「榴花塔」；那是說，熊飛殉難的時候「榴花塔」還未建成，戲齣「熊飛戰死榴花塔」也實在容易造成誤導。不過，戲曲自有戲曲的「特殊時空」，《熊飛戰死榴花塔》筆者未曾看過，未知此劇是否真的把「抗元史實」改編成「抗清情節」（查陳新華

的〈粵劇與辛亥革命〉也有「熊飛的抗清英雄事跡」的說法）；但無論如何，依歷史的角度看，熊飛作為南宋末年抗元義士的客觀事實應該要強調、澄清，以免以訛傳訛。又如作者在〈黎鳳緣發起的廣東劇學研究社〉中說黎鳳緣「在民十二三年間，來港開戲，與幾個編劇者如蔡了緣、陳鐵軍、羅劍虹輩，提議出一本《戲劇世界》」；唯證諸事實，《戲劇世界》創刊於一九二二年八月，是以《戲劇世界》的「出版提議」時序上不可能在一九二三至一九二四年間（民十二三年間）。復如〈《蛋家妹賣馬蹄》男女花旦皆成名〉中作者引用「人生缺憾君休憾，戲到團圓便散場」，說是「某詩人的感懷詩」。這兩句詩寄意頗深，但「憾」字同句重出，似有筆誤；筆者乃據王氏引詩翻查出處，王氏所引原來是乾隆五十五年（一七九〇年）進士山東人李湘的詩句。查李湘的《槐蔭書屋詩抄》有〈書懷十首〉，王氏所引的詩是第十首，原詩是一首七律：「一自歸來綠野堂（原注：先君子有綠野東山堂額），從今不作嫁衣裳。四時風趣閒中領，千古英雄夢裏忙。莫待懸崖方勒馬，須知歧路慣亡羊。人生缺陷君休感，戲到團圓是散場。」類似這些問題，筆者在保留原文的前提下，另以按語或注釋扼要交代，方便讀者了解客觀事實。

四

王心帆的《粵劇藝壇感舊錄》內容豐富，相信可與麥嘯霞的《廣東戲劇史略》、陳鐵兒的《細說粵劇》、陳非儂的《粵劇六十年》、南海十三郎的《小蘭齋雜記》和《香如故》、羅澧銘的《顧

曲談》和《薛覺先評傳》等梨園專著，以及與粵劇研究相關的其他研究成果產生互補、互見、拼合或比較的作用，為粵劇史編撰工作或粵劇研究工作，提供更多有用、有趣的材料。以下為讀者舉幾個例子作說明。

早期粵劇珍貴回憶

王心帆的專欄既以「感舊錄」為名，則內容所寫大都是上世紀初與早期粵劇有關的人和事，這些早期粵劇材料，記錄着有關粵劇的種種變遷與興替，讀者撫今追昔，在「舊聞」中淘取點滴梨園回憶，在得趣之餘，也同時增長不少粵劇方面的知識。

作者特別重視一些在當時已瀕近消失的角色行當，如二花面、總生、公腳。作者屢屢提到這些行當的唱腔與代表作，並以行當中的代表人物為例，為讀者細說一幕又一幕的精彩片段。作者既說淘汰二花面戲是粵劇的損失，又強調總生和公腳都是重要的角色。二花面的好戲，據作者說，有《蘆花蕩》、《霸王別姬》、《五郎救弟》、《胡奎賣人頭》、《王彥章撐渡》、《王英救姑》及《魯智深出家》。總生的好戲，則有《范增歸天》、《孔明歸天》、《紫桑吊孝》、《陳宮罵曹》、《困南陽》及《劉備過江招親》。公腳的好戲，有《百里奚會妻》、《漢鍾離渡牡丹》、《謝小娥受戒》、《辨才釋妖》及《流沙井》。像這些好戲、名曲或名段，倘在今天搬演，恐怕基本上都是交由鬚生或角丑生去演了。難怪作者在上世紀六十年代寫「感舊錄」已慨嘆：

> 粵劇在這五十年來，變遷最大，傳統劇藝，多被破壞，關於建設，亦屬不少。所謂破壞，所謂建設，

都使到廣東梨園面目一新。破壞的，卻是由繁而簡，如十項角色，變為五大台柱……。

王氏的看法，到今天尚有參考價值；實在值得愛護粵劇、推廣粵劇的人士重視。又因作者曾任「開戲師爺」，並曾為書坊過錄粵曲班本，種種親歷之見聞，真實而具體。作者談及的「開戲師爺」有張始鳴、公腳貫、梁垣三、黎鳳緣、鄧英、羅劍虹、黃不廢、蔡了緣等人，讀者可以通過王氏的回憶，進一步了解早期粵劇的「編劇」活動。至於五桂堂、以文堂出版的粵曲班本，成書過程原來是這樣的：

> 班中不重全套曲本，僅得一二場曲而已，書坊為要出全套的，便想出一個方案，請一名會識聽戲而又會寫曲的，去看這套戲，用筆記着場數，及每場所用的鑼鼓與梆黃各腔，出場幾人，演出的戲場略記〔下〕，有多少曲，用那種韻，口白說甚麼，也略記着。看完之後，即開始編寫，將原來的〔梗〕曲加入，餘外則憑記憶力寫出。

難怪作者說這些拼合出來、由書坊印行的粵曲班本，並非班中原本。今人若根據這些由書坊印行的粵劇班本做研究，尤須特別留意這類文本的複雜性、代表性與真實性。

古舊曲詞存錄

「感舊錄」在引用或節抄唱詞或戲文時，直接或間接地保留

了好些珍罕曲詞，吉光片羽，值得重視。如〈武生新華的《李陵答蘇武書》曲〉、〈新丁香耀的陳姑《禪房夜怨》古曲〉、〈新華蘭花米合演同唱的「追舟」原曲〉、〈子牙鎮之末腳喉與《小娥受戒》一曲〉、〈《小娥受戒》一曲是末腳的排場曲〉、〈金山炳演《唐皇長恨》唱《殿角聞鈴》曲〉及〈仙花法演林黛玉戲中的《瀟湘琴怨》曲〉諸篇，作者在文中引錄的好幾支罕見的古老舊曲，不但罕見，而且難得完整。像《瀟湘琴怨》，南海十三郎《小蘭齋雜記》曾提及這支名曲，卻沒有引錄唱詞，今天我們聽到由嚴淑芳主唱的版本，「二黃」一段的唱詞是：

> 倚畫欄，對秋光，顧影自憐，誰惜紅顏命鄙；撫綠倚，悶吟哦，秋風落葉，惹我無限幽思。賈府裏，聚羣芳，金釵十二，都是爭妍鬥麗；但不知，外祖母，心猿意馬，不知相屬伊誰，但不知相屬伊誰。婚姻事，口難言，虧我有心無力；又恐怕，明珠落在他人手，拚將一抔黃土，葬卻了蛾眉。不盡低徊，強轉紅綃帳裏。

若用以對比「感舊錄」引錄的唱詞，就會發現，王心帆引錄由仙花法原唱的原曲，在「賈府裏」一句之前，尚有一大段唱詞：

> 嘆奴生，遭不幸，椿〔萱〕，去世。遺下了，弱質寄風塵，多愁多病，難免飄絮，沾泥。此一身，托無人，幸遇外婆，憐惜。提攜撫養，感她一片，慈悲。宿華堂，衣錦繡，姊妹相稱，好比同諧，連理，綺羅

中，風月景，世情如紙，豈能長日，相依。到頭來，春盡花殘，怕只怕玉〔容〕，無主。幸虧得，怡紅公子，與日同〔餐〕，晚同〔聚〕，好比鴛鴦一對，惹我，懷思。

又「葬卻了蛾眉」與「不盡低徊」之間，原曲本有：

芳艷質，嘆無緣，孤負了才華，蓋世。越思想，暗魂消，累得我〔病骨〕，支離。

這些舊曲唱詞，據作者在一九六五年六月十三日〈答感舊錄讀者〉中說，《殿閣聞鈴》、《瀟湘琴怨》等曲，都是根據班中的手抄本過錄的。像這些早期的唱詞材料，無論在表演或研究上，都極具參考和保留的價值。

《蝴蝶夫人》的撰曲者

上世紀五十年代，伶王薛覺先應邀參與由馬師曾、紅線女所組的「真善美」劇團，搬演充滿異國情調的名劇《蝴蝶夫人》。

據羅澧銘在《薛覺先評傳》中說，《蝴蝶夫人》由馬師曾親自編劇，曾經「四易其稿」，劇本編妥之後，內定子爵一角由梁無相擔任，但梁無相因事推辭不就，馬師曾便找薛覺先幫忙；而薛覺先在劇中的藝術形象以及唱詞口白，全交由羅澧銘負責改寫，改寫的部分都得到馬師曾的同意。

王心帆在〈馬紅演《蝴蝶夫人》曲是曲王撰製的〉對《蝴蝶夫人》的撰曲者有所補充。據王心帆說，《蝴蝶夫人》的撰曲者是

「曲王」吳一嘯,但該劇上演時所有宣傳都只強調馬師曾是編劇,對撰曲人隻字不提,因此觀眾都誤以為馬師曾擔任編劇兼撰曲;「感舊錄」說此事引起吳一嘯的不滿。

《雲南起義師》與《蔡鍔出京》

「感舊錄」為好些粵劇史的「個案」提供重要信息,研究者應該重視。如梁濤在〈曲聖王心帆〉一文中說「福萬年」的班主兼主要演員新白蛇滿要求張始鳴編新戲,張氏邀請王心帆合編《雲南起義師》,此劇大受歡迎,因此張王二人再合編《火燒陳塘》等劇;但凡談王心帆生平的文章,相關說法都相同。查「感舊錄」的〈一部《蔡鍔出京》粵劇最搵得戲金〉也提及這段往事,但卻有不同:

> 這時的粵劇作家並不多,只有梁垣三(蛇王蘇)充作開戲師爺,他也是愛編時事戲的,所以對蔡鍔這件新聞事蹟,若編成粵劇,一定收得,於是即定名為「雲南起義師」,交與「祝華年」班演唱。不過,他還未曾編好,已經有一位未曾入行的開戲師爺張始鳴(即後期改名雷公者)把這件事編為粵劇,交「福萬年」演出。……他見得蔡鍔反袁的事蹟,如果編為粵劇必有可觀,所以就編了《蔡鍔出京》這本戲,給「福萬年」班演唱。

王心帆在「感舊錄」中同時提及《雲南起義師》與《蔡鍔出京》,兩本戲橋段主題雖然大同小異,搬演時間又相近,但戲甌卻不

同；值得研究者注意。

《戲劇世界》的背景資料

王心帆在二十年代參與編輯的《戲劇世界》，流傳不廣，庋藏於香港大學及中文大學圖書館的都只是零散單冊，筆者手頭所藏的也不完整。

後人對《戲劇世界》的具體內容固然所知不多，至於刊物編印或發行的來龍去脈，讀者或研究者所知更少。容世誠曾據個人收藏的五冊《戲劇世界》（複印本）撰文，在《中國文化研究所學報》（第六十四期，二〇一七年）發表〈「開戲師爺」的《戲劇世界》：二十年代粵劇文化再探〉，論證過程充分發揮《戲劇世界》的價值，為上世紀二十年代的粵劇文化補上重要的一筆。容氏在論文說《戲劇世界》是「在廣州出版的戲曲刊物」，並根據版權頁開列的資料，說「發行所和印刷所為廣州劇學研究社」，固然合理；而王心帆在一九五九年的《銀星》上發表的〈黎鳳緣由開戲到坐倉〉，也提及《戲劇世界》曾在廣州當局立案；但若同時參考「感舊錄」，則以上說法尚有補充的餘地。細閱〈黎鳳緣發起的廣東劇學研究社〉：

> 他（筆者按：即黎鳳緣）在民十二三年間，來港開戲，與幾個編劇者如蔡了緣、陳鐵軍、羅劍虹輩，提議出一本《戲劇世界》，內容專刊戲人照片、新曲本，與及關於戲劇的文字，用書紙粉紙印成，售價一元，各人贊成後，他便用「廣東劇學研究社」的名來出版。因此，各人聽到，都叫他發起設立這個社，凡

屬戲人，均可加入為社員，他也認為有設立劇學研
究社的必要，於是回到廣州，就把他的「一粟樓」借
出。……《戲劇世界》的編者就是王心帆、羅劍虹、
蔡了緣。黎鳳緣則為發行人。這本《戲劇世界》，曾
在廣州公安局立案，發行則在香港，因該刊是在香
港印刷的，在各戲院寄售，甚為暢銷。

由此可見，據當事人之一的王心帆說：出版《戲劇世界》的構思，
原來始於黎氏來香港開戲之時，而刊物的印刷和發行，都在香
港；如此看來，《戲劇世界》這部重要的早期戲曲刊物，與香港
的關係頗為密切。

王心帆的生平點滴

有關王心帆的生平資料，並不多見，見載於《星韻心曲》（王
心帆）、《王心帆與小明星》（歐偉嫦）、〈王心帆先生生平事略〉
（治喪委員會）、〈王心帆先生傳略及其撰曲總目〉（區文鳳）、〈王
心帆是誰〉（黎鍵）及〈王心帆生平事跡補白〉（黎佩娟）幾種，
是較多人參考、引用的材料。黎鍵在一九九二年發表的〈王心帆
是誰〉，文章以「提問」定調，收筆處不忘強調王心帆「朦朧」的
一生：

王心帆的故事，也許是一頁傳奇的故事，又也
許是一頁重要的嶺南歌樂歷史，但到底，這一頁過
去了。

王心帆一生低調，後人要進一步了解這位「大隱隱於市」的曲聖，殊不容易。他在《華僑日報》寫「感舊錄」有三年多時間，談的又是本行，卻還是極少談及有關自己的事，這一點跟同時期在《工商晚報》上南海十三郎的專欄頗為不同。同屬「感舊」專欄，十三郎屢屢在專欄中「自報家門」，甚至縷述個人生平、近況以及交遊。王心帆在「感舊錄」中卻顯得異常抽離，甚至可以說是「克制」，極少談及個人生平、近況以及交遊。比如「感舊錄」有一篇〈薛覺先對小明星唱腔最為佩服〉，談的是王心帆最熟悉、最深交的歌者小明星，卻只用了三百餘字略略交代（「感舊錄」的文章一般是七八百字左右，這一篇卻寫得特別短），文中談到小明星的名曲《癡雲》，也沒有透露是自己的作品。

王心帆下筆雖然「克制」，但偶然也會「夫子自道」一番，讀者只要細心尋繹，當有收穫。例如他在「感舊錄」中提及曾參與創作《嬲緣》，又無條件為女慕貞編《藍橋會仙》；談及《三氣自由男》的成劇經過，更罕有地寫得十分詳盡。他在〈多才多藝的女丑生潘影芬〉中只說：「不過潘影芬愛演新劇，沈大姑找得一本《三氣自由男》給她演。」互參他另一篇〈潘影芬由花旦轉丑生第一本喜劇〉，才知道此劇的來龍去脈：

　　沈大姑的丈夫是我的朋友，知我曾寫過劇本，又曾在各班編過戲，因此，相見之下，要我替「大觀劇社」編新戲，於是介紹我和他的太太沈大姑，與女戲人潘影芬、徐杏林等相識。千般邀請，萬般〔託〕請，要替該社編一兩本戲。……當我左思右索，也想不出好「橋」，突然想到我在《羊城報》曾撰過一段「班

本」名是《三氣自由男》，覺得劇情甚合潘徐演唱，於是撿出，刪改之後，因為全劇都有曲白，不僅只是劇情。重抄一過，訂裝成本，拿去交與沈大姑，再轉至潘影芬看。潘影芬一看，不勝欣快⋯⋯。

像這些回憶，涉及具體人物、交遊關係、事情本末，非由當事人道出，外人根本無法得知；這些都是補充王氏生平的重要材料，值得研究者重視，好好利用。至於王心帆在〈何少榮中秋夜在田基路賞月的風趣〉的回憶片段：

> 有一次班在清遠賀中秋，北江山青水秀，紅船泊在沙明水淺間，如在畫圖境界。何少榮約與消夜賞月，夜戲完時，他喚中軍，鋪蓆於岸邊，整了幾味適口餚饌，取出龍山舊酒，舉杯共酌談劇論曲，我雖不善飲，亦被醉倒了。

早年紅船生活的點點滴滴，雖未必可以屬入年表年譜之中，但片段情致灑然，是當事人的真切回憶，讀者感受雖然間接，亦覺神往。

五

近十多年來，筆者專注於考掘、整理一些連載於舊報的高素質粵劇專欄，目的是要重現這些舊報材料的價值，並為廣大讀

者在閱讀或研究上提供方便;《粵劇藝壇感舊錄》從舊報上連載文章的數量與素質而言,無疑是一批值得重新整理出版的上佳粵劇材料。幾年前定下計劃開始在舊報上采輯這批專欄時,當時雖然尚未能確認作者「心園」的真正身份,但已下定決心要把這批材料公諸同好。采輯專欄的基本工作初步完成後,利用公餘時間一篇又一篇地細讀,竟又慢慢理清了與作者真正身份有關的種種頭緒和線索,終於確認「感舊錄」的作者原來就是王心帆。如此一來,出版這批舊報專欄,在材料的意義和價值外,又似乎別具另一層意義和價值。

所謂「別具另一層意義和價值」,當然包括一點點來自「名人效應」的矚目閃光:《粵劇藝壇感舊錄》畢竟是由「曲聖」執筆的專欄,名家作品,沉沙折戟經磨洗之後,頑鐵未銷,讀者得以細認梨園影事,得以重認作者廬山。此外,出版《粵劇藝壇感舊錄》對王心帆先生而言同樣「別具另一層意義和價值」:「心曲」展示了他撰寫曲詞的超卓才華,這方面的成就早已得到世人的欣賞和重視;而「感舊錄」則在在證明他對粵劇藝壇具有深厚認識 —— 這方面的專業知識與成就,相信應該同樣得到世人的欣賞和重視。

主要參考材料選目：

書籍、論文

1. 黎　鍵撰：〈王心帆是誰〉，載《越界》第十一期（一九九二）

2. 黎　鍵編：《香港粵劇口述史》（香港：三聯書店（香港）有限公司，一九九三）

3. 歐偉嫦編：《王心帆與小明星》（香港：香港粵樂研究中心，一九九三）

4. 區文鳳撰：〈王心帆（一八九六——一九九二）先生傳略及其撰曲總目〉，「廣州花都文化藝術庫」網頁（非紙本材料，入檔日期一九九七年六月二十三日）

5. 王心帆著：《星韻心曲——王心帆撰小明星傳》（香港：明報週刊，二〇一三）

6. 黎佩娟撰：〈王心帆生平事跡補白〉，載《明報週刊》（網）二〇一四年十一月十五日

7. 容世誠編：《戲船‧紅船‧影畫：源氏珍藏「太平戲院文物」研究》（香港：康樂及文化事務署，二〇一五）

8. 南海十三郎著、朱少璋編：《小蘭齋雜記》（香港：商務印書館（香港）有限公司，二〇一六）

9. 容世誠撰：〈「開戲師爺」的《戲劇世界》：二十年代粵劇文化再探〉，載《中國文化研究所學報》第六十四期（二〇一七）

報章、雜誌

　　《華字日報》、《華僑日報》、《大漢公報》、《南洋商報》、《五仙漫話》、《廣州禮拜六》、《無價寶》、《香花畫報》、《戲劇世界》、《銀星》、《小說精華》

編訂凡例

1. 本書重新整理、編訂王心帆的《粵劇藝壇感舊錄》；為配合行文需要，簡稱或作「感舊錄」。

2. 《粵劇藝壇感舊錄》發表於香港《華僑日報》，連載日期由一九六四年二月二日至一九六七年十月二十四日。專欄早期連載平均一日一篇，後期連載不定期，斷斷續續，甚至有相隔一個月才見續刊的情況。

3. 專欄初名「粵戲梨園感舊錄」、「粵劇梨園感舊錄」或「粵劇梨園回憶錄」，一九六四年四月二十八日欄目始改易為「粵劇藝壇感舊錄」；為免繁瑣，本書統一採用「粵劇藝壇感舊錄」，不另說明。

4. 各篇專欄發表時均署「心園」為作者，「心園」是王心帆的筆名，相關考證，讀者詳參本書前言〈梨園感舊說因緣〉。

5. 編校行文表述用語按下述定義使用：（1）「原文」，指刊於香港《華僑日報》上的《粵劇藝壇感舊錄》；（2）「正文」或「本書正文」，指收錄在本書中經整理編訂的《粵劇藝壇感舊錄》；（3）「作者」，指王心帆；（4）「編者」或「筆者」，指本書編者朱少璋。

6. 本書依內容主題重編、重組各篇文章，分成兩卷。上卷是以記事為主的「梨園往事」；下卷則是以記人為主的「名伶軼事」。卷內文章排序原則上依原文發表之先後次序；少量主

題相類或關係密切的文章，編者重組排序，方便讀者閱覽。

7. 本書所有插圖均為編者所加，原文並無插圖。

8. 原文在初期連載時有序號，其後則無。考慮到原文標題頗長，不便引用，編者依順序為各篇文章加上編號（上卷編號一至二〇〇，下卷編號二〇一至四〇〇），方便讀者、研究者引用表述。

9. 原文中能反映原作者寫作風格或時代特色的用語，諸如古典用語、專有名詞、行業術語、縮略語、隱語及方言，盡量予以保留，不以現行的規範標準統一修改。

10. 原文字詞如在合理情況下需作改動者，諸如錯別字、異體字、句讀問題、標點錯誤，經編者仔細考慮後並參考出版社的規定，統一修改；除有必要，不另說明。

11. 原文標點有不合理或缺漏者，編者逕改或補加，不另說明。原文分段有不合理者，編者逕改，不另說明。又為方便讀者，原文中所提及書籍名稱、文章題目，編者為加《　》號或〈　〉號。原文中引錄的曲文除特別情況外，句讀保留原文原貌。兩種引號則統一按外「　」內『　』原則使用。

12. 原文如有奪文、衍文、錯置、殘畫或墨釘，編者細心參考原文字位行距、作者措詞習慣、句意上文下理，作合理推測，盡量補足。由編者推測或補加的字詞句俱置於〔　〕之內，以資識別。若更新或補訂部分有需要說明者，在當頁注腳或按語中交代。

13. 原文字詞句因印刷不清或原件殘爛，導致文詞漶漫而完全無法辨識亦無法推測者，所缺若為字詞單位，逕以方格標示：□；所缺若為句、段單位，則逕以兩個三角形標示：△△。

14. 本書正文中（　）內的補充文字，俱為原作者手筆。

15. 編者為原文的特殊用語及古典用語作簡單解釋，典故只作簡單扼要解釋，只求讀者明白原文要表達的意思；相關信息在當頁注腳中交代，方便讀者理解；又，前文已注者後文不再重注，讀者自行翻檢。

16. 編者對原文內容、版式所作的說明，以及補充、評論、質疑或考證等文字，均在當頁注腳或按語中交代。

17. 原文或有批評當時粵劇界、編劇界以及批評編劇者、伶人、演員的部分，正文予以保留；聲明如下：原作者的這些意見或想法，只反映原作者當時的個人看法，並不代表出版單位及編者的立場。

專欄刊頭

有佈景後的戲班與戲台

在《華僑日報》上連載的《粵劇藝壇感舊錄》

梨園往事

一　粵劇角色及日夜場戲

中國戲劇，都是有地方性的，因為方言關係，韻律自然不同，歌曲亦為有異。說到粵劇，「粵」字僅指廣州方面而言，對於廣東看各地的戲劇，實不能合論。因廣東對府州縣均有地方性的戲劇演劇，但與廣州的粵劇，甚多出入。

今所憶記的粵劇，是廣州一地的粵劇，其他各地粵劇，悉不列入。廣州的粵劇，在半世紀中，變遷特多，不論劇本、曲詞、音樂、場數，均日新月異，超出規矩以外。角色一項，也由複雜而至簡單化。

粵劇角色，卻稱「老倌」，以前角色，照人名單開列有武生、小武、花旦、小生、正旦、總生、正生、公腳、花面、二花面、男女旦，共十二項。不刊在人名單單上的，還有夫旦、大淨、六分、拉扯等角色，當以武生、小武、花旦、小生、男旦為重要主角，即如今日之五大台柱。

關於粵劇編排，初期劇本，大半是從江湖十八本選出改編，每日新〔度〕戲，分有日場正本，一班老倌，不分大細，均登場輪流拍演。頭場戲俱用副角上場，中場的戲，才用正角登場。這時的戲，才是「戲肉」。「戲肉」是由正主角演出，一唱一做，最為可聽可觀。

當年日場正本戲，最受觀眾歡迎，演出的全是歷史劇，尤其是三國戲為多。每本正本戲演足七小時，每劇必由大花面作導

火線，演至殺大花面完場，正派角色，必得團圓結局。

夜場齣頭戲，不同正本戲僅演一個故事，而是分三數個故事演唱。每晚的戲，稱為三齣頭，即是演三本戲，每本約兩句鐘之久，演完三本，天猶未〔㬢〕，繼續由次等角演包天光戲，名為「蘇古尾 ①」。

三齣頭戲，第一本由武生、小武合演。第二本由小生、花旦演出。第三本由男丑、第二花旦登場。齣頭戲又稱「首本戲」，當年的老倌，皆有獨到的首本戲，所謂首本是自己能演，而別人不能演的……△△。

① 「蘇古尾」或稱「鼓尾」。羅灃銘《顧曲談》:「從前各班落鄉演劇，除日戲先演『正本』外，夜戲先演『三齣頭』，然後『開套』，最後則為『鼓尾』。」

二　戲班組織與戲班公司

　　以前粵班，組織極為健全，每班劇員，約有百餘之眾，班稱為「大艢」。武生一項，至少三人，小武則有六七人，小生四人，花旦為數至多，約十人以上，男丑一人或二人，餘稱「拉扯」。總生亦有三人，至於正〔旦〕、〔貼〕旦、夫旦、正生、公腳、女丑、大花面、二花面等角，只用一人，亦分別列入二花面之下。武旦一角，早已廢除，列入花旦一項。當年紮腳勝，正是武旦之最著者。

　　每班設一「櫃台」管理對內對外任務，用「坐倉」一人、「管數」二人、「掌班」、「走趯」各一人、「中軍」二人。坐倉即司理，所有班務，由他統轄，權力至鉅，非「紅褲人」[①] 不能當之。因坐艢一職，必須熟悉水陸路程，關於演戲台期，要依時抵達，不得延阻，否則，班方定遭損失。掌班責任亦重，凡老倌有病，請醫生配藥，俱由他照料。及紅船到達一地演戲，船泊岸後，則由他携備香燭三牲酒禮，先往該地的神廟祭其白虎。餘外紅船上員工尚多，因過於繁冗，略而不介。

　　所有粵班，俱由公司組成，公司即經營戲業的商店，東主即是班主。每一間公司，最少也有兩班以上的班牌，懸於吉慶公

① 　紅褲人：梨園中人，行內人。

所②，使各鄉主會，或省港各戲院來定戲。卅多四十年前，當粵班全盛期中，戲班公司，計有「寶昌」、「宏順」、「怡記」、「太安」等字號。「寶昌」的班，有「人壽年」、「國中興」、「周豐年」、「國豐年」等班；「宏順」則有「祝華年」、「祝康年」、「周康年」等班；「太安」則有「頌太平」、「詠太平」等班；「怡記」則有「樂同春」、「新中華」等班。

　　「寶昌」的班主是何萼樓；「宏順」的班主是鄧瓜；「太安」班主是源杏〔翹〕；「怡記」的班主是何壽南。這四間公司所組的班，全是名班，班中角色，俱是名伶。買戲的各鄉主會，看過班牌名號及班中角色，必爭定購，買回鄉中開演。所以每年新班，一經在吉慶公所掛牌之後，定戲者紛來，按期開出，台期緊接，永無停演之虞，更無「灣水」③之苦。有公司組成之班，悉稱為第一班，因有名角擔戲金，每台戲只有高價賣出，絕無割價賣出而就台期者。

② 　吉慶公所：粵劇藝人於同治七年在廣州黃沙同吉大街成立吉慶公所，光緒十五年八和會館建成後，吉慶公所遷往廣州河南同德大街，成為附屬於八和會館專門管理戲班「賣戲」的營業機構。

③ 　灣水：戲班術語，指戲船停泊不動，是停工停演的意思。

三　一對紅船分為天地艇

　　往時粵班，多是落鄉演出，劇員的住宿，便要屈居戲船上，作浮家泛宅的生活。戲船又名「紅船」，凡屬大班，必用兩船，所以有「一對」之稱，又有天艇、地艇之別。何謂天艇？設有「櫃台」（賬房）者是；地艇則無。船上劇員居處，每鋪位分上下層，謂之高鋪低鋪。鋪位有佳有劣，位名甚趣，如「托杉」[①]、「屙尿」[②] 等位，算是至劣者，位以「十字艙」[③] 為最佳，空氣光線俱充足，除此均黑暗污濁，有如地獄。

　　說到天艇，有「青龍位」，用作櫃台，坐倉輩居焉。地艇有「白虎」位，地點即櫃台所據有的青龍位。這個地方，算是船上特佳的位置。本來白虎位，劇員必爭而居之，決無棄而不取者。但是出人意表，反沒有人作爭奪戰，多存棄而不取之心。這是甚麼原因？原來戲人，多犯迷信弊病。以青龍則吉，白虎則凶。故櫃台設於青龍位中，先佔有利地位。白虎位，角色們皆畏其凶，遷入住宿，則恐是流年不利，故認為危險地帶，不敢領教，致遭災害。

① 　托杉（位）：在船頭右方第一欄的上層宿位。
② 　屙尿（位）：「十字艙」的右方第三欄的上層的宿位，因為這宿位的艙窗旁外之甲板，就是供人小便的地方。
③ 　十字艙：近紅船櫃台的左右四邊共有四個宿位，名喚「十字艙」。

地艇的白虎〔位〕，大艙人物因為迷信，既認為凶，如此特佳的鋪位，雖執位時執着，也要讓出，尤其小生花旦，望而卻步。故白虎位所住的劇員，多是武角，如六分打武家之流。不過丑角執着，則喜出望外，決不推出，且認為執位時好手氣，有時且重價購住，喜其舒適，無〔蠖〕屈不伸 ④ 之苦。

紅船上各鋪位，用最公平的「執籌」法，由全班角色分執，並不是上角色居住上位，下角色居住下位。凡執位後，上角色執着下位，下角色執着上位時，上角色可以向下角色「度」其上位，班中所謂「度位」，即是此故。下角執得上位，決不能佔為己有，不允讓出，只可向「度位」者，取回合理的費用。這是班方對下角色執位有裨無損的一件美事。十字艙俱是住宿主角，凡正印老倌，無論怎樣，也要居此，而且低鋪也要「度」埋，成為一間「室雅何須大」的房子。坐可垂足，立不會頂頭。不用盤着膝坐在牀上用膳。而且帶眷來居，也極便利。因為大佬倌，多有如花美眷，不欲須臾離者。時至今日，紅船已成陳跡，回憶當時紅船光景，所以一記。

④　蠖屈不伸：像尺蠖（尺蛾科幼蟲的統稱）一樣彎曲而不能伸展。

四 戲院演出與落鄉演出

　　初期粵班，落鄉演出為主，所演的戲，多屬神功戲。當時鄉村市鎮的人民，以農為本，每逢年節或神誕，則買戲回鄉演唱，找尋娛樂，以慰勞動精神。戲班亦因此而組成，以為正當職業，謀生圖利。除演神功戲外，還演堂戲。堂戲即如富貴人家有喜慶事，如祝壽婚嫁之類，固豪於勢或富於資，乃請戲班演唱，以娛賓客。當年名角新華、勾鼻章、小生倫、生鬼毛輩，皆因演神功戲與堂戲而著譽的。

　　洪秀全反清，創太平天國，粵班角色有若干名也加入作戰，因此粵劇曾遭禁演。後得新華、勾鼻章輩重興粵劇，購地於黃沙，建築戲行會館，定名「八和」。以後戲班公司，也開設市場。各鄉主會買戲，亦到吉慶公所去。

　　各鄉演神功戲，以南、番、東、順、香（香山，即今之中山縣）為多，每年每逢年節、神誕，即請戲回鄉開演。當時劇場，是不收入場券的，人人皆可往看，只是沒有座位，全是站立着看。劇場是用竹搭成，故稱為「戲棚」，而班則稱為「千斤」。凡戲班紅船開到，據說泊岸時，必先由男丑登岸，並到戲台上參看，看看有無預兆的災禍，認為平安，然後才放心演唱。落鄉演出的例戲，有《玉皇登殿》、《八仙賀壽》、《跳加官》、《祭白虎》、《仙姬送子》各劇。粵劇未復興前，尚未有《六國封相》這本例戲，重興後，始由劉華東編成，由新華的「瓊山玉」班演出。此

後即成為例戲之王，為第一晚全班出齊拍演的好戲。

　　清末民初，省港澳才紛紛建築戲院，請戲演唱，分優等位、頭等位、二等位收費。這時還沒有對號位，而且男女還要分坐。廣州的戲院，岑春煊拆了長壽寺，即建樂善戲院，西關是富庶之區，所以看戲的戲迷特多，凡演名班，必然滿座。東關亦有戲院，取名「東關」，一半是搭棚的，一半是用磚砌，極為簡陋，不過收費甚廉，開演名班，頭等位亦收二毫而已。至於港澳的戲院，建築亦不如今日華麗壯觀，香港請戲來演，班中劇員及職工俱往戲院裏的後台下層歇宿，因紅船不能直接到達，是搭船或乘車來港，所以就要遷入戲院裏邊住。

五　角色有首本戲有當正印資格

粵班各項角色，如要成名，必須要有首本戲，沒有首本戲，就算有聲有色，也不能執掌正印，最紅亦不過副角而已。所云首本，即自己演出，而他人不易扮演者，雖扮演之，亦〔難〕如稱為首本的角色之佳。當日的角色，武生、小武、花旦、男丑他們的首本戲，假如升了正印，照例必有。甚至公腳、總生、大花面、二花面，也有首本。當時粵劇，還未有佈景前，日場戲稱為正本，夜場戲稱為首本。首本在夜場演唱，又稱為三齣頭，每齣僅數場戲，只演點餘鐘，至多亦不超過兩點半鐘。因為這三齣頭戲，是武生、小武、生旦、男丑等之首本戲，每項角色，取劇情最精彩之一部分而演唱，每劇都沒有閒場的。

當日武生的首本：公〔爺〕創《賣狗養親》、新白菜《琵琶行》、新華《李白和番》。小武的首本：周瑜利《周瑜歸天》、周少保《打死下山虎》、靚仙《武松殺嫂》。小生花旦首本：靚全、揚州安《佛祖尋母》；金山炳、西施丙《長亭餞別》；小生聰、肖麗湘《誤判孝婦》；小生沾、金山耀《夜送京娘》。男丑的首本：蛇公禮《兀地》、機器南《醫大肚婆》、鬼馬元《戒煙得官》、蛇仔利《偷雞》、新水蛇容《打雀遇鬼》。至於末腳的首本：公腳李《土地充軍》、子牙鎮《曹福登仙》。總生的首本則有《范增歸天》、《路遙訪友》等。大花面的首本則有《斬子全忠》、《割鬚棄袍》等。二花面的首本則有《胡奎賣人頭》、《魯智深出家》、《王彥章撐

渡》、《蘆花蕩》等劇。總之，當日劇員，曾當正的，必有他們的拿手好戲之片，不勝枚舉。

　　日場正本戲，演到了中場戲肉，正角出場，也是他們好戲。如《金葉菊》肖麗湘「讀家書」一場，也是他的絕唱，別人是不易效攀的。如《西河會》，靚仙與余秋耀合演「會妻」一場，也是他二人最出色的好戲。如《六郎罪子》，是武生、小武、花旦三項角色佳作。觀眾看到上述的名劇，均有歎觀止矣之感。所以一看到某伶演某本戲，便知道是不是他的首本戲了。自從粵劇改動之後，各項角色的首本戲，便沒有當年之感人動人了。以前的名角，有了三幾本首本戲就可以享譽一個時期，不必常演新劇，以悅戲迷了。

六　女班抬頭由「鏡花影」　　「羣芳艷影」始

　　四十年前粵劇，只有男班抬頭，女班雖有，亦不獲戲迷歡迎。當時的女班劇員，稱為坤伶。本來坤伶未嘗無著譽者，如扁鼻玉、晴雯金，這羣女花旦，也是得到觀者稱許，不過始終沒法能與男花旦媲美。大抵女班角色，僅有女花旦能惹人注意，其他角色，都無法與男班角色爭取地位，因坤伶終是弱者，若演武角或反演男角，決難與男性演員爭衡的。假如當時當局准許男女同班，或有可觀。男女班既不能組成，女花旦雖有聲色，也遭掩沒。所以女班處此環境下，惟有向外埠發展；在廣州各地，幾難有用武之地了。

　　入民國後，男女雖稱平等，粵班仍不能男女同班。不過，這時女班，已漸有起色。到了民八、九年間，突然爆出了一班女班，班名「鏡花影」，傳說這班女班是福軍中人組織的，花旦為蘇州妹，小〔武〕為曾瑞英，小生及其他角色，已忘其名。該班組成，台上一切佈置，因與男班不同，所有虎道門，檯圍椅搭，大帳中軍帳，都是顧繡彩色，雖然還未有畫景，然亦一新觀者目光。尤有令人驚異者，就是蘇州妹出場所坐之電燈椅。這張椅是特製的，裝飾有如寶座。當蘇州妹出台，在「埋位」時一坐下，則椅中所鑲的電燈便像龍吐珠齊明起來，燦然奪目，於是又引起觀眾稱奇。加以班中角色，盡是自置私伙戲服，尤以蘇州妹為最

多。蘇州妹最佳首本，算是《夜送寒衣》。《閨留學廣》這本戲她有一場是女扮男裝的，演生戲唱生喉，十分出色。觀者對之，認為好戲，由此一輩戲迷，便捨男班而趨女班，不捧千里駒，而捧蘇州妹了。

「鏡花影」女班既受觀眾歡迎，不論在省在港演唱，戲院必全場滿座。因而投機分子，又組織一女班，班名「羣芳艷影」，以李雪芳為正印花旦，所有舞台佈置，比「鏡花影」有過之而無不及。李雪芳歌喉特佳，以《黛玉葬花》、《仕林祭塔》兩本戲為首本，且獲〔煙草公司〕捧場，「葬花」一曲，又得報人甘六持改撰，並替她撰駢體文作宣傳，於是一登舞台，聲價十倍。「羣芳艷影」之賣座力，似乎還比「鏡花影」略強。這兩班女班既成了勢，為班主的也紛紛組織女班，不肯後人了。這時的男班，莫不叫苦。

七　紅船私伙菜與眾人盅燒

　　每一粵班，必有一對紅船，這對紅船，用來居住劇員，當為宿舍。因當日粵班，落鄉演神功戲居多，所以就要像水上人，過那種浮家泛宅的生活。各鄉凡演神功戲，則由鄉人組一主會，到廣州黃沙吉慶公所買戲。除戲金若干外，還要供給全班人的伙食。如一個台是四夜三日的，這幾天的柴米油鹽與魚肉蔬菜，都要日日供應，由伙頭往取，照人數給足，並無異議。凡當伙頭的人，早有忽必烈（吞金滅宋「餸」）之譽，做伙頭如不是忽必烈，便沒有人願幹這樣工作。所以在戲班裏充當伙頭，格外興奮，因為有滿意的收入。因此，戲班伙頭，沒有人工，亦有人爭着去做。

　　主會每天供應全班人的伙食，本來是有魚有肉，任食唔嬲，不過，經過伙頭的手，便大打折扣，每人白飯外，說到菜式，每人僅得一件鹹魚，兩件豬肉，一小煲白菜湯而已。照此看來，似乎還比「篤」欖豉麵豉醬為苦，試問這樣菜式，怎樣適口？於是班中人便認為「眾人盅燒」是沒法充腸的，劇員們便有怕捱「眾人盅燒」的慨歎。只是「櫃台」的菜式便不同，餐餐都是三葷兩素，朝魚晚肉，坐倉想食海鮮，這餐便有海鮮食。大抵伙頭入息好，對「櫃台」中人便要以豐富的合時菜式供奉他們，以穩固伙頭大將軍的地位。

　　如此「眾人盅燒」，怎樣捱得下去，於是執掌正印的角色，便發起加料，增進食慾，定名為「私伙菜」。每年人工最多〔的〕

劇員，初期只是加料，從市上買些滷味、燒鴨、火肉、叉燒回來，〔冬天〕則買油鴨、風腸及各式臘味作為加菜。後來覺得多食無味，便給錢伙頭加菜，便可以得到新鮮的肉食，以飽口福。初則每天兩餐計算，後來才每月一次，大抵每月加菜錢約二十元之數。當時伙食甚廉，大牌劇員能一月二十元作私伙菜錢，便算闊綽，餐餐有可口的時菜吃了。「私伙菜」這個名稱，從此在梨園中便成為一種獨有名詞，而伙頭更多了入息。人工多的劇員，才有加私伙菜，所得無多的小劇員，也要常常捱「眾人蠱燒」。大牌劇員見此，為了「老青」①的劇員沒有私伙菜吃，他又選了幾個小劇員和自己同檯吃飯，為他們多加私伙菜錢，使到他們不致捱「眾人蠱燒」。

① 老青：戲行術語，貧窮的意思。

八　廣東梨園演清裝戲　由「祝華年」始

　　粵劇演出，各項角色，所穿戲服，悉是明代衣冠，不論官的民的、男的女的、老的少的，皆明代人物，就是演歷史戰，也是明代衣冠登場，漢唐宋元的服裝，絕沒有研究縫製。據傳張師傅攤手五由北方至廣東，以戲劇教授梨園子弟，明則以演戲為名，暗則以反清復明，還我中原土地。所以粵劇戲裝，俱依明代式樣縫製，顯示復明之意。洪楊時代，粵劇梨園子弟，曾追隨洪楊起義，抵抗清兵。清廷不滿，即下令禁演粵劇，不許廣東戲人活動。及後得到鄺新華、何勾鼻章輩力量，才把粵劇中興，創建八和會館，關於粵劇戲裝，仍是明朝衣冠，未嘗有所更易。

　　到了清末時期，志士班興，粵劇才漸漸推陳出新，編演時事劇本，轉移觀劇者的目光，使粵班劇員，踏上改良粵劇的道路。滿清既倒，民國成立，這時粵劇梨園，日漸蓬勃，從師學戲的人，也日多一日，認為是正當職業，不如以前被道學者視為下九流人物。志士班的劇員，因此，也紛紛加入粵班，與八和會館的劇員同班合演，有名的粵班，一律歡迎參加，絕無歧視。宏順所組的「祝華年」班，網巾邊就是志士班的劇員姜雲俠[①]。

　　「祝華年」班的劇員，各項角色，俱屬一流名角。武生新金

① 　姜雲俠：即姜魂俠，本書依作者習慣用法。

玉、小武東生、花旦西施丙、小生金山炳、男丑蛇仔利輩，都是能演能唱的原班出身的劇員。姜雲俠加入後，更加如虎添翼，班中新劇，編排演唱最多。姜雲俠有新識意，又有戲劇天才，於是提議編演清朝服裝的民間故事粵劇。得到班主坐倉同意之後，第一部清裝戲，就是《梁天來》，因為劇情過長，便分三本演出，且分日夜場演唱。姜雲俠第一本飾演凌貴興，第二本飾演欽差大臣孔大鵬。金山炳也在日場飾演梁天來，夜場飾演雍正。其他角色，飾演的劇中人，亦維妙維肖。所以這部戲演出後，極為賣座。於是跟着再來一部《沙三少殺死譚阿仁》，姜雲俠飾沙三少，蛇仔利飾譚阿仁，最合身份，演出精彩。東生飾沙鳳翔，綁子一場，達最高潮，觀眾稱許。該班演此兩劇，全部清裝戲服，俱屬自置，為數不貲。所以為了清裝戲服，繼着還有一部《阿娥賣粉果》，這三部戲，都是廣州的民間故事。

九　男班一個時期被女班壓倒

　　四十年前，只有男班抬頭，女班總沒法與男班爭取地位、爭取觀眾。粵劇梨園中，也獨重男班而輕女班。所以女班的坤伶，多不能在廣州立足，要走埠向外發展。不過，物極必反，否極泰來，在民七、八年間，女班突然抬頭，橫掃省港及各鄉。這兩班女班，就是「鏡花影」、「羣芳艷影」了。兩班都是憑着正印女花旦的魅〔力〕，而陶醉了觀眾。這兩個旦角，一為蘇州妹，一為李雪芳。她二人所演的戲，各有所長，蘇州妹演喜劇著譽，李雪芳以演悲劇得名，獲得戲迷爭捧，賣座之盛，得未曾有。

　　這時的男班，雖有名角，雖有新劇，也不能吸引觀眾。為班主的皆感頭痛，坐倉們亦想不出甚麼對策，可以推倒女班。各男班的舞台佈置，惟有也仿效着女班的舞台佈置，一模一樣。如正角出場所穿的電燈戲服，埋位所坐的電燈椅。所有虎道門及檯圍椅搭，大帳中軍帳俱採用五綵顧繡，大紅大綠，金碧輝煌，使以前冷靜的戲台，頓然改觀，變為多彩多姿，氣氛熱鬧。

　　女班角色、大置私伙戲裝，男班也一樣大置私伙服裝。女班為要出奇制勝，每逢正主角分場，都換過私伙虎道門，私伙檯圍椅搭，私伙大帳中軍帳，繡上這個角色的名字，使座上觀者，一望而知是那一個角色登台。男班對此，也照樣做去，不落女班之後。因此戲裝店藉此又獨運匠心，創出各種盔頭，各類帽巾，各種新樣的戲服，使男女劇員爭相定縫，得在戲台上炫耀於觀

眾之目。不過，事雖如此，男班依然被女班壓倒，不能再像以前出色。

　　男班此時處境，不易掙扎。省港各戲院，演出的全是女班，而且女班一月多於一月，男班中所謂名班，也無法在省港開演，惟有退入各鄉演唱，戲金略低，亦要接定，所謂「逆水行船好過灣」也。男班因無法應付這個環境，於是便想到向外發展，派人赴滬，與演粵劇的戲院斟介 ①。一經斟妥，即全班人馬趲輪到上海去開演，暫避女班的鋒芒。如「樂同春」、「周康年」、「詠太平」、「周豐年」等班，也曾一度赴滬演唱。因此，粵劇戲人竟在此時與京班劇員結識，歸來之日，便將京劇加入粵劇裏演唱，擴大宣傳，挽回頹勢。

① 斟介：即商量、訂定合作條件。

一○ 「梨園樂」班是以畫艇作櫃台

　　粵班自有了佈景之後，每有新劇編演，劇中必有一兩幕新景。寫景年年增加，原有的紅船船面堆放不下，只有分租一大艇，稱為畫艇，安放畫景，凡扯畫 [①] 的工作人員，都在畫艇住宿，在粵班全盛期中，凡粵班之有名者，畫景必多，畫艇因此亦由小而大，幾與紅船相等。陳伯鈞（即靚少華）自脫離寶昌旗幟下的班後，便自為班主，組織「梨園樂」班，既為班主，又當該班文武生，而坐倉一職，亦兼任之，僅僱一助手，以減輕他的坐倉責任。

　　「梨園樂」班，所有角色，均屬名角，本來是省港名班，不必要落鄉演唱，也不憂無省港各大市鎮的戲院台期，不過，這是各班各鄉主會也要定往演唱，尤其是四邑的戲迷，要看這班角色，出重戲金，也要定到。靚少華以有利可圖，既有現金作保，便不怕戲人被擄而受損失，所以雖名為省港班，每月也有數台是在各鄉演出。這班新劇每月至少也有兩本，劇中佈景，至少也有四五幕是新景，用畫艇載景及景中的各種佈置的器具，自然要租用一隻比戲船還大的畫艇。

　　靚少華為了要享受，紅船的生活所以也要舒適，不願屈居紅船上去。他於是親自設計，租了一隻特大的畫艇，在船上間格了

① 扯畫：舞台上的佈景工作。

一廳一房，作為賬房及居處。他自己在畫艇居住，不再在紅船十字倉的位中睡眠。他日在畫艇中辦事，有如在陸上的大屋一樣，坐立都十分寫意。因此，每年的「雜用」也比別班多用五倍。「梨園樂」以畫艇作櫃台，各班都羨慕不已，惟各班總不能跟他如此，因為各班跟班主，並不是像他是個紅伶，必要在紅船居處，才可以適應環境。班主是不需要〔跟〕班的，班中有坐倉負責，他至多班在省港澳開演時，才會到班裏坐談，除外只在公司指揮一切，班業便可以發展。坐倉是僱員，也無法有〔這〕些享受，所以各班的畫艇，只有載畫與住宿扯畫員而已，都不便仿效「梨園樂」的畫艇，將櫃台設在其中。靚少華的「梨園樂」班，櫃台設在畫艇內，是該班獨特的。梨園中人，對此都視為奇跡，佩服靚少華的創作計劃。

一一　何以有省港班與落鄉班之分

　　說到梨園戲人，他們的生活，也屬於走江湖人馬之類，今日走東，明日走西，沒有固定嘅飯地，都是身居於船，飄泊水面，到各地演劇，博一宿兩餐。所以江湖大盜，對於優界人物，從來未有光顧，把他們當為參者^①擄去，勒索巨款。以此粵班赴各鄉演唱，由埋班至散班之日，均獲平安，無災無難。不料民十年間，各鄉盜賊如毛，政府無法清剿，廣東〔省〕盜魁歪嘴裕出，於是侵擾到戲人，竟將名角擄去，索班主巨款贖回，從此之後，粵班中人，便皺眉感額，心驚膽跳，夢寐不寧了。

　　歪嘴裕因見粵班有名的角色，每年的人工最少亦有一萬八千，而且放班債的人，也肯借錢給他們作消費，他們因此便如富貴中人，不會感覺到阮囊羞澀^②，歪嘴裕於是便垂涎到各班名伶了。他曾把武生公爺創、花旦蘇小小、丑生駱錫源輩，先後擄去，各班因為接下台腳，沒有老倌交出，就會被扣戲金，無可奈何，惟有講數，將擄去的角色贖回，減輕損失。八和中人，對於各縣盜匪這般猖獗，江湖義氣，完全不重，從此下去，終有一日，被盜匪作參擄去，因此人人自危，紛紛要求班主與坐倉想善策，以保安寧。各班的坐倉，第一個辦法，就向李福林的福軍部

① 參：粵音「sam1」，指被匪徒綁架的人。

② 阮囊羞澀：經濟困難的意思。

隊，請幾名福軍，落於船保護，減少盜匪的覬覦。所以福軍即成立保商衛旅營，專保衛鄉渡與戲船的安全，一切餉項〔費〕用，俱由僱請者負擔支出。戲船有了福軍坐鎮，各班名角的心始定。然有輩名角，人工已逾數萬，他們在省港演出，極受歡迎，又何必冒落鄉之險，受盜匪之威脅，使到寢食不安。於是聯同各班最受省港歡迎的戲人，向坐倉提出，只在省港演唱決不落鄉登台。班主得到坐倉報告，打過算盤，在省港演出，也無虧蝕，就接納名角意思，以後不再落鄉，就成為省港班了。

至於有些粵班，在省港演唱，不能賣座的。只有落鄉演出，求取戲金而已。所以這些粵班，就叫做落鄉班。不過仍要買戲的主會用省中殷實店舖擔保或現金擔保，以防不測，才肯簽約往該鄉開演。未幾，省港班如主會有相當現金擔保，也一樣答應落鄉演唱。當時省港班落鄉演出的，以「梨園樂」 班為最多。

一二　初期新編粵劇不用全部曲白

　　中國戲劇，以粵劇變遷獨多。以往粵劇，皆取材於江湖十八本與排場十八本，每一項角色，能演唱一二本首本戲，就可以獲享盛名，不必要再演新劇而求進取了。大抵以往戲人，多是失學青年，入梨園演唱，全賴師傅教授，所演的戲，所唱的曲，均為舊作，倘能熟讀如流，便可登台演唱，演得戲好，唱得曲好，自然聲價十倍。因為以前看戲者，一年所看無多，不如今日的戲迷，視為家常便飯，所以粵劇戲人，也不用多費心思，只能演一兩本好戲，就可以生活無憂，藝名永保。

　　清末民初，志士班興，才有改良粵劇之倡，由此粵劇梨園，對於新劇，乃漸感興趣，但這時的戲人，仍多文盲，對於新劇曲白，皆嫌繁冗，多棄而不習，間場戲只依劇情的排場戲演出，僅大場戲始照曲白唱出，但仍常有「爆肚」[①]之作。編粵劇的作者，班稱為開戲師爺，因此開戲師爺，也因陋就簡，只從橋段方面運用心思，編撰曲白，亦僅在大場戲寫出，其他則在講戲。

　　當時的新劇，每一本戲至少亦有三十多場，在三十多場戲中，僅有三四場是大戲。編粵劇首重「提綱」，凡第一晚演出的新劇，開戲師爺即將該劇場數寫在「提綱」上，如「鑼鼓」、劇中人與飾演者，卻要寫出列入，掛在後台雜邊的出場當眼處，使各

① 　爆肚：戲行術語，指演員不用依劇本而作「即興」演出。

項角色易於看到。關於應有的曲白，則先派給劇員閱讀，至於劇員能否依曲演唱，只憑所撰的曲白，有無吸引力，能否使劇員高興一唱；至於唱與不唱，絕不關懷。

因為當時的粵劇曲白，仍屬用舊腔與「舞台官話」，絕非全用白話，唱腔又高，露字的只是「想當初」、「余本是」、「都只為」等句，才能〔聽〕得懂。餘外多用「姑之逛」② 腔唱出，字既不露，聽戲者只有欣賞其歌腔，並不理及他們唱出的是何曲文。當時的編劇者，所以要熟排場戲，能譜排場戲，劇員才有信心，樂於演唱。劇中場白瑣碎，劇員演來自易，如「別家」戲，劇員便照排場的「別家」戲演唱，不須再費精神。初期新劇，應屬如此，沒有全部對白的，及後新進劇員，喜唱新曲，新劇才有全曲白……。△△

② 姑之逛：演員在台上唱曲不全依唱詞曲文，只唱出近似「姑之逛」的字音。

一三　十項角色武生為首女丑為末

　　粵劇十項角色，武生為首，女丑末位。以前女丑一角，演出的戲，都是歹角，不飾媒婆，便飾毒婦，與大花面無異，每一本戲，皆用女丑過橋，像《狡婦屙鞋》、《金蓮戲叔》〔各〕劇，女丑便是飾演引誘婦女，替花花公子撮成好事者，所演的戲，並不重要，只借來扯線而已。所以戲人充當女丑，每年人工不多，粵班全盛時期，亦不過數百金；過千元的，沒有幾人。

　　當年的女丑，多是以「子喉某」、「婆嫲某」為戲號。子喉地、婆嫲森是最有名的女丑了。及到粵班全盛，子喉七出，改稱「頑笑旦」，其女丑之地位抬高，聲價頓增十倍。當子喉七初由南洋回粵，即受「寰球樂」班之聘，充當女丑一角。子喉七演技特佳，不同凡俗，唱工獨絕，梆黃而外，還能唱各種小曲。他在舞台上，演出的戲，貴而不賤，與從前的女丑，有天淵之判，唱出的曲，亦莊亦諧，所唱小曲，更悅人耳。他在「寰球樂」班的聲譽，不獨名滿梨園，而省港及各鄉觀眾，一致讚好，沒有半句壞批評的。

　　新丁香耀演《嫦娥奔月》，用子喉七演月中兔精之母，「教子」一場，別開生面，諧趣萬分，演此劇後，他的劇譽益起，男女觀眾，竟稱他為「女丑之王」，子喉七當此時候，總感覺到女丑一名，有點賤氣，因此便易為「頑笑旦」一新戲迷耳目。從此子喉七即立在頑笑旦地位，廢除了女丑的名，其他的女丑子喉海

輩，也跟着改為頑笑旦，在舞台上演出了。

　　子喉七既紅，他的戲路廣闊，並不只演老女角戲，其他少婦少女戲也一樣演唱，觀眾看到，以他演得脫俗，莫不稱賞。靚少華以三萬金聘他在「梨園樂」為頑笑旦，他更得用武地，該班新劇，多是以他為主角，而且戲甌也用他的戲而改。如《醜女洞房》、《醜婦娘娘》名劇，一經演出，皆受歡迎。他以演女角戲多，又獨運匠心，教編劇者開一本《十奏嚴嵩》，自己開面飾演嚴嵩，演唱大花面戲。這本戲他因飾大花面，他為〔此置〕大花面的私伙戲服……。△△

一四　花旦改戴頭笠由古裝頭笠始

　　粵劇戲服，本以明裝為主，古裝、清裝、時裝，後來才隨着時代轉易，演粵劇的戲人，花旦在五十年前的戲裝，也是明代裝束，頭也是包着的，所以班稱花旦為「包頭」。經過改良粵劇，梨園一切，均有變遷。花旦由包頭而改用「頭笠」，卻是變遷最大的。關於花旦改戴頭笠，是何時開始？是怎會以頭笠而代包頭？大抵是在演古裝戲時，要戴古裝頭笠，因此，才把各式各樣的時裝頭笠加入，使到花旦角色〔稱〕便，漸漸廢除包頭，改戴頭笠。

　　當年的粵劇古裝戲，是由貴妃文、新丁香耀，到過上海登台，看過北劇的古裝戲，才回來編演《嫦娥奔月》、《天女散花》、《黛玉葬花》這幾本古裝戲，而改穿古裝，改戴古裝頭笠而演唱的。因為古裝戲，花旦假如包頭，便不能裝成煙鬟霧鬢 [①] 的嵯峨高髻了。所以就要靠古裝頭笠來顯出蟬首 [②] 的美麗，使觀眾看到，儼然登台演唱的是一位古代美人，天上神仙。花旦戴古裝頭笠演出，復穿上有水袖的古裝服式，觀者都感覺別饒姿媚，儀態萬方，歎觀止矣。

　　這時的男花旦，對古裝頭笠，既有興趣，便紛紛付資，訂製

[①]　煙鬟霧鬢：美麗的鬢髮。

[②]　蟬首：蟬，蟬的一種。「蟬首」比喻美人的額頭方廣，如同蟬的頭部。

私伙古裝頭笠，戴着出場演唱。製造古裝頭笠，只有黃秋浦一家，他開設這間頭笠化裝店，本來是售與話劇社的劇員用，並不是售與戲人用的，及到戲人紛紛爭訂古裝頭笠，他就乘這個機會，教戲人改用各種的頭笠，一則方便，二則美觀，勝於包頭演矣。為花旦的，以他說得對，即同他訂製各款頭笠，每出一場，戴換一個，一如戲服，出一場換一次。

男花旦改戴頭笠之後，每一個人至少也有十個私家頭笠之多，所以登台演戲，頭笠箱也跟着帶同登台，以備換戴。初期只是花旦戴頭笠，及後連正旦、女丑，凡要飾女角的，都改戴頭笠而不包頭了。粵劇全盛時間，有四十餘班，花旦既不包頭，全用頭笠，於是頭笠化裝店，年多一年。初時頭笠每個價值幾達百元，最後僅售二三十元。不過，黃秋浦所製的頭笠，特別耐用，凡有名的正印花旦，多是用他的頭笠，別家價雖廉，也不採用。廉價的頭笠，只副角以下的女旦、正旦、女丑購用而已。

一五　花旦演悲劇散髮戲最難演

　　花旦演悲劇，在包頭時代，有「屈頭雞」、「散髮」[①] 兩種絕技表演，改用頭笠後，這兩種劇藝，似乎已漸成陳跡，時下花旦，多已不彈此調了。因為花旦包頭，才可以演出這種工架，若戴頭笠，則欲演無由。原因頭笠是輕鬆地戴上，不比包頭那樣扎實，所以就不能表演「屈頭雞」、「散髮」這樣的戲了。苦情戲的「散髮」，是要把水髮紮在包頭上，在將髮搖時，是最辛苦的，非苦習過，不易表演。

　　近日女花旦要演「散髮」戲，一定要撤去頭笠，包頭加上水髮，才可以登台表演，大顯其古老排場的好戲。現在的女花旦，未經過一番苦練，散髮戲是幾難演得精彩。以現時女花旦能耍水髮的，僅一余麗珍是能夠勝任愉快耳。就是當年的男花旦，非老一輩，也不能演此，所以後起之秀，亦不重視演此散髮戲，千里駒是有名的花旦王，對散髮戲亦少演出，因為非其所長，所以寧缺毋濫。

　　當年能演散髮戲的男花旦，以金山耀、肖麗湘、淡水元、余秋耀、揚州安、京仔恩輩為最佳者。花旦演散髮戲，多是與小武同場演出。在日場正本戲，殺奸之後，才演此散髮戲，在

① 「屈頭雞」、「散髮」：都是演員表演的功架，「屈頭雞」是前滾翻，「散髮」是要動假髮，即耍水髮。

《西河會》一劇，就可以看這一場好戲了。

演這場戲，花旦耍水髮，是最吃力，千搖百轉，若不下過功夫練習，是不易成功的，往日做花旦角色，對於花旦戲藝，均有深造，非如今日，僅得皮毛，便登台演唱，看現在的戲，比看往時的戲，奚啻霄壤 [②]。現在的粵劇，只重形式，一切古老排場戲，已不可復睹。如「登樓」、「局門」、「洗馬」、「跑馬」等劇藝，也無法再得欣賞了。

說到散髮這種絕藝，在今日舞台上，已不易看到，因為現代的粵劇，早已毀滅傳統的劇技，有些人更認為花旦耍水髮，是古老表演，雖在苦情戲中演出，但缺乏藝術性，扮相既不悅目，包着頭，將水髮千搖百轉，徒使演技者辛苦，於戲無補，戲迷是不會喝彩的。不過，演散髮戲，是粵劇最精彩的演技。好古的觀眾，偶然看到，也會叫絕，余麗珍擅長散髮戲，在銀幕上演出，影迷也歎觀止。

② 奚啻霄壤：意思是差別很大。霄是天，壤是地。

一六　粵劇未有佈景前及有了佈景後

〔四〕十年前粵劇，是沒有佈景，戲台上只在衣雜邊高掛着「出將入相」的虎道門 ①，到演劇時之檯椅，與雜邊的鑼鼓架而已。未開鑼鼓前，是一個空空洞洞的舞台，只看到正面懸着一個班牌，這塊班名招牌，有些雕得十分精緻，或金地黑字，或黑地金字，觀眾看到，便知演出是哪一名班了。在將開台演唱前，棚面師傅（音樂員）才紛紛登台，擺好鑼鼓絃管，雜箱工人也把檯圍椅搭鋪陳於檯椅上，預備戲人登台。及搬出大鈸，把它一響，觀者便知上演，戲人就快登台演出了。

未有佈景前，如花園、河邊、廟宇、城門等等境界，俱是用塊日字型的小黑板寫上白字，表示那就是「花園」、「河邊」……的地方了。如演《六郎罪子》一劇，「白虎堂」一場，只用大帳在正面高掛，並用牌寫上「白虎堂」三字懸在大帳上，便算是「白虎堂」的景。如「觀音」或「土地」廟，則用中軍帳懸着「觀音廟」或「土地廟」的牌，便算是廟堂景。餘俱如是，這是未有畫景時的象徵式佈景，現時京劇也彷彿如此。

粵劇自女班抬頭期中，男班赴上海演唱歸來，戲台上才開始有畫景，但這些畫景，並非全劇皆有，僅每一本劇得一二場是有佈景的，且為了佈景，然後才有台幕，因為佈景要閉了幕，才可

① 虎道門：戲台兩則的出入口。

以着手佈景。佈景完成，才開幕演唱，所以不能不用幕了。及後繪畫者漸眾，每一劇每一場，才有景佈出，但所佈的景，多是普通景，如「廳堂」則佈「廳堂」景，「山水」，則佈「山水」景，「佛寺」則佈「佛寺」，「神廟」則佈「神廟」；餘可類推。

　　不過，每一部新劇，編劇者必要動用腦筋，想出一兩場奇景，以新觀劇者的眼簾，否則，劇雖新，而沒有動人的畫景，這本新戲，也不能獲到觀者欣賞。當時最惹戲迷稱賞的畫景，算是《銀河會》劇中的「銀河景」，這幕天河景，是用小電燈膽作繁星，大燈膽作月亮，使人看去，仿如七夕這夜的景色，殊為可觀。還記得靚雪秋演《斬龍遇仙》配荒山龍穴及一尾假龍，這幕景也極生動而奇異。以後對台上的畫景，隨時而新，且每本戲都有美妙的畫景佈出了。

一七　由三四十場戲說到七八幕戲

　　粵劇既由志士班提倡改良後，各班也跟着潮流編排新劇，漸漸在夜場戲，不演三齣頭的〔精華〕短劇，特編新戲，用武生、小武、小生、花旦、男丑這五項角色提綱演唱。每一本戲在省港演出，至少也要四五個鐘頭，在各鄉演出就要六七個鐘頭了。這麼長的戲，當時又未有配景，所以場數就有三四十場之多，到了有畫景的初期，場數亦只減少十場八場而已。不同今日的戲，每一本戲，最多亦不過七八幕，縮至五六幕，則更為精彩。

　　一本粵劇，不論歷史和故事，都是有橋段與曲折的，因此每劇的場數，為了橋段曲折的關係，就有這麼多的場數了。如果沒有三四十場的戲，這本劇的事跡，就無法編排。所以當日的開戲師爺，雖有意縮龍成寸，而戲人方面，多不贊成，必須照舊排場編演，每一劇能有三兩場大戲，其他的「濕霉戲」①也無問題，大場戲是為「戲肉」，演唱得落力，就自然精彩可觀，觀者的欣賞慾便可滿足了。

　　編排粵劇必須先寫提綱，將劇中演出的場口寫上，一場一場，用的是甚麼鑼鼓，出的是甚麼角色，及其他應用的道具，也要簡單寫明，使到全班戲人，一目了然。戲中的橋段與故事，則在講戲時說明及解釋。何以場數定要如此之多，才能完成這部

① 濕霉戲：瑣碎而不重要的場口或情節。

戲的故事呢？比如唱出「別家」、「問情由」、「遊花園」及過場戲，這都算是「間場」戲，特用此過橋而已，必須演到如「會妻」、「綁子」、「認母」、「爭婚」等戲，這才是大戲，然後有唱有做，戲迷至此，才認為可觀，稱為好戲。

後來粵劇的後起劇員才和編劇人合作，研究刪繁就簡，淘汰那些所謂「濕霉戲」所有間場，決不分開編入，把往時的三四十場的戲，減為七八幕的戲。而且落幕佈景，也不用過場戲襯托，只用音樂襯托。照此來說，當日編劇人何以這般愚蠢，今日編劇人又何以這般聰明，竟然能把這麼多的場數，編少到七八幕的戲呢？觀眾如果留心，就知道其中關鍵，非因愚蠢與聰明了，不過未到其時，難以實現而已。因現在每一幕戲，都有往日多場戲容納其中，不過編排在一幕戲中演唱耳。照八幕戲說，每幕有三四場混合演出，不是每一本戲，依然是二三十場戲嗎？

一八　學戲「師約」有時而貴　有時而賤

　　以往戲人，從師學藝，必有「師約」，這紙「師約」，入在師傅手中，便如得了寶，將來徒弟成名，若要取回「師約」，便有數講。所以收徒弟的戲人，總是看重「師約」，希望教曉徒弟，充當名角，他就可獲一筆鉅資，勝過做兩三年班了。不過「師約」，假如徒弟沒有戲劇天才，就算學成登台，所當的角色卻是下〔欄〕，副角也無法當得，這張「師約」，便成廢紙，收藏着亦屬無用，要徒弟拿錢來取回，都是空想。假如徒弟戲運亨通，三兩年間便擢升正印，那時的「師約」就值錢了。屆時你不和他講數，他也和你講數，取回「師約」，以清手續。

　　立「師約」的重要問題，就是滿師後，如接班登台，必須要替師傅先做三年戲，這三年的人工，完全由其師所得。但，替師傅做三年戲，是由其師指定的年期，並不是初期登台的三年，當然是選擇當正的三年了。從前男花旦小丁香，是跟小武英雄樹學戲的，後來小丁香在「人壽年」做第二花旦，人工已經逾萬，英雄樹便憑着他的「師約」，得到小丁香一筆鉅款，可以置得一間大屋。又如薛覺先跟新少華學戲，雖屬郎舅，師約也不能免，在薛成名後，新少華和薛覺非結婚，為了「師約」，薛覺先也送了他五千元，才把「師約」取消。

　　當時和班中人談及「師約」的事，頗多趣料。如紮腳勝是一

個收買「師約」專家，凡有人肯將「師約」賤價而沽，他以買來收藏，希望他日有所收穫。所以他買得幾張「師約」，都是有價值的，僅有肖麗章的師約，已抵萬金了，還有若干紙「師約」，買來不過數十元，後來值數百元的也有，值一二千元的也有。行中人都為之羨慕不已。如小生聰收徒弟，立下的「師約」，俱成廢紙，沒有一張是有價值的。小生聰收的徒弟，算是花旦一點紅了，本來這張「師約」，可以有價了。可是一點紅嗜賭，當正後也無法取回。小生聰是心軟的，而且自己是當紅小生，區區之款，絕不計較，後以一點紅沉了下去，更無錢講數取回師約，他只喚一點紅來，索性當他的面把「師約」撕毀，以了手續。後來事聞於人，莫不歎為難得。

一九　正本是眾人合演戲
　　首本是個人對手戲

　　四十年前的粵劇，仍是有規矩的演出，所以有日場戲、夜場戲的分別。日場為正本戲，夜場為首本齣頭戲。以前粵班的組織，除十項角色外，還有若干不刊在人名單上的閒角。每一班戲，至少有百數十人之多，不同今日的粵班，五大台柱外，閒角也不多。班例，日戲演正本，所謂正本戲，是一部文武俱備的歷史戲，戲中有忠有奸，有貞有淫，有文有武，是由全班劇員演唱，演至殺大花面完場。正本戲演出時間甚長，由正午演至黃昏日落，萬家燈火時才畢。

　　正本頭場戲，由二三幫的劇員飾演，到了中場，才由正角登場，至於尾場戲，仍屬正角演唱，假如正角以為閒場，無戲可演，也可使其他劇員替演。總之正本的重頭戲，多是在四五時左右，所以觀眾要看好戲，這時才紛紛入場觀聽。正本戲是全體劇員的戲，人人得而演之，正本是二三幫的副角大顯身手戲，能夠把握機會，在戲場上努力演唱，便可以得到觀眾之認識，得到班主讚好，其聲譽便可向上而揚，新班便有擢升希望。從前粵班日場之正本戲，便是為未成名的劇員製造機會，使之易於站上正角地位。

　　日場正本戲，是眾劇員合演的戲，是利於初露頭角的戲人。夜場戲既為首本戲，分三齣頭演唱，則是正角個人的對手戲，卻

是精彩的短劇，齣頭戲以生旦合演為多，其餘武戲、喜劇，則由武生、小武、男丑等所擔任演出。凡稱得為首本的必屬班中名角的名劇，演唱時，必得到戲迷欣賞，不會使到觀眾失望。

正本戲在粵班全盛期中，因為新劇過多，於是便把平凡的或演殘的新戲，改作日戲演出，因而往日所稱的正本戲，即停止不演，最佳之《金葉菊》、《七賢眷》也凍結着而不再演。由此時起，日場已沒有從前的正本戲演出，演出的日場戲，皆是夜場新戲，改在日場開演了。至於夜場首本的齣頭戲，也同時廢除，演出的俱是一本過的新戲，由個人對手戲，變為全班角色合演的長劇了。粵劇變遷與改良，使到當時的戲迷的眼光也跟着改觀，不喜歡看正本與首本戲了。

二十　天后誕與《香山大賀壽》例戲

　　往時粵班，多是落鄉開演神功戲的，當紅船開行，經過各鄉的岸邊天后廟，必要在船面焚香燒燭，向岸上的天后廟遙拜天后，好教一帆風順，達抵演劇的地點，如時開台。戲行中人，因為演神功戲的關係，所以對神是極端迷信的，尤其是對天后、華光這兩位神特別崇拜。每年天后誕，必有一本例戲演出，這本戲就是《香山大賀壽》①。

　　這本《香山大賀壽》的例戲，卻與「封相」、「送子」、「賀壽」、《玉皇登殿》等例戲不同。《香山大賀壽》僅是每年天后誕前後三日才上演，演出的時間，又是在正午早場前。這本戲，演出是十分隆重的，是另外收入場券的。如在省港澳及各市鎮戲院開演，越加熱鬧，看這本戲的觀眾，以婦孺居多，因為婦女是迷信的，天后誕比觀音誕，在水上人而言，更有過之而無不及。所以戲班一到三月天后誕前，便籌備慶祝，開演這本《香山大賀壽》例戲了。這本戲收入，似比正場戲還多於一倍，凡名班演此一本戲，都是絕早滿座。

　　大概這本戲是神話劇，不獨演出滿天神佛，連到水晶宮裏的蝦兵魚將，蚌精螺妖都出齊，紫竹林中觀世音，是由正印花旦飾

① 　《香山大賀壽》：即例戲《香花山大賀壽》，演眾仙向觀音賀壽的故事，當中保留了不少古老表演程式。

演，蚌精則由第二花旦飾演，其餘各種或仙或佛，即由各項角色分飾演出。劇中還有一位劉海仙是由網巾邊飾演。最可觀的戲，算是蚌精登場，被蝦兵蟹將戲弄。蚌精的裝扮是十分冶艷，十足今日沙灘上的美人魚一般，她在蚌殼一開一闔間，便顯出她的風情萬種，當她橫波一顧，嫣然一笑，觀者莫不魂銷。劉海仙大灑金錢一場，最得婦孺們歡悅，因為他撒的真的是錢，撒在場下，人人可拾，迷信的婦女如果拾到一枚，便認為吉利，拿來給孩子繫在襟前，便可無災無難。這本戲輝煌熱鬧，戲人演出，多姿多彩，所以每年天后誕演唱此劇，必然滿座，而且在買票入場時，還有一串銅錢隨票附送。因此更增加觀眾之興趣了。時至今日，天后誕期，雖有粵劇演唱，而這本《香山大賀壽》例戲，已經不復再有開演，大抵因粵班今日的組織與往日不同，故欲演而無〔從〕演也。

二一 小生梆子曲多於二黃曲

粵班小生這項角色，是專演文戲，不演武〔戲〕，所以昔年小生一角色，所演的戲都是文靜戲，所唱的曲都是文靜曲。充當小生的劇員，首重風度，有風度美的小生，特別受得觀眾歡迎。從前最有風度的美的小生，算是金山炳、風情杞、靚〔全〕、風情錦等。他們不獨好風度，而且好歌喉，每歌一曲，聽眾為醉。他們所歌的粵曲，都是帶點崑腔〔韻〕味，因為當時的粵曲，並不是白話唱出，所以造句，仍屬素描的文言，不用廣東話入曲的。

說到小生所唱的粵曲，不論在甚麼的劇本裏，只是唱梆子腔，甚少唱二黃腔的。以前小生的曲本，成為名曲者，大半是梆子曲。〔如〕《季札掛劍》、《漢武帝重見李夫人》、《西廂待月》、《草橋驚夢》、《佛祖尋母》、《寶玉怨婚》、《寶玉哭靈》、《延師診脈》、《天香館留宿》、《桃花送藥》各曲，俱是梆子腔的。至於二黃曲，真是絕不多見。

金山炳是當時最佳的生角，他在「祝華年」班時，演技瀟灑，生喉卓絕，雖唱舊腔，字字清楚，不會使人只聽到「姑之逛」腔，而不聞其所唱的是何字句。他曾以一人獨演《季札掛劍》一劇，唱出「掛劍」一曲，使到觀者莫不擊節稱賞。他能把這支曲的詞句，唱得有人情味，他在中板一段，唱得最動人的句是：「平原駐馬遙瞻眺。長林木葉落蕭蕭。一聲野鶴歸華表。十里寒〔煙〕鎖斷橋。策着了馬兒，撫着了劍兒，來至在徐君墓道。……」至

於慢板一段，是聲韻美妙，不同凡響。他唱：「憶曩昔，曾奉使，身背着三尺龍泉，手捧着一帙書簡，由貴邦假道。蒙厚惠，賜嘉驢，優禮相邀。言論間，見君侯，神留目盼。心有所樂，分明是樂臣的，秋水懸腰。」他唱得句斟字酌，面部充滿情緒，相信今日的生角，對於這支曲，是幾難唱得好的。因為曲中以「憶曩昔」、「心所樂，分明是樂臣的」等句的音韻，是「閉口」的，沒有研究，便不容易唱出了。當時的生角，唱工必須苦練，又要天賦歌喉，乃能得到周郎之顧 [①]，大抵生角重梆子腔而輕二黃腔，大抵梆子的音韻，有利於生喉發音，而唱得可聽吧。

① 周郎之顧：即得到知音人注意、欣賞。

二二　網巾邊的戲號越改越新用回原有姓名

　　粵劇角色，以前皆不用真姓名，只用戲號而已。戲號即屬渾名之一種，正如《水滸傳》中人物的綽號一般。在粵班各項角色中，以男女丑的戲號改得諧趣。男丑是諧角，因此男丑初期的戲號多取「生鬼」二字，如生鬼毛、生鬼昌等則是其最著者。又有取「鬼馬」二字，如鬼馬三、鬼馬元輩，也是當時有名的男丑。其餘如水蛇容、蛇公禮、蛇仔生、蛇仔利輩，皆以「蛇」字而顯。後來有豆皮的而習男丑之藝，他便以豆皮而自彰，竟以「豆皮」二字為戲號，如豆皮慶、豆皮桐、豆皮梅等，都是有名的丑角。像豆皮桐、豆皮梅的戲號，是甚有意思的，豆皮有如梧桐子，豆皮有如梅花點，試問何等典雅？無怪著譽於時，為第一流的白鼻哥 ① 。

　　丑角的戲號，入民國後，便日新月異，有若干改得極趣，不比以前，總是生鬼、鬼馬、蛇公、蛇仔、豆皮的了。當時有一個名丑，叫做機器南，他的演技特佳，唱工亦爽朗悅耳，而且用〔鼻〕音哼出的腔調，尤得觀劇者稱賞。他以「機器南」為戲號，是最新〔奇〕的，更以演「偷弓鞋」而得名，他的首本戲《機器南醫大肚婆》就是他的絕唱。他的太監排場戲，後起的丑角，多是

① 　白鼻哥：因丑生一般用白油彩塗鼻，故丑生又稱「白鼻哥」。

摹倣着他而演出。

機器南之名既新，跟着的丑角便標奇立異而改取戲號了。如花仔言、陳村錦、黃種美、貔貅蘇、神經六等，都是獨運心思而想出來的。花仔言以演《貓飯餵翁》而賣座，黃種美以演《醉酒佬招駙馬》為首本，貔貅蘇以演《姑蘇台宴樂》為拿手好戲。上述數伶，僅陳村錦一有微名，便過埠一去不回。神經六戲號雖趣，但他是從西片的丑角神經六而改取的，而且他的演技，僅得一個〔諧〕字，表演大場戲，他就沒有本領，所以充當正角，無此力量，久之便無聞焉。

自志士班的丑角姜雲俠、李少帆、駱錫源輩加入大班演唱，以後的丑角戲號，也漸漸取用真姓名，不復用綽號而作優名了。如馬師曾、廖俠懷、薛覺先、何少榮輩，皆屬於當年的用正姓名的丑生，在粵班飲譽數十年者。

二三　天后可以禍福戲班紅船

　　天后是水神，凡近海或河邊的鄉村，都有天后廟建立，使到往來船艇，得到祂的庇護。據戲班中人所說，最靈驗的天后廟，算是三水蘆苞、順德甘竹，與及赤灣那三間。這三位天后娘娘，不獨鄉人和水上人崇敬，戲行中人也一樣信仰。每年三月誕期，當然是隆重慶祝，就是平時，香火也是旺盛，迷信的婦女們，莫不常常赴廟拈香，求天后保佑，四季都是水陸平安。

　　粵班紅船，凡開往各鄉演戲，經過天后廟時，必然由櫃台的掌班焚香秉燭遙拜，求天后顯靈，俾得順風順水，依期抵達開演的地點。自有戲船以來，都是有規有矩的崇拜，在破除迷信的時代，這種迷信也不能免。所以紅船在開行時，船上不許吃鯉魚和狗肉，因為鯉魚是神魚，狗也是有穢的，怕到獲罪於天后，就要禁宰和禁食。

　　信不信由你，從前「寰球樂」班，開往清遠演唱，紅船將行至三水蘆苞時，班中人便提出警告，快點預備向天后演「賀壽」戲。這時大倉中人，以船在開行時，感覺無聊，便作竹戰，坐倉輩也沉酣着於雀局裏。不料轉眼間船已過了天后廟，而「賀壽」之戲，還未上演，船上人皆驚至面如土色，謂得罪了天后，將有禍事發生了。果然話猶未已，迎面便見一艘輪船，拖着幾隻大艇，竟向紅船撞來，隆然一響，即把紅船的「屙尿位」撞毀，嚇得全船人都以為遇險，危及生命了。後來驚魂甫定，由梢公檢查

一遍，只是毀了這位的窗板，餘外俱無損毀，眾人始額手稱慶，馬上由角色飾演八仙，補向天后賀壽。這場虛驚，真個不小。

又「國中興」班由廣州開往新界錦田演神功戲，紅船到了太平，就要改搭漁船，這台戲是「上館」[①]的，而且要即日開到，否則便誤演期，損失必大。當漁船行至將近赤溪時，據坐倉經驗，如要趕及，非得順風不可，如風不順，潮水一退，就無法前進，如期開台了，於是吩咐演賀壽戲，乞靈於赤灣天后，賜風駛䑩，果然賀壽畢，風便來了，因此一帆風順，剛剛到達目的地，潮水才退。坐倉便說是天后之助，認為奇跡。

① 上館：演員到達演出地點，不住在紅船上而住在演出地點附近。詳參第五十篇〈粵班落鄉開演戲棚還要上館住宿〉。

二四　戲人的絕招是打真軍器

　　粵劇以前的武角，對於武技，是真功夫的。因為武角，從小習藝，為師的是要他們「掬魚」[①]及耍槍弄棒，實實在在學一個時期，使他們將來當角色，可以在戲台上大顯健兒身手，以搏觀眾的掌聲。所以武生、小武、二花面、六分等等武角，都能在戲台上大打真軍器，顯出他們的英雄本色。不過，真軍器是不常是在戲場上拿來打鬥，所執的刀槍劍戟，全是用紙用竹製成，避免錯手傷人。

　　但在四十年前，粵班曾有一個時期，戲人是以打真軍器，而作宣傳，增加聲價，使愛好武藝的觀者，得到新鮮刺激。當時打真軍器的角色，多是由南洋回粵，在新班登台時表演者。這輩角色，反為不是武生、小武這項角色，而是小生、男丑之輩。小生是細杞，男丑是豆皮慶。

　　小生細杞，以打軟鞭為號召，他因為表演打軟鞭，偶然失手，竟將腕上的價值連城的翡翠玉鈪打裂。他回粵登台，每台都表演打軟鞭的武技以〔饗〕觀眾。他有此絕技，雖當生角，但每一本戲，他都有一場武場戲演唱，本來他這個角色，應該稱為文武生，可是這時未有文武生之名，他就以小生而演小武戲，得到各鄉觀眾交口稱譽，說小生中而能演小武戲者別開生面之戲人，

① 掬魚：即掌上壓。

打真軍器更是他的絕招，為從前少見者。所以細杞在粵班中，也算是名小生之一。

　　男丑豆皮慶，他的武技最為可觀。他雖然是白鼻哥，所有首本戲，俱有武戲加入，以顯身手。他以演腳踏九沙煲及打單刀而著譽。他在外埠登台，腳踏九沙煲，最為觀劇者所賞。所以他回粵登台，也以演腳踏九沙煲，及打真軍器的單刀而吸引觀眾。他這本戲，即是《擊石成火》的舊戲。但他在殺奸之後，大耍單刀，以示威武。他還有一項絕技，是用頭作足，在戲台上走完台 [②]，又能以背作元寶狀而作團團轉。網巾邊有此表演，是絕無僅有的，他雖當丑角，詼諧戲則甚屬平凡，扯科諢 [③] 戲，實非他所長，他之前當丑角，卻因為相貌過於醜，又曾患過天花症，所以他的戲號就改稱「豆皮慶」，他之得名全靠打真軍器而著的。

② 　走完台：即走圓台，指演員在台上繞圈走。

③ 　扯科諢：指戲曲裏各種使觀眾發笑的表演。

二五 粵班第一迷信是祭白虎

　　在戲班處於迷信時代，對於崇仰神明的，是一〔件〕最重要的事。因為戲班在未有戲院前，全是以演神功戲為主，各鄉的廟宇，如屆神誕，必由主會到黃沙吉慶公所，請戲來鄉賀誕，使到鄉人得此娛樂，以慰農作之勞。所以戲班的例戲，皆屬媚神作品。如《祭白虎》、《跳天將》、《八仙賀壽》、《仙姬送子》之類，全是有關神佛的事跡。說到《祭白虎》更是班中最迷信的事，每一台戲，是不能免者。

　　《祭白虎》的戲，由花面飾玄壇，演出甚有可觀。此外凡戲船開到某鄉演唱，船一泊岸，櫃台的掌班，便要拿着三牲酒果，香燭各物，上岸到神廟裏拜玄壇、祭白虎。白虎是煞神，假如犯了白虎，這一台戲的全班人馬，皆有罪愆。信不信由你，這事是戲行中人認為最靈驗，所以寧願得罪其他的神祇，也不能得罪那頭白虎。玄壇是伏虎的神，因此就要拜祂，求祂伏虎，莫教牠發威，禍及戲人。

　　拜了玄壇，還要祭白虎，給牠肉食，使牠飽餐一頓，就不會是餓虎，張牙舞爪去噬人。有一次，「大寰球」班開到四邑新昌演唱，掌班就拿香燭酒肉去找玄壇廟，怎知這處是沒有玄壇廟的，掌班是新入行，不知其他廟堂是有玄壇白虎附設着，使迷信的人去拜的。他找不到玄壇廟，就算了事，回到紅船，還說謊已將白虎祭了。怎知第一晚演第一台戲時，所有演出的劇員，

都失了聲，隻字也唱不出來。坐倉就認為犯台，各項角色，就會失聲，非到拉箱演別一台戲，無論服甚麼有效藥，聲也是不能復開。最後查出掌班沒有祭白虎，才使到戲人犯台失聲，於是便歸咎掌班，把他「燒炮」[①]。

據傳有粵班期中，對祭白虎更為隆重，每逢戲船泊岸，必由正印網巾邊首先登岸，先上戲台恭祭白虎，假如祭白虎時，在戲台四望，看到有不祥朕兆，就回船說給班中人聽，小心提防。在科舉時代，火燒學台衙門戲棚，就是由網巾邊發見棚下四面都是火光熊熊，人們不信，因此就做成這場大火的災害，燒死觀眾無算。及後迷信漸漸破除，而祭白虎這事，一樣長奉行，〔保存着〕信則有不信則無的觀念，以保安全。

① 燒炮：即解僱。

二六 大花面的忠戲《斬子全忠》

粵劇十項角色，忠多於奸，演奸戲的只大花面這個角色，除外演奸戲的，就是三幫小武、六分、拉扯等角，不過這些角色，有時也演忠戲，並不像大花面專演奸戲的。所以大花面的優名，也從歷代奸臣的性來改取，如曹操南、董卓全等名，就可見一斑。其餘便以「高佬」二字作名者多，因為充當大花面這個角色，此人必是長人，因為身高扮起大花面登台，才覺得威風八面。往時的大花面以高佬忠為最佳之角，他歷隸的班，全是名班，他每年的人工，也比別的大花面多一二倍，高佬忠可算是大花面王了。

大花面在日場正本戲，是少不得他的，由頭場至尾場，他都有演唱。他飾演的都是奸相的戲，謀朝篡位，陷害忠良，就是他的戲了：武生演《華容道》，他就飾演曹操；小武演《呂布窺妝》，他就飾演董卓；武生演《岳飛班師》，他就飾演秦檜；小生演《馬嵬坡》，他就飾演楊國忠。粵劇凡演正本戲，大花面是一個重要角色，沒有大花面登場，便不成戲。

高佬忠充當大花面，演技不凡，每部正本戲，都不能視他為閒角。他演的雖是奸戲，但他一舉一動，都有戲味的，他的道白，說出「一番焦慮」，也是令到觀眾發噱的。他以演夜戲《貂蟬拜月》，飾演董卓為最好戲。他在「王允宴會」一場，與「呂布窺妝」、「鳳儀亭訴苦」，這兩場，表演特佳，為當時戲迷一致稱許

者。《華容道》飾演曹操,「割鬚棄袍」一場,又是有聲有色,博得戲迷好評。

後來他以演得奸戲太多,感到不快,他認為大花面的戲,未必一定要演奸戲,演忠戲也是可以的。他於是要替大花面伸冤,要編一本忠戲給大花面演唱。他經過一個長期時間,竟被他想出一本大花面演忠戲的故事來,戲名叫作《大花面斬子全忠》,是由他擔綱演出。他是著譽的大花面,所以全班戲人,卻不反對,而且稱為賣座之戲。他於是得到順利演出,演至末場,他就演「斬子全忠」那場戲而煞科 ①,博得全場掌聲,他演此劇,就不會有殺大花面就完場,成了定案的正本戲了。

①　煞科:全劇最後的一場戲。

二七　昔日未被禁演的兩本淫戲

　　粵劇未有佈景前，所有劇本，多是從江湖十八本選其精彩的橋段而演唱，或從大排場戲擇其尤者而演出，所演的戲，都是教忠教孝，婦女方面的戲，則以貞烈為主，凡屬妖蕩的，則強調謂為淫戲，有禁演之可能。照當日的戲場，在觀眾的目光來看，一致皆認為演「蚊帳戲」是最淫不過的淫戲。因為不論生旦演的也好，拉扯與幫花演的也好，如屬「蚊帳戲」，都有點那個。

　　戲台上沒有佈景，演閨房戲時，只正面設大帳，中設兩椅，便算是牀，當生旦演到偷情，必雙雙携手，同入羅幃，作雙宿雙棲之戲。這時的表現，牀前則有男女鞋各一雙，而羅帳也搖動着，這種情景，觀眾對之，有何感想？當然是作會心的微笑，證實是演「芙蓉帳暖度春宵」的戲了。若是生旦演之，則認為艷情，拉扯幫花演之，則認為姦情，雖然同時被劇中的人發覺，也有不同的觀感。如《王大儒供狀》，大儒與彩鳳演這場蚊帳戲，戲迷看到都艷羨着，如在《殺子報》演這場戲，觀者便認為奸夫淫婦所演的偷情戲了。可是這兩部戲，當日廣州當局都禁演過，不許上演，因為「蚊帳戲」在戲台上，無論它的劇情如何，都是演不得的。

　　昔日還有幾本戲，是禁演的戲，一本是《金蓮戲叔》，一本是《賣油郎獨佔花魁》，一本是《賣胭脂》，一本是《湖中美》。這幾本戲並不因演「蚊帳戲」而認為淫戲而禁的。是因為調情過

甚，有傷風化而認定是淫戲而被禁演的。

　　說到昔日的古老粵劇，還有兩本未被禁演的所謂淫戲，一本是《丁七娘下山》，一本是《薛蛟斬狐》。《丁七娘下山》有一場是花旦獨在牀上，由一個手下，帶上面具或手持一雙淫鼠，立在衣邊高台，表演那雙淫鼠的性戲，吱吱地發出聲響，誘動花旦的春心，花旦演技特佳，表情姣媚，使到男的觀眾歎觀止矣。只是女的觀眾，卻羞答答都不敢把頭抬。《薛蛟斬狐》當薛蛟擁抱狐狸精於懷中，要狐狸精吐那顆寶珠來時，這種表情，口對口，演至狐珠吐入了薛蛟口中，薛蛟吞在肚裏才止，這場戲也應該在禁演之列。但這兩本戲，全未禁過，卻得逍遙禁外，也算奇跡。

二八　正印網巾邊必有賣座的首本戲

　　粵劇網巾邊，即是男丑，後稱丑生。這個角色，粉墨登場時，必搽白其鼻，所以又稱「白鼻哥」。以前的白鼻哥，相貌多是不揚的，不如小武小生那般端正，因此登台，扮相古怪，藉此引人發噱。不過，充當這個角色，每年人工也不弱於小生花旦，演出的首本戲，一樣與生旦戲並佳皆妙。當正的白鼻哥，至少也有一齣首本戲，才能獲得戲迷歡迎。四十年前的男丑，最受觀眾欣賞的戲，應以水蛇容之《打雀遇鬼》為上乘首本，到處演出，到處讚好，後來新水蛇容得名，也是憑舊水蛇容那齣《打雀遇鬼》而馳騁戲場。

　　戲人能作男丑這個角色，當然有他的雜才與「攞噱頭」的本領。唱曲和道白，若不諧趣，觀眾便會如受催眠。網巾邊演唱的諧劇或喜劇，都是有人情味的，劇情多是有諷刺性的，與生旦合演的情劇，各有不同。論男丑演唱的戲，真是各有所長，同是雜角，也無法扮演的。所以從前的白鼻哥，人人都有好戲演唱，加強他個人的賣座力者。

　　蛇公禮的《兀地》首本，最得當時的觀眾叫絕，他因為有這本好戲，便歷隸名班，譽滿梨園。機器南的《醫大肚婆》戲，也是他一生演出的著名喜劇。這兩個戲人，曾看過他演這兩部戲的老一輩觀眾，偶然談及，相信猶有好評。

　　蛇仔秋是清末民初最紅的網巾邊，他的戲路廣闊，首本甚

多，如《天閹仔娶親》、《企生籠》，就是他最佳演品。《天閹仔娶親》一劇，即是「聊齋」中的《巧娘》改編的。《企生籠》是諷刺清代官吏，濫用非刑而禍民之作。又如鬼馬元之《戒煙得官》，也是勸人不可吸鴉片而誤了前途的。花仔言之《貓飯餵翁》，姜雲俠之《盲公問米》，蛇仔禮之《仗義還妻》，豆皮桐之《葉大少賣新聞紙》，生鬼昌之《擊石成火》，黃種美之《打劫陰司路》，蛇仔利之《賣花得美》、《臨老入花叢》各劇，全是當時男丑的最佳首本，而又是勸善懲惡的戲劇。自馬師曾、薛覺先輩出，男丑的劇風，由此便變了質，像蛇公禮、蛇仔利的真正網巾邊戲，便不可再見諸粵劇舞台上了。

二九　粵劇公腳也是當年重要的角色

　　粵劇老角，武生之外，便是公腳。公腳也稱末腳，所演的戲，全是文戲，不同武生，文武兼優。往時的名班，對於選用公腳這項角色，也是十分注重，並不是「年晚煎堆，人有我有」便了事。充當公腳的戲人，對於演技唱工，一樣要並皆佳妙，有演技而無唱工，也非上乘之材。所以當公腳的戲人，如沒有戲劇天才與乎天賦歌喉，也難出色。

　　公腳在劇本中，飾演的人物，不是道，就是僧，除飾演方外人，便是飾演老僕人的戲了，公腳的傳統首本戲，《水浸金山》裏的法海禪師，《小娥受戒》中的老道士，《三娘教子》中的老僕薛保。這三本戲，都是公腳演唱得最精彩之戲。其餘《曹福登仙》、《百里奚會妻》、《管仲觀星》、《流沙井》、《李龜年傳唱》，也是這個角色的好戲。以上的幾本戲都是以唱而受到觀眾歡迎的。

　　從前的子牙鎮之得名，就是飾演《白蛇傳》中的法海和尚而歷隸十大名班的了。公腳保則演《三娘教子》的老僕而獲得戲迷稱賞，他的《公腳保種菜》，在當時最得人家傳唱，成為名曲之一。他還有一本《漢鍾離渡牡丹》，也是他的佳作。在三十年前最紅的末腳，算是公腳孝了。他在「人壽年」充當公腳，以演《土地充軍》一劇為最叫座，這是他個人表演的佳劇，所以他在「人壽年」班，戲行人都譽他為不倒翁，人工一年多於一年，他也可

算是公腳王了。

《琵琶行》一劇，也是公腳演唱的戲，武生新白菜未充當武生前，原是公腳，因演此劇，據看過他的戲的觀者所說，粉墨登場，確有白樂天詩人的風度。因此，後改武生，這本齣頭戲，一樣演唱，而且拍的花旦，又是正花肖麗湘。可惜演這本戲，還沒有畫景，如有佈景，更有可觀了。

公腳的演技與唱工，確是另有一套，非其他角色所能摹倣，後來粵劇偏重於武生、文武生、花旦、丑生之戲，竟視末腳為閒角，最為可惜。本來粵劇以前的十項角色，都是重要的，尤其是公腳這項角色。末腳戲在今日而言，就算由武生、丑生扮演，也是不像以前原裝的末腳可觀可聽了。

三十　粵班散班埋班期中的戲人動態

　　以前的粵班，皆有班主所組織，每班都以一年為期，聘用戲人，也是一年，每年人工，分上期、下期及每月關期支取。為班主的，如資本充足，則有多班組成，懸班牌於吉慶公所，等待各鄉主會來定戲。當日戲班公司，有寶昌、宏順、太安、怡記等字號。寶昌的班有「人壽年」、「周豐年」、「國豐年」、「國中興」。宏順有「祝華年」、「祝康年」、「周康年」。太安有「頌太平」、「詠太平」、「祝太平」。獨怡記只有「樂同春」一班而已。

　　當粵班全盛時，為班主的也多起來，所以辛仿蘇也興高采烈組織順興公司，起了「祝千秋」、「樂千秋」、「頌千秋」等班。而陳伯鈞（即靚少華）也組成「梨園樂」班，何浩泉也組成「寰球樂」班。其餘還有「大寰球」、「大廣東」、「新廣東」等班。這時的粵班，分有省港班與落鄉班，省港班皆在省港澳及各市鎮的戲院演出。落鄉班則由主會買回鄉間開演。全盛期中的粵班，多至五十餘班，戲人的生活，在這個時期中，可算為最充實的時候。

　　粵班既以一年為期，戲人接班之後，在這一年中，只有演唱他的戲，衣食住在這一年中，便可無憂無慮。但粵班的規矩，散班與埋班，是有定期的，不比其他商店，要卜吉才開張的。粵班的散班期，一年分兩次，五月卅日是大散班，十二月二十日是小散班。大散班即聘約已滿，戲人可以自由發展。小散班只休息十天，除夕之日，便要回班工作，隨戲船開往各地演唱。必須

等到五月三十日才算真的散班。若在半途中被辭退，則謂之「燒炮」，這年人工，可以如數支取。若自己半途退出，則謂之「花門」，雖然過了埠演唱，日後歸來，必要賠償損失，除非改行，才可作了。

戲人在散班後，接班的接班，過埠的過埠，皆不成問題。假如又未接班，又沒有過埠的話，就要每天到黃沙在八和會館中，候人聘用，或向各戲班公司求工了。埋班的日期，是在每年六月十五與十九這兩天，屆時凡受聘的戲人，便携戲箱到〔黃〕沙竹橋灣泊的各班戲船去，隨着船到各鄉開演，如果失場，就有「花門」之嫌。

三一　戲人過埠演唱歸來有幸有不幸

以前的戲人，每因環境關係，便要過埠發展，在各埠登台，得以充實生活。其過埠原因有二：一是被班主「燒炮」，〔二〕是「避債」而「花門」。「燒炮」即是開除不用，「花門」即是不辭而退。戲人被「燒炮」為最不名譽的事，「花門」則不同，如可以竄紅的戲人，突然因種種問題，迫不得已，在未滿一年班約，半途偷自離班過埠，他日歸來，仍要依約賠償該班損失，倘如載譽歸來，班主更加歡迎，續約僱用。

何以戲人會被「燒炮」？多是屬於「冇衣食」之故，戲人最怕「冇衣食」，對於演戲，總是懶洋洋地，上台演台，又常失場，使到坐倉要臨時找另一個角色代替，因此便會被「燒炮」了。這樣戲人，當然是在黃沙難以立足，所以便要過埠，希望有所發展。不過，他日歸來，一切都無手續，可以自由接班。可是這種戲人，多不易再有班主垂青的。

至於戲人「花門」過埠，多是為了債台高築，無法清償，才有把心一橫，迫而出此，離班往外埠登台，變換環境，以圖舒適。「花門」到各埠演唱的戲人，雖非正印，也是有「聲氣」的老倌，早被外埠的戲院院主看中，擬定他來院登台，派員駐省聘用，既偵知他有種種問題，必須走埠，才得安定生活，馬上即與密斟，一經成〔事〕，便在人不知鬼不覺間，突而趁輪去了。

有些戲人，以為如此過埠，定有進展，但有時因戲運關係，

不能打響如意算盤，他日歸來，雖然依約演唱，以清手續，惜乎歸來之日，已成「過氣」，當日之紅，早歸烏有，豪氣既不復存，而戲迷也不復稱賞了。從前有幾個戲人，如小丁香、陳醒漢、新蘇蘇等，為了各種關係，「花門」過埠演唱，但回粵接班，便不為戲迷趨捧。假如他們不因這樣過埠，一路在班演出，已不知顛倒了幾許戲迷了。小丁香是當時第二最佳花旦，也是何浩泉班仔 ①，他一歸來，便為浩泉重聘，為「高陞樂」正花，以為必能傾動省港，怎知出乎所料，人已忘之，且認為聲色都不如前，小丁香於是黯然無色，難再上衝，其餘的多是這樣不幸收場，幸運的卻無幾人。

———————————

① 　班仔：未成名前先給班主羅致在旗下的演員。

三二　正生一角劇中有皇帝戲的他才登場

　　粵劇角色，正生卻是一個最閒的角色，他在班中可有可無，不過，為了第一晚例戲《六國大封相》，假如沒有正生，便失色了。因為正生雖是閒角，但在「封相」劇中，沒有正生飾演蘇秦，就沒有可觀了。正生飾演蘇秦，是這個角色重頭戲，除了正生，便沒有其他角色可能飾演，粵班所以用正生，亦為了「封相」這本例戲而聘用的。

　　充當正生，所以要懂唱崑腔，正生在「封相」裏，演蘇秦戲，與武生對答一場曲，全是崑曲，腔調唱出要鏗鏘，才得動聽，不能像今日所演的「封相」戲，飾蘇秦的戲人，但說幾句白，便算功德圓滿。所以當日的正生，必須對這節崑曲熟讀如流，才可充當。正生的戲藝，在飾演蘇秦一角看來，也不能以閒角視之。不過除演「封相」這本例戲外，他就只有演皇帝戲而已。

　　當正生這角，每年人工，比總生還少，生活是很清苦的。其他戲人，都有私伙餸加，但他多是吃眾人盅燒，也甚少和其他大老倌同檯食飯，叨人私伙菜的光。在各粵班看到的正生，都似乎是很孤僻，沒有像其他戲人，向外活動，找尋娛樂，消遣戲餘閒情。甚麼角色，都添置私伙戲服，但正生則着眾人戲服，沒有一件是私伙的戲裝，因為他粉墨登場演出的戲，都是做皇帝的，所演的皇帝，並不風流，若是風流，則為小武、小生所演，他只演

坐朝閒戲，唱出的曲，必是：「想孤皇，坐江山，萬年安享。文共武，一個個，都是保護朝堂。……」這樣的排場曲，此外便不多唱了。

正生出場，多在日場正本戲演唱，因正本戲必有大花面謀朝作反的戲，所以用他飾演皇帝，任由大花面執政，擾亂朝綱。在夜場首本戲，一個月都沒有一晚是要他裝身登場的；為正生的戲人真可以早眠早起，不用捱通宵了。因此戲班全盛期過後，在不景氣期中，正生一角即遭淘汰。就算戲班全盛時，學戲的人對這個角色，也不感興趣。正生地位搖動，對「封相」這個例戲，以後飾演蘇秦的，就沒有正生時代演唱得精彩，「封相」中蘇秦所唱的崑曲，亦因而失傳了。

三三 《六國封相》花旦推車
武生坐車

　　△△……從前「封相」這本例戲，全班角色□都有原定的曲白與介口 [①]，中規中矩的演唱。尤以武生坐車，花旦推車為最可觀的場面。若無花旦推車、武生坐車；「封相」這部例戲，便不會成為不朽之作了。這部戲的出場人物，除六國王、六國元帥，便是帶旨官公孫衍、蘇秦、推車女三角。至於馬伕、擔羅傘的宮女等角，一樣是有劇藝的演出。這本排場戲，十分繁雜，所以不作冗長的憶述，現在只說花旦推車、武生坐車的劇藝而已。

　　每班武生，至少有三人，故演此劇的帶旨官先由第三武生飾演，繼由第二武生登場，到了最後才由正印武生上演他的坐車工架。推車女也是由第二花旦先推車過場，然後才由正印花旦推車出，與武生合演這場坐車的演技。雖然演這場戲是由正印演出，但正印不演，便由二幫代替。如千里駒因手軟無力，不能推車，故由嫦娥英代演，在人名單千里駒名下，刻明「封相不推車」。如靚東全體胖，無法表演坐車藝術，也由二幫代演，一樣是在名下寫明「封相不坐車」，先此聲明，以免後論。

　　花旦推車，先要講腰力手力，不僅靠眉目傳神，便稱上選。武生坐車，也要講腰力手力，還要與花旦合作，才有可觀。武生

――――――――――

① 介口：劇情需要的指定動作、表情或叫頭。

坐車時，所謂「曬靴底」就要講功夫，所以武生演「封相」坐車，穿的靴要舊的才行，新的底硬，便難施展所長了。武生用腰力作坐狀，花旦用腰力作推狀，武生用手扶着車竹，花旦用手執着車竹，同時也要用力的，所以彼此通力合作，才獲得美滿可觀，如花旦武生不合作，便如「二花面撟眼淚」[②] —— 離行離列了。

② 二花面撟眼淚：字面意思是二花面抹眼淚，其歇後語是「離行離迣」，即差距很遠的意思。因二花面面上滿是油彩，表演抹眼淚時手和臉必須保持距離才不致把裝容揩渾。

三四　紅船生活是糜爛生活

　　戲人的紅船生活，現在已成陳跡，但回憶當年紅船的糜爛生活，猶歷歷在目，未嘗遺忘。昔日的戲班，必有紅船以居戲人，利便在水路上來往，開到各鄉演唱，避免勞頓之苦。紅船是一對的，有天地艇之分。因此，戲人便須過着浮家泛宅生涯，每年除散班外，多是寄宿船上，像〔水上人〕一般，以海為家。

　　戲人落鄉演唱，正印角色，演三齣頭，也要上午兩三點鐘才收場，演包天光戲，就要東方發白，才停鑼鼓（所以戲人皆是以夜作日，甚少早眠早起的）。大老倌除登台演戲，便沒有其他工作，所以一回到船上，不賭錢便吹煙。這時煙還未禁，因此戲人皆有煙癖，每鋪位中，設有煙局，對燈燒煙以遣閒情。就算禁了煙，戲人一樣在位中設局，無所顧忌，視禁煙是一件有名無實之事，不獨不戒，戒煙藥膏，絕不購買，認為無味，所吹的煙，不是金庄便是安南庄，有時還購雲南土，在船上煮製。所以經過灣泊紅船的岸邊，都嗅到煙香，中人若醉。

　　曩昔的戲人為吹鴉片，每年人工幾乎用去一半。鴉片之毒，充滿紅船，至今思之，猶有餘怖。戲人在紅船船上賭吹之外，便是講〔飲〕講食，飲的是佳醸，食的是補品，每逢紅船開到鄉村泊岸時，岸上便像墟場一般，販貓狗者也有，賣奇禽異獸的也有，因為他們知道戲人嗜食肉味的，所以紛紛擺賣，等待戲人擇肥而購。紅船在鄉演唱，戲人對於貓狗及野狸與蛇類是有所偏

嗜的，紅船中晚餐與消夜，多以此種肉類作補品，甚而櫃台中人，也要飽餐一頓。當伙伕烹煲煮燉時，鄉人圍觀，聞到箇中香味，莫不垂涎三尺。

戲人是過着夜生活的，每天非到下午不起牀，所以吃早飯者少而又少。不過，要演日場頭場戲的，或要演「送子」的例戲的，才要起來吃早飯上台。櫃台怕到他們猶在夢中，便定下規例，當時開早飯時，便由船尾叔在天地艇環繞着高呼「老倌師傅起身吃飯」。叫過數遍之後，他們才紛紛起來盥漱，吃飯上台，這也是紅船生活中之一趣事。這種情況，沒了紅船，難得再見了。

三五　大老倌寧願「燒炮」
　　　　不願「收箱租」

　　以前粵班正印角色，未必個個都是受歡迎，有一個不受歡迎，班主就對他沒有好感，認為選錯人，有損班譽，但他沒有過失，是不能將他「燒炮」，這時惟有吩咐坐倉，凡演新戲，都不派他演大場戲，當他是個閒角，至多用他做個「大戲薑」而已。這樣對付大老倌，班中則謂之「收箱租」，因為只有人工支，而沒有戲給他演唱，每天只演一場半場閒戲，便下台過他的私生活，所以就稱為「收箱租」。

　　照此看來，這個大老倌，本來無戲一身輕，而又一到「關期」[①] 便可支取人工，試問何等幸運？可是這個「收箱租」的正印老倌，認為班主播弄他，有損他的聲譽，其氣當然不舒，便會鬱鬱不樂，因而認為要他「收箱租」是一件最大恥辱的事。所以他寧願被「燒炮」，還覺得爽快，雖然於聲名有壞，也好過每日沒有大場戲演唱，這麼痛苦。

　　從前正印丑生何少榮，他由志士班出身，轉入大班之後，也曾歷隸名班，充當正印。但他隸「人壽年」班這年，該班武生、小武、小生、花旦都是最紅的老倌，只他丑生這份，才有點過氣而已。何以該班又會聘他為正印丑生？原來班主買了薛覺先為

①　關期：發薪水的日子。

班仔，有心栽培他，使之充正角，所以特用這個朝氣已過的正印丑生。何少榮是個忠厚戲人，怎會想到有此一着。及到薛覺先一紅，所以他就沒戲演，使他「收箱租」，還幸他能忍，滿期才走。班中人莫不稱他有君子之風。

說到「寰球樂」小生鄭錦濤，自朱次伯演唱《寶玉哭靈》得到戲迷趨捧，而他的《寶玉怨婚》竟無法討得觀眾爭顧，以後的新戲，凡屬小生的，皆由朱次伯飾演，他於是又要「收箱租」，但他不能受此奚落，他在下半年便決不再「收箱租」，寧願放棄此種權利，竟然「花門」過埠賣藝，也不甘受此委屈。

馬師曾初回粵隸「人壽年」，因不尊重千里駒，也曾使到要他「收箱租」，幸虧他能掙扎，在《苦鳳鶯憐》一劇中做「大戲躉」，一變而為正主角，千里駒才不再向他白眼。假如他劇藝不佳，也會是困於「收箱租」的環境裏，不會再紅絕一時的。

三六　六月散班期中名角必演大集會

粵班以前的規定，每年六月即散班，半月後再埋班到各地演唱。所以從前的戲人，接班皆有一年合約，人工是一年計算，分上期下期及關期支用，在一年內，生活十分安定。散班期是由農曆六月初一至十五為止，各戲人在這半個月內，受班主聘用了，便不用到會館去候人選用，他便可以優哉游哉，度此半月的安閒生活，享家庭之樂也有，到各處旅行也有，心情愉快，有如過新年一般。

不過，這種情況，只有名角才有這樣輕鬆，在未成名的閒角，依然心情緊張，要日日到黃沙找尋工作，接得班後，生活才得安定。於是各名角在散班時期，有時也會感到寂寞，並不以無戲一身輕為樂事。因此，有人便提議組織大集會，在省港各戲院演唱，一則可得到額外收入，二則又可以遣此散班中的無聊。這種大集會，既然得到各個名角贊成，即由班中人招集各名角而成。

「大集會」的名稱，並不是就用「大集會」這三字便算，還要加上一個名堂，才能成立。因此便有「名伶大集會」、「錦添花大集會」等名稱。說到「名伶大集會」，看那街招上登出的名伶，真是令你不能不去一看的。如武生一項，則有靚榮、靚顯、曾三多等角。花旦則有千里駒、新蘇〔仔〕、余秋耀、肖麗章等角。小生則有白駒榮、太子卓、風情錦、新沾等角。文武生則有薛

覺先、靚少鳳、白玉堂等角，其餘各項角色，俱是第一流戲人。至於所演劇本，卻是每個名角選出他的首本戲之一幕演唱，或者合演一本古劇，使各個名角，分開飾演劇中人物。

如演《呂布窺妝》這本戲，那個呂布便由薛覺先、白玉堂、靚少鳳分場飾演，一個演「赴宴」，一個演「窺妝」，一個演「鳳儀亭」那場。花旦也是分飾貂蟬，武生也是分飾王允。可謂洋洋大觀，演出特殊精彩，各項名角，都盡量演出他的劇藝與唱情。如此大集會，是一年一度，在散班期中才有得看，除此便無機會演此大集會這樣的好戲了。現在粵班寥落，大集會戲是無法再有得看，名角也不容易有此盛會了。

三七　戲人私伙戲服　由大和自置金線靴起

　　初期粵班，各項角色，不論正角也好，副角也好，所穿的戲服，俱由班中供給，凡屬戲人，均可穿着，非如中期，所有戲服，竟分「私伙」與「眾人」兩種。每年新班，所稱全套顧繡新箱，就是眾人所用的戲裝了。至於私伙，卻是角色個人所有，只是自己專用，其他戲人不能濫用的。不過，有時也可借用，但要持有者許可，方能取用。

　　說到私伙戲服，是哪一個戲人創始的呢？這事頗有趣，述之以實感舊錄。粵班在清光緒時，粵班的角色，多是以演「堂戲」、「神功戲」為主，在戲院演出不多，因這時各地建成的戲院還少，演出的地方，不是在衙署裏，便是在大屋中，所演的多是人家拜壽或嫁娶的戲，主人演以娛賓者，這就是堂戲，除外便是在廟堂廣場前，搭成的戲棚演出，這就是神功戲。每班如果有名的角色，演唱得好戲，自然各地主會爭買，使之演唱，以快鄉人觀聽。班中每年的所謂顧繡新箱，卻不是自置，乃是租來的，不過各班所租，俱屬新製，其稍舊的，則為過山班 ① 租用。所以眾人服裝，在名班的角色穿上，也輝煌悅目，不至被人嘲為「城隍袍」、「城隍靴」者。

① 　過山班：在較偏遠地方演出的小型戲班。

廣州廟宇至多，每一間廟，如關帝廟、北帝廟、東嶽廟等，都有築成的戲台，不用臨時蓋搭。西關北帝廟，香火獨盛，每年北帝誕，必演名班，慶祝千秋。有一年北帝廟開演「瓊山玉」名班，小武為大和。大和的武戲，凡看過的觀者，皆讚不絕口，當時班中小武，亦以大和為第一人，因為他粉墨登場，可文可武，演技唱工，非其他筆帖式 ②，所能媲美。

當他在北帝廟演唱神功戲時，夜戲是演《粉妝樓》，他飾演的當然不是胡奎，而是羅焜了。大和日間偶然經過狀元坊，在余茂隆顧繡店門外，突然被他發現一對顧繡金線粉底靴，金光耀目，花款新奇，他便暗暗叫好。店中主人認得他是大和，笑迎着他，問是不是中意這樣金線靴，假如歡喜，可以買作私家穿用；我也廉價賣給和哥穿罷。大和喜極，即購回班中，是夜穿上登台，觀眾見了大和穿上的新靴，竟拍掌大讚。大和被這一讚，這晚演出的戲更加精彩。以後便稱此靴為私伙靴。由此各大老倌，也跟着添置私伙戲服了。

② 筆帖式：即小武。

三八 落鄉演神功戲
老倌有病亦要登場

　　戲人的紅船生活，比走江湖的人物，一樣是跋涉奔波，吃不得安樂茶飯的。不過，戲人落班演唱，最少也有一年安定，不同走江湖人，朝種樹晚鎅板 [①] 而已。當日的粵班，賺錢全靠落鄉演神功戲。因為演神功戲，戲金甚高，如班中名角，受鄉間戲迷歡迎，一定擔得戲金，因此賣出越高，每台戲三日四夜，至少也有一本一利，如臨旺月，則利可加倍。所以為班主的，樂於投資，且有多起幾班者。

　　照當日的落鄉班來說，凡僱用的戲人，雖屬名角，仍要能擔得戲金，才有化算。當日名角能擔戲金的武生以公爺創、新白菜；花旦以余秋耀、貴妃文、肖麗湘；小武以靚耀、東生、周少保；小生以太子卓、靚全、風情錦；網巾邊以鬼馬元、蛇公禮、生鬼容為最有力者。尤以太子卓，生鬼容為冠。如班中有這〔些〕角色，戲金可賣多一半，其聲價則可以想見。

　　不過，凡屬名角，必要有「戲〔癮〕」才能得戲迷稱賞，所以一當名角，萬不能懶，懶即班中所謂「冇衣食」。「冇衣食」的戲人，就算你會演會唱，班主也不聘用。因為落鄉開演，怕到主會

① 　朝種樹晚鎅板：本指在極短時間內有收穫，但綜觀上文下理，此處是「生活朝
　　不保夕」的意思。

扣戲金，及發生不愉快的事件，惹起麻煩。戲人最要有衣食，沒有衣食，就是他的致命傷。從前花旦蘭花米，是最「有衣食」，每日演的戲，至多出一兩場，餘外便要人代替出場，所以有艷名，也不為觀眾喜，班主樂用。

戲人做戲懶，班譽自然有損，這是一定的道理。所以主會買戲，必要看過人名單才買。開台之夕，在例戲「封相」一劇中，也要把全班老倌看齊，如發覺少了一個，便要扣戲金。還有，老倌有病，也要登場演唱，如稱病不出場演出，主會又要扣戲金了。名角有病不登場，主會也不會原諒，觀眾也說他詐病躲懶，所以必要登場，老倌們便有「寧願死也不願病」之感。

名角帶病出場，小病當然要由頭演到尾。重病也要裝身使人扶着過場，以示病重，不能演唱，使主會與觀眾看到，無話可說，班中才得無事。不能以為大病，便可以不出場，至使主會與觀眾不滿，要扣戲金。就是病倒要用牀板抬，也要抬〔出〕場與觀眾相見。可是在戲院開台，老倌有病，即可以聲明不出，與落鄉演神功戲卻有不同。

三九　古腔粵曲時代是沒有雞尾曲全是梆黃曲

　　中國的舞台劇，最改革得多的，要算粵劇了。僅以曲本來說，在這五十年來，真個日新月異，腔調聲韻之變，卻使聽戲的人，耳也感到紛亂，忽而又道那個戲人唱得妙，忽而又稱這個名伶唱得好。所聽的曲，且不重乎梆黃兩腔，轉重乎小曲或時代曲的加入。與昔日的戲迷所聽的粵曲，完全不同，這個聽法，只是廣東的聽眾，才有如此，其他各地的舞台戲曲，卻沒有改變得這樣的曲詞與腔調。

　　粵劇在「古腔粵曲」的時代，是趨重梆子、二黃兩腔，而且梆子與二黃，都是分開唱的，並不混合來唱。據當日的粵曲來看，武生、小武、花旦、小生、總生、末腳、二花面都有他們的梆黃曲唱出。但所唱的曲，以梆子為多，二黃甚少。著名的梆子曲，武生有《班師》、《和番》、《陳情表》、《過江招親》；小武有《周瑜歸天》；花旦有《燕子樓》、《禪房夜怨》；小生有《西廂待月》、《佛祖尋母》、《寶玉怨婚》、《哭靈》、《桃花送藥》；末腳有《流沙井》、《曹福登仙》。著名二黃的曲，武生有《夜出昭關》、《夜困曹府》、《蘇武牧羊》、《白帝城託孤》、《闖死李陵碑》；小武有《山東響馬》、《五郎救弟》；花旦有《吊影》、《焚稿》、《葬花》、《祭塔》；小生有《博浪椎秦》；末腳有《受戒》、《會妻》；二花面有《別姬》。這些粵曲，俱屬昔日名伶所歌，獲得觀眾稱

賞。坊間亦有用木刻版刊行。照所列的梆黃曲來看，小生是重於梆子腔而輕於二黃腔的。上述每一支曲，都是梆黃分開，未嘗像現在平腔梆黃同流，完全是清一色之唱。

朱次伯改唱平腔初期，仍屬梆黃分唱，試看《憶美》是梆子曲，《吊芙蓉》是二黃曲，亦未嘗混合唱出。及後音樂家和作曲家，才將梆子二黃混成一支曲，並插入「木魚」、「板眼」、「白㰍」、「小曲」、「時代曲」、「牌子曲」，變為「雞尾曲」[①] 唱出，以新觀眾之耳。經此之後，戲人如唱大段二黃曲，大段梆子曲，觀戲的人聽到，都覺討厭。因此，名伶們也常常要唱「雞尾曲」，以悅觀眾之耳，而博唱家之名。一切舊曲，便稱為「古腔粵曲」，不為時重了。

① 雞尾曲：集梆子、二黃、小曲、牌子及清歌的混合曲。

四十　老倌爭戲做為開戲師爺難

　　粵劇一要改革，江湖十八本、排場十八本的戲，便漸漸不為戲人所重。以後的粵劇，都是由編劇者另找故事編排，給戲人演唱。往時的戲，日場是大鑼大鼓、武場多於文場的戲，而且由全班戲人，分頭尾場飾演，演至上燈時，才團圓結局收場；夜場則分三齣頭演出，演至天明才停鑼鼓。三齣頭戲演完，還未天明，再由包演天光戲的戲人演出，演的多是扯科諢的喜劇，好使觀眾醒眼瞓。

　　夜場戲既稱為三齣頭，當然不是一本戲，而是三本戲。是分由武生、小武、小生、花旦、男丑這五項角色，分開演唱，每本戲不過兩點鐘，取排場戲中最精彩的一二場來演唱。當日的三齣頭之最著者，武生有《夜困曹府》、《與佛有緣》；小武有《三氣周瑜》、《羅成寫書》；小生花旦有《天香館留宿》、《私探晴雯》；公腳有《曹福登仙》、《路遙訪友》；二花面《魯智深出家》、《五郎救弟》；關於男丑則有《蛇公禮兀地》、《花仔言貓飯餵翁》、《蛇仔秋企生龍》等都是用他們的戲號而加入戲甌裏的。

　　及後各班，趨重新戲，才把三齣頭取消，每晚只演一本，由五大台柱擔綱演唱。所以每一本新戲，都要使到五大台柱均有戲演，而且演出的戲，彼此要均勻，不能輕此重彼，又不能演完一場戲，便要他們久候，才有得再演。關於生旦的戲，又要同場對手戲多，如此劇本，方算成功。所以做開戲師爺的，就算有了

好橋段，每場的戲，都有得演唱，只是五大台柱未得均勻，為爭戲做，也是得不到老倌說好，在講戲時，他們聽了，若有不滿，即拒絕不演，因此又要扭過橋，以迎合老倌心理。

當時的開戲師爺，黎鳳緣、蔡了緣、鄧英、李公健、謝盛之、陳鐵軍輩，都是編劇的名手，老倌對他們也有了信仰，但有時編出的劇本，或因戲少，或因不合身份，或因新曲不多，一樣是拒絕演唱。這幾位開戲師爺，常常因此，也感到頭痛，認為開戲，並不容易。說到當日的開戲師爺，最有權威的，要算梁垣三了。因為他是做過正印花旦蛇王蘇，又是戲行叔父，他開的新戲，稍有瑕疵，各大老倌也不敢拒演，只看演多少次而已。

四一　女丑改頑笑旦後閒角變為重要角色

　　女丑這個角色，在粵劇中演出，戲並不多，不過要他來穿針引線，藉此搞風搞雨而已。他的戲路，與大花面無異，大花面則在朝廷，搞到天下大亂，女丑則在家庭，搞到人家夫妻不和，或教唆妖姬蕩婦作出牆紅杏，或使花花公子去勾引良家婦女。諸如此類的戲，就是要這個角色飾演。

　　從前女丑的名，是與男丑同列，在人名單上寫的是「男女丑」，沒有分開的。但是男丑的每年人工，總比女丑多十幾倍。可知女丑在粵戲裏，是一個閒角，像正旦、夫旦一般，戲中沒有這樣角色又不得。

　　在從前女丑所飾演劇中人物，總是媒婆、鴇母、毒婦這類型歹角。女丑的別名稱「竹筍髻」，因為女丑包的頭，有如竹筍般，所以人就以此渾其名。女丑多是紮腳，他的紮法，不是三寸金蓮，卻是肇城大裹[①]，穿的戲服是大衿闊袖衫，百褶長裙，出場必手執大葵扇，唱出的卻是「急口令」，即現在之「數白欖」。

　　所道出的「白欖」，都是俚句，有時也會引人發笑的，說白為多，唱情極少，他唱曲的喉，喚「子母喉」。以前的夜場齣頭戲，《狡婦屙鞋》是女丑得意之作。餘如《金蓮戲叔》、《李仙刺目》

────────────

① 　肇城大裹：指女丑紮腳腳形像肇慶裹蒸糭。

等劇，都是用女丑飾演媒婆龜婆的。在戲中演出的戲，全是乞人憎者。

當粵班全盛時，班中角色，都標奇立異，武生改稱鬚生，小武改稱文武生，花旦有稱為「唯一花旦」或「青衣艷旦」，小生則稱少生，男丑則稱丑生，能武的則稱為文武丑生，女丑也改稱為頑笑旦。頑笑旦這個名，是子喉七開先河，跟着便有子喉海、林叔香、潮氣鳳等也喚作頑笑旦了。頑笑旦戲，與女丑戲不同，也常有演慈母、賢妻的戲，不像從前只演壞女人的戲了。

在頑笑旦這個角色說來，子喉七的戲路最闊，扮演甚麼戲，他也能悅得戲迷之目。他不僅是演女角戲好，演男角戲，一樣可觀。其餘的頑笑旦，演男角戲絕少，演出的亦與前所稱的女丑戲無異，不過戲裝與頭笠比女丑不同而已。自有頑笑旦之稱，女丑的竹筍髻，便不再見於戲台上了。

四二　淘汰二花面戲是粵劇的損失

　　昔年粵班的角色，二花面是重要角色之一，決不能以開角輕之，他的演技與唱工，自成一家，登場演唱，極盡觀眾視聽之娛，與小武地位並重，排場戲也佔不少，班主組班，對這個角色，揀選甚苛，若非名播梨園的，卻不選聘。所以二花面的聲價，不減於其他台柱，倘屬名角，必為班主重聘，因二花面是武角中最突出的人物，日場夜場戲，他都有首本戲與大戲演出。觀眾並不因他是開面角而厭惡之。

　　從前「瓊山玉」班，二花面名叫賽張飛，最得這時的戲迷稱讚，小武周瑜利，也為之減色，在各鄉演唱，提得戲金，所以每年人工，比小武還多。他在日場正本戲，如演的戲是三國歷史劇，張飛一角，必是他飾演，他因為是名角，所以戲甌也是他的，凡演《蘆花蕩》這本戲，必人山人海，有時還標明「賽張飛喝斷長板橋」，因他演這場戲，有做有唱，能演出二花面的性格，豪直爽朗，武場十分了得，唱的梆子腔，又鏗鏘動聽，因此觀眾，都說他是張翼德重生，他的賽張飛名，果然改得對，他一登場演出，便哄動起來，一致說他是開心果，看他的戲，聽他的曲，是沒有憂愁的。

　　二花面在粵劇裏，如演古代戲，這個角色萬不能少。從前的二花面戲，首本甚多，如《霸王別姬》是與正印花旦合演的。《五郎救弟》是與武生合演的。《胡奎賣人頭》是與小武男丑合演

的。《王彥章撐渡》又是他的拿手好戲。《王英救姑》與《魯智深出家》也是他獨有首本。二花面的首本戲，每每演唱得好，便改充小武。大牛通原是二花面，演《王彥章撐渡》後，即改當小武。東生演《五郎救弟》後，也改當小武。但演「撐渡」與「救弟」這兩本戲，他們一樣開面演唱。

二花面雖是開面的角色，但對臉譜，必須研究，因為演開面的歷史人物，臉譜是各有不同，是不能混亂的。他演的戲，開的面是有臉譜可查，胡奎有胡奎臉譜，楚霸王有楚霸王臉譜，是不能擺烏龍的。可知二花面在大戲中，是一個重要角色，如演歷史戲，更是少不得他。現在的粵戲，卻把這個角色消滅，最為可惜。

四三 粵劇全盛期各鄉戲棚
皆成臨時戲院

　　不論各行各業，都一樣是有興替的，廣東梨園自中興之後，梨園子弟由是日眾，到了志士班興，社會人士皆稱戲劇是可以移易風俗，觀感不比從前，因此青年人們，愛好戲劇者，卻紛紛投入梨園習藝。這時的戲人已經有了地位，為班主亦活躍於戲劇界，投資組織巨型班，博取厚利。粵班的大老倌，在十項角色中，每項角色至少有二三十名，是可以賣座而擔得戲金，在省港及各市鎮的戲院演出，自然收得，就是落鄉開台，也一樣滿座。

　　當粵班全盛時，何止三十六班！且班班都是有名角在焉。所以省港各戲院，沒有一日是沒有省港班演唱，戲迷在這時來說，比今日之影迷還有過之。省港澳及各大市鎮，因有戲院建成，演粵班則不用搭棚，隨時可演唱，各鄉如要演大戲，必須搭戲棚，方能買班開演。本來各鄉演粵劇，在從前俱為慶賀神誕，才有演唱，所以叫作「神功戲」。民國以後，各鄉雖名為演賀神戲，實則是娛樂戲，要收入場券者，戲棚與戲院無異。

　　因為往時演神功戲，凡屬鄉人都可以自由的入場看戲，不設座位，全是立觀。觀眾不怕腳骨倦，便可以任看唔嬲，這時的主會是有錢開銷，所以不用收費。及後兩旁乃設座位，僅餘正面是空地，觀眾不買入座券，也一樣可在正面的空地立視。粵班落鄉演戲，全是由各鄉的主會到吉慶公所買戲的，如落鄉班是巨型

班，由埋班開演頭台之日起，至少有半年台期，中型班也有兩三個月台期，只是下趟班要出扒龍 ① 吧。

這時的戲棚在各鄉搭起，似乎是永遠的，甚少演一兩台戲就拆，原因是各鄉的主會，成了撈家世界，以演戲為名，開賭為實，並且高收座價，正面空地也設立對號位來。尤其是四邑的戲棚，座價比省港院的還貴，因台山有「小金山」之稱，鄉人又渴戲，所以收得貴亦滿瀉。在這個時期，各鄉的戲棚，盡成臨時戲院，處處皆矗立雲霄，日夜鑼鼓喧天。梨園子弟，在這個時期，又怎料到今日的粵劇會這樣不景？

① 扒龍：即計策。

四四　老一輩名角皆重古腔不取平喉

　　粵劇的各項角色，說到歌喉，是各有所長，在昔日而論，甚為分明，如武生有武生喉，若唱出像公腳的歌聲，便會為觀眾所訾[1]。小武像二花面的腔韻，也不得好評。所以小生有小生喉，不能與正生、總生混而為一。花旦有花旦喉，不能與正旦同腔，男丑的喉，亦另有一套，女丑則要唱子母喉，才得中聽。其餘大花面，與其他的角色，都有他們的喉底，在登台唱出時，聽戲的觀眾，自然分出他是那項角色，不像今日戲人的歌喉，皆唱平腔，以廣州音唱出，各創自己的歌腔，沒有從前唱出的歌腔，是有傳統性的。

　　粵曲未改唱白話及平喉前，戲人唱出的曲，仍是用國語[2]音來唱的多，各項角色的登台唱出，不是七字清，便是十字清的梆子中板曲。小生唱出第一句，必是「想小生」，「想」字則用國語音拉長唱，真個有響遏行雲之勢。花旦唱出，則為「想奴奴」，末腳則為「想老漢」，武生則為「想老夫」。完全是刻板的唱法。

　　到了志士班創唱白話曲，初期仍是「想」字為首的，如「想本官」，不過「想」字則用廣州音唱出了。至於劇中的白，也由

① 訾：即詆毀、批評。
② 國語：舞台官話只是部分發音近似國語，並非國語。

「舞台官話」改為「廣爽」③，從此，男角便常常說「廣爽」的白，來向觀眾「攞噱頭」④了。這個時期，各角對於唱工，仍重古腔，謂古曲簡潔，每句的字，不是七字，便是「三三四」十字，使人易於唱，又易記憶。如唱「快慢板」，更非「三三四」不可，若多一二字，便不〔易〕唱，比〔如〕「西皮」字句更不能多，最佳是「三三二」八個字一句。一多了字，便累贅了。

關於曲的用韻，老一輩的名角，也以古老粵曲的韻為妙，因為俱開口音，易於發聲。如「支離」、「板闌」等韻，古老粵曲沒有一支不是用這兩個韻的。這兩個韻最為廣闊，甚麼角色，都可以唱。就是蛇王蘇在編劇時，他一樣推崇古老粵曲的韻，他認為新曲的韻，常常會使到戲人不能唱的，如新水蛇容他唱「留兜」韻，便不成腔調了。最好是《西廂待月》、《黛玉葬花》、《周瑜歸天》的韻，人人皆能唱出，絕沒有「閉口音」之弊。他這番論調，至今思之，猶覺可笑，因為現在的粵曲唱法與作法又跟着時代進展了。

③　廣爽：即廣嗓，以粵音演唱的意思。

④　攞噱頭：演員以滑稽的話或舉動引觀眾發笑。

四五　六分拉扯在粵劇中所演出的人物

　　粵劇的擔綱戲，全是由正項的角色演唱，但有許多劇種，是〔要〕由閒角飾演，使成為每一本戲的導火線，然後才有曲折，才有劇情。在粵班角色的人名單中，有若干閒角，是沒有刻出名來的，其中有兩項角色，一是「六分」，一是「拉扯」。六分是二花面之〔副〕，將來可以升充二花面的。拉扯是男丑之副，將來可以當正白鼻哥的，六分與拉扯的戲，是劇中的種子，是戲中的導火線。

　　關於六分與拉扯，飾演劇中的人物，在傳統來說，六分所飾演的劇中人，多是花花公子，〔拉扯〕所飾的就是師爺。不過花花公子，三幫小武也常有飾演的，但師爺則完全是由拉扯飾演的了。花花公子出場，必是七搥頭鑼鼓撥過頭扇上，唱的曲必是：「爹爹在朝為宰相。人人稱我小霸王。無事打坐府堂上。」師爺便隨上埋位，再唱下句：「師爺隨我坐一旁。」跟着道白，說明心中煩悶，不若出門，勾勾脂粉，解解愁悶。師爺贊成，又唱：「師爺帶路出門往，勾勾脂粉遂心腸。」唱畢，即與師爺入場。這是六分拉扯的排場戲，凡當這兩項角色，如飾演花花公子與師爺，必是刻板演出，刻板的唱法。如有新戲，戲中有花花公子師爺的戲，開戲師爺也不給新曲他唱，只叫他照排場戲做去可也。至於下場的戲，必是遇到了大家閨秀，蓬門淑女，一見之下，便

要霸佔，與師爺商量計策，使劇中風起雲湧，演出悲歡離合的劇情與事跡。

　　以前的粵劇，幾乎每一本戲，都是有花花公子師爺的戲，沒有這兩個人物，就不能成戲，因為這是「過橋」戲，戲並不多，所以必用這兩個閒角演唱。花花公子師爺在舞台上，一樣是像秤不離砣的有聯繫，少一亦不成戲。六分不演花花公子，也要演花和尚；拉扯不演師爺，便要演店主或奸僕的戲。可是六分武技好二花面便容易充當，因為他也常常開面演番邦元帥的，如孟良、焦贊，六分必飾焦贊，與二花面合演，二將以「攞噱頭」為觀眾所喜。拉扯如演唱諧趣，做白鼻哥也是不難。往時的正印網巾邊，拉扯充當。現在六分已沒有了，拉扯仍有存在……。
△△

四六　戲班迷信紅船開行
　　禁吃狗肉鯉魚

當日的粵劇，組成戲班演唱，並不像今日是為着娛樂事業發展的，卻是為着獻媚於神的。不過，一則為神功，二則為弟子，一樣是使到鄉人有戲看，獲得娛樂的趣味。粵劇為了演神功戲之故，戲班的人，因此對神，便特殊迷信，神的羣中，尤以天后與華光是班中最崇敬者。

班中既然有此迷信，戲船上便多禁忌。如紅船開到鄉間，當泊岸時，必先往神廟祭白虎，何以要祭白虎？是為着老倌安全，避免犯台失聲。據班中叔父言，老倌演唱，最忌犯台，若有一角色犯台，任是聲如簫笛，亦變成喑啞之音，信不信由你，這是屢驗不爽的事。所以戲班，對白虎必要祭，而且第一晚例戲，也要演《玄壇伏虎》，燒其鞭炮。

天后是水神，戲船每經天后廟前，必要香燭及三牲酒禮致拜，這是求天后顯靈，保護戲船，一帆風順，抵達開演的目的地，如期開台，避免有一所損。故每年天后誕，恭祝更非常隆重，要演唱一齣《香山大賀壽》來慶賀祂的寶誕。

華光是火神，更稱師傅，戲班供奉祂，迷信他，有謂華光神力至巨且大，既屬祝融之神，更不能不崇仰。因往時的戲棚，是最容易惹火，風高物燥之候，偶一不慎，火災即成，戲棚被燒，班中戲箱，必被波及，崇信華光，是乞祂勿燒戲棚，使戲班無災

無難。

　　紅船中人，對神如此迷信，為坐倉者，便有禁令，在戲船開行中，無論何人，皆不能烹狗宰鯉。因為戲班佬，對狗肉鯉魚，格外嗜食，可是狗肉，是污穢的，恐於戲船開行時，宰而烹之，會污及神明，遭到惡浪，阻礙船的進行；鯉魚乃是神物，為戲人的，必須戒食，如在船上煮吃，更易獲罪於神，天后有知，也不會輕恕，所以這兩種肉類，戲船開行，便要禁宰禁吃，以保平安。後來班中人漸漸開通，才漸漸解禁，只是船開行中，仍不許〔宰〕此二物，因為有兩班，曾因烹狗肉殺鯉，幾乎惹出大禍來，戲人對此，在行船時，亦自動停止吃狗肉、食鯉魚，不願作「黃鱔上沙灘」^①，演出這個驚險鏡頭。

①　黃鱔上沙灘：歇後語是「唔死一身潺」，非死即傷的意思。

四七 粵劇「賣」字戲甌 皆是名劇

粵劇在這五十年間，新的劇本，上演過的，已經不少，在粵班全盛期中，每一班，每一年，不論省港班也好，落鄉班也好，都是以新戲來加強班譽，各老倌也以多演新戲為出色。所以這時的編劇家（開戲師爺），也多至〔百〕人以外。他們為了開戲，想出橋段之後，又絞腦汁來想「戲甌」，這時的「戲甌」，中有「賣」字的，皆成名劇，而且各項角色，都有一齣是他的首本。

以前「戲甌」有「賣」字的，在天光戲則有諧劇《阿蘭賣豬》，這是「蘇古尾」戲，用拉扯飾演阿蘭，演此劇目的，是想醒觀眾眼瞓，所以俗語有「阿蘭賣豬，一千唔賣賣八百」。這個拉扯扮阿蘭，是專「攞噱頭」的，有若干充當正印網巾邊，多是因演此劇而攞升者。還有一齣《賣胭脂》，這部戲是第三小生和第三以下的花旦合演，是浪漫艷情戲，如果這對生旦調情得好，也容易充當正角。可是後來當局說是淫戲，曾經禁演。

《李忠賣武》是古老戲，卻是小武首本，在夜場戲演唱，與《五郎救弟》並佳皆妙。《賣華山》是花面戲，亦是古老名劇。武生公爺創有《賣狗養親》的首本戲，是教忠教孝的戲，在「人壽年」班，這本戲是最擔得戲金的。男花旦桂花芹有一齣《蛋家妹賣馬蹄》，是他最佳首本，後來女花旦關影憐演唱此劇，便成名角，在金山演唱這本戲，更得到演埠華僑觀眾歡迎。

小武還有一本《秦瓊賣馬》，亦是當日筆帖式的好戲。二花面的《胡奎賣人頭》，也是妙作。小生與花旦合演的《賣油郎獨佔花魁女》，小生新奕與花旦外江花合演，觀眾都說好戲。小生細倫的《倫文敍賣菜》，更演唱得多姿多彩，因這本戲是廣州故事編成者。

　　蛇仔利的《賣花得美》，他在「祝華年」未當正前，已經演唱，與花旦一點紅合演，維肖維妙，這部戲是勸人戒吸鴉片之作，亦悲劇亦諧劇亦喜劇，這是蛇仔利最得意之作，當正後仍以此劇作他的首本戲。上述的有「賣」字戲甌的戲，全屬名劇，是當日戲迷稱許之好戲，偶然憶及，頗覺有趣，乃略記一二。

四八　老倌以「靚」為名
武生小武獨多

　　以前粵班角色，皆用渾號，不以真姓名示人的。大抵在封建時代，做戲的人，皆為人所輕視，謂優伶是下流人物，是不可與之為伍者。所以大老倌們，在戲招上，人名單裏，刻着寫着，多是渾名，沒有真的戲號。這般戲號渾名，曾經略道，現在再把戲人中用「靚」字為渾名的，幾乎每班的角色，都有見到。戲人何以要用「靚」字作戲號呢？大抵表示自己靚，才得到戲迷稱賞也。

　　考「靚」字，「疾正切」，音「淨」，敬韻，粉黛妝飾也。司馬相如賦：「靚妝刻飾。」又靜也。賈誼賦：「澹乎若深淵之靚。」[①]查實靚〔應〕讀「淨」，但廣州人讀法，卻是俗音，韻書是沒有這個音的。粵人稱這個靚字，作美麗解，如美女謂之靚女，美男謂之靚仔。總之，凡對一事一物，都認為好美的，即謂之靚。所以戲人對這個「靚」字，特別深刻，因此多用「靚」字冠在渾名之首，表示佳角，增其聲價。

　　粵班五大台柱：武生、小武、小生、花旦、丑生，要有聲有色，才能充當，因此這五項角色，用靚為名，在當年來說，實在不少。本來小生、花旦，應該多用靚字才合，可是小生、花旦

① 此句或作「澹乎若深淵之靜」。

用靚字的甚少，反為武生、小武多取用之，亦是粵劇藝壇一件趣事。

　　武生是老角，粉〔墨〕登場，必掛長鬚，不是小生花旦，又何〔靚〕之有？但這個角色，多是稱靚的，如靚東全、靚新華、靚榮、靚顯、靚桂芬輩，都是當年武生名角，至今戲運猶紅的，還有一個靚次伯。看來用靚字為名的武生，沒有一人不為戲迷稱賞，馳譽梨園的，這般有聲有色，宜乎其稱靚矣。

　　說到小武稱靚的亦屬名角，如靚耀、靚仙、靚就、靚南、靚元亨、靚雪秋、靚玉麟、靚昭仔、靚少佳，全是當日名角，歷隸名班，為戲迷最歡迎的老倌，小武為少角，允文允武，自譽其靚，可算得名不虛傳。

　　至於小生、花旦、丑生三項角色，用靚字的極少。小生只有靚全，花旦只有靚文仔、丑生只有靚蚊仔而已。白鼻哥不用靚名，尚有可言，而小生花旦少用靚名，則難索解了。

四九　華光師傅誕
戲人投華光雞的趣事

　　粵劇梨園子弟，對華光誕的慶祝，是十分隆重舉行的。本來華光是火神，在行外人言，當年也有恭祝千秋之舉，而且各地都有華光廟建立，香火甚盛。華光是每年農曆九月廿八神誕的，商人因祂是火神，這個誕期，街坊們都捐資打火星醮，懸燈結綵，十分熱鬧，後來迷信破除，才沒有像從前的舉行，只有用孔子誕來代表。可是戲行，一樣對華光信仰，稱她為師傅，每逢寶誕，總是焚香秉燭，三牲酒禮的慶賀。

　　當年的戲班，有數十班之多，戲人既以華光為師傅，當然是人人崇拜，每逢誕日，必在紅船作隆重的恭祝。主理慶賀事宜，是由大倉的頭人主持，拜賀的地方，是在紅船天艇的艇頭，擺下八仙檯多張，陳列香案，燃點大蠟燭長壽香，祝賀的三牲有金豬與雞的三牲，還有餅果酒等物。賀誕時，老倌不論大小，都肅整衣冠叩拜。不過，拜罷的三牲果餅，不是分派，卻是開投，價高者得，假如投得，這年就四季平安，萬事勝意。

　　華光誕的三牲酒果，最惹人注意的，就是那隻華光雞，如果投得者，這年真是有想不到的好果，意外的順利。所以武生公爺創，每年必要投到華光雞，把牠作下酒物。公爺創投華光雞，必出高價，每年所投之價，至少也在三十元以上，那華光雞才可到手。本來當日雞價，每隻至多二元，而他出價如此之高，戲人們

只由他投去，並不與爭，他投到華光雞，他的愉快心情自然可見。

　　有一年，公爺創辦「人壽年」為正印武生，華光誕到了，他也決定要投華光雞，以為一定是他投得，不料該班第三花旦百日紅也想投得，於是開投時，二人互出高價，百日紅年少，不管怎樣，都要把雞投到，拿在手上。與公爺創爭投，公爺創出到五十元，認為必得，百日紅即出百元。公爺創出二百，百日紅竟加至五百。眾人看至此，都勸創叔莫與爭，由他投去吧。創叔果然從眾人勸，百日紅便以五百元投得，已去了半年人工矣。但吃了華光雞後，並不見有如意的事，三幾年後，且改當總生，易名為「阿聰」。這件趣事，是百日紅在華光誕親口說出的。

五十　粵班落鄉開演戲棚遠要上館住宿

　　粵班如果是落鄉班，老倌便要行田基路。因為紅船開到鄉間的涌邊灣泊，每日上台演唱，就要走着田基路，才可以抵達戲棚，收台後也一樣要行田基路，才得回紅船休息。戲班落鄉在南番順各鄉開演，戲棚與灣泊紅船的地方，都是相隔不遠，往返甚為利便，有些鄉間的戲棚，在演唱時鑼鼓聲、歌唱聲在紅船中也可以聽到，有如今日扭開收音機聽播音那般清楚。不過隔得遠的，假如順風，也可以微聞鑼鼓之聲。

　　說到戲班在佛山的清平戲院，容奇的戲院，高要的〔肇〕雅戲院開演，紅船一樣是有埗頭灣泊，上台落台，不須走田基路，一往一返，也甚方便。就是在廣州各院演唱，紅船均在長堤堤畔灣泊，上台最近的，算是海珠和東關兩院了，至於西關戲院，路便遠了，這時的戲人，多數要乘手車去上台，除非下欄角色，才安步當車。若在港澳開演，便要放棄紅船，改搭港澳船，戲人便要搬進戲院裏去食宿了。

　　戲班不論到何處開演，如不能在紅船居住的，便要搬上岸歇宿，戲人對此，便稱之為「上館」，如到四邑演唱，或間有些鄉村的戲台，離得戲船太遠，老倌上落需時，便要「上館」，雖有戲船，亦要遷都，戲班落鄉如要「上館」的話，坐倉就有點頭痛，

因為紅船中的傢私雜物，應用東西，都要搬移。「篤水鬼」① 們也要辛苦一番。

「上館」所住的地方，以祠堂廟宇居多，這些地方，先由主會指定，然後通知坐倉，再由坐倉向各戲人宣佈，這台戲是要上館住的，使各老倌及早預備，船一泊岸，即遷上館。

在各大老倌本人，則無問題，自然有他一班手下人物，替他遷徙，替他擇定牀位，安排妥當，他便可入住。上館居住，各老倌的佔有地，都張掛着布帳，作為牆壁，使他一坐一臥，都覺得舒適。可是下〔欄〕角色，如館中不够地方，便要在戲棚上睡眠了。鄉間的祠堂，還有光線，廟宇則黯然無光的多，所以大老倌上館，就要選擇光的地方作立錐地，神廟除非光猛，才肯進住。所以戲班落鄉要上館，還苦過軍隊拉差 ② 與紮營。現在戲人，已無上館之苦矣。

① 篤水鬼：泛指紅船上負責划船及搬運等工作的人。

② 拉差：被強拉去當苦差。

五一 「采南歌」童班童角長成
多在大班當正印

 粵班於洪秀全反清時因開罪清庭，曾遭禁演，自武生新華、花旦勾鼻章輩復興後，粵劇再得抬頭，粵班亦由此興盛，有戲劇天才的人們，紛紛進入梨園學藝，班中名角，因而日眾，在各班各項角色中，演技與唱工，都有佳作，當清末期間，粵劇梨園人物，已提高地位，晉稱優界，這時組班圖利的班主，更樂於投資，組成名班，開往各地市鎮演唱，粵班此時猶未得政府許可男女同班，迫得分道揚鑣，有男班女班之別。可是戲迷，重視男班，輕視女班，所以男班特別多，女班卻少。女戲人總不如男戲人的吃香。

 這個時期的粵班，除男班女班外，還有童班，但〔只〕是男童，沒有女童，童班的童角演出，一如大班，所演的戲，全屬古劇，登台的童角，雖然小小年紀，但一演一唱，有〔些〕角色，還比大班成年的戲人演得更好，因為盡是童角，演出精彩，所以戲迷也喜觀之。童班最受歡迎者，要算「采南歌」這班了，因為各台柱，演技洗練，唱情獨絕，使觀者不敢以兒戲視之。

 「采南歌」童班，第一期童角長成，如小武靚元亨、花旦余秋耀，因演唱有了好評，一經長成，各大名班的班主，都爭聘為台柱，以增班譽。靚元亨為「祝華年」正印小武，余秋耀為「樂同春」正印花旦，在大班演唱，戲迷皆讚好戲，即走紅運，落鄉

最擔得戲金，替班主賺了不少錢。

　　後期「采南歌」的童角長成，加入各大班後，一樣是名滿梨園，得到戲迷稱賞。計有小生李瑞清、馮顯榮，文武生白珊瑚、花旦林超羣等，皆轉入大班演出。馮顯榮，李瑞清這兩個年輕小生，卻隸「新中華」班為白玉堂之副，當時觀眾，一致看好，可惜未當正前，即赴大陸登台，歸來適遇粵班不景，遂使前途黯淡無光。白珊瑚原名富仔，為「周康年」聘充正印文武生，由蛇王蘇梁垣三替他改為白珊瑚，便取消富仔這個戲號。本來也有希望的，只因染上煙癖，便誤前程。而花旦林超羣，最為班主們賞識，由何萼樓重聘為「人壽年」正花，從此扶搖直上，其他的班主如靚少華也無法奪得。林超羣算是末期男花旦之王了。

五二　歲晚小散班黃沙的熱鬧氣氛

　　當年梨園盛時，三十六班，還不止此數。梨園子弟，由名角而至閒角，皆獲得最舒適的生活，人工既以每年計，衣食住於一年中，更不用彷徨，沒有錢時，又得到放班債者借用，班主也能許其支長，所以戲人，不論大細老倌，都是喜形於色，絕無憂慮者。

　　每年又有一個月休息，比學生放暑假還來得快樂。六月為大散班，十二月最尾十六，為小散班，六月的散班，是要從頭幹起，是有變遷，或開班或連任。小散班則為歲暮休息十天，新年元旦再登台。前曾述及，不復詳談。

　　各班在歲暮小散班期中，所有各班的紅船，俱集中灣泊在黃沙竹橋岸畔，班中戲人，仍可隨時下船休息，或粉飾鋪位，以表現新年氣象，而櫃台也除舊更新，貼上桃符，以迎新歲。坐倉在小散班這十天中，仍多工幹，每日必須到該班公司裏，聽候調遣，因一到除夕那天，班班都開往各鄉或各地戲院，演新年元旦第一天戲，除夕之日，工作繁忙而又緊張。

　　小散班的十天中，因為各班已經接有台腳，不憂無地用武，各班的台期，訂定一季的也不少。各班由各鄉主會買下，自然有定銀作實，且新正這一月，戲金特高，至於戲院，也要出重價，才有班演，不同平時，三七四六分也。戲公司有此收入，自無銀根短絀，要撲水才度過年關了。

各班名角，多有人工撥歸下期支用，故小散班期中，戲班公司，便要預備各老倌的下期人工給與，這筆數是甚鉅的。故在這十天內，各戲人都紛紛到公司支用，情形有如到銀行提款一般，戲公司之門，最為熱鬧。除提取下期人工外，關期亦隨之而發，使戲人有水過年，如不足應用，尚可支借，大老倌難度年關，也有放班債者貸款，有貸必應。戲行在全盛時代，比其他七十二行，景象最佳，蒙光顧的單據派到即支，無拖無欠。

　　當年歲暮小散班之日，即黃沙最喧鬧之時，來往的人，八九是戲班中人，這時是用白銀者，戲班中人的手上，人人皆手〔拿〕着一袋袋的白銀，喜溢眉梢，真有「人逢喜事精神爽」之勢。時至今日，〔歲晚〕景況，已成陳跡，無可憾乎！

五三　省港班戲人多在家吃團年飯

　　做班的戲人，在當年來說，總比各種職業為好，所以戲人生活，只有快樂而無憂愁。因為戲人，假優孟〔衣〕冠 [①]，粉墨登場，以劇藝娛戲迷的視聽。本身如有戲劇天才，得充正角，便可馳譽梨園，班主自然爭聘，以為所組之班台柱，擔得戲金，便可獲厚利矣。

　　清末民初間的戲人，最為活躍，有聲有色有藝，即成名角，到處受歡迎。當日的戲人，人工是每年計算，在埋班時與散班時，這一年中，生活都得到安定，假如戲人的劇藝，有超過其他戲人之處，班主未到新班，即預早聘用，他又不用顧慮到新班沒有班做也。

　　以前的戲人，多是由童年習藝，故對於班中的傳統迷信事，都無法破除，如紅船開行，遇到天后廟，便要「賀壽」；紅船泊岸，又要登岸「祭白虎」。關於開台戲，也編有《八仙賀壽》、《天姬送子》、《跳天將》各戲，因為當時的戲班，是以演「神功戲」為主，不同今日，常在戲院演唱。不過，如演「神功戲」，一樣是要演唱關於迷信神的例戲。

　　我〔粵〕班每年都在六月散班，十二月二十日起至年三十日

① 優孟衣冠：優孟，春秋時楚國著名演雜戲的人，擅長滑稽諷諫。比喻假扮古人或模仿他人。也指登場演戲。

為小散班。小散班期中，如屬戲人，均獲得無戲一身輕，回家休息，同父母妻兒團聚。往時的戲人，有此十日休息，是非常暢快的，沒有意外問題，他便要辦年貨，過新年，享盡天倫之樂。

　　別行的人，都說年關難過，戲行中人，則並不感到年關是難過的；因為班主有資本，賣出的戲有定銀。雖然吉慶公所，要班開出，才得支取，但班公司有信用，預先提取，亦無不可。故名戲人，便不虞沒有過年，所以□□□年關易過。……△△。

五四　大老倌攜眷落紅船
　　　歡度新春佳節

粵班全盛時代，每逢歲暮，各班多開往各鄉演唱，紅船一對一對的都在除夕日開行，如要入水[1]的，更要早一天開往。戲人在小散班十天期中，便少了一天在廣州享家庭之樂。紅船既是一對，便有天地艇之稱。凡屬正印老倌，他住的地，俱是高鋪，而且又是十字艙居住。大老倌為了舒適，高低鋪都度埋，因此，便像一間小室，有朋友到探，雙腳也不用盤上牀來，可以垂在下邊。說到吃飯，也可以開圓桌，也不必用低几在牀上來擱飯菜。

大老倌船上的位，裝飾得十分華麗，所有間格，都是雕花的玻璃門搨，船窗也有幡幔遮着。所以大老倌落鄉，便常常攜眷同去，日夕都得到見面，不有離別之感。每逢佳節，有眷屬的正印老倌，他的嬌妻或美妾，必來船作伴，過其浮家泛宅生活。

每逢新春佳節，戲人攜眷的更多，因為新年演戲，俱以落鄉為主，落鄉班在新年的台期，是最有利的，落鄉班一到新年，無不活躍。

當年的粵班有三十六班之多，每班都有不少正印老倌，這輩老倌，多是有家者，故每年歲暮小散班，必在家團聚。至年卅晚團年後，才再回紅船，過他的戲人生活。但，新年是快樂的，人

① 　入水：即落鄉演出。

人都想過快樂新年，老倌們便要携眷住紅船，同度新春佳節。

各班的紅船，一到新年，也有一番新氣象。天艇櫃台門前，也貼上一副春聯，班牌也從新參花掛紅 ②，櫃台中的「出入平安」和「上落平安」、「水陸平安」、「一帆風順」、「海不揚波」、「一團和氣」、「週年旺相」的揮春，也滿貼着，表示新年順景，春風得意。

各大老倌的鋪位，也一樣有新年的點綴品，如盤上的水仙，瓶中的梅花及糖果煎堆、瓜子年糕都與家庭無異。老倌携眷在船上過年，他們的寶眷 ③，也會佈置應時的雜物。所以戲人有老婆在船上過新年，更加增過年的熱鬧。年初二開年，劏肥雞，整幾味，更見高興，不過，大老倌携眷在船上歡度新年，那班住低鋪的小老倌，就要走頭，因為怕聽高鋪上的夜來風雨聲也。

② 參花掛紅：即簪花掛紅。

③ 寶眷：對別人家屬的敬稱。

五五　新年賀歲演「加官」例戲多姿多彩

　　粵班在新歲期中，是最活躍之時，當年各大名班，省港班與落鄉班，賣出戲金，比平時加倍，而且正月台期全滿，省港澳及市鎮的戲院，皆演名班，各鄉的賀歲神功戲，也出高價定買各大名班演唱，以為鄉人娛樂。台山各鄉每屆新年，必定名班開台，高收票價，因台山有「小金山」之稱，是黃金世界，新年看戲的人，就是十元一票，也無吝惜，總要有粵劇好戲看，便春風滿面，感到新年快樂了。

　　新年粵班，不論在省港演出，或在各鄉演出，對於例戲，必全數演唱，以為新年賀歲之戲，務使觀眾看後，增添愉快心情。粵班的例戲，全是神話故事，或對觀眾祝福者。日場的例戲，必演「送子」、「賀壽」、「加官」及「碧天」各劇。「碧天」即《玉皇登殿》①，《跳天將》之戲，場面熱鬧，滿天日月星辰都出齊，大鑼大鼓，頻放鞭炮，喧〔聒〕天耳。

　　《仙姬送子》用正印小生飾董永，花旦飾仙姬抱「斗官」登場，表演送子戲，所唱均屬崑腔。第二花旦至第七花旦則作「反

①　「碧天」應是《碧天賀壽》，因唱詞有「碧天一朵瑞雲飄」一句，故云。《玉皇登殿》是另一部吉祥例戲。作者說「碧天」即《玉皇登殿》，疑誤。作者在〈新春「加官」例戲每台總有多次跳演〉中以《碧天賀壽》及《玉皇登殿》並列，可證是兩齣不同的例戲。

宮衣」的表演，演得多姿多彩，五色繽紛。正印筆帖式也要提羅傘出場。

《八仙賀壽》一戲，也是由各項角式演出，正旦飾何仙姑，〔貼〕旦飾籃采和。本來籃采和男仙，但戲用女角飾演，真莫名其妙。賀壽唱詞，也是崑腔，不是粵曲。八仙一對對賀壽，音樂悠揚，如聞天樂，觀眾看到，莫不色舞眉飛，認為看過之後，就可以添福添壽。

《六國大封相》是夜場第一晚必演之例外戲，在新年演唱，觀眾都以先睹為快，比齣頭戲還覺可觀。封相一劇，全班角色出齊，沒有一個戲人是不用登台的。劇中以正印花旦推車，武生坐車為戲肉，全劇輝煌熱鬧，有富貴繁華景象，最得戲迷爭看的好戲。

「加官」例戲，日夜場均有演出，飾演加官的角色，也由正印武生，或第二武生扮演。戴「笑面」[2]登場，執着牙笏演跳，是一幕啞戲，跳得特別傳神，將跳畢時，即改拈「天官賜福」之顧繡字〔長〕條，向在座觀眾賀年及祝福。如有鄉紳及政客在座，必有紅封贈之，這亦戲人之一筆收入的新年利是也。

[2]　笑面：上繪笑面的面具。

五六　蛇年談往粵班角色閒話蛇名

今年為乙巳新歲，巳屬蛇，故稱蛇年，昔日戲人，皆用渾名馳譽，且以蛇為號者多，憶偶時所，頗覺其趣，因蛇記之，以作百粵梨園蛇年之舊聞，亦本篇之實錄也。

粵班十項角色，在封建時代，戲人不為世重，只作伶倌看待，所以梨園子弟，皆不以真姓名示人，僅取渾號而代。如武生公爺創、小武周瑜利、小生風情杞、花旦桂花芹、男丑機器南、女丑婆㜷〔桐〕之類，都是以這樣的戲號，而掛諸戲迷之齒者。

說到往昔戲人的戲名，用「蛇」字為號的特多，且多因蛇而彰，凡以蛇作戲號的，都是正印老倌，得隸名班演唱，獲到戲迷歡迎，為一代的紅伶，甚少因改蛇名而不彰的，可知蛇極生猛，只有向前，而無退後的。木魚書《西蓬擊掌》中有云：「算道草蛇無角起，他日成龍也未知。」味此兩句，便知蛇亦非尋常蟲類。

武生用蛇作名的，有蛇公榮。蛇公榮為當時最佳武生，聲色藝不凡，故他掌正印期中，不演「加官」戲，為行中傳為新聞者。小武則稱蛇者不多見，小生亦然。不過花旦以蛇稱者，為數特多，且皆當時正角，為戲迷稱賞者。

以蛇作花旦名，計有蛇王蘇、新蛇王蘇、蛇王全、新蛇王全，這幾名花旦，不論舊新，都是名滿梨園，歷隸名班，以聲色藝著於時者，但若輩以「蛇王」為名，不知有何根據。有謂若輩愛演《白蛇傳》戲，因此便以蛇王為名，有謂若輩為男花旦，但

化雄為雌後，腰肢嬌軟如蛇，所以也以蛇稱。兩說都有道理，惜當時未曾問及若輩，尚有疑焉。

其他正生、正旦、總生、公腳、大花面、二花面、女丑等角，都無用蛇為戲號，但男丑則多至不可記憶了。最初者有水蛇容，後復有新水蛇容，同是以演《打雀遇鬼》而擔得戲金。且「舊蛇」[①] 有傳他的頸部可以作飯鏟頭狀，故以此名。如蛇公禮、蛇仔生、蛇仔利、生蛇仔這幾個白鼻哥，也是當年最紅的正印。蛇公禮《兀地》、蛇仔禮《耕田佬開廳》、蛇仔生《瓦鬼還魂》、蛇仔利《偷雞》，都是他們的拿手好戲，至今猶見稱於梨園。獨生蛇仔為後期丑生，故無首本戲傳世。

① 舊蛇：即丑生水蛇容。

五七　蛇與粵劇戲人喜結不解緣

　　粵班戲人，多以蛇名，還有蛇仔秋、新蛇仔秋，都是有名的白鼻哥。關於蛇的戲齣，還有蛇王蘇《金蛇度婚》的首本，馬師曾《蛇頭苗》。一是舊作，一是新製，亦極曲折，獲得戲迷歡迎。

　　現在〔趁〕着蛇年之首，再談談蛇與粵劇戲人喜結不解緣的趣事。戲班佬對於蛇之為物，絕不畏懼，走田基路踏着蛇，他們也視為閒事，而且還會把牠捉着，拿回紅船，宰之烹之，吃之飲之，更把牠製成〔跌〕打膏藥，稱為班中跌打追風膏藥，賣給人家，醫〔跌〕打醫風濕。

　　製蛇膏藥的戲班佬，多是打武家，如六分、五軍器之流，至於武生、小武、武旦、二花旦輩，雖有製煉出來，只是自用，或利便親友，甚少以之圖利。但打武家製煉出的，多交與雜箱[①]代售，彌補不足的生活費。因為當日戲人，多是童年學藝，不論學那項角色的藝，都是從武技入手，如「掬魚」之類，必要先習，然後再習技擊拳腳。因此師傅的跌打藥方，為徒的都抄存埋製，預備偶有打着跌着，不須外求，即可取用，去瘀生新，舒筋活絡。製跌打膏藥的藥味，必有蛇的一味，怎樣製法？只是耳聞，未曾目睹，更未有研究，故難寫出。

　　每年吃蛇季節，戲人特感高興，凡正印角色，食指大動，都

① 　雜箱：在前台管理檯椅及佈置的工作人員。

購蛇回來，交與伙頭製為蛇饌，補身果腹。當日的紅船，一到秋天，不論開到何地演唱，鄉人們知道戲人嗜蛇，都一籠一袋的，拿到泊紅船的岸邊發賣，老倌們見到，都爭着買。

從前的戲班，落鄉為多，戲人們終日粉墨登場，勞氣勞神，當然不免，所以他們多是要找補氣補血的藥物或肉類來吃，他們以蛇是最補的東西。當秋風起矣，三蛇肥矣的時候，戲人便要吃蛇。用雞或果狸同製，稱為「龍虎鳳會」。又生飲蛇膽汁，以補其氣。或用之浸酒，每餐飲杯。所以戲船在秋天，船尾便擺滿的是蛇，各大老倌的位中，多有擺下一瓶一瓶的蛇膽酒。以前的戲人，總是愛吃蛇，認為蛇最生猛，多吃之可以壯氣，不僅補身。蛇與戲人，總是結不解緣的，非說謊也。

五八　紅船過天后廟
　　　要演《八仙賀壽》戲

　　粵班以前演戲，是演神功戲為多，所以戲人對於神，迷信極深，尤其是對天后、華光、玄壇各神，有特殊的崇拜，凡戲班每到一處開台，戲船灣泊之後，櫃台必使掌班携香燭三牲酒禮往玄壇廟祭白虎，開台之夕，也演祭白虎例戲，華光則尊為師傅，每年九月華光誕，則在紅船上賀誕，全班老倌，都要參加賀誕之禮，至於三月天后誕，更隆重慶祝，特在各戲院或戲棚，全班出齊，合演《香山大賀壽》一劇，恭祝天后聖誕。

　　粵班既對天后有此信仰，當然是有不可思議的迷信理由。因為，往時戲班多赴各鄉演神功戲，非如今日長在戲院演唱，既然要落鄉演戲，便要由水路而去，所以每一班必有戲船一對，以載戲人前往，在開行時，坐倉自然要望一帆風順，海不揚波，依時開到演唱，免遭損失，因此，便要求神力之助，使戲船無阻，平安抵埗。

　　天后是一位水神，水上人家，最為崇拜，每逢神誕，必建醮慶祝。戲班為要從水路往各地演唱，所以也一樣要信賴天后，不能獲罪於天后者。天后既是水神，所以沿海都有天后廟建着，利便水上人參拜。廣東天后廟特多，最著的要算三水蘆苞的天后廟，順德甘竹灘的天后廟，及本港赤灣的天后廟了。

　　粵班既崇信天后，班中櫃台當然是有供奉，但紅船開行時，

如經過天后廟時，必須三牲酒果，焚香秉燭，在船面參拜，乞靈天后，借風駛艇，早達開演之鄉鎮。凡當坐倉的，必對沿海的天后，了然於胸，每逢戲船將近天后廟時，即吩咐預備香燭，向天后廟遙拜，決不能免亦不能忘，忘則會惹來災害，使你不能不信。

如果經過蘆苞的天后廟、甘竹灘的天后廟，及赤灣的天后廟還要老倌在船面演《八仙賀壽》戲，不過演「賀壽」的老倌，並不用大老倌，只用細老倌而已。觀此，可見粵班對天后的崇信，並不等閒。現在天后誕將屆，偶然回憶當日戲班對天后的如此尊崇，故略述之耳。

五九　演苦情戲必流眼淚是真非假

「戲假情真」這句話，確是千真萬確，凡是成名的角色，尤其是花旦，當得正印，必然在登場時，一演一唱，明知戲是假的，他也演得十分真切，使觀眾看到，為之感動，有好的評價。演喜劇還可以詼諧一點，演悲劇則不能以嬉笑出之矣。所以戲劇，最重的是苦情戲，因為苦情戲，是最有人情味的，當年的粵劇名角，多以苦情戲為首本戲。凡當日粵班的男花旦，能演悲劇的才能執掌正印，否則，縱有聲色，亦僅可作第二花旦而已。

當年能演悲劇的男花旦，千里駒、肖麗湘、揚州安輩都是善演苦情戲的。千里駒《夜送寒衣》，肖麗湘《金葉菊》，揚州安《佛祖尋母》各首本戲，都是演唱到聲淚俱下，博得觀者一灑同情之淚的。至於其他的男花旦，如當正者，一樣也可以演悲劇，一樣可以苦到流淚與流鼻涕。有好多觀眾說，他們的眼淚是假的不是真的，在演到要流淚零涕時，必先搽薄荷油，使眼淚流出者。因此，便有人懷疑，以為眼淚真是薄荷油帶來，不是真正的眼淚。在我未在戲班編劇之前，也有這樣想法，但在粵班編劇之後，和那輩演苦情戲的戲人，談及眼淚到底是真還假，此後才知道的而且確是真，殊非靠薄荷油製造出來的眼淚。

當我在「國中興」開戲時，正印花旦卻是小晴雯，副角是〔小〕娥與一定金，小生則為小生聰。小晴雯是「樂同春」初露頭角的，與肖麗康一對，不分第二，二人的戲，都是以演風情戲

出名。經過多年，小晴雯才在「國中興」充當正印。他的首本有《扮盲妹偵探》、《梅簪浪擲》等劇。《梅簪浪擲》是由一本傳奇改編，乃是悲劇。小晴雯有一晚正演這本戲，演唱到悲苦時，果然涕淚交流，看到觀眾也為之感動而黯然。我在後台看到，也不勝傷感，讚他演得夠苦，不過眼淚真假，還未得知。於是，此劇收場，回到戲船，他請消夜，便問他流的涕淚，是真還假。他即說那得不真，在演戲時，所〔飾〕劇中人，演出的戲，便如設身處地，當苦的處境時，眼淚自然流出，又何必用薄荷油哉。及待再問幾個善演苦情戲的名角，也是如此說，於是才知戲假情真，演苦情戲流淚完全是真的。

六十 一談當年書坊刊行粵曲班本的來源

　　往時的書坊舖，除賣四書五經及三部紅皮書之外，便是木魚書與粵曲班本了。在廣州而言，這些書坊舖，以五桂堂、以文堂、醉經堂這幾間為最有名，而且同是開設在西湖[1]第七八甫中。初期的南音班本，均是木刻版，其字甚大，對於銷路，各鄉而外，便是金山及南洋各埠。當時的女人稍識字的，必買木魚書來唱。木魚書全套的有《背解紅羅》、《金絲蝴蝶》、《紫霞杯》、《五虎平西》等，全是木刻，本數甚多，價亦不平。其餘卻稱散支，如《客途秋恨》、《錦繡食齋》、《何惠羣歎五更》、《玉葵寶扇》等書。後來粵劇，如《紫霞杯》、《客途秋恨》、《玉葵寶扇》各劇，都是從這些南音的橋段編成。

　　說到粵劇班本，最暢銷的，初期算是《山東響馬》。是劇為小武周瑜利、男丑蛇仔旺首本。「被困謀人寺」一場，乃二伶的好戲，這場曲是唱二黃的，用笛拍和，首板兩次，所以這支曲，最受戲迷歡迎，因此，書坊從班中抄得該曲，用木刻版印行，是當時最暢銷的粵曲，售價甚廉，僅賣一個銅仙耳。後來書坊因這本戲最旺台，發行這支曲，也極暢銷，於是便想印出全套的劇本，可是，班中不重全套曲本，僅得一二場曲而已，書坊為要出

[1]　西湖：此處指廣州的西湖路。

全套的，便想出一個方案，請一名會識聽戲而又會寫曲的，去看這套戲，用筆記着場數，及每場所用的鑼鼓與梆黃各腔，出場幾人，演出的戲場略記〔下〕，有多少曲，用那種韻，口白說甚麼，也略記着。看完之後，即開始編寫，將原來的〔梗〕曲加入，餘外則憑記憶力寫出。寫成交往書坊用木版刊行，如《山東響馬》，則分四冊，每冊約七八頁，定價不過一角。寫這套劇本，是一位姓鄧的，聽說有若干部，都是出自他所寫。

及後新編粵劇日多，本本也可出版，不過，書坊只選其受歡迎的劇本來出版，但姓鄧的已沒有寫了，則由編劇家羅劍虹繼續。我也寫過幾本，如《打雀遇鬼》、《賣花得美》各劇，都是我所寫的。至於活版的《芙蓉恨》，除原有的曲詞，也是由我加上，這時的《芙蓉恨》因為朱次伯首本，特殊暢銷，至今思之，當時的書坊，是這樣刊行粵劇曲本的，以其趣，故彰之。

按：原報上題目誤置於文章首段的開端，今按文理重置。

六一 「新中華」《嬲緣》一劇在香港曾被禁用「嬲」字

　　當粵班蓬勃期中，班業之盛，真如雨後春筍，做班主的，都大感興趣，認為戲行的生活，是最安定的。這時原有的戲班公司，每間都擁有兩三班，而且多是省港班。當日的省港班，怡記所組的「新中華」班，也算有名的了。小生是白玉堂、丑生是黃種美、花旦是肖麗章。其餘武生、小武，皆是名角。說到棚面（即音樂員），也是第一流音樂家，如上手明、打鑼樹，就是全戲行棚面的最佳好手。至於編劇者，特聘羅劍虹為長年開戲師爺，如其他有名的編劇者，如有好劇本交來，櫃台坐倉一律歡迎，因為班是在廣州省港演唱的多，所以新劇必要時時上演，方能賣座。這時的新劇，就算得到戲迷讚好，也不能連演數晚，縱然翻點，也要再隔一台，才可重演。

　　「新中華」新戲，除羅劍虹所編的劇本外，仍然有其他編劇者交來開演。「新中華」重視新戲，而各老倌也喜演新劇，因此，該班的新劇，便不停的演出。一次，該班在香港演唱，期有半月之長，坐倉所以又要搜羅新劇，以強賣座力。上手明有一劇材，橋段新穎而曲折，便與羅劍虹斟酌，其時我亦有劇本在該班編出，因此共同度橋，完成這本好戲，此劇完成之後，即說與各台柱知以定演唱否？各台柱覺得劇情美妙，即邀馬上寫曲，並定戲匭。羅劍虹、上手明與我便想出「嬲緣」這個戲匭，因為這本戲

是白玉堂與黃種美爭肖麗章的戲，即是兩男為一個女子的三角戀愛戲，「嬲」字是兩男一女砌成的字，所以改為「嬲緣」，亦當時最新鮮的戲匭也。此劇上演後，有唱有做，戲迷一致歡迎，即成名劇。白玉堂有一支主題曲《月夜吊佳人》是我所寫，因為當時的小生曲的作風，仍與朱次伯《夜吊白芙蓉》曲相類，因這類曲句才得戲迷爭聽。此曲白玉堂唱來，特別悅耳，因而又得石塘鶯燕爭抄，要拿來在飲廳打琴唱出。「嬲緣」戲匭，曾在港上演不少次數，一向相安無事，不料有一次在港演唱，忽被華文[①]禁用「嬲」字，認為「嬲」字有點不正。櫃台無可如何，急不及商，乃改為「怒緣」，亦當日戲匭中的趣話。

① 華文：疑指華民政務司署。

六二　粵班六月散班《真欄》便是宣傳品

　　四十年前的粵班，真是個全盛時代，只男班而言，已有四十多班，這時的戲行，比各行生意，更為好做。所以為戲人者，生活極為安定，凡屬名角，班班爭聘，就是無名的角色，也不愁沒有班落。當日的戲班有例，每年起一次班，凡班中的角色與員工，都是一年為期，人工為上期下期及每月關期支出，所以戲人皆大歡喜，兼之還有紅船居住，食宿無憂。雖然每年起一次班，但在新舊交替中，便有散班埋班之舉。每年在五月尾日起至六月十五日止，便為散班期。在散班期中，黃沙海旁街與戲班公司及八和會館，每日都有戲人來往，氣氛特別熱鬧，這時，戲迷想看老倌，若到黃沙，便可以看個不已。

　　粵班雖在全盛期中，但戲班還未如今日之重宣傳，報紙也甚少刊出戲班消息，戲班只有招牌掛在吉慶公所，便會得到各鄉主會來買戲了。所以戲班雜用雖多，但這項宣傳費可以慳回。不過，當新埋班的期間，卻有一種呼作「真欄」的刊物發行，替戲班報告消息的。

　　這種《真欄》刊物，初時是由兩儀〔軒〕藥店印行，因為藥店主人與戲公司的人相熟，他想出賣行自己的藥品，便創刊出《真欄》來，登載各班老倌的名字，及其劇本消息。「真欄」二字，實不知作何解，只是聽得滿街滿巷，賣《真欄》的人，高喊着：

「真欄！真欄！新埋過三十六班，班班老倌落齊晒。『人壽年』第一班，千里駒、小生聰又同埋班。一個仙買一張，就睇齊晒！」於是戲迷聽到，便爭着用一個銅仙買張。這種《真欄》是用五色有光紙石印成的，將所有新班與角色名字登出，使人一目了然。還刊出若干幅用筆繪成〔畫〕本戲的圖來，如千里駒《夜送寒衣》、公爺創《賣狗養親》、蛇仔利《賣花得美》、桂花芹《賣馬蹄》之類圖形。這種《真欄》特別暢銷，不獨宣傳藥品，還有〔利〕圖。因此，長壽軒這間藥店，也繼着印行發售，與兩儀軒各爭銷路。這種《真欄》演兩日又有新班的消息印出，幾乎與報紙無異，賣到新班開出後，才停止印賣。這種《真欄》刊物無形中便替戲班作了宣傳。各鄉的戲迷，更是人手一張，可惜抗戰後，便成陳跡。

六三　未有畫景前的戲班與戲台

　　自有粵班以來，由清末至到民初，都是只靠老倌的演技唱與工，而陶醉戲迷，並沒有畫景佈出，以迷觀眾之目。當時的劇本，有正本、有首本之分，正本是日場戲，首本是夜場戲。戲班之組織，最為簡單，除大倉老倌，便是櫃台職工，同時戲班的雜用也少，衣箱是租的，戲船也是租的，說到戲台上演戲時的道具，卻是十分簡陋，豎起大帳，便作公堂，豎起中軍帳，便作廟宇，城樓也是用中軍帳大帳表現出來。

　　戲台上是空洞的，只擺着幾張木〔椅〕木檯，用來作演劇用，戲台左右，左為「衣邊」右為「雜邊」。所謂「衣邊」是放衣箱，「雜邊」是放雜箱。如在後台〔打〕理戲服的工作人員，則稱為衣箱，在前台理檯椅及佈置的，則稱為雜箱。戲台雜邊是夜場的「棚面」打鑼鼓奏弦索處，日場則在正面，衣雜兩邊的門口，簡單的掛上門簾，稱為「虎道門」，老倌演戲出場，多由雜邊出，甚少由衣邊出，但入場多由衣邊，亦甚少由雜邊；不過看演出的戲如何，有時亦有由衣邊出雜邊入的。

　　未有佈景前的《白蛇傳》完全是看演技與唱工，如《水浸金山》一場，正面豎起中軍帳，掛上金山寺的一塊小木牌，便算一間金山寺了。《斷橋產子》一場，也是把木椅作橋，用木牌寫上「斷橋」二字而已。至於《祭塔》一場，則用布作塔形，開着塔門，當仕林祭塔時，白貞娘由塔門行出，母子相會。觀眾只有看戲聽

曲，演得好唱得好，便受歡迎，至於其餘一切的舊戲，都是如此擺佈，以大帳、中軍帳以代佈景。

在未有佈景前，戲台絕沒有金碧輝煌之景象，未曾上演，望到戲台，並無景色，但演「封相」、「送子」的例戲，才有顧繡虎道門掛上，顧繡的檯圍椅搭配上，使到煥然一新。一到演首本戲，又換過全紅而沒有繡金線的虎道門和檯圍椅搭了。在演戲時，戲迷只有整定全神注定老倌出場演唱他的拿手好戲而已。回想當日的戲班與戲台，如此景象，假如被今日的戲迷看到，也會失望。時代進化，粵劇的戲班戲台也一樣跟着進化，若然守舊，就沒有新的看了。

六四　有佈景後的戲班與戲台

　　自「鏡花影」與「羣芳艷影」兩班全女班興起後，戲台便改觀了。這時雖未有佈景，而電燈椅已經出現。虎道門和檯圍椅搭，大帳與中軍帳等等，都改用老倌的私伙製成的，這般東西，顧繡得十分奪目，一經佈置在戲台上，那座戲台，便覺金碧輝煌，燦爛耀眼，戲迷們看到，特殊稱賞，跟着班中所用戲台上的道具，也一概變易。如「斗官」也不用木頭公仔，改用洋団団了。往時用的木枷手鐐，也改用銀器的，燭台香爐等也一樣改用銀製，不再用木的了。

　　蘇州妹的《桃花源》一劇，有一場已佈一幅「桃源」景了。李雪芳《黛玉葬花》也佈一幕「大觀園」景了。各男班對此，安肯被女班專美，各大名班，便爭先恐後地添置景物，不再守舊，而各大老倌亦爭做私伙戲服。未幾，舞台畫景各班都爭着繪畫，每一本新劇，至少也有一幕畫景，以新觀劇之目。還記得「樂同春」班由上海歸來時，余秋耀印編了本《紅蝴蝶》演唱。這部粵劇，便有佈景。而且余秋耀飾紅蝴蝶女俠，他穿的戲服，也是作蝴蝶型的，所以他演唱這部《紅蝴蝶》，便成為他的首本戲。

　　往時編劇者，只有度橋及分場等三兩場曲白，便可了事，一有佈景，開戲師爺又要加多一種頭痛工作，就是要想畫景了。畫景要新，所以要想到新奇景色，又要找寫戲台畫景的畫師商酌，那時寫戲台劇畫景的畫人，最初的便是曾日初，隨後便是朱鳳武

輩，這兩個畫師，算是與戲班繪佈景畫最多者。

　　戲班一有畫景，便每一本戲都有一兩幕，久而久之，積少成多，因此，除紅船外，又要加多一隻畫艇。畫景除每一本戲加一兩場新的奇景，其餘的俱屬普通景。所謂普通的，即如「花園」、「廳室」、「閨房」、「廟宇」、「寺觀」等是也。戲台上既有佈景，雜箱便不用再用小粉牌寫上甚麼「土地廟」、「金山寺」與「海邊」、「花園」等字掛上，以使觀眾知道這場戲是甚麼地方了。所以戲班與戲台有了畫景之後，演唱得更加熱鬧，不會有枯寂之感。時到今日，每一本新戲，更全用新畫景，不用普通景了。

六五　班主有眼光才有好老倌使用
　　　　組成名班

　　以前粵班班主，皆有真資本拿來組班定老倌，掛班牌於吉慶公所，待主會來買班回鄉演唱的。當時的戲班，並不算戲院，在戲院開演，多是涉①台期，避免班灣水而已。故初期粵班的班主，組成之班，皆落鄉演出，因此每班的角色，都選擇得十分嚴謹，非真有演技唱工者，人工雖廉亦不聘用。故當日的正印老倌，均屬有名，各鄉戲迷皆對之有好評，方重金聘用，使為台柱，而成名班，易於賣出。

　　「班」即是一間商店，老倌即是貨色，班主即是老板，為班主定老倌就要講眼光，眼光夠，才能定得好老倌。當時有三個姓何的，都是班主：一為何壽南，一為何萼樓，一為何浩泉。這三個姓何的班主，都有戲班公司，何壽南怡記公司，班為「樂同春」，後改「新中華」。何萼樓寶昌公司，班有「周豐年」、「國豐年」、「人壽年」、「國中興」四班之多。何浩泉是「寰球樂」之班主，後則是「高陞樂」之班主。三何所組之班，都屬名班，戲迷所稱為第一班者。

　　這三個姓何班主，以何萼樓最有眼光，常有人棄我取之作風。因為萼樓有眼光，便有好老倌用，替他的班賺錢。何壽南與

———————————

① 　涉台期：即楔台期，在多個主要台期間的空檔另作短期演出的意思。

何浩泉，雖是紅班主，但眼光都比萼樓差，當日戲行中人，也常作為話柄來談。

肖麗湘初由南洋回，尚未成名，有人介紹與何壽南，壽南一見肖麗湘，說他貌不驚人，焉可用他為正印花旦，做正旦或者可以。乃棄而不用。後為何萼樓見到，即知肖麗湘是花旦之尤者，即與訂約，用為正印，使與小生聰合演，果然，一登舞台，聲價十倍。《牡丹亭》、《李仙刺目》、《孝婦描容》、《金葉菊》都是他獨有首本，因此，便替萼樓獲利不少。

又何浩泉之「寰球樂」得一朱次伯，便成省港班之王，可是薛老揸[2]（覺先）跟新少華學戲，為丑生樊岳雲大讚，說他有膽有色，將來戲必成功，即邀浩泉買為班仔。可奈浩泉輕視之，說他挑浮，小丑而已，不以樊岳雲之言為是，捨而棄之。後為何萼樓用二千元買他兩年，在「人壽年」為拉扯，以演《三伯爵》，即為戲迷所喜，以後便當正，替萼樓賺錢。所以戲行人，卻說萼樓眼光，比壽南、浩泉強得多。

②　薛老揸：薛覺先排行第五，人稱「薛老揸」；粵語稱五指合攏為「揸」。

六六　落鄉班落鄉演唱
老倌多喜歡吃野味

　　粵班自從被歪嘴裕輩騷擾後，老倌為怕被擄，因而就有省港班與落鄉班之分。如粵班在省港各院演唱，能受戲迷歡迎者，即屬省港班，決定不再落鄉開台了。假如主會要買省港班落鄉響鑼，則必須用現金擔保，使老倌或有遇擄，也得作贖金，免遭損失。落鄉班的老倌，八九都是不得省港戲迷欣賞者，因為在省港演出，便難滿座，反之，落鄉則不同，如生鬼容輩，僅演唱《陳宮罵曹》這本戲，他落鄉演出，則搵得甚多戲金，而他的人工也強。不過在省港演出，便不能動觀眾之視聽了。所以生鬼容是落鄉班之最紅老倌。其餘亦有不少名角，落鄉則萬人爭看，省港則觀眾寥寥。因此，當時的戲人，便有省港與落鄉之別。

　　可是，當時的名角，對走田基路，還感興趣，認為在省港各院演唱，享受總不及落鄉來得有味。因為當年的老倌，不論大細，除登台外，一落台就無戲一身輕，可以大快活，講飲講食，以飽口福了。當他們落鄉演劇，紅船一泊碼頭，如武生、小武、網巾邊輩，則紛紛離船登岸，找尋土□的食品，買歸作為下酒物，俾得大快朵頤了。

　　當正的男花旦與正印小生，則甚少露面，因怕到被戲迷包圍，脫身不易。如要想吃新鮮菜式，只有託伙頭大叔辦，或叫同

檯共飯的人上岸選買。他們只有躺在位中，與芙蓉仙子為伴 [1]，吹兩口養養神而已。落鄉班的老倌，最喜歡食野味，這種野味，都是鄉間的獵者，獵得的山禽野獸，故一有戲船灣泊的岸邊，那輩賣野味的鄉人，必一抽抽、一籠籠捉來找老倌。所謂買飛禽野味，多是野鴨、天鵝、班鳩、山雞之類。說到獸類，豹貍、野貓、黃〔麖〕、牙鷹種種。家畜猶以貓犬為多，犬貓大半是黑的，因為黑貓、烏狗肉味才好。

　　老倌在船上看到，莫不饞涎欲滴，於是爭着選買，交伙頭炮製，作私伙菜吃。如果櫃台中人想吃這些野味，坐倉一開口，伙頭便請食，不用櫃台破費半文錢。所以落鄉的戲人愛吃野味，伙頭大叔在落鄉期中也忙個不了，一煲一碟，擺滿船尾，有如包辦筵席的一樣情形。

[1]　與芙蓉仙子為伴：即吸食鴉片。鴉片又稱「阿芙蓉」。

六七 再談男花旦的夜場齣頭首本戲（上）

　　男花旦演戲的劇藝，在當時來說，確高於女花旦幾倍。在清末民初間的男花旦，每年都有不少新秀出現。如新蘇仔、新丁香耀、肖麗康、小晴雯輩，都是以靚見稱，得到觀眾所喜。這時的男花旦，仍是包頭而非戴頭笠，所以易弁而釵 ①，不靠頭笠以彰其美，只靠包頭而顯其艷。在當時觀眾看來，也覺得男花旦像女兒之嬌，不會當他是男子裝成，而薄視之，生其討厭之心也。

　　當男花旦的戲人，他們自然要有女性美，才可以學那花旦之藝，所以從師學藝，其師認為可以飾女角，才答應教導學花旦之演技與唱工。當日的男花旦，上台粉墨登場時，當然做手、關目、台步都要像女兒一般，才能得到看戲人的好評。因為他們習慣演唱花旦戲，不然而然他們在落台，改回本來男子面目，但他們的談吐與行動，也帶點女兒態度，使人看出他們的班中花旦，在路上或在船上，給人看到，必會對他們評頭品足，說他們是花旦角色。

　　新蘇仔，在民初時，始露頭角，他在寶昌「人壽年」班當第二花旦，他這時的色相，可算得綺年玉貌，包頭登場，活潑嬌憨，演梅香戲最得人稱道。梅香戲比小姐戲猶為難演，梅香要演

① 易弁而釵：男扮女裝的意思。

得俏皮，又要像丫環樣子，眉聽目語，俐齒伶牙，才有瞄頭，所以梅香戲，是極難演的，而且他是男花旦，是不容易揣摩婢女的行為與性格，男花旦之演藝，妙則妙在是矣。這不是有好師傅，傳授他演出的，要他有做花旦的天才，才可以演得到，如〔姿〕整演出，便會使人作嘔，他也難於成名。

當時男花旦演妹仔戲，也有甚多長於此者，因為粵劇，有若干本，都是妹仔大過主人婆的。如《西廂記》，紅娘的戲比鶯鶯還多，觀眾看的，都是看《紅娘遞柬》、《拷打紅娘》，對於鶯鶯的戲，絕少讚賞。又《六郎罪子》、《穆桂英下山》，也是妹仔戲，因為穆桂英的婢女木瓜，總是用正印花旦演出，因木瓜為先頭部隊，未到轅門時，與楊宗保有許多戲演唱的。而且「洗馬」一場，個人演出，尤覺生色。

除這兩本戲外，還有不少劇本，是以演梅香戲而得戲迷欣賞者，如《桃花送藥》、《金生挑盒》，正印花旦也是飾演丫環的。新蘇仔就是以演《金生挑盒》劇中的梅香，與小生得同場合演，他由此便起。看過新蘇仔的梅香戲之戲迷，都沒有不稱賞的。

按：末段本為下一篇的首段，編者按文理重置。

六八　再談男花旦的夜場齣頭首本戲（下）

　　男花旦還有一個靚文仔，也是為當日的戲迷喝好的。靚文仔以演《貂蟬》一劇著譽，他與金山七合演《呂布窺妝》，在「窺妝」一場，演來最佳。靚文仔生得雪膚玉肌，包頭登台，容光照人，一顰一笑，風韻媚絕，登台演唱，觀眾都以為他不是男兒身也。可惜，他生而多病，後且患半癱症，其名便寢。

　　揚州安，也是男花旦最佳之角，他以演少婦戲出名，尤長於演悲劇。他在「詠太平」當正，與小生風情錦合演《佛祖尋母》一劇，最得觀眾欣賞，「寺門相會」一場，母子相認，演技獨絕，戲雖假而情卻真，女戲迷皆揮淚抹淚，同聲一哭，戲能感人，於此可見。

　　肖麗康亦男花旦中尤物，月態煙姿，人皆稱艷，在「樂同春」班與小晴雯不分第二時，看過他的戲之觀眾，都認定他必能當正，他個人表演「洗馬」一場，已是使人魂意俱消。當正後即為「祝千秋」班重聘，他是讀飽書的戲人，所以他也編過戲，《李覺出身》一劇就是他寫的了。

　　在當年的正印男花旦，必有他的絕招首本戲，一有首本戲，落鄉一走擔得戲金，班主也爭着重聘，為所組成的班掌正印。這時的男花旦，如金山耀之《夜送京娘》、淡水元之《毒婦謀夫》、小晴雯之《梅簪浪擲》、西施丙之《阿娥賣粉果》、京仔恩之《陳

世美不認妻》、蘭花米之《猩猩女追舟》、千里駒初期之《湖中美》、蘇小小之《打雀遇鬼》（是與新水蛇容合演的）、余秋耀之《金蓮戲叔》，都是他們最得人欣賞的拿手好戲，他們都是憑着一兩齣首本戲，而名滿梨園者，及後新劇日多，這些男花旦也依着潮流，演唱新劇，於是首本戲便使到觀眾遺忘，轉而欣賞他們的新戲了。

六九　男丑時代網巾邊戲
　　趨重鬼馬一途（上）

　　粵班所演粵劇，初期都是演唱江湖十八本及大排場的舊戲，演出的戲，戲中各項角色，均依照他們的身份演唱，各守崗位，沒有越矩而演，不同今日，一個武生可兼演末腳、大花面、總生、正生，甚而至丑生、正旦等角的戲。無怪近日的戲人，可稱「萬能老倌」。

　　當年男丑，班中稱為「白鼻哥」，即「網巾邊」也，觀眾則稱為「雜腳」。粵劇改變演風後，才易名為丑生。這時的丑生，多重於小武小生戲，本身的「丑」字，轉淡然忘卻，不向詼諧方面博觀眾一噱了

　　男丑一角，多是演諧劇，粉墨登場，一出台不用唱白，觀眾看到他的扮相，形容古怪，就已經捧腹，笑到哄場了。所以當年的男丑，所改的戲號，不是「生鬼」，便是「鬼馬」，或稱「蛇公」、「蛇仔」，有豆皮的便稱「豆皮」。這等戲號，只有得人喜，不會乞人憎，因為戲迷看見，便知道是白鼻哥的好名字了。這輩男丑，在昔日如能在各大名班掌正印，他們的演出確是不凡，有俗中帶雅，諧中帶莊，演出的戲，嘻笑怒罵，皆成唱白。而且演出夜齣頭的首本戲，多是有人情味的戲，古老戲有古老戲之妙，稍為時髦的也有其妙。每個男丑，能演一兩本拿手好戲，便得到觀眾歡迎，百看不厭，不必要常演新劇才能叫座的。

男丑夜場三齣頭戲，在街招上必刻明他本人的戲號在那本戲上，如《蛇公禮兀地》、《花仔言貓飯餵翁》、《機器南醫大肚婆》、《蛇仔秋天閹仔娶親》、《生鬼昌擊石成火》、《蛇仔利偷雞》、《新水蛇容打雀遇鬼》、《貔貅蘇姑蘇台宴樂》、《豆皮慶雙人頭賣武》、《蛇仔禮耕田佬開廳》、《豆皮桐葉大少賣新聞紙》、《鬼馬元戒煙得官》等，總之當日的「海報」都是這樣刻明，使戲迷一望，便知道這個男丑演劇的首本戲了。

上述男丑的首本齣頭戲，本本也曾看過，看得最多的，算是「新蛇」①《打雀遇鬼》，真是看過不少次，因為愛看他的動作來得自然，一演一唱，每一出場，觀眾對他就有好感了。

① 新蛇：即名丑生新水蛇容。

七十 男丑時代網巾邊戲
趨重鬼馬一途（下）

新水蛇容雖是當日名角，但他的首本戲並不強，而且他演《打雀遇鬼》戲，也是水蛇容的拿手好戲，因為他喜歡水蛇容演技，所以他在學成登場，立克拉扎 [①]，便演這本戲了。他演這本戲，花旦和他合演的，有一點紅，其後則與其徒蘇小小合演。他演這本《打雀遇鬼》的戲，十分出色，他一出場，觀眾即捧腹，因為他的口白，說得諧趣，雙關話多，所以觀眾皆為之解頤。他唱的曲，也極滑稽，有兩句滾花是：「當初估你係吉星拱照，誰知你係不祥之兆。」兩句都是仄韻，但他唱時自然，能將「兆」字唱成平韻。這是他的自撰曲，假如是人撰給他唱的，他便會說撰曲者上下句 [②] 不分了。

凡當白鼻哥的，多是「爆肚」之才，演唱出的曲白，多是自己想出，因為諧趣口白，自己想出的，說出來才得美妙，能「攞嚌頭」，〔若〕為人所授的，一不會意，便有「隔靴搔癢」之弊。所以為網巾邊角色的戲人，他當然是個詼諧人物，是天生的，不是人為的。

蛇仔利這個網巾邊，是個正白鼻哥，一演一唱，詼諧百出，

① 此句費解，疑有誤字。

② 上下句：粵曲唱詞以收仄聲者為上句，收平聲者為下句。

演出的戲，都像真般，他的首本戲頗多，《臨老入花叢》、《偷雞》、《賣花得美》、《怕老婆》等劇，卻演得非常動人，假戲真做，他終日無事，便獨運匠心，度他的詼諧口白，使出場時引人發笑。他笑人「大泥磚」③，作相士口吻，和人看相時：「土形木格，太陽正印，就步步高陞了。」觀眾聽後，初還未悟，一到說出「大泥磚」並解釋，觀眾時才笑聲滿場。

又如蛇仔禮演諧戲，他雖然扮得土頭土腦，似無表情，不過一出場，觀眾一見到他的扮相，就不由不笑，都說他够晒叔父。他的口白，也自己想出，他飾老院，擔禮物到人家處去賀壽，他送完出門在台口白：「以為壽落晒㗎，點知主人偏偏冇受。」人們聽了，皆笑不可仰。原來他對受字影射「壽」字，話主人「冇壽」。諸如此類的詼趣口白，都是這輩諧角自己構思出來，引到觀眾絕倒的。不過要說得自然才生笑效，否則，想觀眾笑，亦幾難矣。

③　大泥磚：歇後語是阻塞門口的意思。

七一　天光戲是未成名的戲人用武地

四十年前的粵班，每晚所演的戲，是演足一夜，每晚由七點鐘起，先演三齣頭，由各大老倌演出，演畢，再由細老倌繼續演出他們的「包天光戲」，演至東方發白時，才煞鑼鼓收台。因為這時的交通，絕不利便，雖不至日入而息那種早眠，但一到黃昏後，各府州縣，都是有城門的，這時就要關閉，在城內居住的，一出了城，過時便無法回到城裏外，反之亦然，這時廣州仍未拆城，民初城門有個時期仍有關閉，當時的戲院，多是設在城外東關、西關等戲院，一個在東，一個在西，戲迷要看夜戲，因為夜歸不便，所以就要看到通宵。至於各鄉演劇，更要演到天光，亦因為行田基路難也。

粵班在這個時期，每年組班，定「下躺老倌」①都要聲明演天光戲。這輩未成名戲人，當然接受，所以大老倌演完三齣頭，那輩演包天光戲的未名戲人，便要登台演唱，演他們的天光戲了。天光戲最著名的就是《賣胭脂》、《阿蘭賣豬》與《分妻》各短劇，為醒觀眾眼瞓，為拉扯角色，則多演諧劇。《阿蘭賣豬》便是諧劇之一。

這班未名戲人，雖然要捱夜演包天光戲，不過，他們有戲劇天才的，便可趁此機會，以天光戲作為用武地，盡量演唱。假如

① 　下躺：即次要、低檔次。

當第三小生，與包尾花旦合演《分妻》一戲，他們便可以在一演一唱中，把演技唱工施展，如演得好，唱得好，觀眾一讚，班主自然也讚，下屆新班，就可以升級，人工也得到加增了。

當時名角，大〔多〕都是由演天光戲演得好，就得到作台柱。所以未名的戲人，不時〔常〕演包天光戲，他們將來想「紮」[2] 亦都幾難，因為在三齣〔頭〕中作閒角出場，便沒有場合演唱，試問又怎得有演戲唱曲的機會呢？

未名的戲人，所以在這個時期，在接班時皆願演包天光戲者。天光戲〔由〕說到唱，機會更多，當時的粵曲，完全是梆黃，如演戲不夠，便用曲唱夠，唱梆子慢板，便可以連串的唱，所以想練唱工的戲人，在天光戲中，便可以大唱特唱，唱到天光而止，這也是演天光戲的趣事。

② 紮：演員走紅謂之紮。

七二　洗馬演技為當日花旦最出色之戲

粵劇未有佈景前，演出的戲，多是憑着做手，演成如煞有介事者。比喻登樓，卻是沒有梯級的，但在戲人演來，便要演出作上樓時，一級一級的登上，他上樓時是九級的，下樓時也要落九級方能着地，如落少一級，觀眾便會喝倒彩，如果落鄉演出，有時還會扣戲金，說老倌欺台也。所以當時的老倌，有上樓下樓之演出，必要留意記着，免受人彈。至到入門或入房，出門或出房，也要演出作跨門檻的狀態，否則也會被「擠台」[①]。

總之這種象徵式的表演，極為細緻，不能大意，因為當時的戲迷，對於這種表演，十分重視的。據傳白鼻哥生鬼毛出場演唱，有一次忘記跨門檻，台下便嘩然，幸而他機警，一聽到嘩然之聲，他馬上仆低，然後起來作狀道白，說自己賭敗而回，門檻也記不得跨，搞到仆直，踢損腳趾公，你話賭有乜益呢？此語一出，台下便喝彩叫好，讚生鬼毛生鬼即是生鬼，所以這種細微做手，一定不能大意的。

現在戲台有了畫景，這些登樓數着梯級，可以免了，跨門檻亦可不必。說到當日還有一種配馬洗馬演技。這種演技，是為了主角要改裝，不能即出場，而且是武場戲是有馬的如男主角，

① 擠台：演員在台上有失誤而遭觀眾喝倒彩。

就要手下去配馬，女主角就要用梅香配馬或洗馬，好待男女主角緩緩地裝身出場上馬。本來這等演技，是不驚人的，手下配馬，更沒有瞄頭，梅香演此，仍有婀娜之態可觀。怎知花旦對於配馬做手，認為平凡，所以便進為洗馬，洗馬的演技，如演得精彩，還勝於看一場大戲。

當年男花旦貴妃文、肖麗康都是以演洗馬戲而出名，而且貴妃文還紮腳來洗，洗馬的演技最細膩。演出甚艷致，因為花旦洗馬，洗的是雄馬，所以觀眾便覺得妙趣。女花旦關影憐洗馬，也表演得好，眉梢眼角，固然多姿，做手台步，也極可賞。這種洗馬演技，到了今日，女花旦怕亦不易〔演出〕，因為舞台上有了畫景，這種象徵戲，可以淘汰的了。現代戲迷，想看一場花旦洗馬戲，相信也不容易。

七三 昔日開戲師爺編劇酬金與編劇工作

粵班既趨重新劇，因為着紅褲的人長於編劇不多，所以不能不向外求，因此，外行的人，都紛紛加入班中開戲，充作開戲師爺。在初期的粵劇作家，只要略懂排場，能想得橋段曲折，劇情新鮮，先要小生花旦有對手戲做，其次武生、小武、男丑也有一兩場擔綱大戲，便能得到各台柱的滿意，認為可以演唱了。

這時粵班雖重新劇，然戲台上還未有畫景，且每一本戲，仍然有三四十場之多，每本戲有兩三場戲肉，其餘是「濕霉」戲，一出一入也無問題了。說到曲白，不必全套，有重要性的幾場戲，寫上曲白便可，其餘只靠口講，各戲人聽後，自然會記在心，依照意思演出。當編劇的人有了故事，度妥之後，便先去找坐倉斟，不須交出本事，坐倉聽過劇情，讚而不彈，即可寫「提綱」及應要的曲白，即可在該班落鄉時，跟着落紅船，伺戲人無戲演唱，回位中休息，便可對他講戲及派曲他讀了。

「提綱」用玉扣紙分場寫成，每場的出場人物，所用的鑼鼓，與乎這場的地方，如河邊必須寫明河邊，廟寺必須寫明廟寺，好教雜箱工人，早作準備。「提綱」要寫數份，一份將來貼掛於後台當眼處，等各戲人知道自己何時出場、哪一場自己有份。一張交與「打鑼」手（即音樂員之掌板者），等他依照各場鑼鼓打出，如有臨時改變鑼鼓，便要提場師爺預先通知，所以提場師

爺，也要一紙提綱在手，好把場提。而開戲師爺，自己手上也要拈上一張，按場指導各戲人登場，以免有倒瀉籮蟹之苦。以上所述，便是開戲師爺的工作。

說到編劇酬金，如果最佳劇本，也不過五百元，普通多是百五十元至三百元一部戲。不過，仍須開演三台後，才能取得酬金。如第一台演出之後，各台柱認為沒有好戲，便不再作第二次演唱，只有回筆金三十元，便算酬謝一番辛苦之費。還有一件趣事，「提綱」寫到最後一場，必須寫「辛苦各位」這四個字。編劇酬金在昔日來說，也不算少了。

七四　粵劇日場正本戲全班出齊演唱

　　粵班向例，演一台戲，為期四天或五天，四天則演七本戲，五天則演九本戲。第一天必由夜戲開始，日戲甚少演出的，大抵因行路之故。當日的粵劇，分正本齣頭戲演唱，日場演正本戲，是一條橋到尾的，至於劇本，多屬歷史戲，而且武場多過文場，以大鑼大鼓演唱，是用高邊鑼，不比夜戲用文鑼，所以這時的棚面（即音樂員），揸鼓竹的日場稱為「打鼓掌」，夜場稱為「打鑼」。

　　正本戲是全班劇員，分飾劇中人上場演唱，戲以武生、小武等武角最多，而且總是由大花面作劇種，引出劇情來。由大花面起亦必由大花面止，所以有「殺大花面收場」這句說話，為戲迷常常作話柄者因為大花面是奸的，所演的戲，必是謀朝作反，通番賣國，容縱兒子強搶節婦淑女，搞到滿天風雨，然後才由武生或小武將之誅除，斬了他才煞科。

　　正本戲出場的戲人，必是由副角在頭場先出演唱，到中場才換上正角登場，演戲肉的好戲。因為夜場齣頭首本戲，俱是正角的戲，所以正角們就不能早起，非睡至午間不可。不過在□一台戲，演第一日例戲《送子》，正印小生花旦、小武男丑□□□，因要演唱《送子》這一本例戲。到了第二日的《送子》，〔改由〕第二小生花旦上場演唱，正印生旦，便不用早起了。到了〔正〕本戲，三時或四時才登場演大場戲。頭場的戲，俱由副角代替上場表演。

當時最有名的正本戲，以《七賢眷》、《金葉菊》、《轅門罪子》、《劉備過江招親》、《蘆花蕩》等劇，最受戲迷歡迎。《金葉菊》所以能傾動戲迷爭看，就是正印花旦讀家書一場，當日男花旦肖麗湘演唱讀家書這場戲，最獲好評。《劉備過江招親》則以「看新郎」一場為好戲，東坡〔安〕飾演劉玄德，《甘露寺訴情》一曲，觀眾都說聽出耳油。《轅門罪子》亦名「六郎罪子」，或名「穆桂英下山」，正印小武飾楊宗保，轅門待罪時，正印花旦飾穆桂英之婢木瓜和他演唱這場戲為特佳，正印花旦尤以演洗馬戲最吸引人。其餘的正本戲甚多，難以詳記，但武場戲，總是《場勝敗》為多，是觀眾最厭看的。

七五　四十年前粵班的班牌與班名

　　粵班在封建時代之下，對於戲劇在藝術上的地位，未有想到提高，班主則只知圖利，戲人則只知謀生。戲人演唱得好，有色有聲，也沒有想到自己有的是戲劇天才，所以當時班中人都說凡戲人有「戲癮」，有「衣食」，就容易踏上正主角的階級，掌正印，為名伶了。因為這時的戲人在社會上是下九流人物之一，為班主的，也當戲人是貨式，因此戲行中人的頭腦，都有點舊，對於班牌的刻製，班名的名子，都是要古香古色，才得稱心如意。

　　當時的粵班班牌，一共要刻製四個，一個掛在公司中，一個掛在吉慶公所裏，一個掛在戲台上，一個掛在櫃台內。班牌的製成，多是黑地金字，或金地黑字，如加工製成者，則用酸枝鑲文武殼作框，用玻璃蓋上顧繡繡成的班名，越顯出多姿多彩。所有班牌，都要參花掛紅，以取吉祥之象。又掛在戲台上的班牌，雜箱職工，必須加意保護，萬萬不能被人偷去。如年年起班，年年都用這個班名，這個紅牌，若為黑漆金字者，則永無更換，越陳越好，表示老字號，老倌一定是第一流的。

　　說到班名，永〔遠〕用吉祥的名字。每一間戲班公司，如有幾班的話，班名都是歸邊的。如太安的班，就有「詠太平」、「頌太平」、「祝太平」的班名；如宏順的班，就有「祝華年」、「祝康年」、「周康年」的名；如寶昌的班，就有「周豐年」、「國豐年」、「人壽年」、「國中興」的名；順興的班，就有「祝千秋」、「樂千

秋」的名。其他的班名，都是取好意的名字，如「樂同春」、「樂其樂」、「壽豐年」、「永壽年」等班名，也是當年最古舊的名字。亦當時的名班，為各鄉主會所爭買的。

及後，粵班年多一年，新班名自然變更，要改取新的名字，於是怡安便把「樂同春」改為「新中華」，依然是「樂同春」的老倌。由此就有「大中華」、「寰球樂」、「大文明」、「大寰球」的班名了。繼而新的班名，越改越有新意，如靚少華之「梨園樂」、馬師曾之「大羅天」、薛覺先之「新景象」、陳非儂之「鈞天樂」，亦是最新而又最佳班名。

七六　由三齣頭改為一齣戲
　　　五大台柱同演唱

　　初期粵劇，十項角色，多是依照江湖十八本演唱，夜場演出的劇本，都是分三齣的短劇演出，班中稱為三齣頭。這些短劇，都是最精彩的戲肉，分武戲文戲演唱，第一本多為武生小武戲，第二本多為小生花旦戲，第三本多為男丑與其他副角戲。各項角色分開演唱，自然是對手戲多，一登場便有好戲演唱，絕無閒場，使人看到懨懨欲睡。所以當日夜場戲，小武武生合演的《五郎救弟》、小生花旦合演的《三娘教子》、男丑的《打雀遇鬼》，戲迷都認為歎觀止矣。因為三本短劇，各大台柱都有好戲給人看，得到觀眾有讚無彈，正所謂五大台柱在戲台上各出絕招，試問一演一唱，何等多姿多彩。

　　及後，粵劇趨新，古老劇本，認為過於陳舊，於是即編新戲，提高聲價，爭取戲迷，因此便廢除三齣頭，編為一本戲，班中正印老倌出齊演唱，一如日場之正本戲，自始至終，都是一條橋到尾。當日的戲，因為仍要演到天光，所以凡開新戲，至少由夜八時起要演到深夜二時或三時才得收場，然仍要由包演天光戲的戲人演唱天光戲演到天明才收鑼鼓。

　　夜場戲改為一本戲演出，這本戲的人物必要有武生、小武、小生、花旦、男丑這五大台柱一同提綱，方獲得觀眾歡迎。所以這本戲的故事，就要有這五個劇中人的戲，方可成功。不用說

戲多演唱的當是小生花旦居首，但武生、小武、網巾邊的戲也要同時並重，不能輕此重彼，重此輕彼。還要使這三個主角要集中一個時期登場，不能使他頭場演出，中場沒有得出場，又要等到尾場才有一場半場戲演。假如有這個現象，那個正印老倌必不愉快，演過一晚，便不再演，使到編劇者難堪，坐倉頭痛。在當時粵班環境來說，為開戲師爺的，最費躊躇。所以編劇的人，先得了橋段，再想五大台柱的戲，還要使到他們都有演有唱，小生花旦戲必要同場對手戲多，武生、小武、男丑的戲亦要有他們用武之地。一本五大台柱的戲，幾乎要用天平秤過，乃可開演，不同三齣頭時代，各在短劇中大顯身手，無爭無執。

七七　戲人欠班債越多其聲價越高

　　往時戲人，在學成落班時，每年人工在戲班全盛期，亦不過二三百元，分十二個月關期支取，就算不支上期，也僅得二三十元一月。雖然當時生活費甚廉，而且有食有宿，但除日中用一元半塊外，想買私伙菜也不可能，何況要置私伙戲服乎？所以做細老倌，是最苦的時期，因此，就不能不借班債以度日。說到借班債，亦有易有難，這就要看戲人有沒有還班債的資格與力量了。假如戲人出場演唱，博得到台下人緣，觀眾對他一演一唱，都有好感，都說他將來必「紮」，這個戲人想借班債，真是還易過借火，同時更得到班主讚好戲，班主更會買為班仔，給錢你用。如果出場演又不好，唱亦不好，戲迷一見就彈，那個戲人不獨班主不垂青，而放班債的人，也不會當你是肥餽，你想借十元八塊，也難於登天。

　　當日粵班的戲人，在未起期中，一有「聲氣」，放班債的人便如蟻褸糖①，當那戲人是甜的，你不向他借債，他也要你借，二三千元隨時可以放在袋裏，只要你寫回一張「頭尾名」（沒有銀數填着的借單），他就信你，肯借給你了。放班債的人肯信你借錢用，這個戲人一定快「紮」，但也不妨接受。因為他借債給你，是希望將來可以收回十倍的本利的。不過，總是難當正印，

① 　蟻褸糖：螞蟻圍附在糖上。「褸」或作「髏」。

或者改行，離開紅船生活，你欠他那筆債，是不必記住還，而他是見了你面，也不會向你追討。只要你當正時，他才來和你講數，催你還債。

　　有「聲氣」的戲人，如有人願意借錢給你，你應該借來受用，寧可添置私伙戲服，得在台上以炫觀眾之目，增其聲價，千萬切勿推卻，因為你一推卻，他們便會㩒低你，使你無法抬頭。所以當時凡有「聲氣」的老倌，總是負債纍纍的，欠得班債越多，他的戲運愈紅，等到人催債，坐倉也會替你想辦法，因為你是班中有力的台柱，萬不能使你因債項纏身，為着要避，而不能出台的，正印不出台演唱，主會便要扣戲金了。至到當正之後，班債欠得太多不易清還，則只有過埠，等他日滿載歸來再還而已。

七八　正印老倌如不合作
　　　　實非班中之福

　　當時戲班的班主，並不是易做，凡做班主的人，一定要對老倌恩威並濟。何謂恩？即是知道老倌對該班有利時，就要籠絡他，如他有困難，即馬上替他解決，使他安心演唱，為該班忠誠效力，每日登場，都有好戲演出。何謂威？如遇老倌「冇衣食」對戲場並不合作演唱，以及時時失場，這種行為，便不能姑息，所以就要把他「燒炮」，去一儆百。故為班主的，每逢所定的老倌，都要十分謹慎選聘，萬不能大意聘用。一班之益損，完全是靠各項的角色合作不合作，合作則有利，不合作則有損，所以做班主，要懂得老倌心理，「羊牯」[①] 班主是萬不可為的。

　　班主之〔外〕，又要有好坐倉，坐倉是一班之管理人，對外對內，如果有方，這班就自然一帆風順，由埋班至散班，都是平安無事，只有盈而沒有虧。往時每一班，是以一年為期的，全班老倌，均有合約，不同今日之班，隨埋隨散的，所以當日全班老倌，上上下下，一定要一團和氣，對於戲場，才有滿意的演出，每一場戲只有愈演愈唱，愈有高潮，使到觀眾大讚好戲，百看不厭，因此，這班必定台期滿瀉，不有「灣水」之歎。

① 　羊牯：戲班術語，即外行的意思。詳參第一六九篇〈戲班佬對「羊牯」二字有如曲不離口〉。

如果一班老倌，有一二人是極不相能^②而染上心病的，此後，戲場便多礙了，使到坐倉也難做，開戲師爺也不易為。現在且說「梨園樂」班，正印花旦新蘇仔，頑笑旦子喉七。他兩人就因為一本《醜婦娘娘》的戲，而使到這兩個老倌有了心病，這種心病，是由編劇者所造成。因為子喉七當紅，新蘇仔已走下坡，班主陳伯鈞（即靚少華），要編劇者多開子喉七的戲，正印花旦可以不必，編劇者是「甩繩馬騮」（即黎鳳緣），他便開這部鍾無艷戲，頭半戲完全是子喉七戲，下半部才是新蘇仔戲。而且戲甌又改為「醜婦娘娘」，是子喉七擔戲甌的，派曲則子喉七最多，新蘇仔則在講戲時，叫他照排場戲做可也。新蘇仔於是大動肝火，不肯演出，幸為靚少華勸服，才答應演唱，這兩個角色，從此便有心病。不過，子喉七的戲，得戲迷歡迎，才沒有〔事〕，一到新班，新蘇仔便不再為該班所聘，不至有所虧損。諸如此類的事尚多，容日再述。

② 不相能：不相容、不和睦的意思。

七九　過氣老倌班主不重用
戲迷不歡迎

　　做班的戲人，當紅的時候，班主既重視之，觀眾亦稱賞不已。所以當年粵班全盛時代，凡屬戲人，在當時得令之日，自不然生活愉快，每年新班，不憂沒有班落，只憂分身不暇，充當各班正印吧。

　　戲人最有聲價的時期，就是初「紮」，因為演得唱得，一登舞台，那一股青春氣息，便籠罩着觀眾的眼睛，一致對他讚美，非看不可。不過，戲人在如日之升時，一年聲譽比一年高，但日中則昃，一到登峰造極，他的技藝，又會漸漸走下坡，由朝氣而至暮氣，紅老倌就會成為過氣老倌了。

　　所以，老倌一過氣，班主便會棄如敝屣 [1]，觀眾也由愛而惡，從前他演出的好戲，現在也不感覺其妙了。當日名網巾邊蛇仔禮，紅的時期，掌名班「人壽年」男丑正印，與武生新白菜、小生風情杞、花旦肖麗湘、小武大眼順同班，五大台柱，所演的首本戲，到處都「管」。蛇仔禮是舊式的白鼻哥，做工諧趣，每一句口白，都能「攞嚱頭」。蛇仔禮的最佳首本戲，有《鄒衍下獄》、《耕田佬開廳》、《仗義還妻》，只憑這三本戲，便在「人壽年」班

① 棄如敝屣：敝，破爛的；屣，鞋。像扔破鞋一樣扔掉。比喻毫不可惜地扔掉或拋棄。

當正印數年，各鄉戲迷，一聽到他來演唱，皆大歡喜，寧願看他做戲，也不願回家吃飯與睡眠。因為他資格老，班中人都呼他為「禮叔」。可是他成為過氣老倌之後，班主也放棄了他，最愛看他的戲也厭惡了他，這時的戲人，除做戲外，便無法改行，他惟有與一羣過氣老倌，組臨時班在各戲院演「涉」台腳的戲，以維〔持〕生活。他從此意氣消沉，不勝感慨……△△。

八十　粵劇每一本戲都有一支主題曲

　　粵劇戲人，凡為台柱的，當他們演出的首本戲，必有一支長的主題曲唱出，以示他們的歌喉好，唱工妙，非只靠演一方面，便能掌正印，得到觀眾歡迎。所以看戲，亦曰聽戲，聽者聽戲人的歌聲與腔韻，得到悅耳娛心。在往昔的大老倌，不論那一項角色，都更有好歌喉，才能譽滿梨園，班主既讚，戲迷亦讚。說到昔年戲人，不論武生、小武、公腳、總生、正生、二花面等，他們的歌喉，都是不同的，各有各的唱法的。就是花旦與正旦的歌腔也有分別的。

　　老倌的首本戲，每本都有一支長曲唱出，這就是主題曲了。在粵曲唱古腔時期，每一支曲都分開「梆子」、「二黃」腔唱的，不比後來的曲，成為「雞尾曲」的。在當時的戲迷聽曲，只要好聽，便不嫌長。武生演首本戲，如演《劉備過江招親》唱的主題曲是《甘露寺訴情》，演《岳飛班師》就有《班師》曲唱。小武演《三氣周瑜》，就有《周瑜歸天》的主題曲。公腳演《小娥受戒》就有《受戒》曲。二花面演《五郎救弟》也有《救弟》曲。總生演《陳宮罵曹》亦有《罵曹》曲。小生演《佛祖尋母》唱的主題曲就是《佛祖尋母》。花旦演《水浸金山》就有《祭塔》曲。及後戲人改唱平腔，主題曲仍然梆黃分唱，如朱次伯之《夜吊白芙蓉》、《藏經閣憶美》，薛覺先之《祭飛鸞后》，馬師曾之《苦鳳鶯憐》等曲，一樣是沒有雜腔加入：梆子就是梆子，二黃就是二黃。隨

後，才有混合性的腔調唱出，以新聽戲的人之顧。

照當日的梆黃長曲，風情錦唱《佛祖尋母》，東生唱《五郎救弟》，靚榮唱《班師》，公腳孝唱《小娥受戒》，李雪芳唱《祭塔》，生鬼容唱《陳宮罵曹》，朱次伯唱《寶玉哭靈》；雖然長長的一支曲，戲迷一樣爭看，認為唱得好，所以這幾支長曲，至今猶有人稱，喜愛古腔粵曲的戲迷歌迷，也常常要聽，不以其陳舊而生厭，偶然聽到，仍讚好曲。可知長曲純然一調者，如唱得有情緒，仍能顛倒戲迷與歌迷的。

八一　戲班每年新班全套顧繡新箱都是租用

　　往時粵班，每年新班，在各戲院開演的街招（即今日的海報），在戲院上邊總是刻出「全套顧繡新箱」那六個搶眼大字。因為當時的戲班，還沒有擴大宣傳，不同今日，重視宣傳，好使戲迷有深印象，訂票爭看，遲則怕會有向隅之歎了。在這時的戲班，凡在省港各大市鎮開演，只有是用木板刊出戲院各班名及戲甌各大老倌的名字就算，而且街招的紙張是上顏色或白或紅或綠或黃的有光紙印出，由貼街招的工人，拿到街頭巷尾，通衢大道，貼在牆上而已。假如是戲迷，他一見到戲招，看到是名班名角，他便記在心上，會依時去買票入場了。

　　每年新班，稱為省港班的，他的戲院開演，既有「全套顧繡新箱」在街招上刻出，即是表示該班今年的戲服全是新製，各項角色粉墨登場，所穿的都是多姿多彩，繽紛奪目的戲裝，與去年的又不同了。本來這時的戲人，人人都有私伙，實在用不着班中所備的眾人戲服了。大老倌們，每年不用說，也有新的戲裝縫製，以炫耀戲迷之目。可是，班中的衣箱一定仍然要有，因為有不少戲裝，演例戲時要穿的，如演《六國封相》所有虎道門，檯圍椅搭，羅傘御扇及各種道具，都是金碧輝煌，是用紅緞金線繡成的，那些東西，完全是戲班公物，不用私伙的，雖是公物，但比私伙一樣鮮明奪目。又如演《天姬送子》七宮仙女所穿的宮

衣，也是公物，他們穿上演出，在反宮衣時，是有藝術的，能將宮衣一齊變色，如紅的可變綠，金光閃閃，非常可觀，這就叫做反宮衣。

上述兩齣例戲，這就是用「全套顧繡新箱」演出了。因為每年新班，都把舊的不用，要用新的。這樣看來，該班用的顧繡新箱，豈不是破鈔不少？原來這種新箱，不是自置，卻是租用，由一間專做戲班生意的顧繡店租與該班，收租錢而已。這間顧繡店最出名的就是「余茂隆」，開設在大新街狀元坊內。完全是把戲箱收租求利。凡屬大班用的新箱，他就把舊箱，減少租錢，租與「下躺班」用，所以各大班都在新班期中，能有「全套顧繡新箱」來作宣傳之用了。

八二 數白欖是男女丑專用的曲句

　　粵劇的曲白，往昔是極有規矩的，那一項角色，都有他特殊唱工，在當年的人名單來看，武生、小武、花旦、小生、正旦、正生、總生、大花面、二花面、公腳、男女丑這些角色，都是有聲有色，有唱有做的，不過只分輕重，在一劇中演出的擔綱戲而已。照聲價論，武生、小武、花旦、小生、男丑等是最多戲演的，每一本戲都是飾演主角。不過，公腳、二花面、總生也有首本演唱，所以說到歌喉，公〔腳〕也有他的公腳喉，二花面也有他的二花面喉，總生一樣是有總生喉，這時聽戲的人，一聽便會分辨出來。

　　粵曲全用梆子腔與二黃腔，分大喉、旦喉、生喉唱出，男丑的雜喉，又另一種唱法。大喉又稱霸腔，武生、小武、二花面多是用霸腔唱出，只是各有〔唱〕法不同，使人聞聲即能分出。假如武生唱小武喉，自然會受人彈，反之也一樣受彈。二花面唱小武喉，也不像樣，因為二花面這個角色是粗豪的，當然歌聲也比小武略闊。公腳是與武生喉不同，這兩個角色，皆重唱工，但各有唱法，喉底各異。至於旦喉，亦有正宗，若唱成正旦的歌音，就會受人彈了。生喉也有正宗，唱成正生的歌音或總生喉，觀眾也不會讚賞的。

　　男丑唱出的歌聲，人們稱為雜喉，不過，男丑是詼諧角色，是不重歌聲，所以當年的男丑，能唱不多，記得能唱的，是蛇仔

〔生〕、機器南、鬼馬元輩而已。如蛇仔禮，他不能唱，每每唱出，都是一句滾花埋位，唱埋下句就算，他只靠有〔趣〕口白，惹人發笑，戲迷就滿意了。粵劇中有一種曲，叫做「數白欖」，又名「急口令」，都是當時男女丑所唱出的，尤其是女丑為多，其他角色，並不用來作曲唱，因為「白欖」的曲句，是諧趣的。及粵曲趨新，馬師曾的《佳偶兵戎》一劇，他竟將「白欖」加插入二黃裏數出，人人都覺得新款，以後不論那一項角色，都認為「數白欖」甚新，於是花旦也數起來，這種「數白欖」曲，便普遍起來，不是男女丑的專用曲了。

八三　童班童角成年後加入大班
　　　當正者多

　　粵班在往昔的環境中，既有男女班之分，男班全是男優，女班全是女優，絕少男女同班合演的，既成禁例，未易取消，非如今日，男女演唱，淘汰男花旦，所有花旦，都是女的，至於其他角色，仍可以女扮男，化雌為雄。但花旦這項角色，只有女而沒有男，與往昔不同了。當日既有男班女班在戲台上演唱，這些男班女班，都是成年的戲人，極少兒童參加者，所以當年的粵班，除男班女班外，又有童班組成，所謂童班，所有角色，全是兒童扮演，但這種童班，也一樣是男童，沒有女童置身其中共同演唱的。

　　童班，廣東人都稱為「細佬哥班」，班中各項角色，做到正印，其年齡亦不超過十三歲。當年的童班，以「采南歌」班最著，因為這班童伶，不獨演技可觀，而唱工亦極可聽，登台演出，演唱俱佳，比起大班，猶覺可賞，所以童班，在當時演出，也能使戲迷陶醉，在鄉間登台演唱，特別旺台，在市鎮各院開演，一樣滿座，猶得女戲迷爭看。

　　童班的童伶，自幼便從師學藝，專心一意的研藝學歌，童子聰明而又活潑，加上有戲劇天才，當然容易成功，粉墨登場，他們的工架台步，唱工表情，一樣美妙，演得多姿多彩，像大人演唱一般，悅目悅耳，每一本戲演出，都不是兒戲，淡然無味的。

童伶當正之後，一年便大一年，歲月催人，轉眼間就會長成，不是兒童了。他們既做了梨園子弟，所以長成之後，便要轉入大班，充當角色，發展他們的劇藝了。

　　不過，童伶長成，加入大班，大半都是成為名角的，如小武靚元亨，男花旦余秋耀，後期的林超羣，文武生白珊瑚等，都是由童班出身，而加入大班充當正印的。其中尤以靚元亨、余秋耀、林超羣等，最享盛名，在男班中紅到發紫，獲得戲迷欣賞，獲得好評的。靚元亨與白珊瑚，都是得蛇王蘇重視，介紹在「祝華年」與「周康年」當正印老倌。白珊瑚在童班卻名富仔，白珊瑚這個戲號，也是蛇王蘇替他改的，可惜戲班於此時已呈不景，白珊瑚的戲雖好，亦難享譽於一時，徒有其名吧。

八四 一部《蔡鍔出京》粵劇最搵得戲金

當袁世凱收買了一些政客，假造民意，捧他做皇帝的時候，便引起國人普遍反對，蔡鍔先在雲南宣佈獨立，組織護國軍，討伐袁世凱，南方各省紛紛響應，袁世凱被迫取消帝制而死。因為蔡鍔反對袁世凱，他仍然是在北京的，所以就有又曲折、又香艷、又諧趣的英雄故事出現，由新聞賣出來，使到國人都知這件事跡。因為有他的夫人及名妓鳳仙幫助他逃出北京，安然地回到雲南來起義師，推倒袁賊的。這個英雄故事，尤以廣東人特別作為佳話來談，因此，便引起粵劇的作家，編為時事粵劇，使戲人演唱，以收旺台之效。

這時的粵班，雖未全盛，但各班對於新戲，已經紛紛開演，增加戲迷看戲的興趣了。這時的粵劇作家並不多，只有梁垣三（蛇王蘇）充作開戲師爺，他也是愛編時事戲的，所以對蔡鍔這件新聞事跡，若編成粵劇，一定收得，於是即定名為「雲南起義師」，交與「祝華年」班演唱。不過，他還未曾編好，已經有一位未曾入行的開戲師爺張始鳴（即後期改名雷公者）把這件事編為粵劇，交「福萬年」演出。張始鳴是佛山人，本是世家子弟，因為好揮霍，為父不容，他便離家，在江湖上謀活。他識了男花旦新白蛇滿，就對粵劇發生興趣，他見得蔡鍔反袁的事跡，如果編為粵劇必有可觀，所以就編了《蔡鍔出京》這本戲，給「福萬年」

班演唱。果然,一經開演,居然得到戲迷歡迎,各鄉主會便爭買
「福萬年」班,戲金當堂上升,班主既笑逐顏開,老倌也聲價十
倍起來。

　　「福萬年」班的台柱,花旦有新白蛇滿、奶媽二;小武英雄
樹(是小丁香的師傅);男丑是鬼馬元,他以《戒煙得官》而著譽
的。餘外已不復憶及。奶媽二飾蔡夫人,新白蛇滿飾小鳳仙,在
演第二集時,鬼馬元飾袁世凱之侄袁英,有一場罵袁戲,所唱的
曲十分諧趣,似乎是仿《陳宮罵曹》的句法。鬼馬元唱得極好,
戲迷皆讚,袁世凱則由拉扯金響鈴扮演,因他的面型極肖袁世
凱,所以亦得戲迷說好。這本粵劇連開數本,一樣收滿座之效,
蛇王蘇之《雲南起義師》,也不及這本戲賣座,張始鳴於是一鳴
驚動戲行,各班都爭着請他開戲了。

八五 紅船如大廈新埋班由老倌裝修間格

粵班為要落鄉演唱，因免戲人舟車勞頓，才有紅船之設使老倌們長住久安，落鄉登台，下場得有歸宿，不用每一次落鄉，都要搭船搭車及要找地方歇宿。紅船是一對的，有天地艇稱，天艇櫃台在焉，是一班的職員所居處與及辦事之地。如坐倉、管數、走趯、掌班等皆在櫃台中食宿。船面則住「篤水鬼」等工人。餘外船上各倉，皆為老倌，棚面所住。船上地方，以十字倉、太子位等為最通爽，光線充足。大老倌皆選此而居，但船上宿處，有高鋪低鋪之別，高鋪當然是大老倌所佔有，低鋪多為拉扯，手下等所住宿。不過，每年新班，必須執位，以示大公無私，執位雖是班例，但執後仍有位度，始終都是大老倌有好位住。細老倌執得好位，亦須讓出。

新班紅船，是沒有間格的，一如現在的高樓大廈，完全要貴客自理，裝修及間格後，才可以安居的。紅船各倉位，是空空洞洞的，必須由老倌選得後，才興工間格，加上門窗戶，成為一間好的居處，如果大老倌不吝金錢，在十字倉還把低鋪度埋，用金碧輝煌的門窗來間起，便成為一間美麗的雅室，一行一坐，亦甚舒適。飯時，則不用盤膝在位中吃喝了。有美眷的也可以攜來作伴。在散班之日，所有間格的屏門窗〔戶〕，又得拆回，留待新班執到位時之用。

細老倌所住的低鋪，卻十分簡陋，只用木板間着，作一度小門出入，在出入時，是要俯身才能鑽出鑽入。低鋪沒有光線，必須燃燭，才把得黑暗消散。低鋪的位，不僅黑暗，而且潮濕，所以做細老倌的手下仔，馬旦〔或〕堂旦之流多是患着疥癩之疾……△△。

八六　戲人沒衣食聲色俱佳也難充正角

做戲人的第一條件，最要是「衣食」。何謂「衣食」？即是對戲場負責，演出時落力，勤而不懶，然後才得班主讚賞，爭着用為班中角色。所以戲人，雖有聲色，若無衣食，也不容易執掌正印。往昔有不少戲人，每每自恃聲色，便對於衣食，不放在心上，使到自己的前途，有黯然之苦。

須知戲人，戲劇的藝術卻有，可是出場則絕無戲癮。心爽時演得特別可觀，一有不如意事，便演得淡然無味，令得觀眾要喝倒彩。尤其是不依時登場，往往到他演出時，他還未到後台裝身，班中謂之「失場」，坐倉卻要派人找他，還要使出場的戲人，在台上走四門、唱慢板，或加多一場過場閙戲，或使另一個戲人作替身，諸如此類，不勝其煩，這就是戲人沒衣食所惹起的麻煩。

小武周瑜利，為戲人中最有衣食的，他雖入賭場作博，但一〔到〕將要上台時，他就算敗北，也不留戀，即離開賭館，上台粉墨，不用坐倉為他而憂，而且他更不因賭敗，使到一演一唱都有折扣。所以周瑜利的有衣食，班中的叔父們都讚不絕口。花旦蘭花米，有聲有色，為當時花旦之最美艷者，雖曾當正，但沒衣食，卒把他的艷名埋沒。

「樂同春」班有一花旦，叫作滿堂春，他做第二花旦時，戲迷對他甚表歡迎，都說他將來必起，因為他演唱俱優，色猶可

賞，他雖是男性，但他的雪膚花貌，眼水眉山，就算是正牌女兒，也沒有他的姿媚。當時各班的班主，對他都一致睇好，說他是有前途的。可是他能演唱，但沒有戲癮，更沒有衣食，因此，他總難當正，後期僅在「大廣東」班掌過一次正印，以後便寂然無名了。

曾記他有一次失場，由坐倉派人把他尋到，然後才匆匆上台，一到後台，即吐涎勻粉於面，急急包頭，在穿戲裝時，馬上吩咐棚面打首板鑼鼓，使他邊穿邊唱，這種情景，真是可笑可憐。戲人沒有衣食而失場，竟在後台演出這幕趣劇，班中便傳為笑柄。

八七　昔日成名老倌後起者必羨慕之

　　粵班各項角色，往時不論成名也好，未成名也好，都不把真姓名示人，只改花號，在戲招上與人名單上與觀眾見面而已。所以當時的戲迷，甚少知道戲人的真姓名，只知道他的戲號，當作他的名姓呼喚。各項角色改的戲號，多是從角色的身份而改。如武生這項角色，多以「公爺」二字加上自己單名，如公爺創、公爺忠是也。如小武的角色，或以「英雄」，或以古代英雄名姓以為戲號，如英雄樹、周瑜利、周瑜林等便是。花旦也是多用女性的名而為戲號，如貴妃文、西施丙、嫦娥英；諸如此類，記不勝記。小生則以「風情」，「太子」等為名，最簡單便單用自己的乳名，如小生阿聰、阿沾、阿倫等，人們只有叫為小生聰、小生沾、小生倫而已。男丑的戲號，卻從諧趣鬼馬方面着想，如鬼馬元、機器南、蛇仔禮、生鬼容、豆皮梅等等，使人一望便知為網巾邊。其餘大花面、二花面、女丑，都是依着該項角色身份而改。不過，這時的戲人，多愛加一「新」字，而仍用成了名的紅老倌的戲號，表示他的演技唱工，一如舊的一樣有聲有色，這也算粵班戲人的藝名之一件有趣之事。尤使人感到奇趣的，新的一樣是能够成名，獲得戲迷歡迎，把那新的藝名，深印腦海，愛觀他的戲，愛聽他的唱，與舊的無異，所以加上「新」字，用舊老倌的藝名，多是紮起的多，甚少向下流而不得戲迷歡迎的。後起的戲人，多是羨慕成了名的老倌，才把他的藝名加上一

新字，使到觀眾易於認識，這也是一種宣傳之術。

　　用「新」字的，尤以小生花旦為最多，如小生沾後便有新沾；細倫後又有新細倫；白駒榮後又有新白駒榮。花旦有蛇王蘇便有新蛇王蘇；白蛇滿便有新白蛇滿；金山耀便有新金山耀；丁香耀便有了新丁香耀；靚卓便有新靚卓。男丑有鬼馬元，亦有新鬼馬元；水蛇容，亦有新水蛇容；薛覺先，亦有新薛覺先；馬師曾；亦有新馬師曾；蛇仔秋，亦有新蛇仔秋。凡將「新」字加在成名老倌的藝名上，多是和舊的一樣紮起，得到戲迷們爭賞的，不會弱於舊的，這也算一件奇跡。

八八 白鼻哥成名都有他一本
拿手好戲

男丑在十項角色中，雖然與女丑排名在末尾，但男丑一角，他的聲價，有時還比武生、小武、小生、花旦這四個角色演出的戲可觀。男丑班稱白鼻哥，是個諧角，一出場便能使觀眾發笑，不用唱曲，只說口白，也可以成為解頤之音。所以當年的白鼻哥，多是重白不重唱，不過，亦有因唱得好，而得到戲迷爭聽的。

以前的白鼻哥，演出的戲，在人情味方面，甚為濃厚，並不是只靠攞嚦頭便算。當時的白鼻哥，頗具心思，對於戲劇藝術甚有研究，所有劇本，經過他的磨煉，然後才登場演唱。對戲方面，要合他身份，才肯提綱演出，說出的口白，不是人云亦云，他必須要找到新的台詞，才作生公的說法[1]，所以每一句白，都是充實，不是空虛的。這時的男丑，多演爛衫戲，不重金碧輝煌的戲裝，至多都是穿一件海青，就可以登場，使戲迷爭看的了。

當日成名的白鼻哥，完全是靠自己的拿手好戲，博來佳譽的。他們的戲，多是自己首本，別人無法拾演，就算拾演，也不能好過他的。在當年曾看過各個白鼻哥的首本戲，果然各個都

[1] 生公的說法：晉末高僧竺道生，世稱生公。生公解說佛法，能使頑石點頭。比喻精通者親自來講解，必能透徹說理而感動聽眾。

是新鮮熱辣，各個的演唱是各有所長的。而且這輩白鼻哥的拿手好戲，都是有人情味，對社會有所諷刺的。

　　蛇公禮《兀地》、機器南《醫大肚婆》、蛇仔秋《天閣仔娶親》、蛇仔禮《耕田佬開廳》、黃種美《打劫陰司路》、蛇仔利《賣花得美》、新水蛇容《打雀遇鬼》、生鬼昌《擊石成火》、豆皮梅《維新求實學》、花仔言《貓飯餵翁》、鬼馬元《戒煙得官》、蛇仔旺《廣東先生》、蛇仔生《瓦鬼還魂》、貌狄蘇《姑蘇台宴樂》、姜雲俠《盲公問米》、生鬼容《陳宮罵曹》，他們這些拿手好戲，演出都是有高潮的，使人看過，不會忘懷的，完全有讚沒有彈。上述這輩白鼻哥，道出的白，多是由他「爆肚」出來的，只有《姑蘇台宴樂》與《陳宮罵曹》是有梗曲梗白而已。這些首本，有從故事編成，有是獨運匠心排出，說到演技方面，更有可觀，值得當日戲迷一致稱賞，成為紅伶，成為名角的。現在這些好戲，是不容易看到的了。

八九　粵班小散班老倌支下期過年關

　　粵班在全盛期中，這個紅船世界，十分活躍，所有戲人，對戲劇生活，都感到充實而不會感到空虛，因為戲行這時的情況，比其他各行好景，卅六班，班班都有盈無虧。所以各大老倌，人工特別多，沒有錢用，放班債的人，都願無條件借款，只要寫一張頭尾名的借單便得。所以各班大老倌，多是粗駛濫用，窮奢極侈，像豪門中人一樣闊綽。

　　往時粵班之例，每年在六月必散班一次，然後再起。六月的散班，是從新起過，所有班中大小老倌，皆有更動。所以班在六月散後，各戲人都要等到再埋班，才有班落，在散班的十幾天內，生活仍屬於不安定期中，要埋班後有班落，然後才得安定。

　　六月散班與埋班的班例，是人人都知道的，可是每年一到十二月尾，也有一條小散班例，這例是由十二月二十日起至到年三十晚止，月大則十日，月小則九日。不過吃過團年飯，便要回班，準備紅船開往各鄉演賀歲戲了。

　　十二月的小散班，一到二十日那天各班的紅船，都從各鄉開回黃沙竹橋灣泊，所有各班大小老倌，都可以離船返家，得到無戲一身輕的自由。在這小散班期中，各大老倌最忙的事，就是到班公司支下期人工。本來大老倌，多是支上期人工的，怎麼又有下期人工支呢？原來每年的老倌，得到班主訂約時，要談一個支取人工問題。這個問題，是最容解決的，比如這個老倌，每年人

工是一萬元的，這一萬元，由老倌自定支取的，將這一萬元，分開三份，一份作上期先支，一份作每月關期支用，一份留歸十二月小散班作下期支取，以度年關。老倌有了這份下期人工，便有錢度歲，不用撲水過年了。這是老倌們最會打算的一件事。

所以在小散班的期間，各戲公司，對於支付這筆下期人工給老倌，是相當大的，如該班有錢賺的話，班主當然沒有煩惱，早就預備各老倌的下期人工，等他們隨時到取，如賺得少的，班主便要撲水，才有下期人工支與該班各老倌了。總之，老倌在小散班期內，支取了下期人工，便可以安然度過年關，去演他們的賀年好戲。

九十　班主在小散班期中甚多頭痛事件

　　當年的班業，特別興盛，所以為班主者，都樂於投資。有時明知老倌難靠，見異思遷，可是為班主的，亦有應付方法，使到老倌們，都不會多心，不圖別想。每年班主，未屆散班期，早已先定老倌，爭聘名角，如果受戲迷歡迎的戲人，必厚聘之，先交他一筆重定，使他不再變心，且有定雙年的。組織的班，五大台柱均為名角，這年演出的台期，〔必〕源源而來，獲利更多。不過，到了十二月的小散班期中，為班主的又常有頭痛事件發生也。

　　在年尾小散班期內，老倌們則皆大歡喜，休息十天，再由年初一起，重登舞台演唱，留有下期人工支的戲人，更感愉快，可是，有輩老倌，也會在小散班期中，偷偷過埠，或避債或向外發展他的演技的。他們何以會在小散班期間「花門」，其原因特多，最大問題，就是班主薄待了他，才有出此。因此，班主對於這樣事件，就有麻煩，感到頭痛了。

　　所以班主，全靠坐倉作眼，凡有這些事件，坐倉能够早作情報，就沒有遇事而煞費躊躇了。因為老倌的行動，是不會透露的，就是有這些行動，他亦與人密斟，消息不容易泄漏的，就算坐倉精明能幹，也會被他們瞞過。所以小散班最尾一兩天，然後才會發覺，但他們「花門」過埠，已經乘風破浪去了，不可追回，

惟有待他們歸來，然後再和他們講數。

　　大老倌在小散班「花門」，必須要找人補缺，補缺的也必須名角，可是小散班與散班不同，大老倌是幾難找到，因為有名的老倌，盡皆落班，無法聘用。正月台腳，已經賣出，初一這台，沒有人用，主會必會追究，這時損失就大了。所以班主就因這些事件而頭痛了。如果中下角色花門，還易於應付，正印老倌，就難於解決了。

　　從前「大寰球」班正印武生馮鏡華、第二花旦小蘇蘇、正印丑生陳醒漢，就因為不滿班主，在小散班期內，支了下期人工，便說到香港過年，因為該班新年頭台是在港院演唱，班主與坐倉便不提防，到了過埠的船期開了，才得到報告，所以這班的坐倉與班主，就苦上加苦，損失不少。這種情況，本不多見，只有該班才有這樣的。

九一　戲班招牌推陳出新雅俗共賞

　　廣東自有粵班以來，所有班牌，牌名卻是吉祥而且帶有歌頌之意的。每一個班主，組有數班，他改的班名，都像兄弟的名有一個字相同的。如宏順的班是用「祝康年」、「祝華年」、「周康年」為名。寶昌的班則以「國豐年」、「周豐年」、「人壽年」、「國中興」為名。太〔安〕的班，卻以「頌太平」、「詠太平」、「祝太平」為名。怡記班則以「樂同春」為名。其餘的班，為「樂千秋」、「祝千秋」、「詠千秋」這三班，都是同一班主所組得的。以上的班牌名稱，多是由清末民初便有，所以皆含有古味，所取的名字，皆以「年」或「千秋」與「太平」為底，第一個字便用樂、祝、詠、頌等字以作善頌善禱。這時的班名，多是如此，無甚朝氣，且封建與迷信的意義太深。因為，這個時代，粵班皆以演神功戲為主，在戲院演戲，卻不在乎，因為落鄉演神功戲台期密，才得多收戲金。為投主會所喜，班名又不能不用好意頭的名如揮春一般的吉祥話了。

　　民十以前的班名，還未有甚麼新氣氛，到了女班抬頭，因為女班的班名，半皆香艷，帶有脂粉氣息，如「鏡花影」、「羣芳艷影」、「冠羣芳」等女班牌名，使到戲迷都感覺可賞，由此，男班的班主，凡起新班，對班牌名字，便有趨新之意。加以志士班的班名，改得不俗，如「優天影」這三字真是古雅而又顯淺，如此班牌，確是打破以前粵班傳統的陳腐思想，志士班即是志士

班了。

所以怡記之「樂同春」便改為「新中華」，以後凡起的班，靚少華之「梨園樂」、陳非儂之「鈞天樂」、馬師曾之「大羅天」、薛覺先之「新景象」及後之「覺先聲」與何浩泉之「寰球樂」等班名，都有新意。「大羅天」班且有招牌戲《眾仙同詠大羅天》一劇。薛覺先更以自己的名作班名。

當年的班名雅而不俗，而又有新意的要算「大羅天」、「鈞天樂」、「覺先聲」等名了。女班則以「女兒香」這個班牌為清麗。時至今日，所有班牌，都是趨重戲的人名，取而改之，賺則重用，蝕則取消，總不能像當年的班牌名來得長久，年年如是，永不變的老字號了。

九二 馬年談粵班關於馬的種種趣事

今年為丙午歲，午屬馬，人稱為馬年，在往昔粵班，關於馬這個字，可記的事甚多，趁着馬年，略述數則。

班中角色，在旦的名上，除花旦、正旦、夫旦、拜堂旦，還有馬旦一角。馬旦是學花旦藝的首先嘗試，如線髻丫環，即由馬旦飾演。如果演得好，便容易改為花旦了。

在戲齣上的「馬」字，周瑜利有《山東響馬》，靚元亨有《盜御馬》，其他的戲齣，有《斬馬謖》、《夜戰馬超》、《馬上琵琶》、《秦瓊賣馬》，這幾本都是名劇，是當年武角與旦角的拿手好戲。

至於花旦演技，「洗馬」、「跑馬」算是最佳之作。當年肖麗康、貴妃文，都是以演洗馬戲而顛倒戲迷的。金山耀在《夜送京娘》一劇中，紮腳跑馬，更是他的絕技，比諸男丑蛇仔旺在《山東響馬》一劇中飾演廣東先生跑馬一場，尤為出色。

在粵劇演技裏，「配馬」一技，也要學習。「配馬」一技，不論任何角色，都要了了。至於「打馬」、「坐馬」的動作，也有規矩，不能隨便。

劇中的術語，有「馬前」、「馬後」之稱，假如催出場演劇者快快演完入場，則謂之「馬前」，叫他慢慢的演唱，則謂之「馬後」。劇中的道具則有「馬鞭」，演《六國封相》則有紙製的馬多匹，由馬旦等騎着，由手下或五軍虎作馬頭軍拉出，大打跟斗。還有一匹喚作「胭脂馬」，由女丑騎着，出場引人發笑。

說到口白，《送子》例戲裏，小生的白有「何人擋馬前」句；「不得阻住本公馬頭」，這也是武角常說的口白。

　　老倌的名，馬師曾是最佳網巾邊，他是用真姓名而為藝名的，後來鄧永祥初登戲台，因慕馬師曾的演技唱工，竟改藝名而為「新馬師曾」，反將真姓名隱去。現在的戲迷，卻呼他為「新馬仔」，而不呼他「新馬師曾」。而凡屬戲迷，也知道他的真姓名為鄧永祥矣。上述粵班的馬之種種，關於劇本的《山東響馬》，仍有人改編過上演，可是再難如當日周瑜利之可觀了。

九三　粵班全盛期中新年台期戲金盤滿缽滿

每年新歲，娛樂事業是特別旺盛的。往昔粵班，在全盛的時候，有四十餘班之多，一屆新年，各班的台期，早已為各鄉主會所定下，依時演出，與眾共樂。所以每到新年，各班的台期，當然滿瀉，就是「下躺班」一樣也有台腳，不必要「出扒龍」了。凡為班主的，班業有利，全賴於新年的正月，因為，正月這個月，正是班主掘金的時候，如果名班，在上年十月間，新年正月至二月台期，早已排滿，各鄉主會，藉新年演神功戲，以收大利，而鄉間的餓戲的戲迷，座價雖加倍，也要購票入座。各鄉演新年的神功戲，是不會虧折的。如演名班，老倌有名，鄉人更加歡迎，所以更獲利倍蓰 ①。各鄉主會，為要買好班，在十月間便爭着到吉慶公所定買。於是凡屬大班，戲金必比平時高出一倍。主會要定名班，戲金雖比平日高，也落得定買，有時賠雙倍定，亦要買到。為班主的，當然笑逐顏開，因為有戲金定銀，小散班時，便不需要找錢出下期人工了。

以前各鄉演神功戲，是不收入座券價的，縱然要收，也是兩旁座位而已，中間仍然由鄉人站立着看戲，是不收錢的。後來，各鄉主會，因為戲金太貴，連到站立看戲的地方，也擺滿了椅，

① 倍蓰：倍，一倍；蓰，五倍。倍蓰指由一倍至五倍，形容很多。

而且編列號數，像戲院的對號位賣票，券價比兩邊椅位加倍。所以每屆新年，各鄉主會，也變了娛樂商人，買班演劇，以圖厚利。為要爭奪名班演唱，每台貴一二千元，也無問題，只要定得，就皆大歡喜。各班把握新年的機會，所以每台戲金，總比平時多一二千元，各班在新春期中，班主真是賺到笑，雜用多支，也是值得。

新年由元旦起至上元日止，省港澳各戲院，演出的粵班，不論大細，都要用戲金買的。並不像平日分份的。廣州海珠戲院，有一年竟沒有名班演唱，因為所有大班，都為各鄉出重戲金定了，所以初一那台戲，只演細班，因為廉收座價，一樣爆場。新年定買戲班，以四邑的人最出得高價，因為台山有「小金山」之稱，座價高至五元，也不嫌貴，依然要爭先定座，方有戲看。當日粵班在新年期間，為班主者，都是盤滿缽滿的。

九四　新春「加官」例戲每台總有多次跳演

　　粵班往昔每台必演例戲，所謂例戲，夜場《六國大封相》，日場《大送子》及《玉皇登殿》、《碧天賀壽》，「加官」之類。這些例戲，在四十年前，每班到各鄉演唱，必有演出，因為這幾本例戲，既熱鬧，又輝煌，鑼鼓特別悅耳，戲裝特別耀目，所以凡屬戲迷，卻認為好戲，戲雖云例，戲迷也不厭百回看。

　　例戲的「加官」，俗稱「跳加官」。飾演加官的角色，本來是由武生飾演，戴笑面，執牙笏，穿戲袍，登場作啞的表演，一言不發，只憑做手，指東指西，跳着台步，跟着鑼鼓以演，最後，則執一幅顧繡長條，上寫着「步步高陞」等字，示向觀眾，便入場算是劇終。

　　演加官戲，班例編定武生飾演，可是，自武生蛇公榮拒絕演加官戲以後，改由第三武生或總生代替演出，正印武生，對加官戲便不復演了。加官戲是個人的表演，不唱不白，卻是一幕啞劇，全憑鑼鼓襯着他的做手台步演出。所以為時甚短，瞬即收場。

　　《跳加官》的例戲，卻帶點阿諛諂媚性質，在封建與迷信時代，戲劇並不作為娛樂事業，所以演出的多是「堂戲」與「神功戲」，每凡神誕，或人家有喜慶事，才請班演唱以助興。因此，加官例戲，故有「指日高陞」、「萬事勝意」等的吉祥語，向觀眾祝賀。

粵班每屆新年，開到各鄉各地演唱，入座看戲的男女觀眾，多有紳耆①們，或官吏們，與乎他們的寶眷，因此，在新春期間，每日不論日場夜場，戲班中人一見有非常人物在座觀劇，便要總生登場演《跳加官》，以便若輩開顏，並博他們的紅封包的厚厚賞賜。所以每日總有一二次在演正劇時，忽而停了演劇鑼鼓，改打加官鑼鼓，總生出場演《跳加官》，這時，觀眾便知有達官貴人或他們的太太在座看戲了。最奇怪的，大盜歪嘴裕有一次在順德某鄉入場看戲，班中人為買他的怕，也一樣教總生出場，向他大跳加官。不過他也有賞封送上後台，給班中人作茶煙之費。「加官」這個例戲，在往昔新春期間，為要討達官貴人歡喜，演出「加官」，即是向他們「恭喜發財」之意。環境關係，是難怪的。

① 紳耆：地方上的紳士和年老而具德望的人。

九五　新年老倌加倍辛苦
雜箱搵雜用則撈到笑

　　粵班一屆新年，各鄉定演神功戲既多，粵班稍有名的，戲金必然提高，比平時多一二倍，可是各鄉主會，不以為昂，總要買到手，使到鄉村中的戲迷有好老倌睇，又有好戲睇，便感到愉快。所以粵班的班主，莫不笑逐顏開，撈到盤滿缽滿了。不過，各班的戲人，在新年獻演，卻比平時辛苦萬分，日夜登場，不能偷懶，演戲之餘，還要應酬，紳耆們對大老倌，皆相識之，所以在新年，必請飲，各台柱決難卻而不去。尤其是鄉間的大撈家，請飲是一件事，他們還日日來探班，吹其幾口，到夜晚完台，又拉老倌去作飲作食，使到各大老倌幾乎分身不暇。在飲食前，則設賭局，呼盧喝雉 ①，可是輸多贏少，更使到這班戲人要向坐倉籌措，坐倉在新年裏，應付老倌的需索，認為是最頭痛之事。因為，不能如他們所求，可怕他對戲場演出不佳，令到觀眾不滿，主會會扣戲金，所以新春的粵班，雖然發達，而紅船中的不愉快事件，也常會發生。

　　新年各班，有雜用搵的，要算「雜箱」了。「雜箱」是管理

① 呼盧喝雉：古時用五木骰賭博，一面黑色，上刻牛犢；一面白色，上刻雉雞。一擲五骰若皆全黑為最大，稱為「盧」；四黑一白，次之，稱為「雉」。呼盧喝雉就是賭博的意思。

場面的道具的工人，在戲棚上搬台搬椅，及各老倌出場所用的道具，班中呼這輩工人，統稱「雜箱」。這輩「雜箱」，既然是在戲台上活動，他們在新年中便有雜用搵了。也們搵的是甚麼雜用？就是發賣兒童玩具，這些兒童玩具，都是與班有關的。因為當時兒童玩具，並沒有像今日花款之多。他們所賣的用紙朴製成的刀槍劍戟，即是班中武場常見到的武器，不過沒有武生、小武拿來在武場打鬥那麼長大而已。除外，還有用碎錢灑上金色，用紅綠繩穿作錢劍，或金錢，或花籃，擺在戲棚近鑼鼓那邊，等看戲的兒童見到，出錢買歸耍弄。新年時的兒童，有〔紅〕封包，當然是有錢，所以一看見這些玩具，便要父母們買給他玩。因此，各班在各鄉開演，雜箱便趁着新年把這些玩具擺出，教兒童爭買。果然，非常好市，吊起來賣[②]，也不嫌貴。不獨兒童歡喜爭購，就是迷信的婦人也爭着買關刀、錢劍，掛在神樓，以為擋煞。所以新年的雜箱們，賣出這些兒童玩具，以搵雜用，班班雜箱都撈到笑，希望日日都是新年。

② 　吊起來賣：提高售價，善價而沽。

九六 演封相武生不坐車花旦不推車的真因

　　往昔的粵班，每一班都有「人名單」印出，交由吉慶公所給各鄉來定戲的主會看的。這種「人名單」，是木刻版用花紅粉印成者。班中大小戲人的戲號皆刊出，使主會一覽無遺，知道該班的大老倌是誰，紅老倌也是誰。如果各老倌都是名角，主會便願出重戲金，買回鄉開演。可是，「人名單」的老倌名下，卻一筆比一筆，由簡單而複雜起來的。因為每一個正印角式下，都帶有注明，所注明的是〔哪〕一項事？如正印武生名字下有刻明「封相不坐車」，正印花旦名字下刻明「封相不推車」，正印丑生刻明封相「不〔掛〕鬚」者，諸如此類，先此聲明，以免後論。主會不以為〔礙〕，也願定演，所以開台第一晚演例戲《六國大封相》，正印武生不坐車，由副角代坐；正印花旦不推車，與正印武生合演這場坐車戲，只推車過場，便由第二花旦代推。丑生飾演六國王本來要掛鬚的，他卻不掛鬚演出；因有聲明，主會與觀眾，也不會譏彈的。

　　關於正印武生何以不坐車，正印花旦何以不推車，丑生何以不掛鬚，其中是有原因。正印武生並不是不想坐車，因為凡坐車的武生，是表演坐車藝術的，如果武生肥胖的話，坐車的演技便呆鈍而不可觀，必須瘦削的才有好的演技〔給〕人欣賞，當年的武生演坐車技藝，以新白菜、金慶、曾三多輩，最為可賞。如靚

榮、聲架羅、靚東全輩，就坐得不大悅目了。前者的武生是瘦的，後者是胖的。因此，靚榮等認為獻醜不如藏拙，以後接班聲明不坐車，故在人名單有此注明。花旦不推車，卻是因為手力關係，雙手無力，欲推亦難，京仔恩與千里駒都不推車的，因為他二人都手輕乏力，所以班中有「跛手恩」、「跛手駒」之呼。至於丑生不掛鬚，就因為後來的網巾邊都是少年的人，對於掛鬚，頗覺不稱，所以就要注明不掛鬚，因為免受人彈也。如陳〔醒〕漢輩，當正丑生時，便不掛鬚而在封相中飾演六國王了。這也是當日粵班在轉變中的一件不尋常的事。

九七 「斬」字與「殺」字戲匭禁「殺」而不禁「斬」

粵劇的戲匭，往時不少有用「殺」字與「斬」字的，可知當時所改的戲匭，也是趨向富有刺激性方面的字句。用「殺」字的戲匭，計有《殺子報》、《武松殺嫂》、《張巡殺妾饗三軍》、《殺子奉姑》等名。「斬」字的戲匭，則有《醉斬鄭恩》、《轅門斬子》、《白門樓斬呂布》、《斬經堂》、《薛蛟斬狐》、《大花面斬子全忠》、《斬馬謖》等名。

說到《殺子報》一劇，卻是新華首本戲，故事是清代奇案之一，因為蕩母勾了情人，怕到兒子知道，便把兒子殺死。後來告到官裏，由新華飾演清官，將案大白，替死者伸了冤。這本戲是悲劇，因為新華演出最佳，竟成名劇，可是不久即被禁演，因為母親殺死兒子，大過殘忍，有傷風化，故不許演唱。這本戲從此便沒有再改過戲匭再演。

《武松殺嫂》即是《金蓮戲叔》，橋段是從《水滸傳》拆出編成，小武與花旦戲也。小武靚仙、花旦余秋耀合演的好戲；不過也被禁演，因殺嫂是亂倫的，後來易名，一樣要禁，因是淫戲，亦在禁之列。

《殺子奉姑》是小生聰與千里駒最佳首本，極得戲迷歡迎，而且是節孝的戲，但是殺子奉姑，絕不人道，也要禁演，不過只要戲匭把「殺」字不要，仍許上演，因此，班中便把「殺」字易作

「捨」字，《捨子奉姑》便得演唱。至於《張巡殺妾饗三軍》也是當日粵劇好戲，不過這個「殺」字，也是要不得，當局亦不許演唱。從此的粵劇，便不再用「殺」字的戲匭了。

不過，「斬」字的戲匭，安全無事，「斬」與「殺」的分別，原來也有重輕的。因為「斬」字似乎比「殺」字正一點，不會有殘忍的意思。如《薛蛟斬狐》，狐狸精是害人者，斬之即是為民除害，故應斬之。《斬經堂》之斬，也並不是親手斬，《斬呂布》、《斬鄭恩》、《斬馬謖》是歷史戲，斬得也無問題。《大花面斬子全忠》，這個兒子是花花公子，而且由大花面斬之，更見到大花面愛國家、愛百姓，奸相也作忠臣，這個「斬」字愈顯得大義凜然而出色，所以亦無禁之必要。昔日禁「殺」的戲匭不禁「斬」的戲匭，確是有意義而又有道理的。

九八　男丑一角原是諧角粵劇改良質始漸變

　　粵劇角色，初與北劇無異，一演一唱，都是有規有矩，所有唱詞，都用「官話」，道白也沒有用「廣爽」的。當時的曲詞，都是「想當初」、「這都是」、「都只為」、「原本是」的句子，因為這等句子，才能使到戲人唱得玲瓏，不會閉口。自志士班興，編劇者如黃魯逸輩，才改用白話曲，不過，「想當初」的句子仍然要用，變成半官腔半廣爽的句子。

　　說到男丑這個角色，班中皆稱為「白鼻哥」，因為凡當這個角色，俱搽白鼻才登場的，使觀眾看到，便知是男丑，有詼諧戲看了。男丑是班中的諧角，一做一唱，卻是妙趣橫生，可解人頤。男丑的副角，卻稱拉扯，如表演得好，便可當正。為拉扯的，一律也是搽白鼻哥的。當時的戲，因為是齣頭戲，橋段故甚簡單，做拉扯必飾演「師爺」者多，做六分的必飾演花花公子。而當正印的男丑才有主角演出。正印男丑，又稱為網巾邊，他們演唱，確有可觀可聽處，大場戲演出，不論悲劇喜劇，皆充滿人情味，演藝既動人，唱情也悅耳。總之為男丑這個角色的戲人，先要能「擺噱頭」，表演的一舉一動，更號詼諧百出，使到觀眾常常捧腹，笑個不休，沒有看到懨懨欲睡的倦容的。

　　當日的男丑，首重形容古怪，越醜越妙。與小生花旦不同，小生要有潘安的貌，花旦要有西子之容，才得到觀眾稱賞。其餘

角色，也要有好的扮相，才受歡迎。當時的男丑，以白鼻哥姿態出現，這輩戲人，只要諧趣，善「扯科〔反〕」[①]，即可充當，相貌卻不在乎「靚仔」也。

自志士班的男丑姜雲俠加入大班「祝華年」當正印網巾邊後，他的演風完全改變，因為姜雲俠容貌端正，扮那樣似那樣，他的戲路寬闊，他演公子哥兒戲，則以《沙三少》而馳譽，演清宮戲，則以《梁天來》一劇，他飾演欽差大臣孔大鵬而演武生戲。他的《大鬧廣昌隆》扮絨線仔更神似，在偵探戲中扮美演花旦戲，尤覺動人。丑生一角由他起首，以後便有黃種美、陳村錦的「靚仔雜」出現，漸漸把「雜腳」戲改變為「靚仔」戲，此後男丑的扮相與演風，也隨着潮流而變了。

① 扯科反：演員在台上以滑稽的台詞或動作引人發笑。

九九　總生亦是粵劇一個重要角色

　　粵劇十項角色中的總生，在往昔來看，也是一個重要角色，不在公腳、武生之下。戲人當得總生這個角色，他的演技與唱工，都有相當可觀可聽之處。在當時的觀眾，並不以總生為閒角，置而不看的。就是班主，每年新班，選聘各項角色，對總生一角，亦特別加意選擇，認為總生能演能唱，亦可為該班生色不少，而且每班總生，不只一個，除當正之外，還有第二第三的總生。可見總生在當年的粵班，是何等重要。

　　總生的演技，是另有一派，在武生與末腳之間，說到歌喉，也有總生喉者。充當總生，對於唱工，是不能輕視的，總生有了好歌喉，不僅能在總生這個角色中顯名，他日還可改充武生或公腳等等角色。當時的總生，在日場的正本戲中，飾演文臣老僕，是常有擔綱戲演唱的。夜場的齣頭戲，總生亦有不少首本演出。總生的首本戲，以《范增歸天》、《孔明歸天》、《紫桑吊孝》、《陳宮罵曹》、《困南陽》、「遊赤壁」〔各〕劇，受到觀眾稱賞者。

　　當日武生東坡安在當總生時，便因他《東坡遊赤壁》一劇唱得好，才得改當武生，且揚其名，為戲迷所傾倒，為班主所爭聘。所以東坡安演武場戲，絕不見佳，只唱得鏗鏘可聽而已。他的《過江招親》，特別可觀，據當時的觀眾說，只聽他《甘露寺訴情》一曲，已經值回票價。因為同時的武生，沒有一個及他唱得這般清亮者。

丑生豆皮梅，也是當總生的，他〔由〕外埠回粵，知道總生沒甚出色，福至心靈，即改接受丑生中之拉扯，由此，才得大顯身手，竟成最有名的網巾邊。因為他長於演富有人情的戲，莊諧兼備，又肯向新的戲路邁進，故有如此成功。所以他的弟子生鬼容，亦有他的演風，因有天賦歌喉，一曲《陳宮罵曹》便名滿劇海了。可知總生一角，在當日的粵班，確有獨立性，而且這可以因此而發展戲劇藝術。可知粵劇中的總生，卻非閒角，不過，時至今日，粵劇編重五大台柱，竟忘卻了總生這角的演技與唱工了。

一〇〇 往時老倌演戲戲不在多 一兩齣便成名

　　初期的粵劇，只憑江湖十八本及排場十八本，戲人拿來演唱，便可吃香，在各鄉登台，一樣受到戲迷歡迎，對他們演唱這些戲，不會看厭，真是百看也不厭的。所以當日的戲人當正印後，人人都有一兩齣首本戲，班中稱為「嫁妝戲」，隨處演唱，戲迷們都爭着欣賞了。當日的粵班粵劇，俱屬歷史戲與故事戲，是有所本而非空中樓閣的，所以橋段特別簡潔，有大場戲「戲肉」給觀眾看，喜有喜劇，悲有悲劇，文有文戲，武有武戲，由各項角色上演，演來精彩，是特別動人的。

　　往昔凡是正印老倌，他們只憑一兩本好戲，便能年年歷隸名班，紅透半邊天的了。武生新華，他的首本戲，就是《蘇武牧羊》與《殺子報》這三兩本戲，他便名震梨園。「牧羊」一劇，演唱十多年，一樣得到戲迷爭看，沒有嫌舊的。武生金慶，他演的《王佐斷臂》，因為演唱俱佳，他就憑着這本戲，馳其戲譽。武生公爺創他的首本戲，就是《與佛有緣》、《夜出昭關》。新白菜得名，卻是《李白和番》與《琵琶行》兩劇，因他演詩人戲，唱得好，戲迷對他一致稱賞。

　　小武周瑜利，一本《山東響馬》，一本《三氣周瑜》，他就奠定了正印筆帖式座位。東生因演《五郎救弟》，演技唱工好，又成名了。大牛通《王彥章撐渡》，靚仙《西河會》，周少保《打死

下山虎》，靚耀《梅簪浪擲》都是他們獨有的嫁妝戲。就是靚元亨也不過是《賣怪魚龜山起禍》戲，而紅到發紫的。花旦肖麗湘《李仙刺目》、《金葉菊》；千里駒《殺子奉姑》、《夜送寒衣》；紮腳文《水浸金山》；紮腳勝《劉金定斬四門》；余秋耀《金蓮戲叔》、《十三妹大鬧能仁寺》，都是憑這幾本戲而成功。小生聰《誤判孝婦》、《拉車被辱》、《湘子登仙》；靚全《佛祖尋母》等。與男丑生鬼昌《擊石成火》；新水蛇容《打雀遇鬼》；生鬼容《陳宮罵曹》等這輩名角，都是常演這些首本，到觀眾好評，正印地位，歷久不易。後來，粵劇趨新，新戲漸多，而這輩老倌，仍以他們的首本戲而增聲價的，因為首本戲即是首本戲，並不如新戲，是眾人皆可演者。

一〇一 西片故事搬上戲台演唱
《斬龍遇仙》最先

　　粵劇趨新，新劇在各班開演，一日多於一日，大抵觀眾對於舊戲，已經看膩了。所以各班，每年新班後，必邀請編劇者開編新戲，以增班的聲價，這時的戲人，也知道演唱新戲才能獲得戲迷歡迎。因此，不是〔戲〕行中人，也加入編劇，不必要穿過「紅褲」的人，才能做開戲師爺。當時的編劇者，倘與梨園人物有交情的，有了故事而又橋段曲折的，便可以寫成「提綱」交到班中坐倉轉給各大老倌知道，認為正印老倌皆有戲演出，劇中有三兩場「戲肉」，即可以編寫，擇日演出。

　　當日的開戲師爺，以梁垣三、張始鳴、黎鳳緣、蔡了緣、黃不廢、李公健輩為最著，所以他們有了新戲橋段，一拿到班裏，必然受落，講戲後，即定期在各戲院演唱了。同時老倌如有好橋段的劇本，也可以寫成劇本，與同班的老倌演出。所以這時的男丑姜雲俠，花旦肖麗康也都編過粵劇。因為這時的老倌，多是識字的，並非如以前自幼失學，便入梨園做戲者。

　　「祝華年」班正印小武靚雪秋，原是姓廖，他是廖仲凱的堂兄弟，他不喜歡作政客，但喜歡演戲，因此便在粵班當筆帖式，粉墨登場，大顯身手。雪秋有編劇天才，不獨粗通文字，而且還懂英文。他以演唱俱佳，三幾年間為宏順公司定為「祝華年」班正印小武。他在省港各院演唱，戲餘之暇，愛觀電影，這時國粵

兩片尚未多睇，所看的全部西片。

　　靚雪秋一次在廣州海珠戲院登台，隔隣便為明珠影院，正上映《斬龍遇仙》一劇，雪秋往觀，觀後，極讚這部西片橋段好，若將之改編粵劇，一定獲得戲迷歡迎。黎鳳緣聽到，教他立刻寫「提綱」，更替他設計「斬龍」這場畫景。該班不惜工本，把「斬龍遇仙」這場佈景，加上一條生動的金龍，使靚雪秋在這場戲與龍合演，這場戲有新鮮刺激，他又有唱有做，斬龍時高潮疊起，觀眾便稱好戲，落鄉演出，更受歡迎。靚雪秋將西片改編為粵劇，這本《斬龍遇仙》戲，是最先的一本，後來才有《璇宮艷史》各西片故事搬上舞台。

一〇二 戲台未有佈景前充滿春意的蚊帳戲

粵劇本來是沒有佈景，有的都是虎道門，檯圍椅搭，中軍帳與大帳而已。至於每場演出的如城池、山水、祠堂、廟宇等等，也是用粉牌〔寫字〕，寫出名稱，使觀眾明白，如《白門樓斬呂布》，那座「白門樓」就用檯豎起中軍帳掛上「白門樓」這塊粉牌，便算白門樓了。如《轅門罪子》就用孖檯豎起大帳，將「白虎堂」的牌子掛上。其餘的神廟佛寺，也是如此。這時的「雜箱」工作，便要兼顧這類的事，有了佈景才漸漸取消。

當日粵劇場口瑣碎，既沒有佈景，又沒有台幕，只是個出個入，演完一場又一場，不如有了畫景，就要落幕開幕，落了幕便沒有戲看，開了幕才有戲看。沒有佈景前的戲，完全是看老倌演技及聽老倌唱工，所以每一本戲僅得三兩場是「戲肉」，餘外都是「濕霉」戲。

在當時的戲，如是在閨房中演出的，必有一幢大帳，用椅豎起，作為牀榻。或正面，或衣邊；只是雜邊，從不多見。如演閨房戲，俱屬生旦戲，反面則為奸夫淫婦戲。這時的戲迷都呼為「蚊帳戲」，「蚊帳戲」是充滿春意的，有時會看到人心癢癢的，本來這也是淫戲之一，不過，當時的淫戲，卻被禁演，而「蚊帳戲」則沒有禁到。因此，「蚊帳戲」仍然常常在粵劇中有演出。

這類「蚊帳戲」，半是小生花旦的私會戲，或是淫婦與奸夫

的偷情戲。因為凡演這類「蚊帳戲」完全是「過橋」戲，必因此而發生下文者。當劇中人一雙一對入帳後，其帳必搖動，牀前還有男女戲服，與男女鞋遺放着。但是劇中人入了帳即入場，等到有人推門入房，發現劇中人幽會時，劇中人再出場從帳內走出。於是劇情便由此發展，是是非非，禍禍福福，觀眾們便有得睇了。

《呂布窺妝》、《丁七娘下山》、《西廂待月》、《賣油郎獨佔花魁》等劇，卻有「蚊帳戲」看，「窺妝」由大花面睡在帳中做戲，「下山」由幫花在帳中演出，「待月」則生旦合演，入帳時還唱着「一雙雙，一對對，共效于飛」的曲。「獨佔花魁」則由正花在帳中與小生合演。自有佈景，這類「蚊帳戲」便改觀了。

一○三　粵劇角色在劇中多是撞點唱上埋位

　　說到當日粵劇，所演的戲，乃是取材大排場十八本及江湖十八本。甚少新劇上演，而且每一本劇的場數，總有三四十場之多，不同今日，粵劇只得三幾幕戲，雖然現時的戲，舉要刪蕪，每一幕戲，都是戲肉，不過，細心看來，也是將幾場戲縮為一幕演出而已。當日粵劇既有正本與齣頭之分，但各項角色，皆有他的好戲演唱，不同今日的戲，只重台柱，不重閒角。因為當日的角色，武生、小生、小武、花旦、男丑雖屬正角，每一本戲，文的就是小生花旦提綱，武的就是武生、小武提綱，喜劇諧戲是男丑提綱；可是武場戲仍有二花面的戲演唱，文場戲仍有公腳、總生的戲演唱，一樣獲得觀眾喝彩。

　　自粵劇趨向新的途徑，粵劇的本身便漸漸變質，傳統的規矩，已漸漸消失。不過，這是〔時代〕的進化，粵劇的改良，自然是不能避免的。不獨場口編排的變遷，就是曲白也跟着變遷。當時戲人所唱的曲，以梆子腔居多，二黃腔雖是同時並重，也不如梆子腔之普遍了。而且這時的曲，皆用「官話」唱出，就是改唱白話的初期，「官話」仍不能完全消除。加以每本戲都有瑣碎的場口，所以每個角色出台，多是用「撞點」鑼鼓，如武生、小武出場，則用「大撞點」。及後，粵劇改良，小生、花旦、男丑也一樣用「大撞點」，因為非此，不能顯出他們正印的聲價。

當時最有趣的曲句，不論那一項角色「撞點」唱出埋位時，當他們唱「中板」第一個字，必是「想」字，因為「想」字用「官話」唱出，便讀如「山」字，「山」字可以提高唱，又是開口音，唱來鼻音甚濃。所以不論那一本戲，那個角色「撞點」登場，第一句曲，必以「想」字帶頭。如武生必唱「想老夫」，小生必唱「想小生」，花旦必唱「想奴奴」，末腳必唱「想老漢」，正生飾演帝皇必唱「想為王」，飾演官吏的必唱「想本官」，諸如此類唱出，一開口就聽到「想」字。不過，「想」字用白話唱出，就有點閉口了。粵曲自從改唱白話，第一句曲的「想」字已經漸漸在粵曲裏不多聽到了。

一〇四 女丑一角在劇中是閒角亦是要角

　　粵劇的各項角色，要角當然是武生、小武、花旦、小生、男丑。其次則為公腳、二花面。至於大花面、女丑、正生、總生、正旦都是屬於閒角。在當日未有配景前，與未有多量新劇開出前，所演的戲，皆屬陳陳相因的古老排場戲，觀眾所看的戲，只是看演技與聽唱情而已。當時的戲台，佈置絕不輝煌，只靠角色登場，演唱他們的好戲，悅目與悅耳吧。

　　當日的粵劇，幾乎千篇一律，日場正本劇是由大花面作「火藥煲」，把劇中爆開，使到要角悲歡離合的戲演出，在完場時，大花面必受斬。夜場首本戲，小生花旦是要角，如要有苦情戲演唱，必要用女丑來作「火藥煲」，才爆得出悲的火花。所以正本戲，大花面是閒角中的要角；首本戲，女丑是閒角中的要角。因為劇中橋段，是要這兩個角色穿針引線的。

　　女丑這個角色，與男丑同列在人名單上，稱為男女丑。女丑是演奸戲的，演忠戲的有正旦與夫旦。女丑飾演的劇中人，不是鴇母，便是媒婆。女丑的扮相，頭梳「竹筍髻」，腳着「柴腳鞋」真是蓮船盈尺，比肇慶裹蒸還大。穿一套古香古色的戲服，左手拈一條手帕，右手揸一把大葵扇，耳上還戴一對有玉扣的耳環，一出場便裝模作狀，扭身扭勢，引觀眾作笑。女丑的出場鑼鼓，必用小鑼，數白欖，以作歌唱。「白欖」又稱「急口令」，句語粗

俗無文，把身世說出，在當時戲迷聽到，則讚多過彈，若在今日聽到，則會彈多過讚，而且會作三日嘔矣。

女丑的戲，飾演鴇母、媒婆之外，還飾演番頭婆，不過，有時也演得不錯，當日也有幾個著名的女丑，如子喉地、婆娒森、婆娒柏等，都是歷隸名班的，而且戲迷們都有口皆碑，說她演得諧趣。女丑是三姑六婆型，演出十足當日的毒婦八婆，所以也列入角色之一。《狡婦屙鞋》、《大鬧獅子樓》、《李仙刺目》、《翠屏山》，各劇的戲，女丑都有好〔的〕演出。女丑唱的是「子母喉」，聲韻可聽，薛覺先在曲中也用過「子母喉」唱出。劇中的花花公子沒有女丑替她引線，就沒有戲做。自子喉七改稱「頑笑旦」，女丑的名，才漸漸消滅。

一○五 四十年前的劇本所用的 排場戲與鑼鼓

　　談到四十年前的粵劇粵曲，在未有佈景前，劇本總是場數多的，曲也是用七字句或十字句唱出，場口瑣碎，曲唱古腔，不論何項角色，都是一樣唱法，其不同者僅各有各的歌喉而已，在劇本上說，如編新劇，也必須依照排場戲編法，假如不依照編排，老倌們便會笑是「羊牯」。所以當時的新劇，只重橋段曲折，比古老戲有新意，老倌們便肯演唱，一經開演，雖為頭台新戲，也不會「倒瀉籮蟹」了。

　　這個時期的粵劇，新編的多是夜場戲，日場戲甚少用新編的戲。關於鑼鼓與曲的問題，完全是有規矩，就算編者獨運匠心，不依規矩編排，老倌們也不感興趣。因為每一本戲，至少都有三十多場戲，當時的戲迷，所謂個紅個綠，個出個入，想想便知戲場的簡單而非繁雜。而且這時的新戲，是在夜場演出，多是重文不重武，甚少如日場戲用到大鑼大鼓的，粵曲的作法，只是梆黃兩腔，其他的小曲尚少插入。

　　每一場戲，不是用「首板」鑼鼓，便是用撞點七搥頭鑼鼓的。「首板」亦稱「掃板」，又有人叫作「鬧棚」，老倌在未出場前，在後台唱的，唱完才出場，再轉「慢板」、「走四門」。用「首板」出場的戲是過場戲居多，如用「撞點」鑼鼓出場唱「七字清中板」埋位的，俱屬在家的。用「七搥頭」鑼鼓唱出的，是武角才有，

所以這時的新戲「提綱」所寫的出場鑼鼓，大半如此，這是簡略的說，未作詳論。

　　粵劇的排場戲，不外是「別家」、「問情由」、「書房會」、「遊花園」等等。「別家」的戲，是父女的戲；「問情由」的戲，是末腳遇到落難小生，問他的身世，興起憐才之念，帶回家中，引起下文戲；「書房會」是小生花旦戲，如《夜送寒衣》這場戲，就是用「書房會」的排場改成的；「遊花園」也是生旦戲，小生遊花園，花旦遊花園，多是用「中板」唱出百花的美麗，這是有「〔梗〕」曲的，在學戲時，人人都曾熟讀「遊花園」的曲。「問情曲」是唱「梆子慢板」為多，在當日的粵劇，所唱的粵曲，卻重「梆子腔」，「二黃腔」非演苦情戲不唱，諸如此類便是這時寫劇本的排場戲應有的作法了。

一〇六 總生重唱工可以改當武生 公腳與男丑

粵班中總生這個角色，在當日來說，似屬閒角，但亦是要角，因為有若干古老劇本，都是用他來飾演主角，唱主題曲的。總生每年的人工，初期不過數百，後期才得過千。總生演技與唱工，當日的戲迷，也極之欣賞的，演技老到，自不待言，歌喉也是獨特，故有總生喉之稱，歌音聲韻介乎武生、正生、末腳之間。唱來字句清爽，發音有力，使人聽到，殊覺悅耳。往時總生的夜場齣頭戲，也不算少，如《東坡遊赤壁》、《柴桑吊孝》、《困南陽》、《陳宮罵曹》〔各〕劇，都是總生最出色的戲。

總生的戲，既重唱工，所以唱得好的總生，也可以改充別個角色，可以當武生，可以當「網巾邊」，可以當「末腳」。因為武生、男丑、公腳每年的人工，卻比總生多。所以長於唱而演技亦佳的總生，皆欲改充武生、男丑、公腳這幾個角色，使到人工多數倍，又得名播梨園，及得到歷隸名班了。

東坡安未當正印武生前，他也是總生一角，前已略略說過。因他演唱「遊赤壁」獲得聽戲者喝彩，更得到宏順班主鄧瓜讚好，於是聘他改充武生，所以東坡安演武生戲只重唱，對於武場戲是平平，只是普通演出，而且他甚少演白鬚戲，東坡安之能當正印武生，在「周康年」班稱雄，全是他的好歌喉得到觀眾歡迎而已。

豆皮梅也是由總生而改當男丑的，所以他演網巾邊戲，都是斯文戲居多，演生鬼鬼馬的詼諧戲，就又是他所長了。豆皮梅因為由南洋回粵，想接班做總生，一樣是沒有班落，所以他就接當拉扯戲，果然在拉扯戲的時候，粉墨登場，竟博得人人稱賞，因他一演一唱，雅而不俗，又工於做手，唱出的曲詞，都能使到戲迷耳目一新，因此，他便從此得意，擢升到正印網巾邊。他的弟子生鬼容，跟他學戲，初本尋常，但長於唱，唱的曲鏗鏘爽朗，而且充滿情緒。當拉扯時，人工不多，這時他擬改當總生，因這時總生也過千了，豆皮梅不主張，仍叫他忍耐，果然他以演總生首本《陳宮罵曹》一劇，歌音獲得觀眾爭聽，他即成名，當正印丑生而演總生的戲。

一〇七 書坊印行的粵劇班本半非班中原本

　　往時廣州的書坊，除發行〔四〕書五經及每年的通書外，便是以班本、南音、木魚等書銷流各鄉和外埠。所謂班本，即是粵班的劇本。班本這類書，是非常暢銷的，因為這時的戲迷，實在不少，各鄉的戲迷，更有「戲棚賊」^①之稱，日看夜看都是不厭的。所以看得戲多，對於班本，便感興趣，花兩三個銅仙，便可買回來照唱。這時的書坊舖，多是設在九曜坊（即學前）與西關第七八甫之間。發售班本的書坊，以第七八甫的書坊店多。印行的班本，初期全是木刻版，字大與鉛字粒二三號字相類。每一套班本，約有四部，每部五六篇左右，書皮是用紅綠黃藍白等紙訂成。與所發售的南音、木魚書一樣，不過南音、木魚書略長，班本卻略短。初期是用手掃，及後才用印機印出。

　　當時的班本，有散支，有全套。散支是各班名角所唱的主題曲，如《山東響馬》、《三氣周瑜》、《陳宮罵曹》、《佛祖尋母》、《黛玉葬花》之類。又有一種，稱為「碎錦」，幾支名曲，編成一冊的。全套的最初只是《山東響馬》、《七賢眷》、《夜送寒衣》、《十三妹大鬧能仁寺》、《高君保私探營房》各種而已。後來因為暢銷，關於粵班演出的好戲，都有陸續印行。但仍是木刻版印售。

① 　戲棚賊：常流連於戲棚的戲迷。詳參第一二四篇〈廣州妙尼也是女戲迷之一〉。

發行班本最有名的書坊，要算五桂堂、以文堂這兩間了。「五桂」、「以文」這兩間書坊主人，都是花縣畢村姓畢與姓徐的。但班本的來源，多非班中原本，只有些散支主題曲是由班中抄出，餘外多是偽作。只是每套的主題曲是真的吧。

　　以前曾略述替書坊寫班本的人是姓鄧的，如《打雀遇鬼》、《賣花得美》等，也紛紛有顧客來問有印行否，外埠也有信來取購。書坊於是又要請善作班本的人寫成，印出應市。我和五桂堂主人是相識的，他就邀我寫此兩部，《打雀遇鬼》、《賣花得美》發行後，果然暢銷，因為新水蛇容、蛇仔〔利〕都是名班著名丑生，又是演這兩部戲而紅的。所以不是原本，一樣暢銷，現在回憶起來，也覺有趣。

一〇八 粵班迷信紅船開行時禁食鯉魚與狗

　　戲班之有，在昔日而言，並不如今日視為一種娛樂事業，戲人也不知戲劇是藝術之一，只知演唱得好，便可成為名伶而已。這時的粵班，俱以演神功戲為多，或演堂戲以謀衣食。因為組班以演神功戲為主，因此，班主與老倌們都染上一種迷信病，認為神鬼卻是有的，不能不迷信，不能不敬奉。所以戲班迷信神佛，十分認真，戲班的迷信事跡，前也曾略有記及，現在偶然想到戲班的迷信，所以再談一談。

　　戲班供奉的神，最著的當然是天后與華光，因為天后廟各鄉近海的地方，都有建立，如三水蘆苞的天后廟、順德甘竹灘的天后廟，與赤灣天后廟，這三座天后廟的天后，戲班皆傳為最靈的，凡經過這三處天后廟，都要用三牲酒禮致祭，還要演賀壽戲給天后看。至於其他的天后廟，經過時雖仍有香燭敬拜，但都沒有蘆苞、甘竹、赤灣的天后廟來得隆重了。

　　戲班既然迷信神佛，當然不會當為是兒戲之事，禱告靈神，卻有規矩。如祭白虎，戲船一泊岸，便要往拜玄壇；天后誕期，就要演《香山大賀壽》戲，慶賀天后千秋。華光更稱為師傅，一到誕期，全班老倌都要衣冠沐浴的在船上慶祝，十分熱鬧。除崇敬之外，還有些肉食要禁吃的。

　　鯉魚與狗，在當日的善男信女，也戒吃的。鯉魚是海上靈

物，買來還要放生；狗是不宜吃的穢物，也認為不能咀嚼的。所以戲班中人，對鯉犬二物，也認為不可吃，最好是戒之哉。不過戲人們是江湖客，對這兩味肉類，視為最適口的，因此，多好吃鯉魚與狗肉。班例雖禁，但仍爭吃。

坐倉知道是禁不得，只有勸他們在紅船開行時，就不可吃，更不可宰，以免得罪神佛，惹出禍事。戲人也覺得這個說法有理，只有在船開行期中，寧願食無鯉，吃無香肉，為着「平安」二字，便口福減少。因為試過有一二次，在船開行時，偷吃鯉魚，偷烹三六 [①]，都是遇到風波的，雖然有驚無險，都是有點不安，所以戲人在船行時，一致都戒吃鯉魚與狗肉。

① 三六：暗指「狗」。三加六等如九，「九」「狗」粵音相同。

一〇九　最暢銷的班本《芙蓉恨》可稱空前

　　廣州書坊印行的班本，不下數十種之多，而且全是木刻版。當粵班全盛期中，黎鳳緣創設「劇學研究社」，所有名角及編劇者多是社員，因此，便刊行《戲劇世界》，每月出版一次，內容有名伶小影、戲劇評論及新劇名曲，另有新著歌曲等。主編的是我與蔡了緣、羅劍虹，黎鳳緣則為發行人 ①，書在香港刊印，分在省港各戲院發售，每本一元，算是最高價錢的了。

　　這時朱次伯正在「寰球樂」班當正印文武生，因演《寶玉哭靈》用平腔唱「哭靈」一曲，因而走紅，跟着由鄧英編《芙蓉恨》給他演唱，有兩支主題曲，是由區漢扶所撰，一是《藏經閣憶美》，一是《夜吊白芙蓉》，曲仍分開梆黃腔撰，並無小曲、南音等曲加入。朱次伯一經唱出，即成名曲，戲迷們皆效而唱之，可是曲詞還未有刊行，戲迷欲得此曲而無從，各書坊也無從得將原曲刊行。適值《戲劇世界》有此二曲刊出，各書坊乃得將此二曲，印成「單支」發售，且用活版刊出，因木刻版太遲也。果然，這兩支曲上市，不到半天，便已沽清。書坊主人驚喜若狂，繼續印行，不到半月已經銷數在十萬本以上。在這時看來，確是一個驚

① 《戲劇世界》的編輯團隊，據原書封底所開列的資料，編輯是王心帆、蔡了緣，校閱是羅劍虹，發行是黎鳳緣。

人數目。

可是，除這兩支曲外，戲迷還擬購得全套《芙蓉恨》劇本，得窺全豹。各書坊主人即往找劇學研究社中人，求取該劇全本。可是這時的新劇，皆沒有全部曲詞的。雖出重金購買版權，亦無可能。五桂堂主人是我的朋友，所以邀我依照該劇場口寫成全部曲，並將兩支原曲加入。我於是費三日功夫，便把《芙蓉恨》中的曲句寫成，雖不十足，也不會離譜。五桂堂即把該劇曲仍用活版印售，且與同業訂定，不能翻印，只可八折取書。當這部《芙蓉恨》全曲上市，一樣如「散支」的暢銷。大新書局因此也邀我另寫一本，改名為《夜吊白芙蓉》，依然像《芙蓉恨》暢銷。隨後聽到五桂堂、大新書局刊行這兩種《芙蓉恨》，兩個月內已再版多次，共銷二十萬本之多，可稱奇跡，至今思之，尚感奇趣。

一一〇 粵班角色當正印後提高地位拒演奸戲

　　不論小說中的人物，戲劇中的角色，都是有忠有奸的，就是整個世界的人類，也一樣是有忠有奸的。假如世界上沒有忠奸的人，便不〔會〕有好戲看也。所以，於戲劇中亦分別有忠奸的角色，粉墨登場演唱。忠的角色，當然是武生、小武、小生、正旦、正生，公腳、二花面等角；奸的角色，則是大花面、女丑等角。至於花旦一角，當正印的花旦，才是忠的，二幫花旦以下多是奸的。就是男丑一角，正印才是忠的，所稱拉扯的就是演奸戲的。更有稱為六分者，也是演奸戲為多。總之每一項角色，掌正印的，全是演忠戲，奸戲卻由副角演出。

　　當日粵班的角色，在未當正時，則常演奸戲，一到當正之後，則不再〔演〕奸戲，所演出的都是忠戲，似乎早有定例，所以正印老倌除大花面、女丑兩角是演奸戲，其他正角，都是演忠戲而不演奸戲的。當粵班趨新的期中，凡演新劇，正印老倌，對新劇的忠戲奸戲，仍極審慎，如要他演奸戲，他一定拒絕，因為他已是正角，若演奸戲，地位仍低，所以為提高地位，便不願演劇中的奸戲了。就算奸戲有大場好戲演出，他也不接受，當時的開戲師爺對此，是十分注意的，避免正印老倌的反對。

　　這是戲班一件牢不可破之事，因為有不少編劇者要正角演奸戲，皆被拒絕。可是「祝華年」班編清裝新戲《梁天來》，要正

印網巾邊姜雲俠飾演凌貴興，他居然接受，不以為奸，因最合他的身份。又《沙三少》一劇，用他飾演沙三少，蛇仔利飾演譚阿仁，戲甌是《沙三少殺死譚阿仁》，顯然要他演奸戲，他一樣接受，且認該戲最合他演。編劇者也對他說明，如在刑場正法時，可換替身。他不以為然，一樣要登場受斬。姜雲俠是志士班出身，才打破原班出身的老倌傳統思想，由此丑生也肯演奸戲了，不過，仍有不願演奸戲的。

以後，正印角色，也對於演奸戲而不拒絕了，如曾三多、子喉七輩，對於奸戲猶喜愛演出。曾三多《火燒阿房宮》他便演秦始皇奸戲，子喉七《十奏嚴嵩》也演嚴嵩奸戲，一樣得到戲迷歡迎。因此，以後正角也不拒演奸戲了。

一一一 粵劇用民間故事編成演唱 最受歡迎

　　粵班初期所演的劇本，多是江湖十八本、排場十八本來做資料。所以當時的粵劇戲人，演唱的戲，全是歷史或從小說選出的實事來編成。十項角色，皆有他的首本演出，而且這時的粵劇，各項角色，分開演唱，並不如現在的戲，所有正角都聯合在一劇中出現，登場合演劇中的有「肉」好戲。所以這時夜場演出的戲，是三齣頭戲，還有包天光戲演至天明才完場。

　　這時的戲迷，在夜場入座看戲，完全是一齣看完又一齣，看完武生小武，又看小生花旦，跟着又看男丑演唱的諧劇。每本戲看一兩個正〔角〕演唱，分外欣賞得悅目與悅耳。當粵劇改良後，所有粵班都不免守着舊日規矩，專演舊戲，因此，決編演新劇，以爭取觀眾，提高班的地位，班中正印主角，也為要爭取聲望，因此對於新戲，落力拍演，由此而起，新劇便替代了三齣頭戲，由各項正角聯合演唱，熔冶好戲於一爐。

　　這時的編粵劇的開戲師爺，莫不鈎心鬥角 ① ，各運匠心，找尋新劇的曲折橋段，編成劇本，交由各班的老倌演唱。他們為了一劇成名，多不作空中樓閣之想，要從婦孺皆知的民間故事採取

① 　鈎心鬥角：此處用其本義，原指宮室建築結構複雜交錯，十分精巧；並非各用心機明爭暗鬥的意思。

材料編為新劇，以生賣座之效。而且還要找尋廣東民間的民事編成，更易於獲得觀眾歡迎。這時編劇時，一致爭取廣東民間故事的資料來寫劇。廣東民間故事的夜場戲，「樂同春」班有《熊飛戰死榴花塔》，這是東莞義士熊飛抗清的英烈故事 [②]，搬上舞台，果然賣座，跟着某班也有《南雄珠璣巷》一劇獻演，也是俠義的戲，演此後也算賣座。

但木魚書《大鬧廣昌隆》的廣東民間故事，自姜雲俠演此劇後，最得戲迷爭看，女戲迷將於這本戲，更稱為好戲，因這個故事是發生在廣州小北二牌樓的一間雜貨店裏的，劇情雖帶點迷信，但橋〔段〕曲折，情節動人，即成名劇。繼着廣東民間的劇本便如雨後春筍，如《梁天來》、《沙三少》、《阿娥賣粉果》、《靚仔玉打死下山虎》、《順母橋》都紛紛編演，這些民間故事戲在這個時期中特別吃香，最受戲迷歡迎。

② 　熊飛：廣東東莞榴花村人，是南宋抗元人士；作者說《熊飛戰死榴花塔》是「抗清的英烈故事」，諒誤。第二〇二篇亦有相同錯誤。

一一二 天后誕粵班演
《香山大賀壽》最吃香

　　粵班落鄉演唱，所演仍多為神功戲，因鄉人是以農為業，日日辛勞，對於娛樂，只有寄望於神誕，有大戲做，得到悅目賞心，一消苦悶。所以各鄉的神廟，如有誕期，主會必買戲回鄉，一則為神功，二則為弟子，使到鄉人趁此機會，盡情享樂。在各鄉的神廟，以關帝、觀音、天后、土地等神為最多，因為這幾位菩薩，是最得迷信者的信仰，因此，每年一逢誕期，必有慶祝，用大戲來賀誕，為一件最熱鬧而又最高〔興〕的事了。

　　各鄉神廟，幾乎每一處是近水的鄉村，都有天后廟在焉。因為天后是水神，歷代都有加封，稱為「護國庇民天后玄君」。天后雖為女神，但祂的威望，也不落在大慈大悲觀世音菩薩之後。水上人家，尤對天后有好感。因天后能夠顯靈，常使到海不揚波，浮家泛宅的人都獲得一帆風順之福。就是粵班，對於天后也是十分崇敬，在紅船櫃台中，必有供奉，紅船往各鄉演戲，如經過天后廟前，也要焚香頂禮，求天后賜福，庇佑紅船順風順水，平安抵達開演的地方，如期開台。

　　三月廿三就是天后誕辰，各鄉有天后廟的，必定由主會買戲回鄉，高搭戲棚在天后廟前，演劇賀誕。粵班因為敬仰天后的，所以特別演一本《香山大賀壽》，在天后誕期例外獻演。這本《香山大賀壽》戲，與開台的例戲不同，並不如「封相」、「送子」、「賀

壽」各〔處〕每台都有演出的，《香山大賀壽》戲，只是每年天后誕期中方有演唱，而且並不列入日場戲或夜場戲中演出的。《香山大賀壽》的熱鬧，比《六國大封相》一樣，是全班老倌出齊拍演的。而且演這本戲時，凡購票入座的觀眾，都有利是取回，各班如在戲院唱此劇，院門外則高掛花牌，演的時間，是由正午十二時起演至二時完場的，票價是另收的。看這本戲的觀眾，以婦孺〔居〕多。各班因有利可圖，名班在省港澳及各大市鎮的戲院演出，在天后誕前後，有一連數天上演的。票價的收入，比平時的票價更多幾倍。當年粵班在全盛期中，每逢天后誕，這本《香山大賀壽》就吃香了。

一一三　老倌爭妍鬥麗一事一物都是「私伙」

　　初期粵班的老倌，只憑演技唱工，便得到班主的爭聘，所有衣（戲服）食住問題，全是由班中解決，他們每年只曉得支取人工而已。所以粉墨登場，穿的戲裝，都是「眾人」的；兩餐所食的飯菜，也是「眾人」的；住的紅船，也是同在「大艙」居宿。後來，粵班組成的年多一年，戲人跟着也日多一日。小武大和在西關北帝廟演神功戲，穿上一襲自置的金線靴，得到戲迷欣賞，於是「私伙」兩字。便從此開始，各班的老倌都爭着添置「私伙戲服」了。

　　說到粵班戲人，不論大細老倌，每日兩餐的餸，都是由班供應，故有「眾人蠱燒」之稱。因為，老倌每每因為胃口問題，就感到眾人餸菜，猶薄過家常便飯，所以他們又要加「私伙菜」了。眾人的菜，雖然有魚有肉，但卻不多，晚餐雖有湯，亦不過白菜湯，餐餐如是，怎能開胃，大老倌們因此就要加私伙菜，每餐整多幾味，既可作為下酒物，又可以多食幾碗飯，以飽口福。

　　至於細老倌，無錢加私伙菜，大老倌和他們有好感的，便叫他們同檯吃飯，使他們也有私伙菜享受。班中老倌既是有私伙菜，伙頭當然歡喜，以後的眾人餸菜，即可減少，那些菜錢，便可飽其私囊。據傳班中的伙頭，都沒有人工的，而且還要開投，才可充當。

粵班「私伙」的東西，由「私伙菜」、「私伙戲服」開始，至到粵班全盛時代，一事一物，大老倌們更講求私伙，以為紅綠葉之彰了。所有台上應用的道具，他們都有私伙的，甚至文房四寶，他們都有私伙的。「虎道門」、「檯圍椅搭」，都用私伙，要他出台時，才由雜箱換上。如是跨馬登場的，所執多姿多彩的馬鞭，也是私伙的，作囚犯時所帶用銀製成的枷鎖，也是私伙的。關於所睡的牀帳，所坐的椅橙當然是私伙，更不用說。到了薛覺先、馬師曾的時候，棚面也起用私伙音樂員拍和。他們私伙戲服日多，不能不有私伙櫳①，於是又有私伙衣箱，替他們整理私伙的戲裝及管理私伙櫳。薛、馬的「私伙盔頭箱」都達到百個之多，幾乎搬上搬落的工人，也要請到私伙。這時戲人所用的私伙東西，真是使到觀眾歎〔觀〕止矣。

① 櫳：粵音「lung5」，大木箱。

一一四　包天光戲的老倌常有好戲演出

　　粵班在五十年前，不論落鄉開演與在城市的戲院演唱，凡演夜場戲，以演唱至天明才停鑼鼓散場。這時的戲迷每晚觀劇，一定要睇到天光才走。因為這時的夜生活，甚感不便，一入夜行人便少來往，雖非宵禁，亦像宵禁一般的。這時的人，仍是日出而作，日入而息，早眠早起的。所以晚上娛樂，看粵劇的戲迷，一定要看到雄雞一鳴，天下大白時，才離開戲院回家睡眠。當時的粵班，因此便要聘用一班二流角色，擔任演包天光戲。

　　正印老倌與副角，全是演三齣頭戲，聲明不演包天光戲的。當班中要聘演包天光戲戲人，必須聲明，是演包天光戲的，所謂先此聲明，以免後論。凡接班擔任演包天光戲的角色，多是欲「紮」而又未「紮」的戲人，或是學戲還未成功的，仍隨着師傅學戲，想出場一試身手，所以決在包天光戲中登場，以求上進，在包天光戲中，有膽演唱，自然得到師傅賞識，容易替他接班，充當副角。

　　演包天光戲的角色，小生則以最尾的一個如第三小生之流，花旦也是包尾的第六七名的花旦。總之各項角色中，排名最後的，都是擔任演包天光戲的戲人了，男丑中的拉扯，也是演包天光戲的居多，因為包天光戲的，大半是喜劇，一演一唱，雖然沒有高潮，也要醒得觀眾眼瞓，使觀眾得啖笑，就算眼瞓，也要捱

到天光，因為許多戲迷，所謂「汁都要撈埋」才叫得值回票價。

　　猶記當日的包天光戲，以《阿蘭賣豬》、《賣胭脂》、《分妻》各劇最得觀眾讚賞。《阿蘭賣豬》是部趣劇，飾演阿蘭的是拉扯，亦算是白鼻哥之一。如果他演得「賣豬」這場戲出色，下一年新班，便會晉升一級，充當男丑副角。小生仔與花旦仔合演的《賣胭脂》或《分妻》的戲有人喝彩，他們一樣易於得到班主垂青。所以這時演包天光戲的戲人，肯落力拍演，又能演得好，唱得好，以後便不愁沒有班做，他的聲價也會增高。當日的戲人，未成名前，多是演包天光戲而逐漸成名的，因為他們在包天光戲，常有好戲演出，使他們的聲譽日起哩。

一一五　粵班全盛末期的劇本 《龍虎渡姜公》

　　粵班的新編劇本，在各班趨於新戲的初期，梁垣三所開的新戲，一經收得，便有第二本繼續編演，如《偷影摹形》、《海盜名流》等劇，均有二三本或上下本演出的，因為這些新戲，都能擔得戲金，所以就有產生下集的必要。後來觀眾不歡迎了，因為繼續演出的二三本戲，都不如第一本可觀，所以觀眾就淡然，不再往下去看。因此，各班的新戲，只是一本便完，不編下集。

　　粵班全盛期中，各班所開的新戲，多是一本演完，就是最受歡迎的《芙蓉恨》也是一本算了，其餘的名劇，一樣是沒有續集的，薛覺先的首本戲，如《胡不歸》之類，也不編續集。寧願再找有戲肉的材料，用新戲甌，以動觀眾之目，及早定座欣賞。

　　在粵班全盛時代末期，戲班漸呈不景，各大戲班公司，也不再組多班。這時「勝壽年」班突然組成，仍是寶昌所組之班，小生是龐順曉，花旦是林超群，丑生是羅家權，文武生靚少佳；這幾條台柱，俱屬中上老倌，不過他們一致落力拍演，落鄉演唱，特別擔得戲金。該班坐倉是駱錦卿，開戲師爺是李公健，駱、李二人，在「人壽年」班時，所有新劇，八九是他們合編的，所以「勝壽年」班編出的新戲，也是二人合作者。二人曾到過上海，看過不少北劇，他們得到劇材甚多，於是在「勝壽年」班，合編《龍虎渡姜公》一劇，這些橋段，大半是由《封神榜》得來的。駱

錦卿長於「度」景，李公健則長於「度」橋，所以《龍虎渡姜公》這本戲一經公演，便傾動了戲迷，人人都說好戲，落鄉每台戲金，一台多於一台，羅家權竟有「生紂王」之稱，李自由又有「生妲己」之譽，幾乎劇中的有名人物，都被該班的台柱演活。這部戲收得，因此，駱、李二人又計劃開編第二本，二本一樣〔爆〕場，又開三本，跟着連開八九本之多，依然得到觀眾好評，所以「勝壽年」班在這幾年，皆獲大利，而各台柱，一樣沒有移動。駱錦卿與李公健因開《龍虎渡姜公》的戲，也撈到盤滿缽滿，行內人都說駱、李是最幸運的開戲師爺，這亦是粵班不景氣中的奇跡。

一一六　粵劇未有佈景前場口瑣碎劇情簡潔

當日的粵班演出夜場戲的劇本，在觀眾的看法是與今日的觀眾看法不同。往時的觀眾看粵劇，只欣賞老倌的演技與唱工，演得好唱得妙，便獲得佳評，戲中的曲折，越簡單越妙，過於複雜，反為不美。所以往昔的劇本，場口不妨瑣碎，假如正角有用武之地，便是戲肉，有戲演唱，觀眾便有好戲入目，滿意的喝好了。因為這有還沒有佈景，不會撩亂觀眾的視線，觀眾的視線，只是集中於正角之一身，看他們登場的演唱。

未有佈景前的粵劇，當然是古老戲居多，就是有新戲演出，所取的橋段，也要有實質，才能得到戲迷欣賞，空中樓閣，沒有真實性的劇材，是難成名劇的。所以粵劇趨新的初期，編劇者的編排，也不能過於新奇，過於新奇，老倌們便感到麻煩，怕在演唱時會「倒瀉籮蟹」，在沒有佈景前，台上當然沒有幕，只是演完一場便一場，場口是十分瑣碎的。這時的新劇，仍重於劇中以出場的自我介紹姓名，使觀眾聽着，便知這個是誰，那個是誰。

這時編的戲，因為場數多，「濕霉」戲自然也多，因為劇中人，不是全屬正角，其餘「過橋」的多屬閒角。閒角的戲，自然是沒有正角演唱得精彩，可是，觀眾一樣要看，後來觀眾的眼光變了，才厭看「濕霉」戲與閒角戲，因此，粵班的閒角，也遭淘汰了。

回憶曩昔的粵劇，一開始必是閒角戲，到了戲肉時，正角才登台把好戲演唱。所以編劇者，每編一劇，都要寫上二三十場戲，使老倌們易於演出，橋段曲折，也不繁雜，使老倌們〔易〕於明瞭。對於寫曲，也只寫有戲肉的曲，餘外俱用排場，各項角色，一講就明，也便能依照規矩演出，所不同的，是道出的劇中人姓名吧。

　　夜場戲是小生、花旦、網巾邊戲作主角，武生、小武卻少，大花面、二花面簡直不用登場。其餘末腳、總生、女丑、拉扯卻有登場，不過全是閒角，用來作配而已。老一輩的觀眾，在未有畫景前看過《夜送寒衣》、《李仙刺目》等劇便知明白，場口是瑣碎，劇情是簡潔的。

一一七　粵劇有佈景後場數減少 劇情漸複雜

　　粵劇在戲台上，加佈畫景，劇本的編排，編劇者又要多動腦筋，在劇情外，對所佈的畫景，不能淡然，每編成一劇，場口中的有戲肉之戲，就要佈上畫景，增加觀眾的欣賞。這時粵劇的畫景，並不是場場都有，一本戲不過兩三場戲有實景而已。語有云「萬事起頭難」，初期的佈景，是試辦性質，不如今日，全劇也有畫景。所以當日初有畫景的粵劇，對於畫景，必有奇妙的畫景佈出，觀眾才會稱賞，假如是普通的畫景，不佈也罷。

　　粵劇在戲台上有畫景佈出，同時台上也有大幕高懸，在要佈景的大場戲時，便要落幕等待佈景，佈好了景，然後才用鑼鼓開幕，使觀眾先看畫中的景色。假如畫景美麗或生動，觀眾必哄動起來，認為大開眼界，所有戲迷都有「歎觀止矣」的感覺。這時的戲，在佈景中，仍要在幕外演唱，避免觀眾期待得不滿意。在幕外演唱的戲，多是「過場」戲，如果畫景難佈，在幕外演出的戲人，就要大唱其「士工慢板」，唱完又唱，唱到景佈妥後，才停唱入場，開演有畫景佈出的大場戲。

　　戲台上有了佈景，獲得觀眾歡迎，於是以後的新戲，佈出的景，便漸漸增多，就是開場的「廳堂」、「街道」、「廟宇」、「監獄」、「山林」、「大海」這些景色，均有佈出。如在街上問情由的排場戲，也佈出街道景來，諸如此類的排場戲一樣是有畫景佈

出的。

　粵劇由於有了佈景，編劇者也跟着把場口減少，不再像以前二三十場之多，因此，每劇的場數，刪繁就簡，數場撮為一場演唱，這時粵劇便不稱場，而改稱幕。時至今日的粵劇，至多不過六七幕戲便成一本。

　可是場口減少，但橋段反為複雜，因為各大台柱，一樣要有戲做，有文場，有武場，如全是文場，便認為冷靜，有武場戲，才夠刺激。所以有不少粵劇是文戲的，也要加上一二場武戲，觀眾方能感到興奮。劇本有文有武，五大台柱，都有戲演唱，劇本的情節，便複雜而沒有以前單調，做開戲師爺，也漸漸頭痛，雖有新劇編演，未必盡如人意，得到成功。

一一八　花旦改戴頭笠後女丑竹筍髻亦不再見

　　粵班花旦一經改戴頭笠，都感覺方便而又美麗，於是轉以包頭為苦，且不悅目。就是先一輩的花旦，如千里駒、新蘇仔、丁香耀、金山耀、揚州安等，也覺得頭笠比包頭為佳，因此也紛紛添置私伙頭笠。在初期的頭笠，如古裝的，價在百元以上一個，照當時的銀價，算是奇昂，比做一件戲服還貴幾倍。不過，頭笠便利，又屬時興，不能不用。因為頭笠的形式甚多，充當花旦的，不能只用一個，便可以出場演唱，戲服的款式既多，頭笠亦要有多種〔髮〕型，才能增加聲價，獲得觀眾稱美。所以每一男花旦或女花旦，至少都要有十個八個頭笠，才够配用。因為頭笠已經定型，不能時時更變，像頭上的髮可以梳改的。所用的頭笠，古裝的有后妃裝，有仙女裝，有少婦少女裝，餘外則有梳孖髻的，梳孖辮的，窮家女的髮型的，諸如此類，看看所演甚麼戲，便戴上甚麼頭笠，是不能胡亂戴上，便可登場。所以這時的正印花旦，每年頭笠費用，不是少的。有了頭笠，花旦們每晚登台，便要跟着叫徒弟或中軍選携頭笠上台。

　　花旦改戴頭笠後，充當女丑的角色，也改戴頭笠了。女丑登台，所包的頭是竹筍髻型，所以班中總稱女丑為「竹筍髻」，觀眾也〔稱〕之為竹筍髻，女丑所飾演的劇中人物，是三姑六婆型的人物，不是媒婆，便是鴇母之類。女丑到了有頭笠在花旦頭

上戴上的時候，女丑於是也不再梳竹筍髻，也改戴頭笠了。從這時起，女丑的名，也改作頑笑旦，不再用女丑的不美名了。女丑改頑笑旦後，人工也比女丑時期高，除子喉七外，他們的頭笠，也有多種，全白髮的，半花白的，媽姐型的，同時戲路也跟着改變，不如梳竹筍髻登場所演出的動作與做手。如扮老婦，則戴全白或花白的頭笠，扮女傭的則戴媽姐型的頭笠，使到觀眾看得順眼。這些頭笠多是私伙的，班中眾人用的雖有，但他們也不取戴而貶自己的聲價。說到子喉七的頭笠，也不少於正印花旦，因為他有扮少女或少婦所要製的頭笠哩。

一一九　紅船生活戲人講飲講食全憑消夜一餐

　　粵班戲人，在當日的環境，全是過着紅船生活，落鄉演唱，如不「上館」，就是住在紅船，就是在廣州及佛山等市鎮開台，〔總〕是以紅船為歸宿。所以當年的戲班，第一班也好，二流班也好，都是有紅船的，戲人每年過着紅船的生活，倒也逍遙快樂。紅船有兩隻，一是天艇，一是地艇，班有天地艇之稱。船上好的倉位，俱由大老倌住宿，大老倌還可攜眷在船，如家庭焉。

　　戲人落鄉演唱，習慣成自然，屈居於船倉位上，也不感覺不舒服，反為覺得有趣，起居飲食都是在位中，優哉游哉，聊以卒歲。紅船生活，別有一般滋味。戲人戲餘之暇，大老倌便回船在位上休息，這時戲人，多染阿芙蓉癖，便與芙蓉仙子為伍，以消永日。大老倌甚少上岸游玩，小老倌才有上岸流連，因為小老倌所住倉位是低鋪多，低鋪是暗而潮濕，故不能不登岸吸吸新鮮空氣了。

　　戲人在紅船的兩餐，雖有私伙菜，但吃時也不覺得胃口好，但戲人對於飲食問題，也是十分講求，不過講飲講食，都在消夜這一餐。所以大老倌每晚，必有豐富的消夜，不僅飲得杯落，還可以增進食慾，多吃兩碗絲苗米白飯。

　　何以戲人在紅船上，要重視消夜這一餐呢。因為他們對於正餐，是很隨便的。他們早餐，正印如不需要演例戲，他就一睡

到下午才起來，所以略吃多少食物便上台。晚餐因為演戲問題，也不能慢慢吃的，所以也吃不多。但一到夜場戲完場，他才算完了一天工作，回到紅船，在消夜這餐，才淺斟低酌地飲番杯。

大老倌的消夜菜式，以燉蒸的多，煎炒則少，因為珍惜歌喉，如多吃煎炒菜式，便怕到喉嚨嘶啞，唱曲唱不出來，為保護聲線，煎炒雖香，也要放棄。燉品可以潤喉養肺，補身怡神。蒸的肉食，也得個清字，所以愛吃。大老倌每晚消夜的費用，比上酒樓還有過之。他們在消夜這餐既飽且醉後，便放懷入睡，一睡到午間，然後又粉墨登台，與戲迷相見。在紅船上的戲人，都是染上消夜的癖的。

一二〇 粵班櫃台大倉人物有歡迎有不歡迎

　　粵班每一班，都有「櫃台」之設，櫃台即賬房，設坐倉一人，管數二人，另有「走躍」、「掌班」、「中軍」多人，是在紅船上專理對外對內的事。櫃台亦稱「鬼台」，這個「鬼」字，是「櫃」字轉音，照班中的坐倉說，櫃台是一所秘密地方，只許櫃台中人活動，因為班事甚多是秘而不宣的，所以大倉的人物（即戲人），是不容許出出入入的。不過，大倉的人物，亦有受歡迎與不受歡迎者。

　　櫃台設在天艇的船尾，地方甚廣，可以坐立，不比大倉位，可坐而不可立的。地艇的近船尾位，則為白虎位，白虎帶殺氣，老倌也不甚喜愛在這個位住宿。但櫃台在天艇的位置，即是青龍位，青龍是最吉祥的，所以櫃台就要設在天艇的青龍位中，使到櫃台中人都有龍的精神，因為戲班是落鄉演唱的，更有「唔係猛龍唔過江」的現象。

　　至於櫃台何以對大倉人物，會有受歡迎與不受歡迎之別呢？說起來，也是一件趣事，未嘗沒有理由的。所謂受歡迎的大倉人物，當然是正印角色啦，因為正印角色，班中全靠他們作台柱，搵戲金的，所以他們要到櫃台坐談，坐倉就要歡迎，而且還特別歡迎，殷勤款待。假如櫃台晚上有豐富的消夜，大老倌知道

要參加，坐倉表示歡迎，當為上賓。有時，大老倌為了「水」①的問題，要坐倉替他解決，也無不答應，必定使他滿意，使他上台演唱，有心機而且落力。所以大老倌有難題，就要到櫃台找坐倉解決，坐倉一樣深表歡迎的。

不歡迎的人物，就是手下仔及無名的老倌，他們有時撞入櫃台，櫃台中人，即下逐客令，不容許他們進入，如果他們要向管數預支三五七元，管數也不允許，雖有「關期」可扣，亦不通融。所以這輩不歡迎的人物，經過櫃台之門，也瑟縮不敢闖進。可是，有些新紮師兄，或者坐倉認為他有「聲氣」的，偶然走入櫃台，也不會拒絕，關於經濟，有時還可私人借與，使他簽回「頭尾名」的借紙。班中櫃台，難怪又稱之為「鬼台」了。

① 水：金錢的代稱。

一二一 花旦轉小生或轉其他角色成名者不多

　　粵班各項角色，每年人工最多者，首推花旦，因為當時粵班，都重男班，男班花旦，全是男花旦，這時的男花旦，特別有色有聲，在戲迷眼中，也認為男花旦勝於女班的女花旦，因為男花旦現身戲台，演戲的藝術，唱曲的藝術，也比女花旦高出數倍，所以男兒身化作女兒身，一樣得到戲迷歡迎，當他們是古代美人重生，明知為雄亦以雌視之，男旦在這個時代，所以比女花旦更吃香。

　　老一輩的戲迷，看過男花旦的戲，相信也有此感。當時有戲劇天才的人，入梨園學戲藝的，假如生有女性美的，皆願化身為女，從師學男花旦之藝。當時的男花旦，皆是童齡時便入梨園學藝的了，所以他們的一演一唱，都十足女性，一顰一笑，尤其是那一雙眼，更像得女人的秋波眼，在舞台演女兒戲，關目傳神，特殊可賞。當時的男花旦，如掌正印的，他的女性風韻，真是無瑕可疵，就算女戲迷看到，都有讚無彈，批評他像足女人。

　　在當日的男花旦，有因自己的花旦演技或唱工退化，便有薄花旦而不為，要改變演風而轉其他角色了。當然有些老了或過氣，為着生活問題，則改充正旦，維持衣食，但有輩仍屬正印，因失了子喉的聲線，便要改充男角，希望還可獲得觀眾趨捧。照所知的，男花旦改當其他角色，都是改當小生的多。如靚少鳳這

個文武生，前身卻是花旦，戲號是「凌霄鳳」[1]。他轉作文武生後居然成材，在「人壽年」班，獲得不少戲迷欣賞，成為最紅的大老倌。

　　新丁香耀，也是男花旦之有名者，他因為失了聲，在「高陞樂」時，也轉充小生，用回「陳少麟」真姓名以為戲號，可惜他演出，總脫不離花旦的舉動，所以失敗，無法再起。還有謝醒儂也是正印花旦，他後來也改充小生，也不能使到觀眾讚賞。如百日紅這個花旦，知不能在這個角色活下去，便改充總生。又如男丑蛇仔禮，前身也是花旦，因身體發胖，乃改網巾邊，居然得享盛名。最奇的就是千里駒，前身卻是筆帖式，但一改充花旦，居然名了男花旦王。如此看來，男角改女角，似乎比女角改男角之易於成功了。

[1]　靚少鳳做花旦時的戲號又作「小湘鳳」、「筱湘鳳」或「瀟湘鳳」。

一二二　粵劇唱曲多屬心聲
　　　　對答曲亦然

　　粵劇的寫作，是與話劇不同，且與影戲有異，因為粵劇曲詞，多屬心聲之作。何以粵劇曲本，要用心聲唱出，原因各戲人所唱的曲，都是獨唱的多，故不能不唱其心聲矣。從來有名的粵曲，以梆黃特多，所以每支獨唱曲，都是長而不短，沒有唱幾句便了。照往時的獨唱曲，全是梆子腔還梆子腔，二黃腔還二黃腔，絕未有梆黃同時混合而唱出的。

　　獨唱曲用心聲唱出，是合理的，不過戲人唱獨唱曲，仍要有演，才使到這支曲活躍，像飛鳥游魚般的生動。所以當時的老倌，必要演唱皆工，才得戲迷爭捧，獲得好評。

　　老倌唱心聲曲，雖然獨個兒唱出，作自言自語的唱出，如果曲是佳作，唱的又懂得曲意，在他唱來，不獨充滿情緒，而且還有表情，使到聽曲的觀眾，擊節稱賞，除鼓掌之外，還頻頻叫好。以前的獨唱曲，能道盡心聲的：武生之《岳飛班師》、《李白和番》、《蘇武牧羊》、《過江招親》；小武之《周瑜歸天》、《五郎救弟》；總生之《孔明歸天》、《陳宮罵曹》、《柴桑吊孝》；公腳之《路遙訪友》、《曹福登仙》；小生之《西廂待月》、《寶玉怨婚》與《哭靈》及《佛祖尋母》；花旦之《燕子樓》或《黛玉葬花》與《焚稿》等。都是為當年戲迷所欣賞，百聽不厭的。這些獨唱心聲曲，撰寫不錯，簡潔不冗，故成名曲。

至於對答的粵曲，本來不應要唱心聲的，但仍有用心聲而作對答者，這似乎不大合理，粵曲傳統既是如此，故至今獨未能正之，所以電影的歌唱片，對於劇中的對答曲，凡屬心聲的句，仍可用心聲撰作。

本來對答曲，應該如對話一般寫出才合，可是因為對手演唱，有時因了「介口」也不能不用心聲唱出。非此，對於演戲方面，便不易發展了。所以現時的作曲者，偶然談到粵曲多是心聲作品，獨自唱出，也無所謂，不過對答曲，有時用心聲來唱，便應要極力避免，才可稱得為完善的對答曲，以前粵劇不合情理的編排，已經改善，開始用心聲來唱的對答曲，亦應改善，才見得粵劇之進步。

一二三　往昔戲迷由日場戲看到夜場戲

　　粵班在清末民初的時候，除落鄉或在市鎮間演神功戲外，已有戲院演唱，在廣州的戲院，東堤已有「東關戲院」，西關已有「樂善戲院」，這兩間戲院，所演的粵班，都是名班居多。東關戲院院門是用磚築成，戲台仍然是用竹搭的，名副其實為之「戲棚」。西關那間的地址，是「長壽寺」拆後的曠場 [①] 所建，雖名「樂善」，但戲迷仍稱為「西關戲院」，甚少喚作「樂善戲院」的。

　　這兩間戲院，建築簡陋，所有座位都是木椅木櫈。這時男女不能同座，也沒有對號位之設。正面的座位稱為「頭等」，兩旁的稱為「二等」，樓上的稱為「三等」。照戲台來說，「衣邊」是男座位，「雜邊」是女座位。正面三分二位是男座位，三分一是女座位，用鐵絲網圍着，以示男女有別及不得自由出入，如要外出，必須〔蓋〕回一印，方得復入。在女的座位，俱有椅墊預備，如要坐的，可給兩先作租，因為椅子絕不清潔，為怕污了衣褲，不能不租椅墊來坐。男的座位，因男戲迷多携草紙所墊，故沒有椅墊設備。

　　當時的票價最廉，如演「國中興」、「祝華年」、「周康年」等名班，頭等也只收七毫，二等只收二毫，三等只收一毫而已。在

① 　曠場：即廣場。

當時男女戲迷，因為沒有對號入座，所以就要絕早排龍 [2] 購票入場，捷足者便得好位坐下，遲到的就要遠遠的坐着看戲了。

這時的戲迷，以女戲迷為最多，這輩女戲迷，要看好戲，就要絕早購券先看日場正本戲，看完正本戲後，仍然不離場，因為要看夜場首本戲，得到好位坐。女戲迷們多是聯羣來的，當發售夜場票時，她們可以由一個人出外買券，或者等待查票時補票。

關於女戲迷由日場戲看到夜場戲，那餐晚飯卻取消，只帶〔備〕些乾糧及生果入場吃，聊以充飢，到了消夜時，戲院裏的飯麵檔便有伙記拿有味飯來賣，每碗一毫或毫半。她們才買碗來果腹，吃後又聚精會神來看天光戲，看到天光大白，然後才帶着微笑，欣然回家，這時的女戲迷，看來真是有趣。

[2]　排龍：即排隊。

一二四　廣州妙尼也是女戲迷之一

　　戲迷，是稱愛看粵劇的觀眾，往時鄉間的戲迷，卻稱之為「戲棚躉」，因為他們看戲，由日看到夜，絕不厭倦的，又因當年的戲棚是用竹搭成的，台上也可以由人走上去企在兩邊看。台下亦企的多於坐，故此有這個名稱。往時婦女最愛看戲，看粵劇，喚作「睇大戲」。在清末民初時，廣州已有戲院，日夜都幾乎有戲演唱，座價甚廉，所以女戲迷們一聽到有名班演唱，他們就爭相入座，由日看到夜，如吃菜汁都撈埋一樣，才說值得。

　　不過，戲院門前，亦會掛着「是日停演」的粉牌，因為戲班落鄉演出，便不能在戲院開台了。這時街頭巷尾都有戲院街招貼上，有如今日「海報」般四處貼起。婦女們要看大戲，就要派人到街上看街招，便知那一間戲院演那一班戲了。如果演的是名班，如「祝華年」、「人壽年」、「頌太平」的班，小生花旦，都是第一流老倌，她們便要放下家務去看，作一日一夜之開心了。

　　女戲迷除家庭主婦，太太少奶們之外，就是師姑庵裏的妙尼了。廣州尼庵特多，庵之最著的，以小北之「藥師庵」，正南街之「永勝庵」，清水濠之「無着庵」，越秀山下之「檀度庵」、「昭真庵」，還有西關之「水月庵」、「蓮花庵」等。各庵的尼姑，老尼不多，妙尼最眾，她們沒有法事做，便思量看大戲，所以在街上看到戲院街招是演名班，小生花旦都是名角，她們必往訂座，男女分座而又無對號位時，她們必買頭等，絕早聯袂入座，因為她

們是戲迷，常常入座，戲院生果檯中人多與相識，所以必替她們留定好位，等她們入座，幫趁食多幾碟生果或瓜子。

有了對號位，男女也同坐時，這輩妙尼，一樣坐於對號位第一二行。得到整定全神看大老倌出場。花旦千里駒、肖麗湘、小生阿聰、白駒榮等，妙尼最喜歡欣賞他們的劇藝的，及後朱次伯、薛覺先、馬師曾輩，更得到妙尼們欣賞，久而久之，居然相識。這輩戲人，也長到禪院吃齋，妙尼們落得加意招待，如要看戲，戲人便送票來，不須往購了。

一二五　往時戲人有一兩齣首本戲即成名角

　　粵劇的各項角式，在守舊的時代，所演的粵劇，都是古老戲，如江湖十八本、排場十八本的戲居多。這些劇本，完全是婦孺皆知的歷史故事編出來演唱的。像《一捧雪》、《二度梅》等戲，橋段好，够曲折，有戲肉，悅目悅耳，使觀眾看也不厭，只要演唱得妙，不須宣傳，亦必爆場。所以當時的戲人，從師學藝，一有戲劇天才，能演三兩本好劇，便成名角，得到班主爭聘，主會爭買，觀眾爭看的了。

　　在往昔的梨園名角，多數是靠三兩本拿手好戲，便可充實他的紅船生活，無往而不利了。當日最紅的武生鄺新華，他也是靠《蘇武牧羊》而成名，公爺創是靠《與佛有緣》與「罪子」、「養親」等劇，便能歷隸名班。聲架羅則以「班師」一劇而著譽。小武周瑜利的《山東響馬》、《三氣周瑜》，因演唱得最佳，他的筆帖式地位，便穩如泰山，所到各處登場，卻能受戲迷歡迎，讚他好戲。小生鐸之《發瘋〔仔〕中狀元》；細倫之《仕林祭塔》；金山炳之《季札掛劍》、《唐皇長恨》；小生聰《湘子登仙》、《拉車被辱》；風情錦《佛祖尋母》；小生沾《夜送京娘》；花旦紮腳文、紮腳勝，都是憑着《斬四門》、《大鬧能仁寺》、《水浸金山》而在名班得掌正印。肖麗湘《李仙刺目》、《牡丹亭》、《金葉菊》；千里駒《夜送寒衣》、《湖中美》；桂花芹《賣馬蹄》。男丑蛇公禮《兀

地》、蛇仔禮《仗義還妻》、蛇仔生《瓦鬼還魂》、機器南《醫大肚婆》、蛇仔秋《天閹仔娶親》、鬼馬元《戒煙得官》、花仔言《貓飯餵翁》、黃種美《打劫陰司路》、《醉酒佬招駙馬》等，都是他們的好戲，不論在戲院與落鄉演唱，完全是演這些戲為首本，得到戲迷欣賞的。

自粵班改觀後，便紛紛演唱新劇，不過，仍然是舊劇吃香。如男丑新水蛇容的《打雀遇鬼》，真是獨沽一味，就是有新戲演出，也不如這部戲的可觀。所以這時的戲迷，演唱好一兩本戲，便可以享受不盡，並不如新劇時代，演來演去，有些老倌，都演不出一部好戲來。守舊的戲人，因此便有不願多演新戲，使到自己頭昏腦脹，沒有如專演舊戲，那麼清閒。

一二六 廣東音樂大笛與笛仔 大喉必用以拍和

粵班的棚面（音樂員）在西樂及其他的樂器加入前，音樂是很簡單，並不複雜。廣東音樂，有用手奏出的，也有用口奏出的。如簫笛之類，就是用口吹奏的了。說到笛與簫，笛則有大笛、笛仔之稱，簫則只有橫簫，洞簫仍未曾有用。用口吹奏的大笛、笛仔，吹奏的音樂員，一定要够氣，方能勝任愉快，吹奏橫簫亦然。棚面的「上手」便是吹奏簫、笛的了，「三手」也是常吹奏大笛的。

「上手」這個音樂員，每年人工相當多。除吹奏笛與簫，還要奏玩月琴等弦索。大笛與笛仔，在當年的粵劇中，是最吃香的，尤其是在日場正本戲，更要常用。因為戲人用「牌子」唱出的曲，多是用笛拍和的。加以當日武生、小武、二花面的大喉，是最受觀眾歡迎的霸腔。所以這幾項角色的二黃曲，多用大笛，或笛仔拍和，使到響遍行雲，繞樑三日，猶不絕於耳的。

武生、小武、二花面的霸腔，唱出極為豪邁的。在當日周瑜利能演能唱，《山東響馬》一劇，是他與網巾邊蛇仔旺的最佳首本戲，凡到各鄉開台，這本戲必要獻演，因為這戲的「寄宿謀人寺」一場，二人合演唱出的二黃曲，就是用笛仔拍和的。他們在高歌這曲時，笛也高高吹奏而拍和着。觀眾聽到，精神為之百倍，越聽越讚，批評這支曲是周瑜利的絕唱，大有百聽〔不厭〕

之感。這支曲唱出，如沒有笛拍和，便會失色，可見當年粵劇，唱大喉的角色，在唱二黃曲，必用笛來拍和，以增加唱霸腔的聲價。所以「上手」的音樂員，吹奏笛與簫佳者，每年人工必多，而武角們必與他交好，因為唱大喉，沒有好的笛拍和，他便不能增添唱興了。

「新中華」班上手明，就是吹奏笛、簫之音樂員了。他吹笛姿勢，特別活潑，神氣十足，長使到唱曲的角色，唱興增添十倍。後來，西樂加入中樂拍和，老倌又多改唱平腔，笛的聲價，由此漸減，為棚面者，也嫌吹〔笛〕損氣，故不深於研究，所以笛這種弦管，也沒有以前的吃香了。

一二七　初期唱片曲老倌是沒有酬金僅得一餐食

　　請粵班名角灌唱唱片曲，第一間唱片公司，要算是「狗仔嘜百代」了。這間唱片公司請名伶灌片，將他們的名曲唱入唱片，印行發售，所得的利是甚微，所以對各名角的酬金，是沒有談到的。而這時的老倌，對於灌唱片的收入也沒有問題，只當為玩玩就算。後來，新劇日多，每一新劇，都有新曲唱出，因此，唱片公司也興盛起來，這時有「碧架」隨後就有「歌林」，這兩間公司的唱片，聘請名伶入碟，就有了酬金分送各名伶了。而「百代」也跟着重聘名角將新曲唱入唱片裏發行，不像初期不發酬金了。

　　因為「碧架」的粵曲唱片，凡屬戲人的，都是白駒榮、千里駒、靚榮輩唱出的多，白駒榮的《泣荊花》，最為暢銷，後來「歌林」更請到薛覺先、馬師曾、上海妹輩唱他們的名曲，而「百代」也一樣爭聘各名伶灌唱他們的名曲入片，這時唱片的銷路〔闊〕廣，唱片公司大有所獲，跟着如白駒榮、薛覺先、馬師曾輩，每一隻片的酬金，已高至一千元。白駒榮《泣荊花》賣得，後來又有人請他再唱入片，酬金更高。薛覺先《白金龍花園相罵》、《姑緣嫂劫祭飛鸞后》，也極銷暢。馬師曾《苦鳳鶯憐》亦得歌迷爭購。各名角在此時期，每年便多了這筆龐大收入，不像以前名角灌片，是沒有酬金的。

　　初期唱片，是沒有酬金，是怎樣傳出的呢？這是我當年在

「國中興」編劇時，偶然與小生聰談及，是他所說出的。據他所說，他也曾在「百代」唱了多支唱片曲，獨唱也有，對答也有。其他為武生公爺創及其他名角唱出的也不少。當他們散班期中，在大集會演唱時候，就由唱片公司派人來請他們灌片，絕不言及酬金，他們也不計較，便欣然應聘，唱完之後，就在酒樓〔饗〕以盛筵，使他們大〔嚼〕一餐，便作為酬勞。並不如近年入片，是有酬金的。因為初期唱片，並不暢銷，若要酬金，便不化算，而這時的老倌，也不想到入唱片曲，是有利可圖的，所以有一餐食，便感到滿足而愉快了。

一二八　端陽節後戲人在散班前有快樂有憂愁

粵班往時的戲人，每年一食過五月糭後，因為五月最尾之一日，便是散班之期，所以名班戲人，在這一個月，又有動盪不安之感，這種感覺，有快樂的，也有憂愁的。〔原〕因是在散班前，有班主定實，而且人工增多，而且所落的仍是省港名班，所以就感到快樂；如果將屆散班，仍未有班主爭聘，或是此屆在省港班，〔下〕屆則要轉隸落鄉班，人工雖沒有減到，而環境則卻不同，因此，便有是憂愁了。尤其是未有班落的戲人，更是愁上加愁。

在散班前還沒有班落的老倌，惟有思量向外發展，希望走埠得到生活安定。當時粵班在散班前，如班主的早有打算，如寶昌、太安、宏順等戲班公司，在上半年小散班期中，已經未雨綢繆，選擇名角，聘為下屆新班之用，或派人向外埠爭取有名的戲人，回粵充當台柱，以免臨渴掘井。

清末民初的時候，粵班已漸興盛，梨園子弟，因而年多一年，不過，仍未像全盛期中那麼多量產生。如班主對於定人問題，總是慢吞吞地，不比全盛時，求賢若渴，大有爭先恐後之勢。所以這時能演能唱的角色，便不愁沒有班落，就算沒有班落，向外發展，也是一件不難之事，這時的老倌，所以樂多於愁。

最多的戲人在外埠無法維持生活，便要在散班前回粵，等待

班主聘用。如花旦肖麗湘、男丑豆皮梅輩，就是在外埠撈不來，才返粵待聘的，而且還要經過不少艱難，才有班落，幸而他們的劇藝佳，落班後始得揚名。到了粵班有利可圖時，如朱次伯這個筆帖式，仍沒有賞識，在散班前，還沒有班落，在將過埠謀活才遇到班主何浩泉用最輕人工定他為「寰球樂」正印小生，使他從此成為文武之佳角。

　　到了全盛時代，粵班多至四十班時，戲人便不愁沒有爭聘了，而且班主們還向外埠定人，如馬師曾、陳非儂、廖俠懷、龐順堯輩都是在外埠接受了定金，才回粵落班的。不過，那些無名「下躺」老倌，仍要大老倌提攜才有班落，因為名角接班，必要附帶一兩名閒角同班，才肯接定的。

一二九　粵班棚面日夜場掌板的聲價

　　粵班的組織，各項角色，當然要搶聘名角，有了名角，才是名班，得到各鄉主會出重資爭買。所以每班的台柱，一有了名，才能擔得戲金，使到每台戲金，有增無減，這年的班，方有所獲。每班除老倌之外，對於棚面（即音樂員），也一樣要同時並重，凡有好手，必爭先重聘，因為老倌出場，要他們拍和；拍和好，自然精彩百出，相得益彰，戲人即是紅花，棚面即是綠葉。

　　往時的棚面，所用樂器，完全是廣東音樂。可是棚面，以掌板的尤為得班主與老倌的重視。掌板的音樂員，有兩種名稱，一是日場的，一是夜場的。日場喚作「打鼓掌」，夜場喚作「打鑼」。打鼓掌與打鑼的聲價，當然打鑼比打鼓掌高。演日場戲，打鼓掌才出場揸竹，不過，第一晚演「封相」例戲，仍由打鼓掌揸竹的。充當打鼓掌的，晚間可以休息，打鑼則日間休息。打鑼這個名稱，不知是怎樣傳出，因為「打鑼」不是打鑼，而是打板，問〔戲〕班中人亦不易解釋。

　　棚面的打鑼，比上手、三手的人工，有時似還要多些。因為揸竹的打鑼，是指揮一切音樂的音樂員，他雖然是揸鼓竹，但他的精神與藝術，是特別要有的。大老倌出台，他更要「整定全神注定卿」，鑼鼓打得好，老倌自然順利演出，而且越演越妙。打得不好，老倌的台步與做手，便會受到挫折，大打折扣，不能愉快的演出了。所以每班大老倌，在接班時，卻要先問打鑼是

誰。若是名手，他才安心的接定，可見打鑼這個音樂員，是何等重要？

　　據所知道的打鑼名手，一是「新中華」的打鑼樹。打鑼樹原是在下躺班打板的，因該班管數何柏舟落鄉遇到了他，認為好手，即斟他加入「新中華」班為棚面的打鑼，他初時因「新中華」為名班，還有點怯意，但一經拍和之後，全班老倌皆讚，打鑼樹之名便傳透梨園了。還有一名好手，就是打鑼金，他揸鼓竹之好處，能常使老倌在唱曲時無撞板之虞。如打鑼不是好手，在新班頭台，不能獲得老倌稱許，便會「燒炮」。充當打鑼的音樂員，時至今日，老倌仍然是重視的。

一三〇　粵劇曲白趨新後白杬口古也當口白用

　　粵劇之始，與京劇無異，唱的曲，說的白，全是國語，沒有半句「廣爽」的。這時的戲迷，皆稱之為「戲台〔官〕話」。所以，一切「介口」，〔如〕「這個嗎」、「且住」之類的說法，都不是粵語的。自武生新華重興粵劇後，粵班的白鼻哥，才有「廣爽」說出，因為這時戲迷漸眾，同是廣東人，所以每一本戲，白鼻哥出台，說出的詼諧口白，便改用廣東話，俾得易於「攞噱頭」。

　　可是，關於「介口」的說白，一樣是用戲台官話說出，因此，這樣說出，才能與鑼鼓相襯，兼之有力。如用廣東話，老倌們便認為沒有力，且說來也不悅耳。當時曾與戲人論及，據他們說，必須依照規矩，才易於表演，如「這便怎好」改為「咁又點算好呢」，這句口白便啞而沉，對做手會打折扣了。所以，當時的排場下〔的口〕白，一定要用國語說出，方合規矩，易於表演，如果開戲的不為此等白，他們就笑為「羊牯」，非內行人了。

　　到了粵劇全盛，新起之秀，對於粵劇便不像從前那麼守舊，所有粵曲，皆用廣州話唱出，至於白也一樣說白話，但，介口的白，仍然〔如〕舊，甚少變換，不過，亦常有超出規矩之外了。粵曲梆黃腔同一支曲唱出，還加插其〔他〕小曲等，老倌們也唱得勝任愉快。至於口白，丑生則常用有韻的白，即是每一句白，都是有韻的，說來〔諧〕趣。這種有韻口白，蛇仔禮、新水蛇容

所演的戲，便得常常聽到，因為有韻口白，說得〔有〕趣而神情，比曲韻尤妙。

　　馬師曾用「白欖」加入粵曲唱出後，跟着有不少編劇者也把「白欖」代替口白，這樣似乎與有韻口白有異曲同工之趣。曾三〔多〕對於曲白，也樂意改良，他所以也將「口古」改為說白，不過，最尾這個字就韻了 ① 。本來「口古」是小武罵奸說出的多，如罵和尚的「口古」：「打坐蒲團莫好色，參拜如來莫愛財……」每說一句，都有鑼鼓襯托的。現在改「口古」為口白，則不是七字句，而是「水蛇春」般的長句子，不過，一說到有韻的字句，便用鑼鼓。「白欖」、「口古」都用來作口白用，也算是粵劇「台詞」的新鮮刺激了。

① 　此句疑有漏字。

一三一　粵班公腳首本戲多
　　　　成名曲亦不少

　　粵班角色中的公腳，也是一項重要的角色，與武生有同樣聲價，不過，武生文武皆能，公腳則只演文戲。當時的粵班公腳，其最著名，有公腳保、子牙鎮、末腳貫、公腳孝。這幾個公腳，都是歷隸名班，為當時的戲迷最稱賞的。公腳既能演，亦能唱，他們的演技與唱工，與其他角色不同，他的台步，他的歌喉，確有獨特之處，所以當日的戲迷，對公腳台步，公腳喉，都有極佳的評定。

　　公腳雖然是演老戲，演出的多是老僕，或是老和尚，或是老匠，但他們的首本戲，也不少於武生或總生。五十年前的公腳保，他的首本戲，就是《三娘教子》劇中的「種菜」一場，他唱的「種菜」一曲，凡是戲迷，都能唱出。至於《辨才釋妖》一劇，更是阿保的佳作。子牙鎮的《水浸金山》，他飾法海禪師，連場好戲，比小生花旦一樣可觀。末腳貫的《曹福登仙》、《路遙訪友》，也是最佳夜場的齣頭戲，後來年老退休，才改充開戲師爺；《燕山外史》一劇，就是他編給花旦肖麗湘與小生風情杞合演的。公腳孝是末期的公腳，他所演的公腳戲，以《土地充軍》為觀眾所讚，他在「人壽年」、「國豐年」、「周豐年」各班，當了十多年公腳，演技輕鬆活潑，唱工美妙無倫。

　　公腳的首本戲，《百里奚會妻》、《蘇東坡遊赤壁》、《漢鍾離

渡牡丹》、《謝小娥受戒》、《流沙井》各劇，全是有讚沒有彈，最受當年戲迷歡迎的好戲。至於公腳名曲，計有多支：與花旦合唱的，有《琵琶行》、《春娥教子》；與二花面合唱的，有《魯智深出家》。獨唱的有《辨才釋妖》，這支曲是當年最流行的粵曲，雖為公腳唱出，但喜顧粵曲的周郎，一樣稱賞。這支粵曲，為當時少映①（瞽妹）歌姬（琵琶仔）所最愛唱出，以娛知音者之聽。

可惜，粵班不重視公腳這項角色以後，凡學戲的人也不學公腳戲，唱公腳喉的曲了。

現在如想一聽用公腳喉唱出的名曲，只有向師娘②而求，或可一飽耳目。公腳的歌喉，在今日粵班中，真個已成絕響了。

① 少映：映，目不明的意思。少映是失明年輕女歌者的別稱。

② 師娘：專唱南音的失明女歌者，亦泛指擅唱南音、古曲的女歌者。

一三二　老倌演私伙爭妍鬥麗
　　　　以增聲價

　　初期的粵班，全班老倌，粉墨登場，所穿的戲裝，完全是眾人的，沒有私伙。眾人戲服，是由班向顧繡館租來的，稱為「全套新箱」，所有各項角色的戲服，是人人得而穿之，無所謂私伙者也。後來，粵班興盛，戲迷漸多，省港粵各大市鎮，皆有戲院，而各鄉亦常演神功戲，因此，名班的大老倌，為着增高聲價，才有自置戲服，穿上登台，使戲迷的眼簾，為之一新，於是私伙戲裝，便從此吃香。

　　老倌初時之有私伙，每個角色，亦不過三兩件而已，如「海青」、「元領」、「大蟒」之類，穿上登場，便覺鮮艷奪目，至於其他台上所用私伙，仍未見有。到了女班抬頭，女戲人的私伙，更覺多姿多彩，除戲裝外，所用的「虎道門」、「大帳」、「中軍帳」、「牀幃」、「檯圍」、「椅搭」與及「坐墊」等等，一概也用私伙，而且還裝有私伙「電燈椅」。出場時的「盔頭」、「靴鞋」之類，也配上電燈，使到一「明」驚人。

　　這時，戲人演私伙，爭妍鬥麗，炫耀於觀眾之前，以增聲價。同時所有私伙的「虎道門」、「大帳」之類，都繡上自己的名字，當他們出場前，先由雜箱掛上或鋪上，使觀眾望上台上，便知道某伶私伙，某伶將出場了。十項角色中，武生、小武、花旦、丑生這幾項角色，都是有私伙「虎道門」懸掛的，因此，這

幾個角色，連續登場，那些私伙「虎道門」剛剛掛起，又要除下，使到雜箱手忙腳亂，又掛又除，無時或已。

各班各大老倌，為演私伙，每年人工，幾去其半，不過，他們不用愁，只要演唱俱佳，便不憂這筆私伙費無着落。班主當然肯支上期，使他私伙充實，放班債的人，知他必起，自然也樂於借款給他，購置私伙，還有捧場者，也常常贈送他的私伙，作為禮物。所以這時的大老倌，一經有名，那些私伙，便日新月異，私伙一多，私伙槓也多，而私伙雜箱也要偏用，為他安排私伙，得到井井有條。那時的正印老倌，為派私伙，真是出一件，入一件，看到觀眾眼花撩亂，為演私伙，有時還會擺烏龍。

一三三　將起角色突然走埠歸來便成過氣

　　當日的粵班角色，若是新秀，既獲班主讚好，又得戲迷歡迎自然當時得令，日紅一日，這輩角色，便感到有恃無恐，每年人工雖不多，但他們的揮霍，還比正印有過之而無不及，因此，放班債的人，卻爭着借錢給他們浪用，因為認定其人必起，不愁無大利收穫的。所以這些新紮戲人，不為將來打算，只顧目前奢侈，於是一身債項，新班人工雖比上年略多，而債卻難清還，而放班債者，又頻頻促還，使到無法應付時，則惟有走埠避債，等待一兩年間，滿載而歸，然後再行清債，重登戲台，度其生活。

　　這輩將起而突然走埠的戲人，卻以小生、花旦為多，丑生，小武亦眾。他們走埠，是迫不得已的，在無可奈何時候，各埠粵劇戲院派人來定有名老倌，因此，密斟即成，在散班期中，便突然走埠，使到班主失望。如花旦小丁香便是為避債項，而往金山去演唱的。小丁香在「人壽年」為第二花旦，因為有聲有色，梨園中人，卻認為一兩年間即成正印，大受歡迎的。怎知他一去兩年，當期滿歸來時，卻被班主何老四一手抓住，作為「高陞樂」班之正印花旦，以為必得省港觀眾欣賞，怎知出人意表，小丁香竟成過氣，不獲觀眾趨捧，假如他不過埠，他的聲價，也不至有此貶落。

　　小生馮顯榮、李瑞清，也是「新中華」的不分第二小生，為

白玉堂之副。馮顯榮，李瑞清卻是童班出身，加入大班，為「新中華」班主班仔，班主何壽南，決定兩人必紮，因為二人的唱做極佳，是後起小生之最好小生型者。不料，二人在將起期中，也突然到金山去賣藝。及後歸來，各班都不爭聘，因此，這兩個小生，也無法再起，與過氣老倌無殊。班中叔父，有時談及，也替兩人可惜。

又丑生陳醒漢，也是當年網巾邊最有聲氣的，但因為班債問題，竟然「花門」往安南登台，與女花旦孫頌文結台緣，由假鴛鴦而成真鳳凰，因此便把他的錦繡前程誤了，歸來做班，戲迷們都忘卻他了，能唱能演，又何如哉？這幾個角色，都是因債的問題而不能上升的。

一三四　落鄉班老倌多數携眷入住紅船

　　自從粵班有省港班、落鄉班之分，而正印老倌亦有省、港落鄉之別，在當年粵班戲人，凡在省港登台而獲得戲迷擁戴的，便稱為省港老倌，如落鄉演唱，鄉間的戲迷，一樣捧場，有時還比落鄉老倌受到歡迎。不過，落鄉老倌在省港登台，則省港觀眾便寥寥可數，因為落鄉的老倌演技唱工，都不能悅得省港戲迷的耳目，省港班與落鄉班的老倌便有些分別了。

　　省港班雖有紅船，但正印老倌則甚少在紅船居住，紅船中的位，多是虛設，只益了中軍及徒弟而已。因為他們在省港登台，廣州則可回家居宿，在港澳則可住酒店。故不必要蟄伏於戲船之上，且港澳各院，都有宿舍，來港澳演唱，亦不需要紅船，全是搭輪而來，入居戲院的。

　　落鄉班的戲人，每台都是落鄉演出，不是到南番東順中，便是入到台山或開平各鄉賣藝。所以由每年新埋班後，一年都是落鄉登台，今台東，下台西，甚少會在省港各院演唱，有時偶然在省港演出，也是因台期問題，才有在省港登台吧。所以落鄉班的正印角色，日在紅船居宿，總是離家的多，除非散班，才有享得家庭之樂。因此之故，落鄉班的當正角色，多是携眷居住紅船，以紅船為家，日夜得與太太見面，以鋪位作閨房，不至有勞燕東西之感。落鄉班大老倌的鋪位，因此間格特別華麗，陳設亦

相當可觀，雖是小小一鋪位，便有室雅何須大之妙。

　　不過，落鄉班的老倌，未必台台都有家眷同來的，有時也會離開，每月只多半月相聚，因為他們的太太仍有家務要理，不能常年常月都伴着丈夫的哩。但小生太子卓則不然，他的太太真是和他形影不離，日夜都陪伴着他，像秤不離砣一樣。因為太子卓吹煙，他太太也吹煙，夫妻一燈相對，太子卓要太太打煙給他吸，是一件最重要的事；有時開新戲，他又要太太讀曲給他聽，使他記熟，然後演出，這更是一件大事，因為卓伶不識墨，不有太太讀，他就無從唱新曲了。

一三五　當年粵班六月散班時
黃沙景色

　　在當年農曆六月這個月，粵班由六月初一至十五止，是為散班之期。粵班全盛期中，每年遇到散班時候，粵劇界中人，總是眉飛色舞，甚少愁眉苦臉的。因為戲人們不論大小角色，在未散班前，已經為班主聘用，不愁新班沒有班落了。所以廣州市在散班時，街頭巷尾，卻聽到有人喊叫着：「真欄，真欄，新埋過有幾十班，『人壽年』第一班，千里駒、白駒榮都落班，班班老倌都落齊晒！」《真欄》便是這時戲班的刊物之一，每年新班便出版，是由兩間藥店出版的，用五色的有光紙印行，將新班的班名及老倌的名刊出，還有粵劇首本戲的圖像刊上，如《泣荊花》、《苦鳳鶯憐》、《白金龍》等等的大場戲用〔工〕筆寫成。每張紙賣一個銅仙，而且隔一兩天又出版一次。因為這兩間藥店主人，是與八和會館中人有來往，所以新班消息，絕早便知，因此，用石印刊行，借此機會，宣傳他們的藥品，並非靠這張《真欄》而賺錢的。《真欄》這張刊物，特別暢銷，各鄉各埠都十分賣得。戲迷一見，〔都〕爭着買看。

　　八和會館是在黃沙的，戲行公司，也是在黃沙開設的。吉慶公所是賣戲的所在，凡各鄉主會買戲，卻到吉慶公所去，才有成交。在散班期中，新班已經組成，只待關帝誕或觀音誕才開身而已。新班頭台戲，省港班當然早為省港各戲院定演，落鄉班也為

各鄉主會買下，屆時演唱。各班正印角色及副角，早已收〔訂〕，及支上期，趕製私伙，預備新班登台，至於棚面，亦為大倉人物，早為班主所僱。就是手下仔也有大老倌招呼，不愁無噉飯地。

在散班期間，海旁街一帶，戲人來來往往，凡與班有交易的商人，都紛紛出動，所以這時黃沙路上，熙來攘往，熱鬧非常，茶樓酒肆，常常滿座。梨園子弟，若非正角，也終日徘徊在會館裏，或公司中，笑口相呼，稱兄喚叔，彬彬有禮。憶及當年粵班散班時黃沙景色，真是多彩多姿，高潮疊起。最高興的時候就是支上期之日，所有戲人都獲得滿載而歸。這時的戲劇界與今日的戲劇界，真有天淵之別，滄桑易變，一興一〔替〕，能不慨乎。

一三六　台山各區搭棚演戲票價貴過省港戲院

　　當粵班全盛期，有四十班以上之多，省港班落鄉雖然分道揚鑣，而省港班亦有時因主會高價買戲，兼願以現金擔保，使老倌不愁被賊所擄，因此，利之所在，省港班一樣落鄉間開演，而落鄉班稍有名的，每逢佳節，也常常愛到省港各院開演。在這時各縣各鄉開演粵戲，名則是演神功戲，查實一如省港戲院，時時有粵劇演唱。高搭戲棚，許久不拆，因為當地撈家，作了主會，借演戲而開賭，圖獲大利。所以搭火車或搭渡的人，經過各鄉各地，都可以看到戲棚高搭，有時還聽到鑼鼓喧天。

　　台山在當時有「小金山」之稱，因該縣的人，多是到金山掘金的，年年月月寄回款項不少，所以鄉人便得浪用，飽食終日，總是以賭為生，而且鄉中婦女，喜歡看戲，鄉中撈家知她們渴戲，於是便搭戲棚，於各區中，買名班回鄉開台，一則藉此開賭，二則高收座價，以豐囊橐。台山第一區，與新昌、海晏等區，戲棚長搭，有如戲院，幾乎每月，都有半個月是有大戲演唱的。

　　該處的男女戲迷，以落鄉班的老倌是不及省港班的老倌可觀，因此，人人都希望要有薛覺先、千里駒、白駒榮、陳非儂、子喉七、馬師曾等大老倌者，如果主會能買到這些班回鄉開台，票價略高，也是值得的。主會為如所望，果然出重戲金，買「梨

園樂」、「人壽年」、「周豐年」、「頌太平」、「周康年」、「祝華年」的省港班來台山開演。各班公司以班中老倌有了保障，及戲金高於在省港各院演出，於是也落得賣出，入水演唱。

台山演省港班，對號位的座位，全是酸枝檯椅，超等頭等也是柚木椅，沒有板櫈的，入座看戲，特別舒服。不是票價如演省港名班，卻比省港戲院高出幾倍。往時省港院演好戲，對號位最高也不過一元二角，但台山演省港名班，對號位至少也收五元，但該處男女戲迷，都不嫌貴，只要有千里駒、陳非儂、薛覺先、白駒榮等名伶看，就是票價收到十元，亦無吝惜。可見當時台山的男女戲迷，是何等闊綽，難怪台山有「小金山」之稱了。

一三七　每年散班也是開戲師爺活動得意時

　　粵班以前，是長期作戰的，每班組成，均以一年為期，所有各項角色，都是定用一年，人工也說一年的，不過分上期、下期與關期支取而已。在當時的戲人，如有班做，至少有一年生活安定。在粵班景氣期間，優秀中人，大半是有喜無憂的。班業興盛，不只戲人沒有日暮途窮之歎，就是凡吃戲行飯的，也很衣豐食足。所以每年一到散班前後，連到開戲師爺，也得到活動而作春風得意。

　　粵班重視新劇，凡屬名班，便常常要開新戲，使觀眾獲得新鮮刺激，新戲越多的班，落鄉越擔得戲金，在戲院演唱，更可收爆場之效。初期新戲，多為戲人所開，如末腳貫、蛇王蘇，都是編劇能手，得老倌信任，因他們是戲人，對於排場必熟，編出橋段，定有可觀。及後粵班年多一年，新劇也跟着重視，所以非戲人的編劇者，亦日多一日了。省港班每班，更〔聘〕定長年的開戲師爺，至少每月要編排一本新戲。

　　當粵班景氣時，開戲師爺，真有半百之眾。有名的如黎鳳緣、黃不廢、蔡了緣、陳鐵軍、李公健、陳天縱、謝盛之、羅劍虹、鄧英、張始鳴等輩，他們都是得到坐倉稱好的編劇能手，如陳鐵軍則為千里駒私使編劇人，羅劍虹則為「新中華」長年開戲者，餘外雖不受各班之長年聘用，但他們都是得各大老倌所喜

者，認為他們所編的新戲，一定可以成為名劇的。

　　黎鳳緣的「粵劇研究社」，卻是開戲師爺集中地，每年到散班，各班如想聘請開戲師爺開新戲，各班坐倉必向此中求。各開戲師爺十分團結，最重義氣，絕無文人相輕之弊病，更不爭名，亦不爭利，凡接到新戲，都分給與稍閒的開戲，師爺編排或撰曲，如鄧英他只會開戲，不會寫曲，他編成劇本，即請長於撰曲的人，代他寫曲，曲費照支。所以每年新埋班，長於編劇的人，便非常活動，而且有春風得意之感，因為不擔心沒戲開，只擔心「㩧起牀板」① 也無法多編。黎鳳緣不獨為自己謀開戲之路，他還替人找開戲之路，使編劇者卻得到充實生活。

① 㩧起牀板：日以繼夜的意思。

一三八 談幾本排場戲的梆黃曲之妙腔美韻

粵劇未有新戲之前，各項角色演出的戲，全是江湖十八本與排場戲。在當時的戲迷，不僅是看戲，而且是聽戲，看就是看角色的演技，聽就是聽角色唱出的梆黃曲詞。當時粵曲，只有梆子與二黃兩腔，〔老〕倌唱出的腔，卻是梆子多於二黃的。各項角色的歌喉，都是獨特的唱風，使人聽到，便知那一喉是那一項角色所有。

以前的粵劇，凡是有名的，人人皆能演唱，只不過有佳有劣之別而已。

在排場戲中，有幾本是在唱主題曲時，是有特別的美妙腔韻，最動人聽的。雖然同是梆黃腔，但唱出卻有不同凡響的聲調。所以梨園中人，卻把各劇中的獨有腔韻，定下一個名稱。如《六郎罪子》，武生唱梆子慢板，有一句腔卻叫作「罪子腔」，後人都有仿效唱出。又《舉獅觀圖》一劇，武生與小武唱「觀圖」一場，也有一個腔喚作「舉獅觀圖腔」，唱來悅耳，得到觀眾稱賞。

至於《醉斬鄭恩》一劇，趙玄郎唱出的幾句中板，人便稱為「醉腔」，因為武生帶醉唱出，每字都有點醉意，這幾句曲是：「為王酒醉桃花宮，韓素梅生來好貌容……。」這幾句醉腔，是很美妙的。及小生唱《寶玉怨婚》曲，第一句首板與第二句中板，稱

作「病腔」，因為是帶病唱出的。首板句是「賈寶玉，寂無聊，神魂不定。」中板是「皆因是，前幾天，赴瓊筵，食得我沉沉大醉，失卻了通靈。……」現在唱此曲的歌手，一樣效法「病腔」來唱，不因改唱平喉，便不作病腔唱出。

　　小生的《寧軻遊十殿》，這支曲裏有一段名為「數鬼芙蓉腔」，這個腔就是：「這這這，這邊有一個……那那那，那邊有一個……」的曲句了。又《打洞結拜》，小武對花旦問情由時，花旦的「金線吊芙蓉腔」，又是此曲才有的。曲句是：「年年有個三月三，家家戶戶祭墳堂。……」花旦唱這一段曲，搖曳生姿，真有用金線來吊着芙蓉一樣的可貴。不過，後來的戲人，甚少唱出，反改為「減字芙蓉」唱了。

一三九　老倌失場首板慢板是補救之好方法

　　粵班老倌，當開鑼鼓時，最怕失場，因為失場，就難演出，劇本已經定了，是不能更改的，坐倉對這事，是常注意到的。老倌何以會失場，第一個原因，就是沒有「衣食」，第二個原因，就是沉迷賭博，未能依時上台。班的規矩，因此，便有一名工人喚作「地方神」，專司〔催〕請老倌上台職責。因為每一本戲，各項角色，有分頭場、中場、尾場的，如是頭場便要演唱，他們當然如時上台，裝身等候出場，可是非頭場演唱的老倌，就要「地方神」提早催請了。老倌們被催之後，才可依時趕到，不會失場之弊。各戲人既有「地方神」催請，本來便沒有失場的，何以各班仍然有老倌失場，使到戲場混亂，急煞坐倉呢？這就因為這輩戲人，沒有「衣食」了。假如老倌偶然失場，又有甚麼補救？這就全憑用鑼鼓及唱「首板」、「慢板」的曲來補救了。

　　每日開演時，坐倉必在台上觀察，如發現某個老倌還沒依時登場，當然是派「地方神」往催請，可是，外面演唱的戲將完，而下一場的老倌還未見面，就必須要設法使外面的戲「馬後」。演是不能拉長的，則惟有唱，但唱甚麼曲，才可以延長時間呢？最好不過，便是唱「梆子慢板」曲了。所以有時觀眾，見這場戲只是唱而不演，唱的又是「慢板」，而且唱完一段，又唱一段，觀眾真是莫名其妙，原來，就因為老倌「失場」，趕到之後，仍

要裝身，才能出場，所以不能不唱「慢板」，等到裝好了身，然後才輟唱，結束這一場戲，下場由「失場」的老倌演唱。所以，為救失場的戲人，提場的只有大叫唱「慢板」。

至於「首板」，也是補救失場的戲人一種好方法。原因，「首板」是內場唱出的多，如非失場的戲人出場，則用「撞點」唱上的，但他因失場，而又剛剛趕到，所以在裝身或打面時，便要大唱「首板」。一唱完「首板」他即可登場，演他的應演之戲了。「首板」、「慢板」在當日觀眾常常聽到時，有些聰明的戲迷，便知道必然老倌又是「失場」了。

一四〇　男花旦紮腳戲蹺工是從苦練獲得成功的（上）

　　粵各項角色的演技，都是經過苦練，才有可觀。昔日的戲人，多是稚年落班，從師習藝，甚少成年人才作梨園子弟的。在學藝初期，必從武戲入手，所以「掬魚」、「翻跟斗」之技，都是第一課之本。說到「叫聲」，也是一件不能忽略花旦習的。凡事之藝，第一件苦事，就是「踩蹺」，因為往日的花旦，必紮腳登場的，演紮腳戲，所以便要學「蹺工」。

　　五十年前粵班的男花旦，多是能演紮腳戲的。我在童年，看過不少男花旦的紮腳戲，以紮腳為名的男花旦，有紮腳文、紮腳勝。其外如金山耀、貴妃文、揚州安、余秋耀輩，都是長於演紮腳戲。而且他們演出，多以武場戲著譽。《水浸金山》、《劉金定斬四門》、《十三妹大鬧能仁寺》、《穆桂英下山》、《陶三春困城》，不獨紮腳登場，而且還披甲背旗演出，雌威凜凜，煞是可觀。就是演文場戲，如肖麗湘《金葉菊讀家書》、《牡丹亭夢魂相會》，也是紮腳演唱。余秋耀之《金蓮戲叔》，也是演紮腳戲。至於女花旦晴雯金、張淑勤也是以演紮腳勝。余秋耀輩言，學「踩〔蹺〕」要捱得苦才易成功，因為是用足尖穿着三寸金蓮來走動，非經過相當時日，才得卒業。所以後輩的花旦，便感學「〔蹺〕工」過於苦，加以時代轉變，禁止纏足，所以學花旦藝的，都不習「蹺工」，只穿旗裝鞋登場便算。

梅蘭芳對於「蹻工」，在《舞台生活四十年》一書有談及「蹻工」的 [1] 。他說：「我記得幼年練工，是用一張長板櫈，上面放着一塊長方磚，我踩着蹻，站在這塊磚上，要站一炷香的時間。起初站上去，戰戰兢兢，異常痛楚，沒有多大工夫，就支持不住，只好跳下來。但是日子一長，腰腿就有了勁，漸漸站穩了。」他又說：「冬天在冰地裏，踩着蹻，打把子，跑圓場。起先一不留神，就摔跤。可是踩着蹻在冰上跑慣了，不踩蹻到了台上，就覺到輕鬆容易，凡事必須先難後易，方能苦盡甘來。」

[1]　引文部分編者據原書《舞台生活四十年》補正部分字詞，改訂處不另說明。

一四一　男花旦紮腳戲蹺工是從苦練 獲得成功的（下）

　　梅蘭芳又說：「我練蹺工的時候，常常會腳上起泡，當時頗以為苦。覺得我的教師，不應該把這種嚴厲的課程，加到一個十幾歲的小孩子身上。在這種強執行的狀態之下，心中未免有些反感，但是到了今天，我已經是將近六十歲的人，還能夠演《醉酒》、《穆柯寨》、《虹霓關》一類的刀馬旦的戲，就不能不想到當年教師對我嚴格執行這種基本訓練的好處。」

　　照梅蘭芳所述的「蹺工」，真是最苦不過的一種劇藝。但他又說：「現在對於蹺工存廢，曾經引起各種不同的看法，激烈的辯論。這一個問題，像這樣多方面的辯論、研究，將來是可得一個適當結論的。我這裏不過就本身的經驗，忠實的敍述我學習的過程，指出幼年練習蹺工，對我腰腿是有益處的，並不是對蹺工存廢問題有甚麼成見。再說我家從先祖起就首倡花旦不踩蹺，改穿彩鞋，我父親演花旦戲，也不踩蹺。到了我這一輩，雖然練習過有二三年的蹺工，在台上可始終沒有踩蹺表演過的。」①

　　支蹺表演，原來是刀馬旦戲，花旦則可以不支蹺了。粵劇初期，本有武旦這項角色，大抵武旦即是刀馬旦了。曾記得人名單上，紮腳勝就是武旦了。所以當時演紮腳戲的，都能演武場戲。

①　引文部分編者據原書《舞台生活四十年》補正部分字詞，改訂處不另說明。

《十三妹大鬧能仁寺》、《劉金定斬四門》、《水浸金山》各劇，女主角都有武戲演唱，支蹻登場，十分可觀。後來千里駒、肖麗康、小晴雯、蘇小小輩，都是穿旗裝鞋，大抵就因為這是花旦只演文戲，便不必支蹻了。所以梅蘭芳演花旦戲也不必支蹻。

粵班全盛時，所有花旦，都不演〔武〕戲，所以便對於蹻工，絕不研究，因為無支蹻之必要，學花旦之藝，也不須上支蹻這一課了。粵班劇藝，對蹻工雖沒有談到存廢，但已經是廢而不存了。以前擅長蹻工的花旦，都能演武戲，演得最出色，除紮腳勝外，便算余秋耀、貴妃文、金山耀了。最後還有武生新華之孫濃艷香是能够支〔蹻〕登場演武戲穆桂英者，可是已不為時賞矣。

一四二　梨園子弟多吸毒喜與
　　　芙蓉仙子為侶

　　當年的戲班，多至四五十班，演於省港的，而獲得男女戲迷歡迎的也有十多班是稱為第一班的。至於落鄉而受主會爭買而擔得戲金的，至少也有二三十班。所以粵班在這個時期，已是最全盛的日子。梨園子弟，對於生活，絕無空虛的感覺。各戲班公司的班主，皆是有雄厚本錢來組織戲班的。本來，這時的戲人，不論大細老倌，都有班落，每年的人工，在大老倌方面而言，收入比諸各行各業好。可是，這時的梨園子弟，只知吸毒賭錢，並沒有為將來的打算，將每年所得的人工，完全消耗在煙與賭那兩種嗜好中。

　　戲人嗜賭，因此欠下班債，無法清還，便要走埠以避；至於嗜吹，煙癮一深，便不易戒除，煙毒禍及戲人，比賭還甚。在當時的戲人，未成名的時候，欠人賭債僅二十元，到了當正印時，〔二〕十元便要還二千元然後始已。所以，入水演唱，當有「一索艇」^①泊於紅船邊，引人落艇賭，欠下賭債，不用即償，等到他做台柱時，再來演唱，然後才和他算賬，常有一本萬利之入益。戲人好賭，便要常常受到這種重大損失，為班中人作為談柄。

① 　一索艇：停泊在紅船附近的「賭船」，這些賭船多由當地有勢力人士營辦，目的是要演員欠下賭債，艇主便可從中收取不合理的高息。

不過，戲人好吹鴉片，凡屬有名老倌，皆有此吸毒之癖，〔然〕而當時鴉片煙雖禁，還准許吸所謂「戒煙藥膏」[②] 得以頂癮。如果在今日來說，禁絕鴉片，便要改吸白粉，這時所吸的毒更苦了。在當年的紅船中，每一鋪位，幾乎都有一個煙局，戲人在演唱之餘，便回到位裏，橫牀而直竹，吹其鴉片，以養精神。

　　每當落到紅船時，便覺得煙霧繚繞，鴉香撲鼻，不吸亦醉，比起「談話室」[③] 內的風光，尤有幽趣。老倌躺在位中，吸得十分舒服，友人來探，任吸唔嬲，而且所吸的不是自製的便是「金庄」與「安南庄」；「戒煙藥膏」雖有，虛設而已。梨園子弟多吸鴉片煙以助長演唱精神，一班中十項角色，至少有九項角色是有煙癮的。因為戲班在落鄉演唱，老倌無戲可演，教他們到何處去玩，惟有回到紅船，睡在位中與芙蓉仙子為侶，消遣那戲餘之後的寂寞矣。

②　戒煙藥膏：美其名曰戒煙藥膏，其實是較劣質的鴉片。當時吸食「戒煙藥膏」是合法的。

③　談話室：從前所謂「禁煙」，其實是另一種公開售煙的形式。所謂「戒煙室」、「談話室」，是專為吸食鴉片煙者（美其名曰戒煙者）而設的吸煙場所。

一四三 《鏡花緣》、《花月痕》
兩部小說尚未編過粵劇

粵劇不論在日場演出的正本戲，或是夜場的首本戲，在初期的粵劇來說，多是演唱江湖十八本或大排場的戲。及後，才有編演歷史戲及民間故事戲。歷史戲以三國戲為最多，列國戲也不少。三國戲正本有《孔明借東風》、《張飛喝斷長板橋》、《劉備過江招親》；首本則為周瑜利的《三氣周瑜》。關戲盛行的時候，便有福成的《水淹七軍》；靚榮的《華容道》；馬師曾與桂名揚的《趙子龍》；生鬼容的《陳宮罵曹》與小生聰的《橫槊賦詩》。

關於列國戲，有《伍員夜出昭關》、《范增歸天》、《草橋進〔履〕》、《百里奚會妻》，與馬師曾之《齊侯嫁妹》及子牙鎮之《管仲觀星》。粵劇取材，除空中樓閣外，都是從稗官野史找材料。著名小說《紅樓夢》、《水滸傳》也曾編過甚多粵劇，如《黛玉葬花》、《晴雯補裘》等，這都是生旦戲。如《三打祝家莊》、《武松殺嫂》、《烏龍院》、《魯智深出家》等，這是男丑、小武、二花面、花旦的戲。其餘的粵劇，也是由其他小說編出，《西遊記》、《楊家將》、《白蛇傳》、《西廂記》、《再生緣》各戲，均成著名粵劇。

開戲師爺用小說來編粵劇，應有盡有，甚至木魚書之《紫霞杯》、《鍾無艷》、《背解紅羅》、《金絲蝴蝶》、《五虎平西》、《羅通掃北》也曾編演過。民間故事，《火燒石室》、《沙三少》、《大鬧廣昌隆》等，俱獲戲迷稱賞。就是外國小說，西片的橋段，

粵劇作家，都曾改編演出。不過，有兩本最有名的小說，一本是《鏡花緣》，一本是《花月痕》，至今仍沒有編過粵劇。《鏡花緣》的戲，梅蘭芳曾演過一齣，如粵劇《牡丹被貶江南》是武則天擊鼓催花戲，《鏡花緣》雖有演過，但並非書中一百個才女的戲，當時有人想將該小說的「女兒國」戲編排，但因要老倌全部反串，還要紮腳，戲有得做，而難於表演，迫作罷論。又《花月痕》一書，有文有武，是文武生與小生花旦戲。亦有人想開編，可是劇情複雜，顧此失彼，不易將橋段撮得可觀，使各老倌都有戲做，因此，也未能編成。這真是一件可惜的事。

一四四　網巾邊戲本重詼諧改丑生後始變演風

　　粵劇十項角色，演唱各有不同，粉墨登場，各守崗位，如武生則演武生戲，小武則演小武戲，小生則演小生戲，花旦則演花旦戲，男丑則演男丑戲，極少用武生而演公腳，用小生而演小武，用男丑而演武生或小武的。在粵班各項的唱工，各有所長，演技也一樣有他的特長，登場演戲，觀眾一看他的台步做手，便知他是充當何項角色了。

　　男丑地位，名列各項角色之末，與女丑齊名。不過，男丑是重要角色，每年人工頗高，勝女丑十倍。男丑班稱為網巾邊，亦稱白鼻哥，至於雜腳，則為看戲的觀眾所呼。男丑是演詼諧戲的，戲服不需要美麗輝煌，演爛衫戲為多。以前的男丑，出場必塗白鼻，以此表示他是個諧角。

　　以前男丑的戲號，未出真姓名前，總是改得古怪，以蛇仔、蛇公、生鬼、鬼馬、豆皮等等的名號最多，稍新的就有機器、花仔、古老、貐貐等的改出。總之，他們的戲號，使人一望便知是白鼻哥的角色了。至到他們出場，鼻既搽白，眨眉眨眼，台步古怪，動作詼諧，觀眾看到，自然捧腹，更知道他是男丑，而非其他角色。而且他們的諧劇，如蛇公禮之《兀地》、機器南《醫大肚婆》、蛇仔利《偷雞》、蛇仔禮「開廳」、黃種美《打劫陰司路》、蛇仔秋《企生龍》，生鬼昌《擊石成火》等，都是詼諧劇名，

不過，這些戲，都是充滿人情味，既解人願又能感動人，不失優孟衣冠之本色。

當粵劇改良，粵班的規矩，也逐漸改變，角色的名，也新起來，男丑便脫離了女丑，而改稱丑生，所以後起的網巾邊，對於詼諧戲，也放棄不演，不再搽白鼻，不再眨眉眨眼，更不向粗俗途徑前進，居然演唱各項角色的戲，可演小武小生，更可反串花旦，也可掛鬚做武生，所穿的戲裝，全是金碧輝煌，演出的戲都是王孫貴介戲，甚少演唱爛衫的貧苦人與乞兒戲了。而且也〔着重〕唱工，不如往時男丑，只靠爆肚的口白來扯科，引人發笑了。丑生雖屬諧角，但已不如男丑之演出了。

一四五　編劇要靠老倌開戲師爺
失威了

　　粵班自志士班興，梨園子弟，對於新戲，便漸感興趣，而各班亦知道新戲是會獲得戲迷歡迎的。可是，各班的戲人，多是讀書少而僅識之無 ① 者，所以，戲只管新，而場口與曲白，仍然是依照排場戲的規矩演唱，在初期的編劇人，只要新劇够曲折，有三兩場戲肉，各老倌便肯演唱。所以為開戲師爺的，皆是內行人多，外行人則甚少，偶然有外行人來開戲，而各老倌見他不熟排場戲，因此，都稱他為「羊牯」。

　　蛇王蘇（即梁垣三）他是著名的男花旦，所以他編新戲與各老倌演唱，各老倌都低首受教，沒有反對。因為蛇王蘇懂得戲場哩。及後外行人加入班中開戲，張始鳴專編時事戲，在「福萬年」編了《蔡鍔起義師》② ，居然大受觀眾歡迎，各班老倌都聞他的名，所以坐倉請他開戲，老倌都一致贊成。因此，張始鳴做開戲師爺，特別有權威，每一本戲，一經演出，都是成功的，甚少演一兩次便不再演的。

　　由此，粵班趨重新劇，自張始鳴輩開始，外行人便紛紛動

① 僅識之無：指識字不多，學問不高之意。

② 《蔡鍔起義師》：應是《蔡鍔出京》，另一部主題相同的戲是梁垣三編、「祝華年」演的《雲南起義師》。互參第八四、三七四、三七九各篇。

筆，替各班開新劇了。在這個時期，開戲師爺最得班中人尊敬，坐倉如要聘他編新劇，必先親身往訪，有如三顧草廬一般，十分專誠與恭敬，所以這時的開戲師爺地位極高，其身價似乎還高於老倌十倍。所以，所開的戲，皆易成功，易於編撰。

及後戲人，後起之秀日眾，而開戲師爺亦日多，因為老倌喜與各人物交遊，有些朋友，便替他們開戲，想得劇中橋段，便說出和他們商討，希望演出，得些酬金。因此，以後的開戲師爺，如要開戲，必須識得老倌乃可，就算與坐倉相識，坐倉答應，而老倌反對，雖有好橋，也難開出。

粵班全盛期中，新劇當然日多，可是，凡為開戲師爺，都要靠着老倌，以謀發展，每每度得新戲，即到後台，找着所識的大老倌，講給他聽，老倌頷首，才可開編。這時的所謂編劇家，地位已不如前之高，十有八九，是要靠老倌來開戲的。

一四六　舊戲人懶於讀曲寧願爆肚恃排場戲熟

　　粵班的正印角色，對於戲劇似乎沒有努力研究，不過，他們能够當正，得班主重視，得觀眾歡迎，他們的戲劇天才，並非沒有。所以當日大老倌，他們的演技與唱工，未嘗無藝術者。往昔梨園子弟，卻是從小投師學藝，在學藝的期中，真是日日苦練，不能懶惰的。因此，他們肯演肯唱，便能上進，加上又性嗜戲劇，一經畢業，便可以扶搖直上，馳譽梨園，為班主爭聘，充當正角。

　　這時的戲人，讀書不多，所讀之古老曲本，都是由師傳授，用記憶力習藝的，因為所演的戲，全是舊劇，依照排場戲演唱，演唱得妙，觀眾便有佳評，他們便易於「紮起」了。及至粵劇改良，各班爭開新戲，初時老倌頗覺其苦，因長讀新曲，所演的戲，場口亦不願過新，因為橋段一新，便要傷腦筋，度戲來做了。所以當時的編劇者，只寫好一紙「提綱」，照劇情對各老倌講戲時，只說明戲中人的姓名及故事，叫各老倌依照排場戲演出，便不會「反綱」^①了。對於新曲，也教他們照舊曲改多少字句唱出便可。有時派給他們新曲，他們也怕麻煩讀之，因此，開戲師爺亦不願多費心思了。

①　反綱：即演出違反劇情，弄至劇情不合理，前後矛盾。

可是，各老倌恃住熟排場戲，他們有曲亦懶於讀，只要明白劇中橋段，他們便肚裏有數，在開演之夜，他們卻不慌不忙，照着橋段，一場一場演唱，甚少有「倒瀉籮蟹」之慘。所以，當日開演新戲，都是落鄉排演的多，在戲院則甚少演唱，必須在鄉演了三數台，改正之後，才在省港各戲院演出，而且在初演期中，台上必掛着一幅白布或用紙寫着「頭台新戲，請君見諒」那八個字，以免演錯，被人喝倒彩。

不過，各老倌的戲劇天才，確有可取，他們在演唱新戲，只憑橋段演出，對於曲白，他們除改用舊曲演出，有時還能「爆肚」，使觀眾聽到，皆感滿意。原來，他們做到大老倌，真是有料的，他們聽過開戲師爺講戲後，他們已經有了預備，一到登台，一演一唱，都能使到觀眾稱賞，就是開戲爺也佩服他們的戲藝精湛，他們說出的白，有時比給他們的台詞猶妙。當時的開戲師爺，都是如此說的。

一四七　中秋節談粵劇
以「月」作戲匭的首本戲

　　中秋粵班，每逢佳節，落鄉演神功戲，所收戲金，比平時加倍，所以每年新年節日，便是班主掘金之時，而各鄉主會為着慶祝年節，與預早買定名班，使鄉人得到最好的娛樂。想到「人逢喜事精神爽，月到中秋分外光」這兩句，又憶起粵班的曲詞，常有這兩句唱出。各班每到中秋佳節，櫃台必有月餅分送戲人，大抵每人都有一盒，到賞月那日，還有桑麻柚 ①、大紅柿、舊花楊桃 ②，擺在櫃台，任食唔嬲，粵班景氣的時候，都有如此高興熱鬧。時至今日，這種現象，不可復睹，使人真有桑滄之感。

　　中秋是以月為題的，文人對於月，都有不少寫作，尤其是詩人詞人，對月更為讚美。說到戲劇，在粵劇而言，關於月的戲匭，也常常見到，舊戲中最著者，當以《西廂待月》、《貂蟬拜月》、《唐明皇遊月殿》等劇。《西廂待月》是《會真記》故事，編成戲劇，是小生花旦戲，不過，正印花旦飾演的是紅娘，而不是

① 桑麻柚：水果，柑橘屬，是柚的栽培變種，與柚同屬喬木。整個水果呈蛋形，與沙田柚類近。

② 舊花楊桃：楊桃晚間接受露水，白天陽光曬乾露水，留下斑斑漬痕，果身堅實爽脆，味道香甜可口，果農摘果時，熟一個摘一個，叫做新花。其中果身堅實可以耐久的，就留在枝上多長幾天，待到果身紅色，稱為紅果，又叫舊花果。「舊花」是楊桃佳品。

崔鶯鶯。劇名為《西廂待月》就是「酬柬」之一節，因取用其「待月西廂下」詩句。

《貂蟬拜月》是三國戲，武生花旦演唱的，但該戲即是《呂布窺妝》，不過當日戲匭，卻分開寫出。如小武花旦首本，如〔小〕武是擎天柱，花旦〔是〕淡水元，那戲匭就標明「擎天柱呂布窺妝，淡水元貂蟬拜月」，武生則沒有提到。如果是《王允獻貂蟬》這本正本戲，雖未有寫明老倌名，而觀眾亦知為武生花旦擔綱戲了，至於《唐明皇遊月殿》，也是生旦戲。

有了佈景之後，《嫦娥奔月》這本戲是最吃香的，演出的花旦有貴妃文與新丁香耀，女花旦則為李雪芳。「奔月」橋段，是從京劇得來，「奔月」一場，演唱都有高潮，以貴妃文演出最先，新丁香耀在「寰球樂」班才演出者，且做「紮」了子喉七。

蛇仔禮有《六月飛霜》，廖俠懷有《今宵重見月團圓》。而關戲中都有《月下斬貂蟬》與《月下釋貂蟬》，這兩本劇都是由武生或小武開面演唱的。說到新戲還有《一彎眉月伴寒衾》、《雙仙拜月亭》這兩本佳作。

一四八　排場戲的曲詞每一本戲
　　　　　皆可以通用

　　說到當年的粵劇，各項角色演出的正本與齣頭戲，全是江湖十八本與大排場戲，粵劇角色，對於學習時，已經爛〔熟〕於胸，所有曲詞，皆能熟讀如流，所以登場演唱，自然衝口如出，如讀四書五經，至於口白，也不必爆肚，亦依照原有的口白道出。在當時老倌，似乎是甚易為，不如現在的老倌，戲一舊便不演，凡演新戲，就要讀曲，關於說白，有時忘記，因此就要爆肚。戲人做得到正印，當然是有天聰的，雖在第一次演唱，他也能演唱得頭頭是道，不會倒瀉籮蟹，被人唱倒彩的。

　　當日的舊戲，場數至少有二三〔十〕場，每場極為瑣碎，一劇之中，至多有三四場大戲，稱為戲肉，餘外俱是「濕霉」的戲。細場戲都是一出一入，如「別家」、「問情由」或「遊花園」的戲。如果是「書房會」，就是生旦對唱戲，算是有可觀的了。

　　所有劇場戲，各老倌唱出都是「滾花」、「中板」為多，鑼鼓則是「撞點」、「七搥頭」，如「大戰場口」，則連場都是「首板」。「排朝」戲，鑼鼓與曲詞，一樣都照排場的演唱。

　　如老古劇本的排場戲，所唱出的曲句，全是刻板的，所以講戲時的開戲師爺，必要依照排場戲來講，各老倌才易明白，自不然會依排場戲演出唱出了。如「排朝」戲，先由眾朝臣合唱「朝臣待漏五更上，鐵甲將軍夜渡江」句。然後「撞點」，正生飾演皇

帝上唱「中板」「想為王，坐江山，萬年安享。文共武，一個個，都是保護孤王……」等句。如「別家」戲，先由末腳飾演父親，「撞點」出唱「七字中板」：「老夫今年六旬三，單生一女並無男，無事打坐府堂上。」花旦飾女兒幫花飾梅香同上埋位，末腳再唱「女兒少禮坐一旁」。如六分飾演花花公子，必打「七搥頭」鑼鼓，然後上唱：「爹爹在朝為宰相，人人稱我小霸王。無事打坐府室上。」拉扯飾師爺隨上埋位，六分再唱「師爺少禮坐一旁」。諸如此類的刻板口白，仍是這樣句子，這就是排場的「梗曲」了。就是小生遊花園的曲詞，也是如白駒榮在唱片唱出的曲句一樣。當日，戲人滿肚「梗曲」，所以對於新曲便懶於學了。

一四九　粵劇啞劇一幕是「加官」一場是「洗馬」

　　粵劇是有演有唱，所以各項角色，做工與唱工，都是同時並重的。凡當正的角色，不論武生、小武、小生、花旦、末腳、男丑，甚至總生、正生、二花面都要講唱情，沒有唱，便難成為名角。每一本戲，必有一兩幕大場戲，使角色們大顯身手，施展他們的演技，為觀眾所賞，唱出新腔，悅觀眾的耳。如果有演無唱，便不能稱為視聽之娛。所以，看戲也稱聽戲，看就是欣賞其演技，聽就是欣賞其唱腔。

　　昔日的舊戲，曲卻重於獨唱，每一本舊戲，是主角的，都有主題曲唱〔出〕，以娛聽眾。如武生的《岳飛班師》、小武的《周瑜歸天》、小生的《佛祖尋母》、花旦的《黛玉葬花》、公腳的《辨才釋妖》、二花面的《五郎救弟》、男丑的《碧玉離生》等，都為古腔粵曲之最著者，所以時至今日，人皆稱賞。至於做工，演技妙的，自然多姿多彩，使到觀眾，目不轉睛的欣賞着。

　　在戲劇來說，卻有啞劇一種，啞劇只是表情，而不說台詞的。粵劇中亦有啞劇，角色登場，亦只有表情，憑演技而將劇中的情節演出，使觀眾會心微笑。所謂粵劇的啞劇，到底是那一本？原來一本就是開台例戲《跳加官》，另一本卻是劇中插演的「洗馬」，這兩場戲，都是有演無唱，全憑演技，引人入勝的，故此，應稱之為啞劇。

「加官」戲，是由武生或總生戴「笑臉」出場，手執牙笏，向觀眾道賀的戲，演時只憑做手表情，一言不發，所以觀戲的人，都稱他為「啞佬撈蝦」。這是粵劇例戲的「獨幕劇」只有演而沒有唱的啞劇。

　　「洗馬」是劇中的一場戲，也是有演無唱，〔稱為〕啞劇，是沒有〔錯〕的。「洗馬」是花旦戲，如果是「配馬」則為其他武角戲，演出無甚可觀，如果花旦演「洗馬」，觀眾看到，自然感覺美妙，雖沒有唱，但看表情，已經值回票價。從前花旦演「洗馬」而著譽的，有貴妃文與肖麗康。貴妃文演的且是紮腳洗馬，所以更加出色。△△，今日在粵劇中，已不易看到了。

一五〇　秋天裏的紅船老倌皆以蛇貓狗為補品

　　戲人在落鄉時代，紅船生活，寫意而又輕鬆，除每日上台演唱外，便躲在紅船位中，研究食譜。因為大老倌不吃眾人盅燒，每餐所吃仍全是私伙菜。落場演唱，鄉村當然沒有城市那麼多酒樓茶室，所以他們食指動時，便想幾味豐富的私伙菜，增加胃口與食慾。每年一到秋天，老倌為着要補身，對於肉類的補品，必多烹製。所謂肉類，總不離蛇與貓、狗這三種肉類了。

　　秋風起矣，三蛇肥矣，嗜吃蛇的老倌，一個月中，至少有十天八天吃的。他們認為吃蛇可以補身提神，蛇膽尤能潤喉益氣，因為秋天風高物燥，歌喉不免也會乾涸，如果一日飲一次蛇膽汁，自然氣足聲高，唱出歌音，便可以響遏行雲，繞樑三日，因為當日未創平腔，仍然是唱高音的。所以在秋冬兩季，亢旱天時，必要多吃清潤補品，培養其聲線了。

　　說到眾人盅燒，在這個亢旱季節，伙頭不管老倌吃不吃、飲不飲，每晚都照例煲有數十煲白菜湯，給他們清喉潤肺。因此，每日黃昏時候，白菜的香味，都可嗅到，使飲不飲也感清涼。就是有私伙菜加，不吃眾人盅燒的，對於這味白菜湯，也是喜歡喝的。

　　老倌過紅船生活，終日落鄉去田基路，在秋天裏，他們食慾頓增，要吃補品以補身，因此，蛇是他們最愛吃的肉類，之外便

是貓肉、狗肉了。花旦小清，他最愛吃黑貓肉，用老鴨清燉，說吃後不獨補身，還能潤聲。不過只吃黑貓，餘外白貓花貓也不取。又花旦新蘇蘇，卻喜歡吃狗肉，他煲狗要用附子薑來煲，吃時，飲以拔蘭地酒，說是別有滋味。每到秋季，他每餐私伙菜，都有香肉，每晚宵夜，吃得更津津有味。

有些老倌，在落鄉演唱時，必找野貍及穿山甲，買回紅船，交伙頭宰燉，為補身妙品。網巾邊何少榮最怕吃三六，他提起吃三六，便談到陳村一狗食死十多人的命案，賣狗肉的人逃去無蹤，所以他誓不吃狗，認定香肉是有毒，這也是一件趣事。

一五一 正印老倌最辛苦
大病也要粉墨登場

　　粵班落鄉演戲，最怕獲罪主會，所以每班的坐倉，在落鄉開演時，憑他的經驗，必先要使到主會中人，皆大歡喜，才不會〔有〕扣戲金或扣留戲箱之事件發生。主會買戲回鄉演唱，當然所買的是名班，而且各項角色，都是第一流老倌，當然演出的戲才有可觀，假如老倌好而演得不落力，主會中人，對坐倉必有怨言，所以坐倉對大倉人物，亦要恩威並濟，尤其是不敢得罪大老倌，如果得罪大老倌，大老倌對於戲場，便不會有好戲演出，沒有好戲演出，主會便有所藉口，扣其戲金，使班中遭受損失。所以大老倌要錢用，向坐倉預支人工或借款，坐倉如何拮据，也要答應，避免他們登台無精打彩的演唱，而使到主會不歡，要扣戲金。

　　落鄉第一齣頭台例戲，必先演《六國大封相》，這本封相戲，全班老倌都要出齊，使主會看封相戲，便知每一個角色都出齊，如有未出的（指正副角言）他就要扣戲金了。所以落鄉第一晚戲，坐倉特別留意，在未開台前，便要向大倉查明，如某個角色不見，馬上派人尋覓回船，免受主會所責，弄到要扣戲金。

　　太子卓隸「頌太平」時，因與班主鬥氣，曾有一個時期，在夜場演出，就是擔綱戲，他也使人代演，自己只出一二場便了。坐倉多方調解，仍難回轉其意，是年「頌太平」為這一事，十分

頭痛，戲金有減無增，因為主會要看太子卓戲，而不能盡情欣賞之故。

凡屬大老倌，能當正印的，演技唱工，均有可取，否則，便不易掌正印，而受到班主重聘。故此，凡在各班掌正印的角色，日夜登場，落力表演，才可使班譽日增，獲得主會出重戲金爭買回鄉開演。所以每晚老倌登場，更要落力演唱，決不能躲懶偷閒，就是有病，也要抱病登場，如常演出。

為大老倌的，抱病也要登台，是一件最辛苦的事，因為不登場，主會不管他病不病，便要扣戲金了。因此，班的規矩，老倌大病，雖難於演唱，就算行也不得，也要使人挾他粉墨登場，過一過場，表明真是大病，以平主會之氣，戲金獲得不扣。

一五二　有文武生後編排劇本
文場武場同時並重

　　落班各項角色，往昔所定，文武是分開的。演武場戲，是武生、小武、二花面輩；演文戲，卻是小生、正生、末腳、總生、男丑。所以當時花旦，亦只演文戲，如演武場戲的，便稱武旦。日場正本，演出的仍以武場戲居多，小生花旦仍演文戲，不過一二場戲而已，在夜戲首本，小生花旦，才有多姿多采的文戲演唱，小武武生演齣頭戲，只重唱工，卻不如正本場場打武，「撻爛台」①的。

　　粵劇既重新戲，武角如武生、小武也在夜場新劇中演文場戲，武生如「擊掌」、「和番書」這類文場戲，也常編入新劇裏作排場戲唱，小武也把「會妻」、「窺妝」這類排場戲，加入新劇裏便有戲做。不久，朱次伯因演《寶玉哭靈》，將「哭靈」一曲改用平腔演唱，他的小武型頓成為小生型，獲得戲迷稱賞，他於是便不稱小武，而改稱「文武生」。

　　文武生由朱次伯開始，以後能演文戲的，如靚少華，也跟着改稱文武生，武場文場的戲，同在一劇中演唱。男丑也同時改稱丑生，有武藝的網巾邊，也常常演武場戲，更有稱為「文武丑生」的。由此以後的武角，皆重唱工，「撇喉」也不多唱，在文場戲

① 撻爛台：演出武場戲，打鬥動作激烈，演員在台上翻滾跌撲。

演出，也唱平喉。

這時編粵劇的開戲師爺，為了文武生的問題，想得新劇橋段之後，認為全劇都是文戲，使能唱的小生花旦可以賣弄歌喉，文武生雖亦能唱，而武戲卻沒有一場，使他無可大顯健兒身手。因此，便要將劇本度到有武場戲，然後才把「提綱」寫成，使充當文武生這個角色的，有讚無彈。

試看鄧英編的《芙蓉恨》，本來是文戲，為了文武生朱次伯，所以也有「勇救佳人」的武場戲演出，刺激觀眾，讚他允文允武。又如《胡不歸》一劇，也是文戲，但為了薛覺先是文武丑生，因此，也加上一兩場出戰的武戲，顯出他的威風凜凜。總之有了文武生之後，凡有新劇開演，甚少是沒有武場戲的。這時的開戲師爺，為了文武生的武戲，常要傷透腦筋，因為沒有武場戲，就算「好橋段」，也難演出。

一五三　粵劇演盲人戲男丑花旦都有首本齣頭

　　男丑演出，能够一登舞台，聲價十倍的，當然是有驚人的演技，動聽的唱工。當日的粵劇，雖是大排場戲，但如有天才的戲人演唱，必有可觀可聽之處。粵班十項角色，都有他的演唱，必有可觀可聽之處。粵班十項角色，都有他的演技與唱腔，使到戲迷欣賞，為沒有好的演技，好的歌聲，是無法學得正印的。這時的角色雖是守着規矩來演唱，如果他有天才的，也常常能演出超乎規矩之外的好戲。

　　近日日片《盲俠》上映之後，甚得影迷稱賞，於是盲俠的故事，便頻頻在銀幕上映出，國語片、粵語片也跟着編排盲俠的戲，以投影迷之好。因此，偶然想到當年的粵劇老倌，也有過盲人戲演唱，而且演出，極為逼真，絕不矯揉，可與現在演盲俠的影人媲美。

　　從前粵劇《仁宗認母》，飾演李太后的正印花旦，就是要演盲戲的了。因為太后貶出宮外飄流在民間，盲了雙目，所以就要演盲人戲。「認母」一場，就是最好的盲戲，如果演得不像，就會被觀眾唱倒彩，不能感動觀眾的了。當時男花旦揚州安演盲戲特佳，他飾盲目的李太后特別傳神。

　　《李仙刺目》也是花旦演盲戲，肖麗湘演此一劇，最受歡迎，在民初的時候，男丑姜雲俠在「祝華年」班，曾演過一本齣頭戲，

就是《盲公問米》，而且是他最佳的首本戲。他飾演盲公，騙財騙色，描寫盲公的借着占算來誘惑婦女，真是入木三分，而且與副角蛇仔利合演，更見出色，所以這本《盲公問米》戲，不論在省港或落鄉演出，都獲得觀眾一致好評。後來這本盲戲，也有過幾個網巾邊拾演，但總不能像姜雲俠演唱得出色了。

男花旦小晴雯，在「國中興」掌正印時，這時還是演齣頭戲，他於是便把他的《扮盲妹偵探》的首本戲演唱。小晴雯飾演這個盲妹，扮得最為神似，他本來不是盲的，不過為偵探一件案情，才演扮盲妹這場戲，他飾演這場盲妹，還抱琵琶自彈自唱一曲。所以戲迷對這本戲，也極稱賞。可見當日的粵劇老倌，對於盲戲，亦有演唱，而且又是首本好戲，亦曾傾〔動〕一時。

一五四　粵劇舊曲唱梆子腔多過唱二黃腔

　　以前粵劇，角色所唱的曲詞，多是梆黃兩腔，除梆黃腔外，便沒有甚麼動聽的腔調了。各項角色中，不獨小生一角，重於梆子，其他角色，一樣重於梆子的。在古腔舊曲中來說，不論獨唱也好，對唱也好，都是唱梆子多於唱二黃。

　　武生首本主題曲，半數都是唱梆子腔的，如「班師」、「和番」、「陳情表」、「牧羊」各曲，均唱梆子。本來「班師」、「陳情表」、「牧羊」等曲，應是悲曲，照例要唱二黃才合，但仍唱梆子，一樣哀傷之感，可知梆子腔亦可以在悲曲裏唱出，悲曲未必一定要唱二黃，才够蒼涼哀怨的。

　　小武首本《周瑜歸天》，本屬悲歌，他仍用梆子腔唱，不用二黃腔唱，但這支曲唱出，依然動聽，大抵梆子慢板的造句，比二黃慢板的造句，易於寫情寫景，像流泉般的滾滾而來，能把劇中人的心緒訴出。所以舊曲，雖屬悲歌，仍取梆子，不取二黃。

　　總生也是唱角之一，總生喉如唱得好，也獲得聽眾稱賞，所以粵劇關於總生的戲，也有甚多首本曲，如《陳宮罵曹》、《柴桑吊孝》、《困南陽》、《東坡游赤壁》等，都是總生最佳之〔曲〕，而且全是用梆子腔唱的。總生二黃曲，只有《范增歸天》；就是《孔明歸天》，也是用梆子唱的。

　　公腳的梆子腔曲，有《流沙井》、《曹福登仙》與花旦對唱的

有《琵琶行》。末腳的二黃曲比較多，如《謝小娥受戒》、《管仲觀星》、《百里奚會妻》。反線則有《鍾離渡牡丹》與《辨才釋妖》。

　　男丑在當日來說，只重演而不重唱，所以主題曲甚少，不過，他對梆黃兩腔，仍是唱梆子的多。花旦一角，梆黃兩腔，同時並重，但古腔舊曲，梆子腔的主題曲有《燕子樓》、《禪房夜怨》，對答的仍以「梆子」腔〔佔〕多，關於二黃的主題曲，以《小青吊影》為最著，花旦的悲曲，則以唱「反線」最動聽，如「祭塔」、「焚稿」、「離恨天」各曲是也，平常出場，仍重梆子。

一五五 老倌最怕收箱租認為比燒炮還慘

粵班的正印角色，不論武生、小武、小生、花旦、男丑，在每一劇中，均有好戲演出，給觀眾欣賞的。在昔日的戲人，一經當正，他必然落力和其他角色拍演，以彰其譽，所以每一本戲，他決不願做閒角，使他用武無地，不能大顯身手，瞬眼又過了一日。班主組織一班，聘用老倌，當然是挑選好角，才出重人工，聘在班中，每一本戲都要他擔綱演唱，收旺台之效。落鄉開台，更擔得戲金。

老倌的聲價，完全是演得好戲，唱得好曲，假如老倌沒有聲色，他便會走下坡了。不過，老倌有時也會受屈的，雖在班中掌正印，但所演的戲場，都被副角搶了去做，他所演的戲，都屬於閒角的，而且有時還沒有戲派給他做，使他每晚都不用上台，無聊地在紅船上睡眠。這種情況，班中人便〔稱〕為「收箱租」。

收箱租本來是很寫意的事，因為有人工支，不用登台辛苦地演唱，如此老倌，何樂不為？可是，做到正印而沒有戲做，只收箱租，他反為苦悶，認為比「燒炮」還慘。因收箱租是一件最不名譽的事哩！

戲班的班主，如果聘錯了角色，他仍規規矩矩，便無法將他「燒炮」，因為他粉墨登場，演出的戲，不受歡迎，若使他做重頭戲，必難賣座，惟有使他「收箱租」，照支人工，反為美也。從前

的大老倌，有過不少是收箱租，收足一年的。在這輩收箱租的老倌對人說，寧願被班主「燒炮」，還爽快過「收箱租」。因為收箱租，是一件最不愉快的事，並非不給戲你做，不過以正角身份，而做「大戲躉」的戲，心既不忿，又不能不接受，迫要充當，其苦可知。如果反對，可是班主也不會將你「燒炮」的，除非你自己一怒之下，「花門」而已。如果「花門」，目前雖沒有事，他日仍然有問題，因為約未解除，仍要賠償班中損失的。所以收箱租的老倌，寧忍一年之氣，也不願受他日的轇轕哩。當年的戲人，雖有一年期約，但卻不自由，常常會受到「燒炮」、「收箱租」與乎「花門」那三種不幸苦事。

一五六　初期開新戲武生守舊
　　　寧演古劇不演新劇

　　粵劇自鄺新華、何勾鼻章輩中興後，所演的粵劇，才掛正粵班招牌，發展粵劇的藝術，建立八和會館，栽培梨園後起之秀。可是，粵班各項角色，仍照傳統演唱，演出的多是古劇猶未重視新劇，所以這時的戲人，大半是守着規矩演唱，學熟了排場戲，便可成名，為戲迷稱賞。所以，各項重要角色，有一兩本好戲演唱，便不愁無班主聘用，無主會歡迎。

　　當日武生首本，文以《醉和番書》、《西蓬擊掌》、《過江招親》等劇，武以《岳飛班師》、《夜出昭關》、《闖死李陵碑》等劇，便可受人欣賞，縱橫馳騁，歷隸名班，其他如小武、小生、花旦、男丑、公腳也是如此。不過，小生、花旦、男丑這三項角色，仍有新的演唱。

　　當各班等開新戲，以增班譽，每年每班新戲，至少亦有一二本編演，這〔些〕執筆〔寫〕劇本的，卻是戲人，因為，穿過「紅褲」才熟識排場，使到演出的角色有信心，肯擔綱演出。及後，粵班年多一年，而新劇亦為觀眾所喜看，因此，戲行外的人，也加入編劇，為班中開戲師爺。不是梨園中人編出的戲場，自然超乎排場之外，使到角色不易演出，尤其是寫出的曲詞，也多難唱。因為這時的曲，仍是用舞台官話唱出，如用白話唱出，他們便認為閉口，不容易唱，而且對唱時表情，亦艱於做手，尤其是

武生、小武，無法喝得起。

　　這時新劇，編戲的人，也只重小生、花旦、網巾邊這三角，只要他們有好戲，武生、小武的戲便可有可無，有亦不過一場半場，出出便算。武生對此，以夜場無戲，落得自由，寧在日場登台，落力演他的首本武戲吧。小武對夜場沒有戲演，也無問題，因為他不會與小生爭文場戲演哩。

　　開戲師爺在這個時期編排粵劇，簡潔得多，因不用替武生、小武度戲唱演，可是，有時也有武生戲、小武戲的，但武生、小武也不感興趣，〔當〕時許多武生，如金慶、新白〔菜〕輩，都說可免則免，不必為他傷腦筋。這說他有舊戲演唱便可，又何必演出不必要的新戲呢？使到編劇者無話可說。

一五七　班中粵曲重素描
　　　　不重渲染韻可雜用

　　粵班唱出的粵曲，在古腔時代，所有曲詞，卻甚淺白，在角色唱來，易於上口，在觀眾聽到，易於入耳。就是改唱白話，亦一樣淺白，一聽便知曲中所說甚麼了，當日的班中戲曲，卻像一幅素描畫，沒有顏色的渲染的。不過，他們唱工好，用古腔唱出，自然玲瓏可貴，情緒便能盡量表現，唱到拉腔時，雖沒有字句，更為悅耳，觀眾至此，便不能不喝好了。

　　往日的粵班所有粵曲，用韻甚雜，不獨每場曲不用一個韻，就是對答主題曲，也不是同一韻唱出的，這又正如一首古體詩，不必要一個韻到尾的。

　　古腔粵曲的韻，以「支離」韻，及「蘭珊」韻〔居〕多，因為易於唱出，這些韻是開口音，而且造句又易。「支離」韻，即詩韻中「四支」、「五微」、「六魚」、「七虞」、「八齊」等韻都可以合用。「蘭珊」韻，即詩韻中「十四寒」、「十五刪」、「七陽」等韻，在粵曲裏，是最好用的。當年的出場曲，乃是用這兩種韻。

　　花旦所唱的曲，韻多取「支離」，如《小青吊影》、《黛玉葬花》、《長亭餞別》名曲，就是用這個韻。而且下句平韻，也可以用入聲，如「細聽端的」，「的」字便唱平聲了。上句仄韻，如「心中戚戚」，「戚」字便唱上聲了。有時唱平聲，也可以用在上句唱的。據當日花旦所說，唱「支離」韻的曲，是最美妙的，無論如

何，比唱〔別〕的韻為佳。

　　花旦喜唱「支離」韻的曲詞，但小武也一樣愛唱，如《周瑜歸天》也是「支離」韻的。據當日的角色論曲韻，一致認定「支離」、「蘭珊」兩韻，是最好唱的「韻腳」。所以當時的撰曲者，也投他們所好，不取險韻。

　　自白話粵曲流行後，撰曲的人，才多用其他的韻，而且對於粵音的韻，更分得清清楚楚，不再像以前的古腔粵曲，冶各韻於一爐了。在古腔粵曲時，各戲人最怕閉口音，如撰曲人寫出的曲，他認為閉口的便不唱，白話曲的上聲字是閉口的，如「影」、「錦」、「死」、「果」等字便難以唱出，所以「春蠶到死絲還有」的「死」字，也要唱成「師」音才可以，朱次伯改唱平腔，也要唱成「師」字，才不閉口。

一五八 以前粵語班不重宣傳
只貼街招與派戲橋

　　在四十多年前的粵班，已經日漸蓬勃，投身入梨園學藝的人，日多一日，因此，為班主的，對於所組的班，為爭聲譽與地位，便要編排新劇，以收旺台之效。不過，這時的粵班，仍對宣傳不放在心內，班中雜用，實在不少，而這筆宣傳費，照例不能慳的，可是，班方面卻不打算付出，認為宣傳是不必要的事，有麝自然香，自然各鄉主會，聞名便會到吉慶公所買戲的了。至於省港各戲院，已有街招貼出，滿街滿巷都有貼上，戲迷們看到，便會到戲院購票入座了。

　　這時，有不少開戲師爺，凡開演新劇，必要事先宣傳，曾教坐倉作種種品宣傳計劃，但坐倉卻塞耳無聞，認為街招貼出，這便是宣傳，又何必多此一舉，〔免〕了班的負擔。所以這時粵班，完全不靠宣傳的，不過，從各方面看來，宣傳力量，仍然潛伏着，但未曾達到擴大宣傳而已。

　　在未重視宣傳時期的粵班，在各地演唱，全是靠張貼街招，引人入勝，關於街招上〔大〕老倌人名，一一列出，使人一望而知，該班有甚麼名角了。對於日場夜場的戲〔甌〕，也刊得清清楚楚，如「人壽年」班花旦是有肖麗湘，日場如演《金葉菊》，街招即刊明「肖麗湘讀家書」在《金葉菊》之旁，人們愛看湘伶的〔讀〕家書，便〔會〕爭相入座了。如「周豐年」班，小生是阿聰，

花旦是千里駒，夜場為演《夜送寒衣》，街招即刊明「千里駒夜送寒衣——小生聰湘子登仙」，使戲〔迷〕看到，便會入座欣賞，其餘各班各戲，多是為此，這也是宣傳之一。

　　還有，這〔些〕名班所〔演〕日場戲夜場戲，都有「戲橋」印出，不論舊戲新戲，皆是這樣。這些戲橋，即是戲的本事，用四號字粒印成，放在戲院入門的座位處，使看戲的觀眾，人取一張，便可以先看劇情，再看演出的戲與唱出的曲。不過，這些戲橋，有只看為如章回小說的回錄 ①，卻不將本事說明的也有。這也是宣傳之一。除外，每年散班，便憑《真欄》當為宣傳了。到薛覺先、馬師曾輩組班後，櫃台才有宣傳部之設。

① 　回錄：回目、目錄。

一五九　大花面好戲甚多以演曹操
　　　　董卓戲最生猛

　　粵班各項角色，大花面也算重要的一角，雖沒有京班的大花面那麼出色，但照以前的粵劇看來，大花面這個角色，在日場正本戲，演出的排場戲，算是多了。往日正本戲，如沒有大花面，便不成戲，因為正本戲全靠這個角色來引線，才有劇情發展。由開場至完場，大花面是個要角。大花面是粵劇中一條「掘尾龍」搞到滿天風雨，到煞科才得雨散雲收，重見天日，而掘尾龍才休矣。所以，戲迷有言：「殺大花面便完場。」

　　充當大花面這個角色的戲人，總是身材高大的，因此，他的戲號，便有「高〔佬〕」之稱。大花面是演大將大王戲的，而且飾演的都是風雲人物，大權在握的寵臣。演歷史戲的，必演曹操、董卓、秦檜的戲。所以戲號也有用這輩權臣之名，如「曹操南」、「董卓全」等便是。大花面重演技，不重唱工，但說出的口白要有力，才顯出他的權奸「巴辣」。

　　大花面有幾本歷史戲，都是他的好戲，一本是《呂布窺妝》，一本是《華容道》，一本是《大紅袍》。這三本戲，大花面演得好，觀眾必讚，雖是奸戲亦覺好看，因為大花面演出的戲，要「生猛」還要「輕鬆」，才使全戲生色，否則，其他老倌演得好，也覺黯然。當日的大花面聲價，各班定人，也要選定最佳的，決不當閒角視之。

董卓全演《呂布窺妝》有三場好戲：一場是「宴會」，與花旦、武生合演的戲；一場是「窺妝」，與花旦、小武合演的戲；一場是「鳳儀亭」，也是與小武、花旦合演的戲。這三場戲雖然他佔戲不多，但他的演技，總有得你看，董卓全以「董卓」為戲號，就因為演這部戲，飾演董卓而取的。

曹操南演《華容道》「割鬚棄袍」一場，也有相當精彩，觀眾對他的評語，就是「復活的曹操」，所以他便取名為「曹操南」。演《大紅袍》一劇，高佬忠不錯。登場真是成個秦檜[①]。大花面憑演技刺激觀眾，卻不以「私伙」炫人。到了頑笑旦子喉七演《十奏嚴嵩》演大花面戲，才有添置大花面的私伙戲裝。

① 　作者說演員高佬忠演戲時似秦檜，此句與上一句無直接關係。上一句提及的《大紅袍》，大花面飾演的是嚴嵩，不是秦檜。

一六○ 網巾邊登場不重戲服
不重唱工只靠演技

　　昔日粵班角色，粉墨登場，穿上的戲服，都是由班租來的，是沒有私伙的，各項角色的戲裝，全是眾人都可穿上，沒有固定。有了私伙之後，才是專用。重於戲裝，只有武生、小武、小生、花旦這幾項角色，關於網巾邊（即男丑）這個角色的戲服，是不重視的。因為所扮演的劇中人，多是屠沽之輩，臧獲之流[1]，班中所謂「爛衫戲」、「老青戲」是也。網巾邊以諧劇見長。一出場便靠「攞噱頭」，所以當時的網巾邊，亦稱「白鼻哥」，更有呼之為「雜腳」。

　　當年的網巾邊所演的戲，是絕不講究戲服的。初期的老倌，大置私伙，他也好少理。他仍不重戲裝，穿一件爛衫，便可登台演出他的拿手好戲。蛇仔利由拉扯而升當正印網巾邊，亦是憑着他在《梁天來》一劇中飾演義丐張阿鳳而增加聲價的。後來當正印，演《賣花得美》、《偷雞奉母》各首本戲，都是爛衫戲。不講究私伙的金碧輝煌的戲服。他因為演技好，演出有人情味，他便成名，得到歷隸名班。

　　新水蛇容最紅的時候，仍憑着他使觀眾百看不厭那本《打雀遇鬼》戲。他在這本戲中，是飾演打雀佬，由頭場至尾場，都是

① 屠沽之輩，臧獲之流：泛指市井或奴婢等人物。

演爛衫戲。因為他演技諧趣，演出逼真，所以便受戲迷稱賞。及後，所開新戲，派演的角色，有海青穿上，也似乎〔衣〕不稱身，所以他在戲劇中，沒有一場好的戲如《打雀遇鬼》那麼令人讚好的。

就是李少帆在「周豐年」當正印白鼻哥，他初期仍是長〔於〕長衫戲，對於私伙戲服，也未曾注意到，後來才改轉作風，演大紅大綠的戲裝戲。豆皮梅也是以演長衫戲見長，對於大蟒、元領、海青的戲服，也不愛穿上。他演技佳，口白妙，所以便受歡迎。蛇仔禮、鬼馬元、蛇公禮輩，也是不重戲服，只靠演技。而且網巾邊這個角色，不僅不重戲服，而且不重唱工，所以這時的網巾邊甚少有主題曲唱出的。古老戲曲，只有蛇仔秋一支《碧玉離生》是得人唱而已。蛇仔禮當二十多年白鼻哥，演過不少首本戲，都是一句「滾花」埋位。因為這時的網巾邊，只靠口白詼諧，不靠唱工邀譽。

一六一　男花旦首本戲不在多
有一本好便享盛名

　　沒有男女班的期中，男花旦的一演一唱，總比女花旦好，而且觀眾也讚男花旦，不讚女花旦的。及後女花旦抬頭，男花旦這個角色才漸漸隨風而逝。在男花旦全盛時，這時的粵班，男花旦這一個角色，由正印花旦起至收尾花旦止，至少有八人至十人。所以當日有意為梨園子弟的，如屬有女性美的少年，都是習花旦藝的居多。說也奇怪，在這個時期的男花旦，雖然粉墨登台，化雄為雌，易弁而釵，他真是化裝得天衣無縫，包起了頭，便成古代的名門淑女，大家閨秀；台步、做手、關目等動作表情，維妙維肖，使到觀眾，當作美人靚女看，烏知其為雌與雄了。

　　當年的男花旦，凡掌正印的，他們都有兩本好戲，充滿魅力，陶醉男女觀眾，不厭百回看的。勾鼻章能使兩廣總督太夫人迷惑，認作其女，留他在督署伴她，於是粵劇才得中興，傳為佳話。勾鼻章是沙灣何〔姓〕子弟，因此，沙灣何族，也得到光榮，視何章如高中狀元焉。勾鼻章的《貴妃醉酒》，便是他成名之作。

　　仙花法演《黛玉葬花》、《黛玉歸天》戲，也得到這時的戲迷欣賞，以他演得細膩，唱得宛妙，仙花法的名字，至今猶有人樂道。這個時期的男花旦，如雪梨昭、大家勝輩，都是粵班中最著譽的男花旦。在清末民初時的男花旦，有名的更多，計有棃腳文、西施丙、蘭花米、肖麗湘、千里駒、金山耀、丁香耀、靚

文仔、白蛇滿、京仔恩、紮腳勝、貴妃文、蛇王蘇輩，他們都是歷隸名班，充當正印的。

這輩男花旦首本戲，紮腳文《水浸金山》，西施丙《貴妃醉酒》，蘭花米《猩猩女追舟》，肖麗湘《牡丹亭》、《李仙刺目》，千里駒《夜送寒衣》、《演說驚夫》，金山耀《夜送京娘》，桂花芹《蛋家妹賣馬蹄》，靚文仔《呂布窺妝》，京仔恩《陳世美不認妻》，紮腳勝《斬四門》，貴妃文《嫦娥奔月》，蛇王蘇《閨留學廣》；都是他們的傑作，憑這一兩本戲，便得雄踞男花旦賣座，久享盛名了。

一六二　粵劇數目字戲匭舊劇
由江湖十八本起

　　談到粵劇的「戲匭」，卻甚有趣，舊戲江湖十八本，每一本戲，都是用數目字作「戲匭」，而且由一起至十八止。不過有幾個名字，已不可考，只有《一捧雪》、《二度梅》、《三官堂》、《四進士》、《五子登科》、《六月雪》、《七賢眷》、《九更天》、《十奏嚴嵩》等名，由十一至十八等名便已失傳了。就是八字的也遺忘，有人說，是《八陣圖》，這也未必可靠，至於《十三妹大鬧能仁寺》、《十二寡婦征西》、《十八年馬上王》也似是而非。但有人說這是大排場十八本的戲是真。①

　　粵劇舊戲「戲匭」，用數目字的，以三字最多，如《三打祝家莊》、《三氣周瑜》、《三下南唐》、《三英戲呂布》等，都是有名的好戲。其餘《四郎回營》、《五郎救弟》、《六郎罪子》都是楊家將的戲。例戲則有《六國封相》、《八仙賀壽》。粵劇還有《斬四門》、《十二金牌召岳飛》、《六月飛霜》、《四季蓮花》等，這些粵劇，有文有武，全是當日的最佳古老戲。

① 「江湖十八本」是十大行當的「首本戲」，至於是哪十八本，歷來有不同說法，較通行者是據麥嘯霞在《廣東戲劇史略》的說法，即：《一捧雪》、《二度梅》、《三官堂》、《四進士》、《五登科》、《六月雪》、《七賢眷》、《八美圖》、《九更天》、《十奏嚴嵩》、《十二道金牌》、《十三歲童子封王》及《十八路諸侯》，其中十一、十四、十五、十六、十七各本已佚。

自各班紛紛推出新劇，「戲甌」因而日多，在各編劇者對於「戲甌」用數目字的也不少。《一語破情關》是「人壽年」班演唱的新戲，為李公健所編。《一戎衣》是「新中華」班的新戲，為羅劍虹執筆。「祝華年」班之《七擒孟獲》，是小武靚雪秋拿手好戲。《十奏嚴嵩》雖為江湖十八本的戲，但在「梨園樂」由子喉七演出，重新改編，更受歡迎。薛覺先的《嫣然一笑》，是由西片改編，但他演出甚佳，便成名劇。《七劍十三俠》是曾三多編導的，二十年前在省港演唱，最為賣座。

　　《十二美人樓》、《十三載苦命女郎》、《沙三少殺死譚阿仁》、《七月七日長生殿》、《雙孝女萬里尋親》、《千里尋夫》、《百萬軍中藏阿斗》、《一枝梅》、《雙鳳朝陽》、《單刀會魯肅》、《三擒三放薛丁山》、《三月杜鵑魂》、《八美圖》、《十美繞宣王》、《五龍困彥》、《二世祖》等劇有新有舊，就是舊戲，也是舊瓶新酒。用數目字〔作劇〕「戲甌」的，還有不少，這不過一斑，未算全豹，偶然憶及，〔頗覺〕有趣，故拉雜寫出。

一六三　當網巾邊的戲人詼諧口白多是爆肚之作

　　粵劇的角色，以男丑一角，最不易充當，因為男丑，別名頗多，既稱網巾邊，又稱「白鼻哥」，更稱之為雜腳，可是這個角色，沒有雜才，是無法製造笑料，向觀眾「攞噱頭」的。優孟衣冠，也是為這個男丑角色而言的。後除去男丑之名，改為丑生，也不能離去丑字，所以當網巾邊的戲人，總比其他角色，靈活得多。照理當這個角色，人工應比其他角色多一兩倍才對。

　　粵劇的角色，演技當然是有規有矩的，唱的曲，也是有所本的。說出的白，也是由劇情寫成，依照着說的。但網巾邊的一演一唱，便須憑着他的靈巧來演唱，才表現出他的諧趣，使到觀眾開顏。所以有名的丑生，戲迷們總是當他是一顆笑彈或開心果。

　　在往昔的白鼻哥，動作特別詼諧，說出的口白，每一句都能令到觀眾哄堂的。所以他們的戲號，多改為生鬼或鬼馬、與蛇公蛇仔的。充當丑生的戲人，他的頭腦是十分靈活，每於演戲之餘，他也常常運用心思，研究詼諧的說白，使到粉墨登場時，說出引人發笑。丑生妙語解頤，故此長令觀眾記緊，如讀熟了一篇嘻笑怒罵的文章，在茶餘酒後，當諧談講出。

　　當丑生的戲人，登上舞台，還能見景生情，大爆笑話，使戲迷絕倒。做丑生的戲人，最愛「爆肚」，自有新劇以來，這種爆肚之作，更不能免，如果憑着寫成的曲白來演唱，笑料自然不

多，他們因為想「攞噱頭」，就不能不爆肚，可惜，有時爆肚，會爆到離題萬丈而已。

當日的網巾邊，對於新劇的曲白，笑料不大充實，如果照說，定難招笑，所以他們聽開戲師爺講戲後，他們必須加料，自己撰出諧曲，想出諧趣的白，一出台好向觀眾擲笑彈，引觀眾發笑而喝彩。以前的鬼馬元、蛇仔禮、蛇仔利等，都在演唱時，能將自製的笑彈爆炸，以博觀眾的掌聲，他們的白，雖屬爆肚，但爆得合情合理，令觀眾稱賞的。廖俠懷、馬師曾對於新戲，也常自寫諧曲，以充實他的詼諧演出，使到編劇者也佩服不已。

一六四　老倌演戲在唱白中
讀破字膽觀眾哄堂

　　讀書而不識字，常有魯魚亥豕 [①] 之弊，往時有過「拱北樓」而呼為「洪比數」，又有指「泰山石敢當」而讀作「秦川右取富」，在科舉時代，祠堂高腳牌有刻着「壬午進士」四字，竟有人呼為「牛王進士」。至於「盂蘭勝會」，錯作「孟簡騰曾」，這都是〔讀〕破字膽而惹出笑話的。猶記民軍時代，有某統領演說，將「兩軍衝突」而作「兩軍衡突」，引到聽眾嘩然。諸如此類的讀錯字的笑話，實在不可勝數。關於粵班戲人，讀錯字的，在唱曲與口白裏，更有不少傳為笑話的，記一二則，以為梨園解頤錄。

　　「人壽年」班，第二花旦與第二小生合演《夜偷詩稿》首本劇，第二花旦飾演陳姑，第二小生飾演潘必正，這對生旦聲色俱佳，下屆將升正印，因為演《夜偷詩稿》戲，最受觀眾歡迎，可是第二花旦少讀書，僅識之無，所以他對潘必正的人品，說出的口白，將「不是紈袴子」句錯讀為「不是執誇子」，語出，全座絕倒。他還不知觀眾笑他將「紈袴」二字，錯讀為「執誇」，入場後，坐倉才告他你〔讀〕破字膽了，「紈」應讀作「圓」，「袴」應讀作「富」，讀作「執誇」，就引人笑大口矣。

　　又「鏡花幻影」女班，正印花旦以演《夜吊秋喜》而馳其艷

① 　魯魚亥豕：本指寫錯別字，此處引申作錯認字形或讀錯字音。

譽，當她出場，為說口白，把「當頭一棒」說作「當頭一捧」，使到觀眾捧腹不已。後來，捧他的人，走上後台，指正了他，她還粉頰羞紅地說：「我以為真是當頭一捧也，怎知卻是一棒。」捧她的人向她解釋，棒字是木旁，捧字是手旁，你想想「棒打薄情郎」又怎會是「捧打薄情郎」呢？難道捧起來打乎？

這兩個一男一女花旦，〔讀〕破字膽鬧笑話，梨園中人，早已傳為笑柄，還有某正印女花旦，將撒網之「撒」讀作「撤」，也是被彈的。不過網巾邊有意讀錯字而攞噱頭的亦有，如某丑生演教館先生，教學生讀「釣者負魚，魚何負於釣；獵者負獸，獸何負於獵」句，釣讀為鈎，獵讀為臘，觀眾仰笑。他還解釋，魚定要用鈎的，獸是豬狗之類，拿來臘之，即成臘味，豈不妙哉？這才〔是〕詼諧口白。

一六五　再談戲甌用「夜」用「打」的幾本拿手好戲

　　粵劇往時的戲甌，都是與老倌有關的，如果是老倌的拿手好戲，在這個戲甌上邊，必寫上演唱這本戲的老倌名字。以前曾說過，現在不再述。關於戲甌甚多同一個字的，也有說過，現在再談談戲甌中有用「夜」字與用「打」字的，用「夜」「打」字的戲甌，全是當時名角的首本戲，不是全班人的好戲。

　　當時的武生有《夜出昭關》、《夜審郭槐》，小武有《夜戰馬超》，小生有《夜送京娘》、《夜偷詩稿》，花旦有《夜送寒衣》，還有《一夜九更天》、《夜困曹府》、《夜戰大沽口》等名。

　　《夜出昭關》是聲架羅的首本，《夜戰馬超》是崩牙啟的好戲。小生沾《夜送京娘》是他與花旦金山耀的最佳傑作，這本戲在當日的戲迷眼光來看，都認為是有聲有色，多姿多彩的名劇。千里駒《夜送寒衣》與小生聰合演得最好，因為「送寒衣」一場，演唱得最動人，女觀眾看到，皆為之黯然神傷。小生聰冷冰冰的面孔，與千里駒熱辣辣的愛情，在戲劇裏，完全是用藝術來表現出來的。此所謂戲假情真也。太子卓的《夜偷詩稿》是他成名戲，後來拍新蘇蘇演唱，更為可觀。

　　「打」字的戲甌，正本戲有《三打祝家莊》，是「水滸」中之一段故事，即時遷偷雞，矮腳虎與一丈青的事跡。在日場演出，梁山人馬多數有戲，但戲肉則以網巾邊飾時遷，小武飾王英，花

旦〔飾扈〕三娘，「偷雞」與「大戰」兩場最為悅目。《打死下山虎》，是周少保首本戲，他在齣頭戲中，常演唱此劇，別人則甚少拾演。《打劫陰司路》是黃種美不朽之作，演來有人情味，諧趣中最能感人。所以他死後，李海泉也演唱這劇，更因演唱此劇而成名。《打洞結拜》是小武花旦戲，與《夜送京娘》大同小異。周少保、靚耀、金山茂也曾演過這本戲，獲得讚賞的。《打雀遇鬼》是水蛇容的首本，演唱得最詼諧。還有《武松打虎》，這本戲也是小武戲，與《金蓮戲叔》有關聯的。以上所談的用「夜」用「打」的戲甌，全是當年粵班最佳粵劇，亦是這時各項角色的拿手好戲，戲迷對於這些粵劇，是看不厭的。

一六六　花旦能演悲劇才可以
當正印受到歡迎

　　粵劇各項角色，凡充當花旦的，在男班來說：花旦也是由男而女，易弁為釵，登場演唱。所以，男花旦的聲色藝是最得戲迷欣賞的。往時女花旦未抬頭，男花旦的聲價，都比其他角色高出多倍。因為男花旦粉墨登場，必須富於女性美，才易於揚名。當學習花旦聲藝時期，其用功處，也苦於其他角色。

　　當年充當花旦，如要當正印，必須能演悲劇，才可為之。悲劇，班中則稱為苦情戲，苦情戲是最難演的。演喜劇則易，演悲劇則難，演悲劇才表現戲假情真。能演悲劇的花旦，他的一演一唱，雖然是戲，他也充滿真情，能扣人心弦的。

　　以往的正印花旦，在男班中，雖是雄性，但他學習過花旦藝術，飾演節貞烈女，皆如設身此地，是一個真真正正的好女兒。每一齣戲的過程，演唱得卻如身歷其境，他自己也忘記是男人而演女人的戲，他描寫出女人的德性，可算得無微不至。凡能演悲劇的花旦，都能忍笑，如不能忍笑，縱可演悲劇，也會受到觀眾的譏彈了。

　　從前的有名男花旦，多是以演唱悲劇成名的。當時的悲劇，雖是古劇居多，新劇絕少。因為，粵班四十年前，猶未趨重新劇，所以古劇在這個時期，最受歡迎，每一個正印花旦，能演一兩本人所共知的悲劇，他就可以得到班主垂青，觀眾欣賞，落鄉

演唱，便可擔得戲金了。金山耀《西蓬擊掌》，京仔恩《陳世美不認妻》，紮腳文《白蛇會子》，揚州青《琵琶行》，丁香耀《庵堂會子》，肖麗湘《金葉菊》、《李仙刺目》、《牡丹亭》，千里駒《殺子奉姑》、《夜送寒衣》、《演說驚夫》等劇，都是為悲劇之王。他們演出，聲淚俱下，女戲迷看到，皆以手帕抹淚，同聲一哭的。這些男花旦，在演這幾本悲劇，眼淚也是真流，不如外人猜測，說是用薄荷油來把眼淚製造出來的。悲劇是最獲得觀眾稱賞，所以每一個花旦在未當正印前，在劇中能演苦情戲，不久便可以充當正印，而受到戲迷趨捧的了。不能演悲劇，聲價卻不會增高的。

一六七　往時老倌首本戲雖受歡迎 亦少夜夜演唱

　　粵劇在這五十年來，變遷最大，傳統劇藝，多被破壞，關於建設，亦屬不少。所謂破壞，所謂建設，都使到廣東梨園面目一新。破壞的，卻是由繁而簡，如十項角色，變為五大台柱，男花旦完全消滅，用女花旦替代。班則稱為「劇團」，更沒有男女班之別，男女同一劇團演出，猶覺天真自然，毋須〔喬裝〕。建設的，舞台上有佈景，各種台上道具，完全逼真，如「斗官」不再用木偶為之，卻用洋娃娃代之。破壞與建設，使到舞台上日新月異。就是粵曲的梆黃兩腔，也插入了其他小曲獻唱。音樂也使到中西的樂器合奏。

　　以前的粵劇，卻分日場正本、夜場首本，現在正本戲已成絕響，日夜場演唱的，完全是首本好戲。往時首本，每部都有三十場戲，「濕霉」場口非常之多，令人看到懨懨欲睡。現在改場為幕，每一本戲至多六幕至七幕，簡潔到四五幕都有。江湖十八本與排場等古劇，也一樣改編為幾幕戲演出，去蕪存菁，越是多姿多彩。

　　往日各大名班，各項老倌演出的首本戲，其多至不可記憶。本來好戲，是使到觀眾百看不厭的，可是，看過一次之後，就要等候多時，才有得再看。因為每一班的台期，都是三日四夜或四夜五日，不能再增，不論在省港澳院或落鄉演唱，都是如此，有

時班在戲院演出，一日的也有，這是因為落鄉台期關係，在戲院演出是補空的日子而已。因為戲班是不能停演一天的，停演就是「灣水」，戲班方面便要虧折而遭受損失了。

當時的好戲，戲迷常常想到一看再看的，不過，班的方面，不肯連續演出，一則認為沒有好戲給人看，二則怕到一連演唱，沒有人看。所以當年有新戲，已經獲得觀眾歡迎，但這本新戲，櫃台也不主張連續上演，必要隔一兩台才肯再行演出。如「寰球樂」之《芙蓉恨》，這本戲有人提議連演兩晚，而班主與坐倉也不贊成。後來薛覺先之《白金龍》也是如此，大抵這時戲班中人的心理，還未改變，才有拒絕連場演唱吧。

一六八 粵劇戲匭用「花」為名的多是首本好戲

粵劇由舊至新，相信有千本過外，說到舊劇，江湖十八本、大排場十八本，也不過三十六本，除此，還有不少好戲編成，但在各班爭新劇，以娛戲迷，而編劇者日眾，在各班編出新劇，使老倌演唱，粵劇因而日多，幾十年來，數必過千本。不過，成為名劇的，卻寥寥可數，因為凡演新劇，未必一演就獲得觀眾傾賞，如果第一次演出，老倌不感興趣，戲迷也不讚好，這本新戲，便不再演，只存其名而已。

當粵班全盛時，每一名班，至少有多本新戲演唱，演新劇最多者，要〔數〕馬師曾、陳非儂、廖俠懷、薛覺先、上海妹、譚蘭卿、千里駒、白駒榮等角色了。說到新劇的戲匭，在開戲師爺則鈎心鬥角，想出有號召力的戲匭，為教戲迷爭看，不過，仍要該劇有肉，而且够曲折，才能成為好戲。

春天來了，萬花齊放，偶然想到粵劇戲匭，多有用花名為名的，而且多是名劇，頗覺有趣，憶述如下。舊劇的戲匭，用花名的，有《金葉菊》、《牡丹亭》、《梅開二度》、《四季蓮花》、《荷池影美》、《梅龍鎮》，這幾本戲，都是當日小生花旦的首本，演唱俱佳，獲得觀眾好評的。

新劇則有《泣荊花》，是白駒榮、千里駒的名劇。《柳為荊愁》是靚少鳳首本。《梅簪浪擲》是靚耀、小晴雯的好戲。朱次伯的

《芙蓉恨》、《玉梅花》，薛覺先的《毒玫瑰》、《玉梨魂》、《花染狀元紅》，廖俠懷《花王之女》，蛇仔利《賣花得美》，紅線女《紅白牡丹花》，余麗珍《帝苑春心化杜鵑》，李雪芳《黛玉葬花》〔各〕劇；都是當年最佳劇本。

朱次伯與新丁香耀之《芙蓉恨》不獨為首本戲，還替「寰球樂」賺了不少錢。薛覺先之《毒玫瑰》是黃不廢編的，一演便成名劇，即把班運轉好。千里駒、白駒榮合演《泣荊花》最受歡迎。其餘的用花名或用「花」字的戲甌，多是粵劇不朽之作，尚有不少花名的戲甌，因未曾憶及，如《天女散花》、《桃花源》、《桃花扇》等，亦是粵劇的好戲也。

一六九　戲班佬對「羊牯」二字有如曲不離口

　　戲行中人，口頭禪最多，如「〔老〕青」、「千斤」、「八叉」、「中軍」[1]等等，都是戲人〔常〕說的。這種口頭禪，都是指一事一物或人來說。以上的幾句，則無傷大雅，不過是班中的暗語或隱語而已。但有一句「羊牯」的口頭禪，便帶點侮辱性了。往時在班裏，卻常常聽到「羊牯」二字，而且是不絕於耳的。

　　今年是丁未年，未屬羊，故稱羊年，因此，趁着羊年，一談粵班「羊牯」的口頭禪。照字義來看，「羊」當然是羊，但對於「牯」字，則有所解釋了。這個「牯」字來說，是講牛的，因「牯」是牛旁，可知是講牛而非講羊的了。「牯」字的意義，是牡牛也，俗謂牡牛之去勢者曰牯牛。牡者為雄，勢者當然是雄牛的性，去勢，自不然是被閹的了。戲班老稱外行人皆呼為「羊牯」，照牯牛來說，豈不是充滿侮辱性嗎？可是，「羊牯」這句口頭禪，不知是誰個始作俑者？使到「羊牯」二字，在粵班裏時時刻刻都聽到班中人說的。

　　戲人說人「羊牯」，似乎是作「門外漢」的意思。所以，凡不是梨園中人，都稱之為「羊牯」，就是新入戲行的，也會常常如

[1] 「老青」、「千斤」、「八叉」、「中軍」：老青是窮困而寂寂無名的演員，千斤即戲棚，八叉即樂師，中軍即打點雜務的隨從手下。

此喚之。如師傅教徒弟，在初登場時，不要怯場，叫他當觀眾是「羊牯」〔便〕可矣。這個意思，即是說觀眾是不懂戲場的，做錯唱錯，他不會知道的。假如開戲師爺是外行人，寫劇本場合，對於排場戲不熟，便稱之為「羊牯開戲師爺」。從前有位編劇家，將鑼鼓的「撞〔點〕」〔寫〕錯「企洞」，戲人便呼他為「羊牯」了。

當時「大寰球」班的班主，是初為班主的，對戲班一切事，皆不明瞭，所以班中人就稱他羊牯班主。就是坐倉、管數等，卻有被稱為羊牯的，因為這輩坐倉與管數，都是初入戲行的。所以，當坐倉的，一定要穿過「紅褲」才有資格做，因為怕他羊牯也。

總之「羊牯」這句口頭禪，班中人都當作曲不離口，頻頻說出，相信戲班佬沒有一個在一天裏不說過「羊牯」二字的。這也是一件可笑的事。

一七〇　正本戲淘汰後首本戲便插入正本戲場口

　　往時的粵劇，是分日場夜場戲的，日場稱為正本，夜場稱為齣頭，即是首本戲。日場的正本，是大鑼大鼓，武場多於文場，是武生、小武、大花面、二花面的戲居多，所以排場戲，當「場勝敗」及「困谷」的戲演唱。所謂「場勝敗」，即是一場勝，一場敗，最後必然由六分飾的番將，將小武殺敗，或詐敗引他追趕，陷入困境，其困谷的「披星」牌子。由開演至煞料，全是大鑼大鼓，震耳欲聾，說到生旦戲，僅得一兩場戲而已，正本戲必是小生花旦戲，不過一上場，便是戲肉，要落力演唱了，生旦在日場戲不多，所以，便可以一覺睡到下午二三時，養足精神，才登場演唱。

　　當各班趨演新劇，齣頭戲便少演出，而新戲又日多一日，因此，正本戲便遭淘汰，認為正本戲大鑼大鼓，打得太多，使到觀眾厭看，坐倉為迎合戲迷，於是便將夜場的新首本戲，改在日場演出，不再演對人討厭的大鑼大鼓正本戲了。但夜場戲甚少用大鑼大鼓的，因為文場多，武場少，所用的鑼鼓都是柔和的。不過，各老倌對於夜場新戲，認為不够熱鬧，因此，編劇者又要把正本的大鑼大鼓戲搬在首本戲中演出。還有，往時花旦出場的鑼鼓多用「撞點」或用「相思鑼」出場，這時的正印花旦認為太柔靡，不够威，於是，卻改用「大撞點」登場使觀眾知道是正印

出台，整定全神來看他演唱了。小生也是如此。

　　往時的夜場齣頭戲，是生旦和丑的戲多，武生小武卻少，自新戲多時，每一本新戲，所用的角色，五大台柱，皆〔會〕出齊有好戲演唱，如武生、小武的戲，必然地都有武場戲演出，因此，又要用大鑼大鼓了。夜戲全本，要演五小時戲，才可完場，如果由頭到尾，都是文而不武，又會看到觀眾悶，所以又要加演武場，用大鑼鼓了。這時的新戲，開戲師爺又要扭橋，配入武場，使到各台柱滿意與觀眾滿意。即如《胡不歸》一劇，本來是沒有武場戲的，但為了要有武戲，因此也加多一二場武戲，振起觀眾的精神。本來文戲便文戲，又何必畫蛇添足。

一七一　昔日優伶有一兩本好戲便可永享盛名

粵劇自新華、勾鼻章中興之後，粵班便一年多於一年，戲人也一年多於一年。說到昔日的角色，雖有十項之多，不過，有戲演唱的，只有武生、小武、小生、花旦、男丑而已。共餘都是閒角，在一劇中演出的戲是不多，是沒有大場戲演出的。但日場戲，武角如二花面等都有相當好戲演唱，常常會使到觀眾稱賞者。夜場戲則分齣頭演唱，重文不重武；打鬥場面，僅在日場，夜場則少之又少。

當時的班，男女是不能同班的，所以花旦一角，都是男扮女裝演出的。可是，這輩男花旦的聲色技，卻比女花旦演出，更有可觀，戲迷們對男花旦，極表歡迎，卻不以他們不是女兒身，而厭惡他的，可知當日的男花旦戲劇藝術，確有其獨特之處。所以各項角色的聲價，以男花旦居首，小生、小武、武生、男丑最有名的一年來說，也沒有男花旦那麼多人工。

戲迷看戲，也是喜看生旦戲，武生小武演得好武場戲，也不過喝好，沒有看生旦戲後，常常加以批評的。看網巾邊戲，也不過當為開心果吃，總沒有把生旦的戲，深印腦海，編入戲經來談的。尤其是婦女們，對生旦戲看後，回到閨中，談得絮絮不休。所以，夜場戲總是小生花旦演唱的戲，因為生旦戲，能吸引男女戲迷也。

昔日的粵劇簡單而不複雜，各項角色能依規矩演出，便勝任愉快。所以，往日小生花旦首本戲最多，武生小武也不少，男丑的首本戲有一二齣好的，便受歡迎了。

未有新戲前，為戲人的如有三兩本拿手好戲，便聲價十倍，不愁沒有班落，戲迷聞名，都趨之若鶩。自有新戲開演，戲人便忙，又要讀曲，又要度戲，演出後不成功，便白費工夫，不同往昔，有了兩三本戲，戲迷認為可觀，他便台台演唱，一勞永逸，不用費精神度戲讀曲，使到枕蓆不安。所以，和老一輩的戲人談及，都有這般感覺：舊戲雖陳，但有好戲；新戲雖新，好戲未必有。所以戲迷們也喜歡看舊戲，而不愛看沒有肉的新戲了。

一七二 《楊家將》在粵劇上是最吸引戲迷的好戲

粵劇初期的編排，以歷史戲為多，如列國戲、三國戲，正本與齣頭，皆有演唱。列國的如《崔子弒齊君》、《伍員夜出昭關》、《西施沼吳》、《姑蘇台宴樂》〔各〕劇，都是當日名劇，老倌演出，觀眾讚賞。三國的《三聘孔明》、《周瑜歸天》、《張飛喝斷長板橋》、《揮淚斬馬謖》、《古城會》、《關公送嫂》、《劉備過江招親》、《攔江截斗》、《白門樓斬呂布》、《陳宮罵曹》、《華容道》等戲，均為當日武生、小生、小武、花旦、男丑各項角色好戲，時至今日，仍多演唱。其餘唐、宋、元、明、及漢代的戲，多有編為粵劇，以為戲迷欣賞。

唐代戲最著者，《太白和番》、《馬嵬坡》、《風塵三俠》、《唐皇長恨》，這幾本戲，也是武生、小生、小武、花旦的拿手好戲。漢代的《趙飛燕》、《王昭君》亦是生旦的戲。說到宋代的歷史戲，也算不少，《岳飛下戰書》、《風波亭》、《岳飛出世》等，也是當年觀眾最歡迎的佳劇。

宋代的好戲，還有《楊家將》這部小說編出的多姿多彩的劇本，凡演楊家將的各項角色，十分相當成功，為昔日戲迷最愛看的粵劇。以前「楊家將」的粵劇，有正本，有齣頭，各項角色都有戲做有曲唱，幾乎場場戲肉，沒有一場是冷場戲的。《楊家將》的發展，全憑楊繼業有七個兒子，而每一個兒子，也有他的好戲

演唱，就是佘太君，也有戲演。武旦穆桂英、花旦木瓜，更有美妙的情劇演唱。

正本的《楊家將》戲，就是《六郎罪子》或稱《轅門罪子》，又稱為《穆桂英下山》與《楊宗保招親》，這個正本戲，總生飾八賢王，夫旦飾佘太君，一樣不是閒角，最使觀眾叫絕的，就是「六郎罪子」一場，宗保轅門待罪，桂英下山救夫，木瓜表演「洗馬」，八賢王與楊令婆搶護宗保，這場戲肉，緊張刺激，輕鬆香艷。夜場首本《五郎救弟》是二花面戲，《四郎回營》是筆帖式戲，《闖死李陵碑》是武生戲，最受歡迎，特別吃香。《楊家將》算是粵劇中的名劇了。

一七三　粵曲初期改唱白話仍有 古腔混雜唱出

　　粵劇中唱出的曲詞，未改唱白話前，全是用古腔唱出的。就是改唱白話曲的初期，一樣有古腔混雜其中，非如今日完全用廣州話唱出的。古腔粵曲，多重素描，有碗話碗，有碟話碟，才是古腔粵曲的撰寫方式。關於初期的白話粵曲，也是素描的，而且用俗話寫出。到了粵班鼎盛時，編劇者才舞文弄墨，用詩詞般的句子來寫粵曲。但唱則用白話唱出。

　　粵曲在古腔時代，卻以梆黃兩腔為重，其他小曲，絕無插入，而且句法不是七字，便是十字。所以有「七字清」、「十字清」之稱。古腔曲的句法，雖是七字十字，但有時的句子也是甚長，比長句二黃還多，且看《三氣周瑜》一曲便知。白話曲用俗話寫出的，則可看《火燒大沙頭》、《針針血》〔等〕曲便可知。

　　古腔曲的句子，對於「想當初」、「原本是」、「都只為」等，每一曲都有的，因是開口音，易於唱出。說到韻，所用的韻不如現在的粵曲，要一個韻到尾的。凡用的韻，以「支離」音的韻為特多，因該韻可以集合詩韻「四支」、「五微」、「六魚」、「七虞」、「八齊」等韻同用。又如「陽韻」、「寒韻」、「兼韻」、「咸韻」也可同用。

　　《陳宮罵曹》一曲，如研粵曲的韻者詳細看下去，便知端的。所以往日的古腔粵曲，所用的韻，與現在粵曲的韻大不相同。當

時的粵曲不唱白話，所以「難」「陽」、「荒」、「餐」的韻，都可以作為一個韻用。而且「山」、「三」等平音也可作上句唱。如末腳唱出的「老漢今年六旬三」，「三」字就是上句。

在朱次伯改唱平腔初期，仍然脫不了古腔的腔調，如朱次伯的《芙蓉恨》一劇中的，「憶〔美〕曲裏，梆子慢板上句，竟有「我就答謝神恩」。用「恩」字為上聲韻。又《夜吊白芙蓉》曲的二流句「聞聽得佳人投水身故，連夜趕程不辭勞苦」。將「苦」字為平聲，唱「苦」為「呼」。而且所唱的字全非白話，仍有古腔唱法。這支粵曲因此也稱為古腔粵曲之一。總之廣東曲，時到今日，仍是矇查查的，未能將廣東音韻清一色寫成一支真正的白話粵曲。

一七四　編排粵劇由文而武　由簡單而複雜

　　廣東自有粵班以來，所演的劇本，都是取材江湖十八本，或大排場戲。所謂江湖十八本，有日戲正本，有夜戲齣頭。如《七賢眷》，這戲就是當日最受歡迎的正本戲了。如《十三妹大鬧能仁寺》、《二度梅》各劇，就是最得當時的戲迷欣賞的齣頭劇本。所以當時粵班老倌，演唱得兩三本古老戲，就可以當正印，極得觀眾稱好。

　　及後，粵劇改良，各班爭着編排新劇，以翅班譽，班中老倌，為了鞏固地位，迫着也要演唱新劇，增加聲價。初期的編劇家，多是曾着過紅褲的戲人。因為他是梨園子弟，才懂得戲路及排場，一口編成，老倌看過，自然跟着演唱，不會「倒瀉籮蟹」了。所以，蛇王蘇、末腳貫改充開戲師爺，非常順利，因為老倌有了信心，每一部新劇演出後，都能賣座，且成為名劇。

　　粵劇漸漸發達，粵班也一年多於一年，《真欄》在新埋班時，印行在街上發賣，必喊着：「真欄，新埋過三十六班……」的宣傳語，便知道粵班之多了。粵班既多，當然新劇也要多，班班都需要開新戲，戲人改當編劇者，未必人人能做得到，若班班都聘蛇王蘇、末腳貫開戲，他們也無法分身。由此，不得不向外行人索取新的劇本了。這時對於粵劇有興趣的人，或與戲人有往來的，皆願編排新劇，給各班老倌演唱。

初期的粵劇，只要橋段曲折，有兩三場大場戲，各老倌便願演唱，而且這時仍是齣頭戲，所以重文不重武，只要有小生花旦戲，武生小武也不須顧及，因為武場戲，只在日場演出，夜戲沒有武戲也不成問題，所以編劇者易於寫作，而且也不用全部曲白寫出。

可是，一到了有舞台畫景之後，做開戲師爺的，又要想多幾場引人入勝的配景了。這時夜戲又不重齣頭，一如日戲，要全班老倌出齊，才够熱鬧。所以夜場一樣要有武戲演出，才受戲迷叫好。這時編排新劇，便文場武場，同時並重，劇材卻由簡單而變複雜，這時的開戲師爺更要大傷腦筋了。

一七五　用木魚書故事改編粵劇
《背解紅羅》最吃香

　　粵劇的本事，除歷史外更是民間故事，或於稗官野史裏搜集材料，寫成劇本，給伶倌演唱。當日的粵班，落鄉演唱為多，所以的都是神功戲，所以這時的男女戲迷，一定要看古代事跡的戲，才感到有興趣。婦女們猶愛欣賞往時宮幃的戲，不論是否真實，一樣是受到她們歡迎的。這時猶是清末民初時代，婦女們的思想仍未有新的趨向，入校讀書的還不多，她們只知主持中饋，做淑女，做賢妻良母，所以，她們無事便拿着木魚書唱，聊以自娛，有時，還釀資 ① 請盲公唱南音。每當月白清風之夜，人家裏便聽到有這樣歌聲唱出了。

　　瞽師所唱的南音，全套的有《背解紅羅》，這是最長的南音，兩個月也唱不完的。書坊舖有木刻版刊行，計有二十卷之多，比《金絲蝴蝶》、《鍾無艷》還多。據五桂堂主人言，《背解紅羅》的版本已失，再雕已難，所以後來便無發行，有的都是散支了。這時的女戲迷，喜看宮幃后妃故事，粵班如有《背解紅羅》、《鍾無艷》、《仁宗認母》、《孟麗君》等劇演唱，女戲迷必臨場欣賞，日夜都不離開戲院的了。

　　這時的粵班老倌，對於宮幃歷史故事戲，演唱得最為傳神，

① 釀資：籌集資金的意思。

小生花旦，也憑着這些歷史戲來作首本，以增聲價，就是開戲師爺，也多取材於木魚書的故事，因為，故事中寫得有聲有色，場場都是戲肉，沒有冷場戲。當時用木魚書為粵劇材料的，計有《碧容探監》、《金葉菊》、《孟麗君》、《夜送寒衣》、《鍾無艷》、《四季蓮花》、《背解紅羅》、《金絲蝴蝶》、《五虎平西》、《西廂》、《紅樓夢》等等木魚書。

《背解紅羅》這本粵劇，尤得女戲迷欣賞，甚至尼姑也爭着看，這部《背解紅羅》戲，是由木魚書的《背解紅羅》所改編的。因為該劇中有多場好戲，如《蘇娘寫血書》、《天齊寺會母》等場，都是演唱得動人的，對於小生花旦，又多戲做。在未有佈景前，這本戲已吃香了，有了佈景後，更引人入勝。當時老倌演此劇，以肖麗湘、京仔恩、小生沾、細倫等演唱得最佳。《背解紅羅》劇，至今戲迷，猶認為是粵劇中的好戲。

一七六　粵劇三國戲十項角色
　　　　都有好戲演出

　　三國戲在粵劇來說，當年粵班，不論日場正本，夜場首本，均有演唱，而且多姿多彩，最受戲迷歡迎。因為三國戲裏的歷史故事，人人皆知。故事中的曲折，簡潔而精彩。在班中的十項角色，一樣有戲做，每場都是戲肉，值得觀眾欣賞的。

　　三國戲中的人物，忠也好，壞也好，在各項角色扮演起來，是相當合身份的。當日的大老倌，不少是因演唱三國戲而享盛名，為觀眾所喝彩者。在舞台上未有佈景前，一樣收得，有了佈景，更為悅目，因為三國戲是大袍大甲戲，一演一唱，可觀可聽。三國戲日場正本演出的有《蘆花蕩》、《過江招親》、《借東風》〔各〕劇。夜場首本演出的有《三氣周瑜》、《呂布窺妝》等劇。有了佈景後，關戲盛行，日則有《華容道》、《困土山》，夜則有《趙子龍攔江截斗》、《貂蟬拜月》各戲。說到戲甌班班不同，如《蘆花蕩》又名《張飛喝斷長板橋》、《三氣周瑜》又名《周瑜歸天》之類。

　　各項角色，飾演三國忠奸人物：武生盡是飾演關羽、劉備、魯肅、王允等；小武則飾演周瑜、呂布等；小生則飾演孔明、孫權等；花旦則飾演孫夫人、大小喬、貂蟬等；大花面則飾演曹操、董卓等；二花面是飾演張飛、周倉等。

　　武生東坡安以演《劉備過江招親》一劇馳譽，因他在「甘露

寺訴情」唱得最佳。新白菜以演《王允獻貂蟬》獲得聲價。小武周瑜利以演《周瑜歸天》成功，唱「歸天」一曲，至今猶得戲迷歌迷稱賞。小生演《孔明借東風》及《三顧草廬》、《柴桑吊孝》各劇，甚多成名的。花旦靚文仔《呂布窺妝》一劇，他飾演貂蟬，一演一唱，特別動人。大花面曹操南飾演曹操，與二花面生張飛飾演張飛為最佳之角。有佈景以後，演關戲武生則有靚榮等輩，薛覺先初露頭角，以飾演關平而獲稱賞，六分錦亦以飾演周倉聲價十倍。小武桂名揚演趙子龍，比馬師曾尤出色。凡演孫夫人，大小喬，俱用正印花旦演唱。可見三國戲粵班角色，每一個在演唱上〔都是〕用武有地的。

一七七　當年粵劇武生好戲各有所長各有首本

　　粵班角色，武生居首，然後才到小武、花旦、小生及男女丑等。觀此，便知武生在粵班的地位，是相當重要的。所以，第一晚例戲《六國大封相》，武生卻有坐車這場戲表演。武生演坐車戲，未必凡充當正印武生的，對於坐車演出便能勝任愉快。因為，有輩武生因過於胖，在坐車這場戲表演，便難大賣身形，〔曬〕其靴底。因此，坐車演技，既然演得不妙，便寧願藏拙，好過獻醜。所以當日的武生，如靚東全、靚榮等輩，在人名單上都刻明不坐車的，就因為他們身軀過胖了。演「封相」戲，坐車最佳的，為新白菜、金慶、曾三多輩，都獲得戲迷所讚，因為他們坐得恰到好處，令人歎觀止矣，這就因他們的身段修長，表演活潑了。

　　說到武生戲，每一班的武生，不論肥瘦，他們皆有首本演唱，並不是只由小生花旦專美，自己卻成為閒角。武生的聲價，能使觀眾稱許，班主讚好，他的首本戲，皆演得相當可觀，使到戲迷百看不厭，認為好看過小生花旦戲者。武生戲最膾炙人口的，計有《岳飛班師》、《蘇武牧羊》、《李白和番》、《李密陳情》、《與佛有緣》、《過江招親》、《王允獻貂蟬》、《六郎罪子》、《闖死李陵碑》、《夜出昭關》、《夜困曹府》、《王佐斷臂》、《白帝城託孤》、《華容道》等劇。上述各戲，都是有演有唱，不是在武場上

應其全力的。

當日武生，以新華最多首本，因他文武兼資，打得唱得。公爺創首本戲亦多，為新華之後，最多首本戲者。自有新戲，如靚榮、曾三多輩，在每一本新戲中，他總有一場是首本好戲，為別的武生難以演出的。

武生與花旦的首本，算是新華的《蘇武牧羊》了，他與蘭花米演《猩猩女追舟》，且有新腔「亂〔彈〕」曲唱出，為當時觀眾認為最悅耳之音。公爺創之《賣狗養親》，亦別創一格，演風新穎。新白菜以武生資格，演公腳戲《琵琶行》，也為當時的戲迷欣賞，因為他唱工好也。總之當年的武生，一演一唱，各有所長，每一人亦有三幾本好戲演出，所以皆獲得觀眾歡迎，觀之不厭，聽之不厭。

一七八　小生花旦成名的首本戲
　　　　最擔得戲金

　　往昔粵班，多以落鄉演唱居多，因為各鄉每年皆有不少神功戲演唱，凡演神功戲，便要由主會預先出廣州到黃沙吉慶公所買戲。所買得戲班，當然是有大老倌的名班，如果老倌好，戲金加倍，亦無吝惜，總要買得回鄉開台，就不勝愉快的了。

　　當日做班主的所組的班，自然是巨型班，全班角色，卻是有名，為戲迷所欣賞者。班中角色，以小生花旦為最重要，其次則為武生、小武及網巾邊。至於公腳、大花面、二花面也要選〔得〕佳角。

　　日場正本戲，是全班角色的戲，武生、小武更多演出，大花面、二花面也要粉墨登場，可是正印小生花旦，僅演一兩場，便算了事，其餘都由副角充當。不過，到了夜場齣頭戲，正印小生、正印花旦就要場場演唱，才能使到戲迷歡迎，觀之不厭。

　　所以，當日為班主定人，必先選定生旦為先，每年未散班，便定了生旦，因為沒有名小生、名花旦，班雖組成，亦難獲大利。如果小生花旦是戲迷所喜愛的，便成名班，無往而不利也。

　　每班的好戲，全在小生花旦的同場對手戲，所以，生旦戲好，自然爆場。每班的小生花旦，演出的首本戲，必然落力拍演，才有多姿多彩的戲演出。班中生旦如有好的首本戲演唱，落鄉自然擔得戲金。所以一班的生旦是名角，戲迷則不愁無好戲

看了。

　　關於生旦的首本戲，以舊本來說，最著名的有《私探營房》、
《夜偷詩稿》、《夜送京娘》、《夜送寒衣》、《李仙刺目》、《金山挑
盒》、《三娘教子》、《天香館留宿》、《白蛇會子》、《佛祖尋母》、
《仁宗認母》、《桃花送藥》、《誤判孝婦》、《陳世美不認妻》等劇，
都是當日小生花旦的拿手好戲。這些戲全是生旦對手戲，一演
一唱，最能動人，凡是能演這些首本戲，便可成名，年年演唱，
一樣是有戲迷看有戲迷聽的。所以當日的小生花旦，有一兩本
首本戲，便不愁無班主爭聘的了。

一七九　武生花旦的對手戲亦有不少精彩首本

　　以前夜場的齣頭戲，多是重文輕武，所以，生旦戲獨多，其次小武與花旦〔的〕首本，也常有演出。不過，武生與花旦的首本，也有不少。武生雖屬老角，與花旦演出的戲，都不像生旦的艷情苦情的戲，亦非小武花旦合演的英雄美人戲。可是，武生是全班第一條台柱，他的聲色藝，均有可觀可聽。武生文武兼優，唱工獨絕，當時的武生曲，獲得周郎之顧特多，如《岳飛班師》、《李密陳情》、《闖死李陵碑》、《夜出昭關》各曲，至今也是古腔粵曲中的佳唱。與小武對唱的《舉獅觀圖》，與小生對唱的《伯牙遇子期》，都是古腔的好曲。

　　關於武生與花旦合演的戲，在例戲的《六國封相》中「推車坐車」一場，唱的雖少，演的獨多。這是武生與花旦表演戲藝的最可觀的一場，「封相」中如沒有這場好戲，不僅花旦失色，武生亦無用武之地。「封相」「坐車」一場，就全憑武生之「坐」、花旦之「推」，使到紅花綠葉，相得益彰。

　　當年的粵劇，武生與花旦的首本，亦有多本。如武生新華、花旦蘭花米合演的《蘇武牧羊》(《猩猩女追舟》)這本名劇了。這班的名，似乎是「瓊山玉」，該班以這本戲最受觀眾歡迎，落鄉演唱，戲金特多。又武生新白菜與揚州青合演之《琵琶行》，亦成武生花旦首本戲，此劇本為公腳戲，但新白菜演唱後，便改武

生的戲。正如二花面之《五郎救弟》，自東生演唱後，也成小武戲一樣……△△。

一八〇　當年新戲一演成功班中
亦反對連演一台

　　往時粵班所演劇本，全是老倌的首本戲，這些首本戲，由片歷史或故事編成，而且每一個角色，對這些戲場，都是熟習。不過，戲雖是人人能演唱，可是，甚少成為拿手好戲，所以，有一老倌，能演唱得多姿多彩，他便可以憑着這本戲，獲得班主稱讚，戲迷欣賞，年年演唱，都是這部戲，永遠受歡迎，他既百演不厭，觀眾亦百看不厭的。

　　這時的班，台期無虛，所以灣水甚少，因為這時各班，全是落鄉演唱者多，在戲院演唱，只有名班。可是，名班在省港澳出，如屬口份，則演期僅三兩天，未如在各鄉演出，至少三日四夜，或四日五夜，成為一台戲的。如果各戲院是買班演唱，才有像落鄉的台期。凡時逢年節，戲院才有預先買班，平時，有班演出，多是因該班台期未能接續，故在戲院開演，避免灣水，使到老倌無戲可演，班要損失。

　　後來，戲迷日眾，粵班亦多，才有省港、落鄉班之別。省港班這時才靠戲院，台期才如落鄉一樣，班主除組班外，也授戲院為所組之班的演唱地盤。所以，粵班因在戲院開演，便要多編新戲，以收「頂櫳」①之效。

① 頂櫳：即全院滿座的意思。

初期所演的新戲，如「祝華年」之《海盜名流》，「周康年」之《華麗緣》，「人壽年」之《燕山外史》等劇，在戲院演出，無不滿座。跟着「人壽年」之《泣荊花》，「梨園樂」之《十奏嚴嵩》，「覺先聲」之《胡不歸》、《白金龍》等戲，每演亦必爆場。

　　在這時新編的戲，雖然一演成功，班中的坐倉，也反對在一台中連夕上演，因為怕到觀眾看完又看，票房的紀錄便會下降。所以當時「寰球樂」班的《芙蓉恨》也不敢連夕上演，老倌主張，坐倉亦不贊成。就是薛覺先所組之班，自己所演的好戲，也未敢嘗試，馬師曾的好戲，也無膽一連演唱數夕。及至何非凡抬頭，《情僧偷到瀟湘館》一劇，才有此勇氣，連演半月，一樣收得。以後，才有造成凡有新劇，不論佳劣，總是連演多夕的。

一八一　粵劇舊瓶新酒戲改裝後
仍受戲迷歡迎

　　自有粵劇以來，戲人演出的首本戲，初則為江湖十八本，繼則為大排場十八本。因為這些戲，都是傳統戲，劇中事跡，婦孺皆知，所以，凡屬戲迷，都百看不厭的，尤其是女戲迷，越看越讚，如果老倌演唱得好，便稱為首本好戲，有如吃蜜糖，又甜又香，看罷歸來，還談得津津有味。因此，粵劇的古老戲，至今一樣受人歡迎，戲人對這些古劇，依然不嫌陳舊，要將之演唱，成為自己的拿手好戲。

　　粵劇未有佈景之前，粵班演出的戲，最當時戲迷欣賞的，正本有《七賢眷》、《金葉菊》、《轅門罪子》、《孔明借東風》、《舉獅觀圖》各劇。首本有《西蓬擊掌》、《斬四門》、《大鬧能仁寺》、《金蓮戲叔》、《三娘教子》、《黛玉葬花》、《周瑜歸天》等劇。以上日場夜場的戲，幾乎每一個角色都會演唱，每班的老倌也常有這些戲演唱，年年如是，不怕陳舊，因為，這時的觀眾，皆愛看這樣的好戲，鄉間人渴戲，更加不厭百回觀。

　　及後，粵班越多，老倌越眾，而觀眾也成為戲迷，喜觀粵劇，對於武生、小武、花旦、小生、網巾邊更為歡迎，甚至公腳、大花面、二花面的戲，也認為可觀。但年年演唱，全是舊戲，因此，各班便要開新戲，以新戲迷視聽。可是，所開的新戲，仍不能像舊戲那般得人爭看。新戲演出，十本至多有一二本是獲得

觀眾稱賞的。所以，各班老倌仍以演唱舊戲為本，新戲開演，點綴而已。

到了舞台上有了畫景，新劇才漸漸受到觀眾爭賞，但看新戲的人，多是為看畫景，對於劇中橋段，看後便忘，總不如舊戲之得人說好的。因此，各班又要把戲改編為新戲，加上配景，老倌唱出新曲，不再作「姑之逛」之歌。開戲師爺，也認為是，於是，各班又把古劇編成新戲，改過戲甌，所〔有〕戲裝，舞台道具，全屬新製。如此，果然收得，當時的古劇，變了舊瓶新酒之後 ①，男女觀眾，更看得津津有味。以舊為新的戲，以《王寶釧》、《獻貂蟬》這兩本為最受，因文場武場的戲，也相當可觀也。

① 舊瓶新酒：按上文下理應是「舊酒新瓶」，比喻用新的形式表現舊的內容。本文題目也應作「舊酒新瓶」。

一八二　粵劇名曲有舊有新多為戲迷傳唱一時（上）

　　粵劇由江湖十八本起，各班〔皆〕有各老倌的首本演唱，當時十項角色皆有佳唱，所以粵曲，在當年皆獲戲迷爭唱，真有家傳戶曉，唱到街知巷聞的。往時的瞽姬、歌姬所唱的粵曲，全是班中曲本，可見，當日的粵劇裏的曲詞，是最受愛好粵劇的人們所喜聽及喜唱。

　　初期角色的首本戲中名曲，每一本至少也有一闋，這些名曲，武生、小武、小生、花旦、總生、二花面，網巾邊皆有，因為武喉霸腔，戲迷一樣稱賞，並不是只欣賞小生、花旦的歌音與網巾邊的諧曲。

　　武生的名曲，最傳誦者，以新華之《蘇武牧羊》、《李白和番》、《六郎罪子》、《李密陳情》名曲。這些曲本，不獨為戲迷爭唱，就是瞽姬、歌姬也學習唱出，以作本錢。小武的名曲，以周瑜利之《山東響馬》、《三氣周瑜》這兩支曲，最為傳唱。周瑜利霸腔特佳，在《山東響馬》這本戲演出，而且又是他的獨有首本戲，所以在「寄宿謀人寺」這場戲中，唱出二黃腔的曲，在當日戲迷口中，則常有「人為財死鳥為食亡」等句。《三氣周瑜》戲裏「歸天」一場，他唱出的曲，不僅當時人人學唱，到了今日，新馬師曾也喜唱此曲，獲得今日戲迷欣賞。至於東生之《五郎救弟》一曲，原是二花面唱的，東生因唱此曲，才由二花面改當小

武，在「祝華年」班演唱，最受歡迎。這曲不獨人所爭唱，就是小說家冼毅〔廉〕，在酒會中飲醉兩杯，也唱出以娛友好。因為他有幾分酒意，唱來特別傳神。

小生的名曲，有《佛祖尋母》、《季札掛劍》、《寶玉哭靈》等曲。風情錦唱《佛祖尋母》一曲，曲終時，觀眾必掌聲雷動，喝好不已。金山炳唱《季札掛劍》，有唱有做，聲韻鏗然。說到《寶玉哭靈》這支曲，當朱次伯用平喉唱出後，戲迷才感到此曲可聽。以前雖有小生演唱，從總不如朱次伯之得人稱賞。花旦的名曲，是仙花〔法〕的《黛玉葬花》，紮腳文的《白蛇會子》那支《祭塔》反線曲。千里駒《燕子樓》曲，他也唱〔得〕非常動聽，為〔觀眾〕所讚。

一八三　粵劇名曲有舊有新多為戲迷傳唱一時（下）

《陳宮罵曹》一曲，原是後生唱的首本曲，當生鬼容《陳宮罵曹》在該劇演唱此曲時，居然名震藝壇，大受戲迷爭顧，這支古腔曲，似乎還比《寶玉哭靈》風靡一時。生鬼容雖為丑生，但他的歌喉特別好，他在《七擒孟獲》一劇中，唱《祭瀘水》一曲，已經獲得觀眾稱賞。《陳宮罵曹》一曲，本已沉下去，不為時重，自生鬼容〔演〕唱後，這支曲又復活起來，可知曲的本身，當然要好，但仍須取得到名〔角〕唱出，然後才得成功，譽為名曲。

舊粵劇的名曲，因屬古腔，自有新劇以來，多不為時重。不過，將舊劇改為新劇，將古腔的名曲，由新的角色獻唱，這支粵曲，依舊得到新的戲迷欣賞，這就是朱次伯之「哭靈」，生鬼容之「罵曹」了。

頑笑旦子喉七演既佳而唱更妙，他在「寰球樂」班時，新丁香耀、朱次伯公演之《西施沼吳》，他唱《祭鄭旦》一曲，曲雖為新作，但他唱得有情緒，腔韻動聽，因此這支《祭鄭旦》曲，便成名曲。

丑生馬師曾最得觀眾爭顧的曲，算是《苦鳳鶯憐》裏那支「我係姓余，我個老豆也係姓余……」，這支曲是他自撰的，曲中有《賣雜貨》等小曲插入，他唱得諧趣，唱時又有做手，所以唱得生動傳神，連這〔本〕戲也變成他的首本戲了。他在《佳偶兵戎》

劇中的《總兵》曲，也傳唱一時，在梆黃曲裏插入「數白欖」是這支曲帶頭的，聽說這支曲也是他自撰，兩曲都是用「支離」韻。

　　說到粵劇新作的曲，以小生白駒榮、丑生薛覺先二伶為最多。白駒榮之《泣荊花》、《金生挑盒》等曲，與其他的唱片曲，一樣獲得歌迷稱好。薛覺先之《白金龍》、《胡不歸》、《祭飛鸞后》、《芋蔞訪艷》、《含笑飲砒霜》、《壯士悲秋》〔各〕曲，在舞台上已成名曲，唱入唱片，特別暢銷。

　　〔舊〕粵曲之《寶玉哭靈》、《黛玉葬花》、《仕林祭塔》至今猶得人稱。新粵曲則以《胡不歸》仍獲歌迷欣賞，新馬師曾唱《胡不歸》一樣有人讚好。

一八四　粵劇未有佈景前甚多象徵性的表演技藝

　　初期的粵劇，十項角色的演技，皆有可觀，這種演技，全是有規有矩的，所以，觀眾對粵劇老倌表演佳的話，卻稱他們做工好，或做工細膩。凡做工細膩的伶倌，未曾成名，一經獲得觀眾好評，不久便可擢升正印，可隸名班的了。

　　梨園子弟，聲色藝俱佳的，自不然可以馳騁於舞台，得到戲迷〔欣〕賞，百觀不厭。當日的老倌只要有聲有色有演技，則無往而不利，而且可擔全班半數的戲金。所以，為班主的，必預厚聘名角，使到各鄉主會爭來定戲。

　　往時的戲人，皆有師傅演技與唱工，而且多是由做手學習成功的。做戲的戲人，有了真功夫，才能擔綱演出，可作劇中主角。在當日的粵劇，未有畫景配出時，角色更要有好的演技，這些演技，雖然是有傳統性，在中規中矩裏，仍要有他的戲劇天才，表演出來，方有悅目之作。在沒有畫景在戲台上點綴，老倌們演出的戲，便憑做手，陶醉觀眾了。

　　這時老倌們演出的戲，多是象徵式的演技為多。象徵式的劇藝，是最難表演，偶一遺忘或不慎，便會使到觀眾喝倒彩。何謂象徵式的演技？即如上樓落樓表演，假如登樓時，必須跟着踏過幾多級階梯，如踏過九級的話，下樓時也要九級，如少了一級或多了一級，觀眾便會嘩然，批評你不會做戲。又如入門時，

必須要過門檻，不過門檻，也會被喝倒彩的。諸如此類的表演，在未有佈景前，每一個老倌都要作象徵的表演，決不能不講規矩的。到了有佈景後，上樓下樓都有階梯設着，這樣的象徵式上樓下樓便可取消了。

　　說到配馬、洗馬都是象徵式的演技，馬是無形的，鞍韁等也是無形的，在你表演配馬時或洗馬時，也不過是象徵性配與洗而已。至於乘馬，跑馬一樣是象徵性的表演，以虛作實。這種象徵性的演技，應以武生演「封相坐車」，花旦演「封相推車」〔為〕特殊可觀。坐車推車的象徵性演技，有了佈景後，一樣無可避免，就算有真車你推你坐，也無象徵式推得那麼可觀，坐得那麼悅目。

一八五 粵劇排場曲各老倌皆可在新劇中照唱

粵劇的古老劇本，全是有曲白的，當時的戲人，皆依照演唱，絕無「爆肚」之作。說到舊劇，每一本戲，場數至少有三十多場。大場戲僅得三數場，餘外都是「濕霉」場口，故當時的觀眾，才有「個紅個綠，個出個入」的評語。以前的粵劇，有如四書五經，戲人也如讀書人，爛熟於胸，再粉墨登場，曲詞口白，一一唱出。因為當日的劇本，口白猶重於曲詞，試看《金蓮戲叔》，所作的口白，便知端的。每一本的舊劇，各老倌演唱，跟着曲白唱來，自然頭頭是道，順理成章，就不會「倒瀉籮蟹」了。

舊戲的排場曲，如「問情由」、「書房會」、「遊花園」等等曲詞，不論大細老倌，均有抄本，預備教徒弟之用。還有不少出場入場的曲詞，一樣要熟讀，使到臨時可唱。在未有趨重新劇前，所觀的舊劇，那些排場曲，在每一本劇本裏，也可以聽到這些一字不改的排場曲的。各項角色，皆有唱出的排場曲，如末腳的出場排場曲，是「別家」的，如有女兒隨埋位，末腳「撞〔點〕」上即唱「老漢今年六旬三，單生一女並無男。萬貫家財也是枉」，唱至此句花旦即上隨埋位，他再唱下句「女兒少禮坐一旁」之類的曲詞。在別家時，一樣是唱排場曲。又如六分扮花花公子登場，必唱的曲是「〔爹爹〕在朝為宰相，人人稱我小霸王。……」及出門時的下句「勾勾脂粉遂心腸」。沒有街景前，各老倌皆有

「完台」時的曲，如「舉目抬頭忙觀看」，如「支離韻」的則將「看」字改為「視」字。「來栽韻」的，卻將「看」字改為「開」字，變成「來觀開」，用這「開」字，未免〔牽〕強點了。

　　各班爭取觀眾，即紛演新劇，以為號召，可是，這時的新戲，是不健全的，因為沒有全套曲白，而且場數仍是二三十場之多，所以排場曲，各老倌仍能時時演唱，不需新曲，如「書房會」、「遊花園」等排場曲，當日的戲迷，在新劇裏，也常常可以聽到，因為當年的老倌懶記新曲，而編劇者也藉此不傷腦筋了。

一八六　開新戲由紅船而酒樓
　　　由單人而全班

　　粵班自有新戲以來，初期的劇本，卻甚簡單，由編劇者寫成「提綱」之後，先與坐倉斟妥，坐倉滿意，轉向班中的正印老倌說知，老倌對坐倉，唯命是聽，絕無反對。因為初時的開戲師爺，多是戲人充當，戲人熟戲場，老倌便有信心，所以接受而不會拒絕。

　　這時的劇本，只有串成橋段，編好場口，寫出「提綱」，就可以開演的了。對於曲白，並不多寫，如有，亦一兩場大場的曲白而已。因為這時的戲人，雖然身當正印，但讀書不多，便不喜歡讀曲，他只憑着排場曲白，用自己的聰明心思，變通唱出，不過，新劇中的人名與地方依照演唱而已。

　　在初期的編劇者，寫成新劇橋段，獲得坐倉接受，然後再寫「提綱」，在紅船中分別向五個角色講戲，使到在新劇裏有戲做的戲人，明白該劇的劇情，可依照劇情演唱，不會擺烏龍。這時各班，仍無畫景，每一本戲，至少也有卅多場戲，各老倌對新劇，不須多傷腦筋，只要在新劇裏演唱戲肉時賣一些力便可。

　　開戲師爺開新戲，全是落鄉期中開出，甚少在省港各戲院初演。而且在初演新劇時，還寫出「頭台新戲，請君見諒」這八個字，如此聲明，以免被戲迷喝倒彩。這時的新戲，以三台為定，若演完第一台便不再演，則開戲師爺卻白費心機，酬金因難照

給。新劇必要演過三台後，才算新劇成功，獲得該班受落。在紅船講戲，向每個老倌講述詳細，老倌明白後，如有和這個同場合演的，他們自會約同度戲，如何演出，便會可觀的了。

　　後來，新劇越來越多，加上每一部戲，也有佈景，棚面又添上西樂，因此，新劇便由簡而繁，由多場的戲而撮成幾幕的戲，同時，粵班又分有省港班與落鄉班。所以，編劇者對於講戲，又有變更，決定講戲這天，由坐倉在酒家樓開一個廳，設下酒〔筵〕，到時全班老倌、音樂家等也齊集於此，聽開戲師爺講戲，開戲師爺講出的戲，各老倌各音樂家再來一次度戲，度到圓滿為止。所以，這時編劇人的酬金，又跟着比前增加一倍了。

一八七　粵班男女花旦未用真姓名前藝名談趣

　　以往粵班所有各項角色，皆不用真姓名在人名單上刊出，全是用藝名以揚其譽的。所謂藝名，取如江湖人物渾號，如梁山人馬的渾號，宋江稱「及時雨」，時遷〔稱〕「鼓上蚤」，武松稱「行者」，扈三娘稱「一丈青」之類。當日廣京的梨園子弟，多是童年時便從師習藝，學成便由其師替改藝名，落班登台。各項角色，如武生則其藝名有稱為「公爺」的，亦有稱為「蛇公」的。小武卻有稱為「崩牙」的，或稱為「英雄」的。小生多用單一個字，如阿倫、阿〔沾〕、阿聰等，所以人便呼為小生倫、小生沾、小生聰。及後才有「太子」、「風情」等名。其餘的角色，所改藝名，皆切合其身份的。開始花旦藝名，最為多姿多彩，初期多向美麗的字句改出，如肖麗章、肖麗湘之類，長於「踩蹻」的，便於「紮腳」稱之，紮腳文、紮腳勝等便是。

　　往時男花旦吃香的時候，有女性美的少年，而又愛好戲劇的，從師學藝，必習花旦之技，因為這時是男女不同班，男班的花旦，全是以雄為雌，易弁而釵，登台演唱。充為花旦，如獲得觀眾歡迎，一經充當正印，每年人工必比其他角色多出一倍。所以，學花旦藝者，殊不乏人，因為每班花旦，至少也有十人八人。

　　當日男花旦與女花旦的藝名，除用「肖麗」之外，還有用「蛇王」的，如蛇王蘇、蛇王全，就是當年最佳的花旦了。當蛇王蘇

退休後，改為編劇者時，有人曾問過他，何以用「蛇王」來作藝名？蛇王蘇亦無法解釋，只謂是師傅替改而已。至於白蛇滿的「白蛇」，大抵是取義《白蛇傳》的白蛇而稱之。用古代美人名的，有西施丙、貴妃文，用花名的有蘭花米、牡丹蘇，以〔儀〕態稱之的有大家勝，以地方性稱的，有蘇州妹、揚州青、揚州安、外江妹。及後如小晴雯則以《紅樓夢》「晴雯」加上一小字而作藝名，聽說這個藝名，是他自己想出。當日有一名花旦，藝名為雪梨昭，這個藝名，是一位女士替他改的，是取爽若〔哀〕家梨 ①之義，說他的唱做俱爽，值得觀聽。最有趣的是男花旦勾鼻章，女花旦扁鼻玉，都是以「鼻」改作藝名，一勾一扁，竟彰其譽。

① 哀家梨：相傳漢代秣陵人哀仲所種之梨果大而味美，當時人稱為「哀家梨」。後常用以比喻文筆流暢俊爽。

一八八 《紅樓夢》劇是文人改編
小生花旦戲

　　粵劇在當年來說，所有劇本，除江湖十八本，排場十八本外，其他各劇，全是由稗官野史改編的，在當日的日戲，以武場戲居多，是武生、小武、大花面、二花面及所有武角演唱，故各劇事跡，皆採用《三國志》、《列國志》、《楊家將》及各種英雄故事，使武角有用武之地，大顯健兒身手。至於小生花旦戲，正本雖有演唱，卻並不多，僅在將煞科時，登場演一兩場戲肉戲，〔以〕悅戲迷之目而已。到了夜場戲，所謂齣頭戲，才是生旦首本，這時生旦才再施其技，以揚戲譽。

　　《紅樓夢》這本小說，是曹雪芹的傑作，為文人學者之所迷，認為最佳的小說，寫寶黛之情，特別精彩。初時的編者，卻不重視，當仙花法在粵班成名後，觀眾對他皆有好評，稱他的聲色技，為粵班花旦之尤者，他於是得文人趨捧，願與結交。據傳當時有一位孝廉，便編《紅樓夢》裏的《黛玉葬花》、《黛玉焚稿》給他演唱。因為當時的齣頭戲，場數〔不〕多，易於編製。仙花法對林黛玉身份，也曾研究，復得有好曲詞唱出，因此，便成了他的唯一首本。所〔以〕「葬花」，「焚稿」兩曲，當時歌〔姬〕、瞽姬，皆提來演唱，獲得顧客與「大舅」[1] 們百聽不厭。

[1]　大舅：舊式歌壇稱捧場客為大舅。

關於寶玉的曲，「哭靈」這支曲，聽說是一位旗人所撰，第一二句中段：「春蠶到死絲還有，銀燭成灰淚未收。」卻是取用李義山之「春蠶到死絲方盡，蠟炬成灰淚始乾」。因為將「方盡」故為「還有」，「始乾」改為「未收」，改得更為沉痛，愈見〔癡〕公子之癡。後來朱次伯用平腔唱出，有唱有做，便瘋魔了當時的男女戲迷。

　　新丁香耀喜讀《紅樓夢》，演葬花、焚稿戲，最得觀眾稱許。女花旦李雪芳演《黛玉葬花》，「葬花」一曲，不是舊作，是報人甘六持手撰的新曲，由此以後，《紅樓夢》〔劇〕越來越多，廖了了《情僧偷到瀟湘館》是他的唱片曲，何非凡〔拾〕來演唱，他竟有「情僧」之名，而且一演，為期幾達一月。《紅樓夢》除了寶黛以〔外〕，還有晴雯與寶玉戲，「補」[2]一齣，是〔肖麗湘〕〔最〕佳首本。

[2] 「補」：即「晴雯補裘」。

一八九 以「月」為題的四大名劇都是舊作

在往時的戲班，每逢佳節，不論省港戲院和落鄉的台期，全是預先定下，戲金也比平時為高，所有名班，多是在戲院演唱，其餘次一點的班，便由各鄉主會買回鄉間開台，點綴昇平，爭取熱鬧。使人們都得到在美景良辰中度過。說到八月十五中秋佳節，當時粵班全盛期中，幾達五十班之多，各名班皆在省港澳及各市鎮的戲院演出，其餘各班則分在南番東順中及四水在四邑各鄉開演。梨園中人，皆大歡喜，班主賺到盤滿缽滿，自不待言，而各戲院之收入，亦打破平時的票房紀錄，凡屬戲迷，爭相入座，找尋娛樂，歡度佳節。

這時的戲班，凡遇到年節，必開新劇，以為號召，所以中秋佳節期間，各班皆有新戲開演，開戲師爺則鈎心鬥角，編出合時的新劇，以待觀眾欣賞。中秋節的新劇，故多有用「月」為題，借月作橋段，以為應時佳作。這些應時新劇，但亦有非月之作，就是以「月」為題材的劇本，也不易成為名劇。談到以「月」為題的劇本，仍以舊劇為最吃香。

用「月」為戲匭的，在舊劇來說，計有四部名劇，一是《唐明皇遊月殿》，二是《貂蟬拜月》，三是《西廂待月》，四是《嫦娥奔月》。這四本戲，當然都是花旦戲，至於與花旦拍演的，「遊月殿」與「拜月」是武生戲，「待月」是小生戲，「奔月」是小武

戲。這四本戲，全是夜場演出的首本劇，以「遊月殿」和「拜月」兩劇，為最古舊。「遊月殿」是最簡單的戲，以「霓裳羽衣舞」一場為戲肉。「拜月」戲之外還有「呂布窺妝」、「鳳儀亭訴苦」各場一同演唱，「拜月」不過是武生與花旦合演的一場好戲而已。《西廂待月》亦即是《紅娘遞柬》，戲是從《西廂記》改編而成的。小生演這本戲，以「待月」一場與鶯鶯（幫花飾）、紅娘（正花飾）演這場戲，風流香艷，為有情男女所欣賞的。因為紅娘戲多做，才用正印花旦飾演，當年新蘇仔便是演紅娘戲而邀譽的。說到《嫦娥奔月》，有了佈景後，由貴妃文、新丁香耀穿古裝演出，二伶演唱這戲各有所長，但觀眾仍以貴妃文演唱最佳。

一九〇　由「配馬」而「洗馬」
閒場戲變戲肉花旦多成名

　　粵劇演出的戲，只有演而沒有唱的，這些戲全靠老倌演技，以陶醉觀眾，使之欣賞，這可算得是粵劇劇藝中的絕招了。演而不唱的戲，如例戲中的《跳加官》和「封相」裏的推車與坐車，都是以演悅觀眾目，絕不以唱悅觀眾耳的。至於正本首本戲，主角要坐馬的，便有馬伕先演「配馬」，然後才出場乘坐。「配馬」戲是閒戲，不過使手下學習，由他演配馬，試試他的做手而已。配馬之藝，不過是拉馬、配鞍、勒韁等等表演，配妥之後，則執着馬鞭，侍候主角登場，他的配馬做手便完成了。配馬是手下飾演馬伕時演出的，是無特藝之可言，沒有甚麼可觀的。

　　後來，充實配馬劇藝，改為「洗馬」，這種演技是由花旦表演的，先將馬洗，然後才配。因為在洗馬時，如花旦的，便可以加強他的表演力了。初期，仍由三四幫的花旦演出，繼且用正印花旦上演，認為「洗馬」是可以邀得觀眾欣賞，更容易使到觀眾陶醉，喝彩不絕的。洗馬演出，當時是獲好評的，先期有紮腳文，中期有肖麗康、貴妃文，後期有新蘇蘇。紮腳文與貴妃文，都是紮腳演出，肖麗康與新蘇蘇，則穿旗裝鞋演出。演洗馬之花旦，必要身段修長，有出水蓮花之態，才有可觀，這幾個演洗馬而受到歡迎的花旦，全是亭亭玉立，一搦蠻腰的，因為演洗馬像舞一般，是要觀眾欣賞他的腰肢蹺工，軟的動作。這時的男花

旦，有些小腰兒，當然是天賦，而且也是用人工做成，他們知道女人的腰圍，是纖窄的，所以，他們對於腰部是常用帶兒裹紮，不許使豐與胖，以增他們粉墨登場的聲價。

「洗馬」一技，多在《穆桂英下山》時演出，用正印花旦飾演侍〔婢〕木瓜，先出場演洗馬，以娛觀眾。這場洗馬戲，做工細膩，關目又要傳神，更賣弄他宜嗔宜喜的春風面。馬是象徵式的，有名無實的，只憑演技，以博全場彩聲。洗馬比推車，還感奧妙，花旦所洗的馬，一定是雄馬，才使他滿含春意，眉目傳神。女花旦關影憐、西麗霞演洗馬戲，其吸引力不弱於上述幾個男花旦。

一九一　公腳亦是台柱之一與花旦合演戲不少

　　粵劇角色，在當時來說，公腳這項角色，亦屬重要台柱之一，聲價不低於武生。當年的公腳，甚麼著譽者，計有公腳保、子牙〔鎮〕、公腳貫、公腳孝等輩。公腳班稱末腳，他的聲色藝，是另有一套的，聲則有他的公腳喉，關於聲藝〔卻〕有他的台風，演技老到，所掛的鬚，稱子牙鬚，台步有他的〔公〕腳台步，但演文戲，與武生有別。他的扮相，可飾演名臣，可飾演富翁，亦可以飾演窮家老漢，更可以飾演老僕。又能善演神和老僧戲，多才多藝，實為粵劇中角式之尤者，所以公腳這個角色，每年人工在當時說，亦有數千之多。

　　公腳的夜場首本，有《流沙井》、《曹福登仙》、《管仲觀星》、《路遙訪友》、《土地充軍》等劇。演出的戲，除演技外還靠唱工，以博觀眾好評。公腳唱的腔重於「二黃」、「反線」，他的大場曲，就是「受戒」，如果他飾演神仙僧人，在演「受戒」場，必將原有《小娥受戒》曲，略作刪改，便作向受戒的女子唱出，因為唱得可聽，觀眾並不討厭。

　　公腳保與花旦合演的戲，最著的是《三娘教子》（即《春娥教子》），他有「種菜」一曲，是最受當時戲迷歡迎的，故名之為《公腳保種菜》，曲是「隆冬」韻，唱出極配合公腳喉的聲腔，所以傳唱一時，以後凡演《三娘教子》這本戲，其他末腳，也唱這支曲。

至於公腳與正印花旦合演的首本，〔如〕《水浸金山》、《琵琶行》、《百里奚會妻》，這些戲全是末腳的傑作。末腳還有與二花面合演的《魯智深出家》，也是演唱得動人，為當日觀眾大讚的好戲。往時的瞽姬也對公腳喉有愛好，所以《百里奚會妻》、《琵琶行》、《小娥受戒》、《三娘教子》各曲，也唱得美妙。

　　不幸地，粵班在不景氣中，公腳這個角色，竟被淘汰，將末腳原有的戲都由武生或丑生飾演，以後學習公腳之藝的戲人便無，而公腳當年的好戲，也漸漸失傳。現在武生靚次伯，他如演末腳戲，最為神似，唱出的腔，也有公腳喉韻味。粵班角色，淘汰了公腳，實不當的。

一九二 粵劇鬼故事戲多是網巾邊的拿手好戲

粵班的以往劇本，在夜場齣頭戲，每一個角色，都有他們的首本，而且每本戲，只是各個角色的所長的演技，在這本戲盡量演出，使觀眾欣賞的，不同後來新戲，是由全班正印擔綱演唱，使戲迷如入〔山〕陰道中，目不暇給，佬倌的戲，也有多有少，不像個人的首本，那麼可觀。老古首本戲，取材是由婦孺皆知的民間故事編出，當時的人迷信神鬼，所以有不少戲的內容，是演鬼戲的。

當日有幾部最受歡迎的鬼戲，是最得戲迷欣賞者，這些鬼戲，有四部是在當時的老倌，認為最佳傑作，因為演唱得精彩，即成舊戲中的名劇，這四部鬼故事，便是《陰魂雪恨》、《打雀遇鬼》、《瓦鬼還魂》、《巧娘幽恨》。除外還有《借屍還魂》、《寧軻遊十殿》等劇。可是，四部鬼故事戲，男主角全是白鼻哥戲，並非小武、小生的戲。

《陰魂雪恨》即《大鬧廣昌隆》，是男丑姜雲俠首本，後來則為駱錫源首本。但有不少網巾邊亦撿而演唱，亦受歡迎。這戲是從木魚書的《大鬧廣昌隆》改編的。姜雲俠飾演絨線仔，駱錫源是與姜雲俠同過班，所以效而演之，亦極感人，得女戲迷稱賞。

《瓦鬼還魂》是從《包公奇案》中之一案改編的，當年男丑蛇仔生便以此劇為首本，去埠時演唱，竟獲佳譽。由外埠回粵，隸

「國中興」時，也以此劇為號召，因他演出詼諧，唱工美妙，落鄉必為公會〔義〕演，蛇仔生亦因演此劇，而擔得戲金。

《打雀遇鬼》是水蛇容好戲，此劇重演技，重號召，笑料百出，便得人稱讚。後來新水蛇容，更以此劇為最佳首本，與花旦一點紅拍演，已獲好評，後與蘇小小合演，更得戲迷觀之不厭。新水蛇容成名，竟全是這本戲成功。

《巧娘幽恨》這戲，〔該劇〕是從「聊齋」中之一段《巧娘》改編，是狐鬼爭戀一個天閹仔故事。蛇仔秋演出最佳，所以這劇亦名《天閹仔娶親》。這四本鬼故事粵劇，俱由網巾邊做男主角，亦粵劇之奇跡也。

一九三 花花公子師爺戲多由
六分拉扯飾演

　　粵班的各項角色，凡掌正印的老倌，在劇中飾演的人物全是主角戲，與副角不同，班中每一項角色，正印外還有副角，而且有甚多副角。副角稱之為「幫」，有二幫、三幫之稱，花旦一項，副角特多，至少也有七八人，只女丑是沒有副角而已。因為花旦，演例戲「送子」所飾演仙姬七姐，就要七個花旦了，有時連馬旦也要飾演。男丑的副角便稱「拉扯」，二花面的副角卻稱六分；所以二花面亦稱「六分頭」或「濕碎頭」。

　　當年的古老粵劇，幾乎每一本戲，都有花花公子與師爺的戲上演。花花公子是由六分飾演為多，但亦有由三幫小武扮演，師爺則由拉扯飾演，有時亦有由三幫小武扮演。花花公子的身份，半為奸官兒子，憑着父親勢力，便無惡不作，在家無事，即與師爺出門，以勾脂粉為活，因此，正印花旦遇到了他們，便從此多事，才有悲劇演出，吸引觀眾，看悲劇口演出的動人戲肉。

　　六分扮花花公子登場，鑼鼓必用「七搥頭」，花花公子必撥着過頭扇，唱出的曲必是「爹爹在朝為宰相，人人稱我小霸王。無事打坐府堂上」唱至此句，師爺隨上一同埋位，再唱下句「師爺少禮坐一旁」。這是花花公子的排場曲，若有改變，只是一二字而已。埋位說出道白，便是出外看女人，所以出門的曲下句，就是「勾勾脂粉遂心腸」了。

花花公子勾脂粉的劇情，多是遇到蓬門淑女，一見垂涎，便由師爺設計搶奪，演出殺死人命，或自己被路見不平的正印小武殺死，由此，便引起後來的劇情。

　　花花公子戲，以《大鬧獅子樓》為最有戲演出的戲，因為這個花花公子卻是西門慶，不過，卻不是由六分扮演，而是由〔二幫〕筆帖式擔綱，俾得在「獅子樓」上與正印筆帖式有武場表演。六分與拉扯，演花花公子及師爺，如演得生動，將來便可升級，六分可以升為二花面，或可充當筆帖式，拉扯也可升作幫網巾邊及正印白鼻哥，但做六分、拉扯的時期，少有不演花花公子與師爺的戲了。

一九四　小武在舊劇本中各有首本 各有所長

　　往時粵劇，在夜場戲「三齣頭」時代，每一項角色，皆有他的獨特首本，演出的首本戲，獲得戲迷欣賞，這些角色，便可聲價十倍，正印地位，自然永不動搖，從此名滿梨園了。

　　粵班中小武，在人名單來看，名列第二，他的每年人工，亦不在武生、小生之下。小武班稱為「筆帖式」，專演武戲，當日的小武，人人都有武功，可以拿着真軍器上場打鬥，不是虛有其表的了。

　　以前小武一角，標出的戲號，多以「英雄」而稱，可是，竟有用「崩牙」二字而名的，如崩牙昭、崩牙啟、崩牙成輩便是。除外，多是用古代英雄渾作戲號的，如周瑜利、周瑜林、周瑜良、平貴昭輩便是。在未趨向新劇前，各正印老倌，人人皆有首本，為觀眾稱道的。小武的首本戲，在舊戲中，凡有名的小武，必有三五本好戲，替所隸的班來擔戲金的。因為當年的班，落鄉居多，觀眾們皆愛觀武戲，凡小武能「撻爛台」的，必受歡迎，所以這時小武，多非軟手軟腳如朱次伯輩的。

　　小武武場演技好，而霸腔又好，乃可成名，往日的小武，最著的有周瑜利，周瑜林、平貴昭、崩牙昭、大眼順、靚耀、周少保、東生、擎天柱、靚元亨、靚仙、大牛通等輩。這些小武，俱隸名班，所演唱的古老齣頭戲，演技與唱工，各有所長，殊非

濫竽充數者。既得班主所讚，又得觀眾爭賞，戲運然後才得亨通。

　　周瑜利的《三氣周瑜》、《山東響馬》，靚耀的《梅簪浪擲》，大眼順的《義薄雲天》，東生的《五郎救弟》，崩牙昭《崔子弒齊君》，平貴昭的《平貴別窰》與「回窰」，靚仙的《武松殺嫂》、《西河會》，周少保的《打洞結拜》、《打死下山虎》，擎天柱的《呂布窺妝》，靚元亨的《蝴蝶杯》，大牛通的《王彥章撐渡》；皆是他們的最著首本戲。因為他們一演一唱，各有精彩處，不是人演亦演，人唱亦唱的。在小武各首本戲中，以《呂布窺妝》及《平貴別窰》各戲，是他們武中有文的戲，與花旦同場演唱，最為可觀，當時觀眾，稱為佳作，是小武的〔舊〕劇。

一九五　古老粵劇花旦最多首本演技
　　　　唱工皆可貴

　　粵班未有志士班前，各班角色演唱的戲，全是古老排場戲，這些排場戲，是人人皆可演唱的，不過，看他們演唱得佳劣否耳。如演得佳，必然〔能〕掌正印，演得劣，則幾難當正印老倌了。就算當正，也是在低班，決不能屬於名班，獲得班主與戲迷歡迎。

　　古老戲，多數是花旦的首本，因為每一本戲，皆有花旦演唱，沒有花旦同場演唱，真是少之又少。所以，凡屬古老名劇，得到觀眾稱賞，半是花旦，其他武生、小武、小生輩，也是由花旦帶起的。花旦即是紅花，其他角色，則是綠葉，花旦的對手，演唱俱佳，便有相得益彰之感。所以，花旦亦要有好小生，及其他好角色拍演，花旦然後有可觀。

　　當日的花旦，在男花旦來說，據這時的觀眾批評，他雖然是易弁而釵，但演技唱白，總比坤伶好，原因，當日女班不多，女兒們學戲也少。因此，男花旦的聲價，才有比坤伶為高。當時粵劇，不獨沒有新劇，連台上畫景也沒有。私伙戲服仍不多，粉墨登場，只是包着頭，仍未有頭笠戴的。所以花旦便有「包頭」之呼。

　　男花旦在這個時代，所演的粵劇，完全是古老的排場戲，可是，有文有武，花旦能武的卻少，多是演唱文戲而成名的，而且

這時的花旦，皆能「〔踩蹺〕」，紮腳登場，更顯出花旦仍婀娜多姿。花旦的首本戲，皆由古老劇本產生出來，因為演唱得美妙，便成為花旦的拿手好戲，名滿梨園。

花旦的齣頭戲，有《黛玉葬花》、《晴雯補裘》、《李仙刺目》、《鳳嬌投水》、《三娘教子》、《小娥受戒》、《貂蟬拜月》、《紅娘遞柬》、《鳳儀亭訴苦》、《小青吊影》、《金蓮戲叔》、《柏玉霜自縊》、《昭君出塞》、《西施沼吳》、《桃花送藥》、《捨子奉姑》等劇。武戲則有《水浸金山》、《劉金定灌藥》、《陶三春〔困〕城》、《十三妹大鬧能仁寺》、《丁七娘下山》〔各〕劇。這些花旦首本戲，在當年戲迷眼中，認為花旦最佳的首本，每一個花旦，如演唱得好，即成為他的好戲，戲迷們便百看不厭的了。

一九六　大審戲最難演演得好從此名滿梨園

　　粵劇的大排場戲，角色如非唱做俱優者，必難擔綱演出，就是勉強演唱，也難有可觀有可聽之佳評。甚麼是大排場戲？即是班中所稱「戲肉」，是要正印角色登場演唱，而且是對手戲，有唱有白有做，演來多姿多彩，關目傳神，唱白有力。不過，這些大場戲，多是悲劇，因為悲劇，演出才易感人，使角色們得有色有聲之譽。

　　武生花旦「擊掌」、「追舟」，小武花旦的「結拜」、「窺妝」，小生花旦的「分妻」、「會母」、「祭塔」，公腳花旦的「受戒」、「教子」，男丑花旦的「盜弓鞋」等等，都是名劇中之一場大戲，對手演出，一個半斤，一個八兩，無分軒輊，始成好戲，若演得〔不〕緊張，則有懈可擊，便會引到觀眾懨懨欲睡，像小孩聽着催眠曲了。

　　如「罪子」、「觀圖」、「賣武」、「不認妻」、「讀家書」、「戲叔」、「殺妻」、「殺妾」、「救弟」等等，都是各項角色的大排場戲，演得精彩，自然悅目，唱白美妙，自然悅耳。肖麗湘在《金葉菊》劇中「讀家書」一場，最能使到女觀眾流淚。余秋耀之「戲叔」說白第一，句句含有挑撥性，與小武演出一收一放，蕩人心弦。不過在大排戲中來說，最難表演的便是「大審」戲。「大審」戲不獨老倌難演，編戲者對於曲白也不容易撰寫。

「大審」戲，要有動人場面，老倌又要擔得綱。如《包公審郭槐》、《殺子報》、《三審玉堂春》、《誤判孝婦》各劇，均以「大審」場面最可觀。新華《殺子報》，「大審」一場早為觀眾欣賞，此劇即成名劇，不過此劇因母殺子，有損倫理，雖屬真實故事，也禁止演唱。小生聰《誤判孝婦》，「大審」一場，亦為當日觀眾讚好，以他越演越妙，演得有火氣，唱白動聽。白玉堂之「大審」戲，早為班主稱賞，因他演得傳神，一關目、一舉手都是戲，審訊的對白，接駁緊而不鬆，句句都扣人心弦，時至今日，凡看過他的「大審」戲的觀眾，一談及他的演技，必讚他演「大審」戲最佳。

一九七 落鄉班老倌講飲講食
消夜最豐富

　　以前粵班，皆以落鄉為主，所以這時的戲人，由開班至散班期中，完全是走田基路的，但均不以為苦，因為落鄉演唱，有如旅行，與遊埠無異。每一個台，必是四天與五天，甚少有繼續演下去，所以演完七本或九本戲，就要拉箱到其他的鄉間演唱了。落鄉演戲，比在戲院演出，最為舒適。因為有紅船居住，往返利便，不用奔波。每日戲餘之暇，又沒有甚麼應酬，只有講飲講食，在紅船裏享受，保身養顏而已。

　　戲班是有飯供應的，可是，大老倌皆有「私伙菜」，然後才有享受。因為，班的是「眾人盅燒」，不獨大老倌食之無味，而細老倌也不能下咽，因此，便有「私伙菜」之製。老倌落鄉登台，居於紅船，上台演唱既畢，落台便無處去，只有回船置身位中，作橫淋直竹之樂，以遣餘暇，除外，便講飲講食，以飽口福。所以老倌們的面色，多是紅潤，沒有飢容的。

　　當日所熟識的老倌，對於飲食，多有研究，所以每一個地方，必搜求土產，以滿食慾。但各老倌，在秋冬間皆愛吃蛇或「三六」之肉。其他的野味，也喜歡吃。船上的伙頭軍，皆能整幾味，所以老倌信託了他，斥資邀他炮製。

　　大老倌早晚兩餐，雖有私伙菜，但是同吃的人多，所以沒有講求，正如吃家常便飯般，照例吃點而已。不過，最注重的就是

晚上消夜□餐。說到消夜□餐，是特別豐富的，味味精品，其味無窮。而且有酒量的，還飲兩杯，以盡一日之歡，以慰一日之勞。

消夜時候，多是獨吃，如有妻妾同來，才有對吃，消夜菜式，以燉品〔居〕多，煎炒的食品極少，就是海鮮，也清蒸而非煎炸。有北風的季候，必有臘味佐膳，臘味以鹽〔步〕臘腸 [1] 最佳，如入水演唱，必多購鹽〔步〕臘腸，以為私伙餸。老倌嗜酒，獨喜龍山舊酒，謂此酒味勝白蘭地。有輩老倌，喜飲洋酒，在省上演時，必使人到沙面買一二箱，預備落鄉消夜時有得飲。老倌為聲線問題，也愛飲蛇膽酒，謂蛇膽能使氣順聲清云。

[1]　鹽步臘腸：應是鹽步出產的秋茄，並非臘味；是佛山別具特色的農產品。

一九八　用「打」字為戲匭的戲　老倌唱做佳都成名劇

　　在舊劇方面來說，以往的戲班，全賴當正印老倌的首本戲，在各鄉演唱，獲得戲迷歡迎，才能擔得戲金，使到班主大有所獲，而各老倌也由此成名。往年的戲人，一有了自己的拿手好戲，自然名滿梨園，不愁沒班落了。以往粵劇重舊不重新，因為舊劇是有實質的，實質者即戲肉也。每一本戲，有三兩場肉，觀眾便觀之不厭。所以，舊戲雖舊，觀眾也不厭百回看。說到新劇，不但華而不實，而且戲肉都是由排場戲改成，因此，觀眾們寧觀舊戲，也不愛觀新劇，老倌們也愛演舊劇，不愛演新劇。

　　說到舊劇的戲匭，也曾說過不少有趣的，所說有趣，就是每每因一字相同，由老倌演出都成名劇。偶然想到舊劇的戲匭，有十本八本是用「打」字串成的，這些用「打」字的戲匭，顧名思義，當然是武戲為多，文戲卻少。不過，其中亦有網巾邊、小武擔綱者。用「打」字的戲匭，計有《方世玉打擂台》、《三打祝家莊》、《武松打虎》、《靚仔玉打死下山虎》、《打劫陰司路》、《打洞結拜》、《打雀遇鬼》、《醉打金枝》〔各〕劇，在各劇中，大半是筆帖式戲，在各鄉鎮演唱，均受歡迎，稱為好戲。

　　《打死下山虎》為周少保唯一首本，他隸「祝〔康〕年」時，便以演這劇而著譽，其後，卻沒有其他小武拾演，可〔見〕周少保演打死下山虎一場，是最成功的。《打洞結拜》在當年的小武，

益用之作首本，如靚少華、靚耀、大眼順、周瑜林、崩牙昭輩，也曾演唱。《武松打虎》即是《金蓮戲叔》，靚仙與余秋耀合演，最為出色。《三打祝家莊》這是日場正本戲，全班老倌出齊。《方世玉打擂台》是靚昭仔首本，因他是童伶，所以演得更精彩。

《打雀遇鬼》、《打劫陰司路》，這兩齣是白鼻哥戲，新水蛇容演《打雀遇鬼》便成名角，享譽一生。《打劫陰司路》為黃種美佳作，李海泉拾演，也獲稱賞。至於《醉打金枝》，卻是小生戲，小生聰與肖麗湘隸「人壽年」時，曾演此劇，不獨多姿多彩，而且有聲有色，曾獲當時的戲迷大讚。

一九九　包天光戲絕無可觀老倌唱到天光收場

　　粵班在這五六十年間變遷甚大，劇本也變，曲白也變，老倌也變，台上道具也變，明服也變為古裝，至於鑼鼓音都變。說起來令人真有滄桑之感。往時戲班，是有真正米飯班主，每班的角色人士，是一年計算，所以戲人一有班落，是年的生活安定。當年的夜場戲，不論落鄉演唱也好，在省港澳演出也好，由七點鐘開始，一直演至天光才得。所以，夜場戲有三齣頭，又有包天光戲演唱，各老倌分開登台。

　　三齣頭，當然是正印老倌演出，可是，這是首本戲，大半是文場戲，武場戲是很少的。就算演武場戲，也不是打，只是唱，所以鑼鼓也甚少用高邊鑼的。三齣頭戲，只是演到兩點至三點鐘便完。以後，便由副角出場，繼續演唱包天光戲。何以要演包天光戲呢？因為當時是沒有不夜天，一入黑，人人都回家入睡，出夜〔街〕的人並不多，所以，演戲就要演唱天光才收場，避免觀眾半夜回家不便。

　　當年廣州雖有戲院，一樣要演到天光始散場，原因這時城還未拆，每夜仍要關閉，城內的觀眾，到城外戲院看戲，如不看到天光，等開了城門，便難返家。就是拆了城，那些女觀眾仍嫌不便，所以觀劇，也要看到天明。粵班為了觀眾，便不能不演包天光戲了。

包天光戲，雖由副角演唱，但在接班時，班主一樣要向他說明要演包天光的。不過，演包天光的角色，都是無名老倌，大半是才學成戲接班的戲人居多，在演包天光戲，只是登場學習，依照排場戲演唱而已。

　　這時觀眾，明知包天光戲是絕無精彩的，如果可以離場回家，他們也走，決不視聽。因為，這些老倌出場，演唱的多是「分妻」及「問情由」、「遊花園」的排場戲居多，一邊演唱，一邊望天光，如果是冬天夜場的時候，惟有拉長來唱梆子慢板，唱完又唱，觀眾便如聽催眠曲一般，聽到睡着，及打到煞科鑼鼓時，才起來離場，趁着醒曙光回家。天光戲，只是餓戲的女戲迷才說它好。

二〇〇　老倌演新戲最怕等戲做編劇者傷腦筋

　　在粵班做開戲師爺，似乎易實在難，因為當年的戲人，每每輕視外行人，稱之為「羊牯」，意思即是門外漢。所以，初期的開戲師爺，一定要穿過「紅褲」才有信仰，如未曾登過台做過戲的外行人，縱有新劇拿來，也不接受，認為「羊牯」開戲，必然倒瀉籮蟹，難於演唱的。初期開新戲的，所以全是戲人為多，如蛇王蘇、末腳貫輩，都是退休後而開戲的，因此老倌皆以叔父稱之，他的新戲，樂意演唱。

　　後來，粵班一年比一年多，各班也趨重新戲，老倌們也常與外界人接觸，所以外行人也加入充當開戲師爺了。初期的新戲，並不複雜，因為這時舞台上還沒有佈景，場口仍然是三四十場，新戲只重橋段，不重新曲，每一本新戲，是不用全部曲白的，有三幾場大戲才用曲白，而且曲又是梆黃，沒有小曲。所以，做開戲師爺，寫成提綱，向各老倌講戲後，一到上演，再寫兩份提綱，一貼在後台當眼處，一交與棚面打鑼者便可。

　　但開戲師爺仍要自己手持一份，又是給一份與提場人，使到開演時，作為導演。不過，有一件事，是令到編劇者最傷腦筋的，就是一本戲中，五大台柱必要出齊，而且人人也要有戲做。這幾個正印角色的戲，幾乎要用秤秤過，不分輕重，然後在講戲時，才使他們聽到滿意，登台演出，戲若不勻，劇本雖稱傑作，

少戲做的台柱也會放棄演唱，縱然演唱，也不能久，僅一二台而已。

尤有令開戲師爺頭痛者，就是一本戲中，生旦戲一定要對手多，決不能有名無實，武生、小武、丑生的戲，也要均勻，最要的就是每一台柱演出，由頭到尾都有戲做，也無問題，最怕在頭場演完一場後，又要在中場才有戲做，中場演畢，又要煞科才出，如此，他們便不滿意，又會罵編劇人「羊牯」了。老倌最怕等戲做，寧願有頭無尾，或有尾無頭，在中場演後，即可落台，這就無問題。如果演一場又停幾場，這本戲雖好，縱然再演，也要度過，方可重演，否則，編劇者的編劇費，便不易由坐倉奉上了。